国家出版基金项目
NATIONAL PUBLICATION FOUNDATION

「十三五」国家重点出版物出版规划项目

《中国抗日战争美术研究》

国共合作与抗战美术运动

胡光华 著

东南大学出版社·南京

1931.9—1945.9

DISTRIBUTION OF OUR

我游擊戰

被佔領區域
ACCUPIED AREA

我遊擊區
GUERILLA DISTRICTS

鐵路
RAILWAY

長城
GREAT WALL

Paotow 包頭

Ninghsia 寧夏

Taiyuan 太原

Sining 西寧

Yenan 延安

Lanchow 蘭州

Paoji 寶鷄　　Sian 西安

Chengtu 成都

CHUNGKING 重慶

GUERRILLA DISTRICTS
區分佈圖

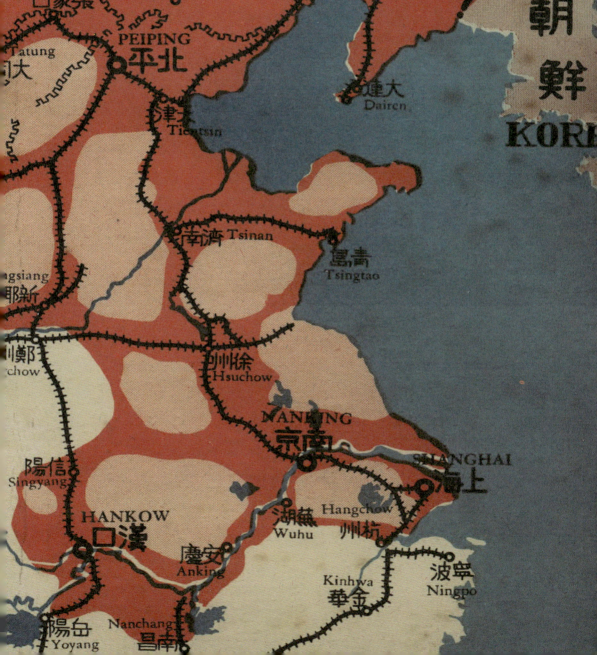

木刻之頁

Going to Front (by Chen Yen-chao) 陳煙橋作 出發之前

漫畫

PAGE OF CARICATURE AND WOODCUT

Listening a Speech (by Lo Chin-cheng)

Road to Death (by Chang Ou)

Partisans (by Yeh Chien-yu)　　　Floating Corpse (by Yeh Chien-yu)　　　The City of Pao-shan (by Teh-we)

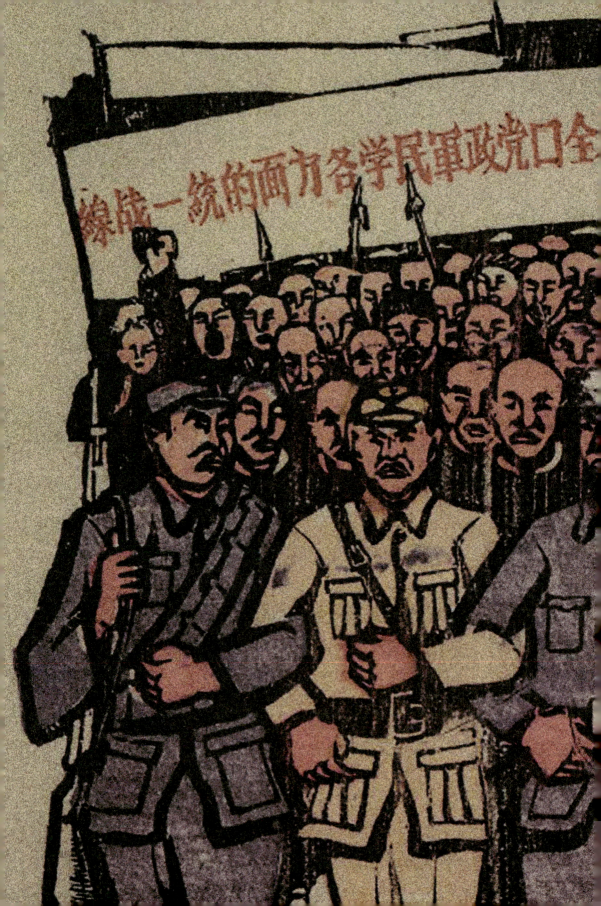

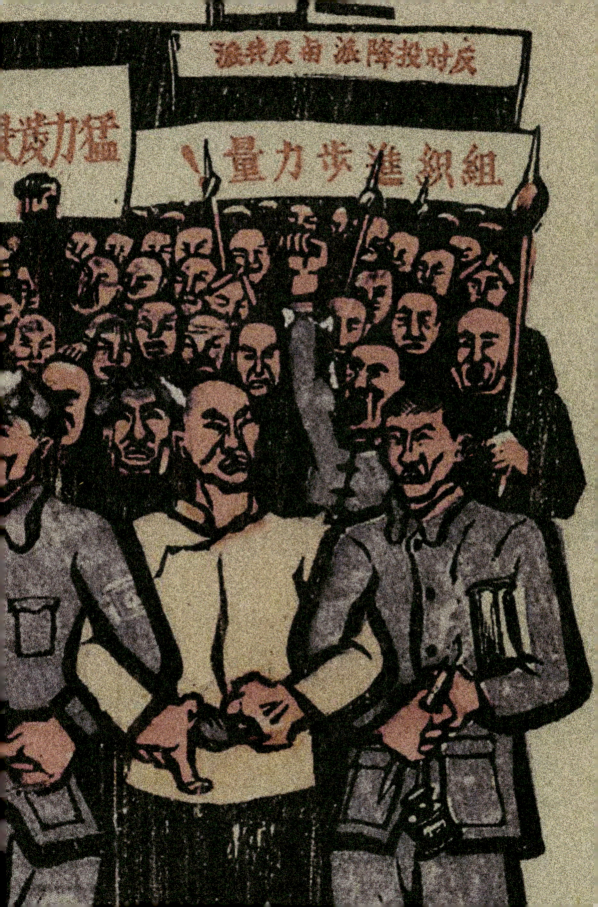

目 录

- 引论 001

- 第一章
国共合作对抗战美术运动的引领和推动 028

- 第一节 军委会政治部第三厅对抗战美术运动的引领 031
 - 一、第三厅开展的抗战美术宣传运动 032
 - 二、中共领导下的大后方抗战美术运动 047
- 第二节 中共领导下抗战新闻媒体与大后方的抗战美术运动 052
 - 一、《新华日报》与大后方的抗战美术运动 053
 - 二、中共领导下的抗战大后方与前方的美术展览交流 066
 - 三、大后方新闻媒体与抗战美术运动 070
 - 四、军委会政治部文化工作委员会 074
- 第三节 讴歌国共合作抗战的美术运动 084
 - 一、张善孖：用中国画讴歌国共合作抗战 086
 - 二、讴歌国共合作的漫画、木刻运动 088

第二章

全面抗战时期美术运动的兴起与发展　098

- 第一节　全民抗战与美术运动的爆发　103
 - 一、如火如荼的救亡漫画运动　104
 - 二、抗日救国美术运动的开展　118

- 第二节　敌后根据地的抗战美术运动　138
 - 一、延安鲁艺：敌后抗战美术运动的基地　139
 - 二、晋察冀边区的抗战美术运动　144
 - 三、新四军开展的敌后美术运动　148

- 第三节　中国南部的抗战美术运动　151
 - 一、广州等地的抗战美术运动　153
 - 二、澳门地区的抗战美术运动　163
 - 三、湖南长沙等地区的美术运动　181
 - 四、敌后根据地、游击区、沦陷区的美术运动　188

第三章

战地写生运动与全面抗战　196

- 第一节　全面抗战初期战地写生风气的盛行　201

一、吴作人及其国立中央大学战地写生团　　202
　　二、刘仑的战地素描、战地速写　　207
　　三、黄超、黄新波等人的桂南战地写生　　213
　　四、沈逸千、彭华士、黄肇昌等人的战地写生　　217

· 第二节　　李桦、张乐平与黄养辉的
　　　　　　战地素描和水彩画　　225

　　一、李桦的战地素描　　225
　　二、张乐平的战地素描和水彩写生　　236
　　三、黄养辉的黔桂铁路素描和水彩写生　　248

· 第四章 ·

大后方的美术运动　　254

· 第一节　　行营武汉的抗战美术运动　　255

　　一、武汉的抗战木刻运动　　255
　　二、武汉的抗战漫画运动　　258

· 第二节　　陪都重庆的美术运动　　259

　　一、国家美展形式的变更　　260
　　二、中华全国美术会与重庆美术运动　　271
　　三、木刻社团与抗战美术运动的发展　　278

- 第三节　蓉城的美术运动　286

　　一、成都的美术社团及美术运动　287

　　二、美术家的汇聚带来的美术运动空前活跃　300

- 第四节　大后方桂林的美术运动　302

　　一、抗战漫画与木刻结成统一战线　303

　　二、桂林——抗战大后方漫画运动中心　310

　　三、桂林——抗战大后方抗战木刻中心　315

　　四、美术家的云集与桂林美术运动的兴盛　323

- 第五节　抗战时期西安的美术运动　340

- 第六节　战地服务团与抗战美术运动　346

　　一、西北战地服务团的美术运动　346

　　二、南方各地战地服务团的美术运动　351

第五章

"敦煌热"与西北西南的艺术考古运动　356

- 第一节　"敦煌热"与敦煌艺术研究所　359

　　一、张大千与临摹敦煌壁画热　359

二、敦煌艺术保护热的兴起　368
　　三、常书鸿与敦煌艺术研究所的艰难创建　371

- 第二节　西北西南的艺术考古运动　377
　　一、王子云与西北艺术文物考古　378
　　二、西南艺术考古　386
　　三、西南的民间艺术考古　402

- 附录一　重要历史文献　412
　　一、朱郎:《抗战时期的绘画运动》　412
　　二、黄茅:《谈战地写生画》　414
　　三、毅然:《战地写生之必要》　417
　　四、彭华士:《关于战地写生队》　418

- 附录二　图版目录　420

- 附录三　主要参考资料　434

- 附录四　参考文献　454

- 后记　460

- 敬告　464

- 作者简介　466

·引 论·

国共合作的威力和意义，只要看一下漫画家汪子美1938年创作的漫画《合力歼敌》（图0-1，画面描绘两名中国军人齐心协力合作，双手举起枪刺，共同歼灭日本侵略军，寓意中国国民党、中国共产党领导的军队分工合作，正面战场迎击日寇，敌后战场奇袭日敌），就知道建立以国共两党合作为基础的广泛的抗日民族统一战线，是打败日本帝国主义，取得抗日战争和民族解放战争彻底胜利的关键。国共合作取得了一加一大于二的效果，赢得了抗日战争的胜利，正如习近平总书记在2014年纪念全民族抗日战争爆发七十七周年仪式上所说："伟大的中国人民抗日战争，使中华民族的觉醒和团结达到了前所未有的高度。"[1]

[1] 习近平：《在纪念全民族抗战爆发七十七周年仪式上的讲话》，人民网 http://politics.people.com.cn/n/2014/0707/c1024-25247770.html.

002

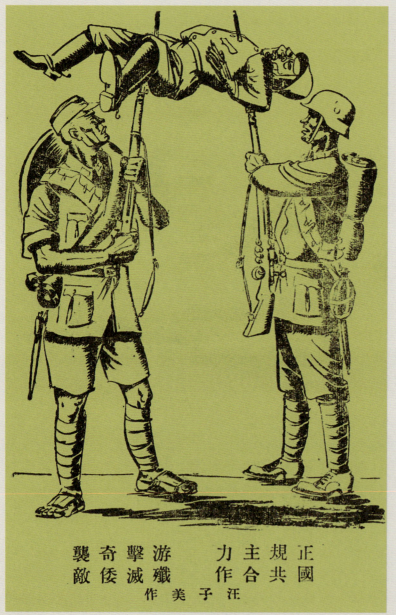

汪子美《合力歼敌》漫画

图 0-1

[2] 引自叶成林:《八路军与国共合作歌》,《百年潮》2014年第1期。唐诃在为陈志昂所著《抗战音乐史》作的《前言》中说:1936年"西安事变,张、杨兵谏,逼蒋抗日。在中共斡旋下,结成了抗日民族统一战线。国共两军都唱起《国共合作歌》"。

事实上,艺术家对国共合作的讴歌和远见卓识,来源于历史上国共两党的第一次合作,这次国共合作奠定了北伐战争胜利的基础。到全面抗日战争时期,国共两党第二次携手合作,已经意味着"中华民族的觉醒和团结达到了前所未有的高度",那就是国共合作为国家的独立和民族的解放,开辟了胜利之路。八路军野战政治部副主任陆定一根据第一次国共合作的历史经验撰写了《国共合作纪念歌》。他回忆说:"记得1936年我曾经写过一首歌,其中写道:'国民党,共产党,两党合作,中国就兴旺;国民党,共产党,两党合作,中国就不会亡。'我们中国共产党人,赞成两党合作,不赞成两党分裂。"[2] 1937年冬,山西第六行政公署在汾西县暖泉头驻地举办了干部学习班,参加学习班的学员,有国民党员,有共产党员。学习班规定:学员必须学会十首以上抗日歌曲的演唱与教唱,第一首歌曲便是《国共合作歌》。美术家们的创作活动,助推了国共两党的第二次合作,同时也演绎出波澜壮阔的美术运动(图0-2)。

全面抗日战争时期的国共合作,并不是一蹴而成的。早在1931年"九一八"事变后,日本帝国主义侵占了中国东北后又继续侵略华北,中国面临着严重的民族危机时,中国共产党就表明了坚定的抗日立场和主张。1931年9月22日,中共中央作出《中央关于日本帝国主义强占满洲事变的决议》,号召全国人民武装起来组成统一战线反对日本帝国主义的侵略和国民党的卖国政策。1932年4月15日,中华苏维埃共

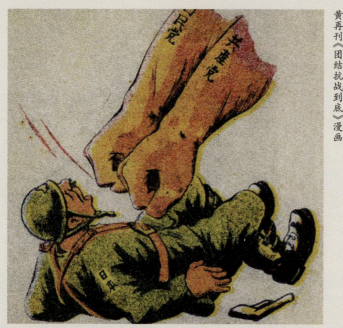

黄再刊《团结抗战到底》漫画

图 0-2

和国又发表对日作战宣言,"以民族革命战争驱逐日本帝国主义出中国,以求中华民族彻底的解放和独立",正式宣布对日本作战。1931 年 12 月中华苏维埃共和国临时中央政府的机关报《红色中华》创刊,从创刊起,它就一直承担着抗战美术宣传工作。1933 年 3 月 21 日,《红色中华》第一版刊登了一幅漫画《血腥的屠杀——在日本帝国主义炮火下的华北民众》,它描绘了日本侵略军在华北肆意屠杀中国人民。《红色中华》1933 年 6 月 11 日第五版刊登宣传画(图 0-3),提出创造一百万铁的红军的战斗任务,准备与帝国主义直接作

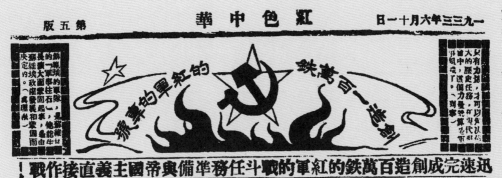

图 0-3

战。1933年9月18日,《红色中华》第一一〇期第二版刊登抗战宣传画和1931年"九一八"事变后,日本帝国主义侵占中国的累累血债罪恶。

1934年8月1日,《红色中华》第一版刊登中华苏维埃共和国"中央政府中国工农红军军事委员会"发布的《为中国工农红军北上抗日宣言》(图0-4),对外宣布"苏维埃政府与工农红军不惧一切困难,以最大的决心派遣了抗日先遣队北上抗日",中国工农红军准备经东部各省北上抗日。在头

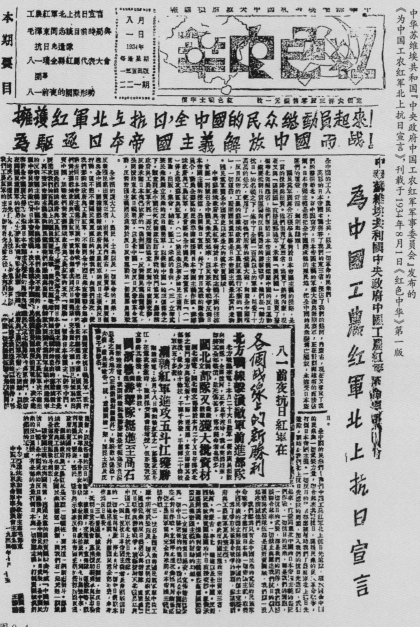

图 0-4

版还辟有专栏《八一前夜抗日红军在各个战线的新胜利》，集中报道前线红军作战的消息。第二版以大半个版的篇幅刊登了《毛泽东同志谈目前时局与红军抗日先遣队》（图 0-5、图 0-6），这是毛泽东在 7 月 31 日接受《红色中华》记者访问时发表的谈话。这篇谈话揭露了国民党不顾民族危亡和日本帝国主义的侵略，大举进攻苏区，阻挠红军北上抗日的事实。

1935 年 8 月 1 日，中国共产党驻共产国际代表团根据国内外政治形势的变化，以及共产国际第七次代表大会关于建立世界的政策，以中华苏维埃共和国临时中央政府主席毛泽东和中国工农红军革命军事委员会主席朱德的名义发表《中国苏维埃政府、中国共产党中央为抗日救国告全体同胞书》，史称《八一宣言》。《八一宣言》于 1935 年 10 月 1 日刊载于在巴黎出版的《救国报》第十期。《八一宣言》虽仍称呼国民党为"国民党军阀"，但提倡"联合"，政治态度已有巨大转变。

抗日民族统一战线的战略转变主要是共产国际和中共驻共产国际代表团推动的。

1935 年七八月间，共产国际第七次代表大会在莫斯科召开。会上，共产国际执委会总书记季米特洛夫作了《关于法西斯的进攻以及共产国际在争取工人阶级团结起来反对法西斯的斗争中的任务》的报告。报告提出，在殖民地和半殖民地国家，共产党和工人阶级的首要任务，在于建立广泛

图 0-5 《毛泽东同志谈目前时局与红军抗日先遣队》,刊载于1934年8月1日《红色中华》第二版

图 0-6 《红军抗日先遣队对日作战宣言》,刊载于1934年《红色中华》

的反帝民族统一战线,为驱逐帝国主义和争取国家独立而斗争。大会根据这个报告通过了《论共产国际在帝国主义者准备新的世界大战的情况下的任务》的决议。季米特洛夫的报告和大会的决议都强调,根据国际形势的发展,应在无产阶级统一战线的基础上建立广泛的反法西斯人民战线,并明确表示:"我们赞同英勇的兄弟的中国共产党这一倡议:同中国一切决心真正救国救民的有组织的力量结成反对日本帝国主义及其走狗的广泛的反帝统一战线。"[3]

《八一宣言》发表以后,很快在国内传播开来。到这年年底,北平、上海、天津、南京、太原等各主要城市都流传着这一宣言。到第二年春天,一些边远地区如海南岛等地也出现了这个宣言。同时,它也在世界40多个国家的华侨中广泛传播开来。随着它的广泛传播,《八一宣言》极大地鼓舞了青年学生和知识分子的抗日爱国热情,推动了"一二·九"爱国运动的爆发,从而掀起了抗日救亡运动的高潮。许多学生读到宣言后,"如濒临死亡的人突然获救一般,高兴得夜不成寐","觉得政治上有了方向,目标明确,行动更坚决了"。毛泽东也曾肯定"'一二·九'学生运动发生于《八一宣言》之后"。《八一宣言》对民族资产阶级和地方实力派等中间势力产生了深刻的影响,推动了他们与共产党的合作抗日。当时,退居泰山的冯玉祥看到《八一宣言》后,就公开提出联合抗日的主张。流亡在莫斯科的方振武,从中共驻共产国际代表团成员吴玉章那里见到《八一宣言》后,"大受感动,潜到美

[3] 中共中央党史研究室第一研究部:《共产国际,联共(布)与中国革命文献资料选辑(1931—1937)》第十七卷,中共党史出版社2007年出版,第95-105页。

国去宣传"。张学良在1935年11月间从杜重远那里了解到中国共产党不久前发表了《八一宣言》后，当即表示同意与红军联合抗日，并要杜重远帮他寻找与共产党联系的线索。可见《八一宣言》对张学良的思想转变起了不小的影响。

另外，《八一宣言》还客观上推动了国共两党间的直接接触，为国共两党重新合作开辟了道路。当蒋介石看到《八一宣言》关于各党派组织全国统一的国防政府的呼吁后，认为可以借此达到从政治上解决共产党的目的，立即要宋子文、陈立夫、曾养甫等人设法打通与共产党的关系。1935年底，国民政府驻苏大使馆武官邓文仪通过苏联政府与中共驻共产国际代表团王明、潘汉年等人进行了接触，曾养甫派人与中共中央北方局和长江局取得了联系。从1936年1月起，中共中央北方局代表周小舟、吕振羽到南京同曾养甫、谌小岑等人进行了谈判。谈判的过程中，周小舟带了毛泽东、朱德、周恩来、林伯渠等给宋子文、孙科、冯玉祥、程潜、覃振、曾养甫等人的信件，每封信都附有《八一宣言》。2月，国民党也派人到瓦窑堡与中共中央商讨联合抗日的问题。这些谈判虽未成功，却为两党重新合作开辟了道路。

自从1935年8月1日中共中央发表了《八一宣言》以后，抗日民族统一战线一天天地扩大起来，发展起来了。这个运动是中华民族生存的斗争、领土的斗争，是民族解放和新民主主义革命的唯一的出路，所以全中国凡是不愿做亡国奴的

人们就不分党派、不分信仰地一致地团结起来了。1936年5月5日，中国共产党向国民党政府发出《停战议和一致抗日通电》，将"抗日反蒋"政策转变为"逼蒋抗日"政策。同年8月25日，中共中央公开发表《中国共产党致中国国民党书》，再次呼吁停止内战，建立抗日民族统一战线。

1936年12月12日，西安事变爆发，中国共产党迅速确定了和平解决的方针，并应张学良、杨虎城的邀请，派周恩来、叶剑英等人赴西安谈判，迫使蒋介石接受停止内战、联共抗日等6项条件。为了促进国共两党合作的实现，1937年2月10日中共中央又致电国民党五届三中全会，提出五项要求：停止内战，一致对外；保障言论、集会、结社之自由，释放一切政治犯；召开各党各派各界各军的代表会议，集中全国人才，共同救国；迅速完成对日作战之一切准备工作；改善人民生活。同时提出四项保证：如果国民党将上述五项要求定为国策，共产党愿保证停止武力推翻国民党政府的方针；工农政府改名为中华民国特区政府，红军改名为国民革命军；特区实行彻底的民主制度；停止没收地主土地的政策。1937年2月中旬至7月中旬，中国共产党代表周恩来、秦邦宪（博古）、叶剑英、林伯渠等与国民党代表蒋介石、宋子文、顾祝同等，先后在西安、杭州、庐山进行了多次关于国共两党合作抗日的谈判。但因国民党方面坚持取消共产党组织上的独立性，取消红军，取消革命根据地的主张，双方没有达成协议。1937年7月7日，日本侵略军向北平西南的卢沟桥发动

进攻,制造了震惊中外的七七事变。七七事变的第二天,中共中央发布通电号召全中国军民团结起来,抵抗日本的侵略。1937年7月15日,中共代表周恩来、秦邦宪、林伯渠等人到庐山与蒋介石继续谈判时将《中国共产党为公布国共合作宣言》送交国民党。该宣言提出了发动全民族抗战、实行民主政治和改善人民生活等三项基本要求,重申中国共产党为实现国共合作的四项保证,主张"当祖国的山河被毁坏,祖国的人民遭到杀害,只有全民族凝聚起来,一致对外,形成坚固的统一战线,才能战胜日本帝国主义,取得抗战的胜利"[4]。7月17日,蒋介石发表著名的《庐山谈话》,吹响了全民族抗战号角:"如果战端一开,就是地无分南北,人无分老幼,无论何人,皆有守土抗战之责任,皆应抱定牺牲一切之决心。"[5]

1937年8月13日,日军大举进攻上海,扬言3个月灭亡中国。由于国民党的统治中心地直接受到威胁,8月14日国民政府发表《自卫抗战声明书》。8月中旬,中共代表周恩来、朱德、叶剑英等就发表中共宣言和改编红军问题,在南京同国民党举行第五次谈判。1937年8月22—25日中共中央在陕北洛川召开政治局扩大会议,通过《抗日救国十大纲领》,提出争取抗战胜利的关键是实行全面抗战路线。8月22日,国民政府军事委员会发布命令,将红军改编为国民革命军第八路军;8月25日,中共中央军委发布命令,中央红军改编为国民革命军第八路军,朱德、彭德怀分别为正、副总指挥;9月11日,国民政府军委会将第八路军改称第十八集团

[4] 周恩来:《周恩来选集》上卷,人民出版社1997年出版,第76-77页。
[5] 《卢沟桥事件蒋委员长发表重要意见》,《申报》1937年7月20日第3版。

图 0-7　朱德担任第十八集团军总司令委任状

军，朱德任总司令，彭德怀任副总司令（图 0-7）。这是一个重大突破，红军改编后的指挥和人事问题得到了解决，八路军随即开赴华北前线。以后，蒋介石又同意把中国共产党领导的南方各省游击队改编为国民革命军陆军新编第四军。红军改编为国民革命军，表现了中国共产党实行国共合作和共同抗战的诚意。

值得一提的是，国共两党在军事上达成联合抗日协议，促进了国共合作的进一步发展。随着淞沪抗战吃紧，在中共的多次催促下，9月22日国民党中央通讯社发表了《中国共产党为公布国共合作宣言》（图 0-8），接着9月23日蒋介石发表团结御日的谈话，承认中国共产党的合法地位，加上中共主办的《新中华报》1937年9月29日刊发该宣言，标志着以国共两党合作为基础的抗日民族统一战线正式形成。陈九创作的木刻《共同抗战》，表现了国共领导人在一起商议统一合作抗战的历史情景（图 0-9）。

图 0-8　《中国共产党为公布国共合作宣言》

为此，宋庆龄发表了《国共合作之感言》，对国共两党合作寄予了充分的肯定和希望。她指出：

> 这几天读了中国共产党共赴国难宣言和中国国民党领袖蒋委员长团结御侮的谈话，使我异常地兴奋，异常地感动。回想国民党和共产党这两个兄弟党，在最近十年以来，互相对立，互相杀戮，这是首创国

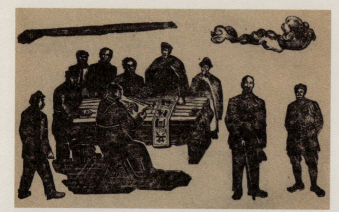

陈九《共同抗日》木刻

图0-9

共合作的先总理孙中山先生生前所不及意想到的。到最后，这两个兄弟党居然言归于好，从新携着手，为中国民族的独立解放而斗争。中共宣言和蒋委员长谈话都郑重指出两党精诚团结的必要。我听到这消息，感动得几乎要下泪。

　　孙中山先生生前主张着：只有在中国国民党领导之下，唤醒民众，组织民众，实现民族主义、民权主义、民生主义才能救中国于危亡。但是要实现三民主义，只有对外联合，以平等待我的民族，对内联合革命的政党，共同奋斗，才能得到最后的胜利。孙中山先生这个主张，一直到临终的时候，并没有丝毫改变。孙中山先生主张国共合作，因为共产党是代表工农大众利益的党。没有广大的工农群众的拥护和积极参加，中国国民党所担任的国民革命使命，是不可能

完成的。孙中山先生虽然于一九二五年离开我们长逝了,但是他遗留给我们的中国国民党,依然和中国共产党合作,根据孙中山先生手定的三民主义政纲,共同致力于国民革命。因此便有一九二六——二七年北伐的大胜利。假如孙中山先生国共合作的主张,以及联俄、联共、工农利益三大政策能够继续到底,则中国国内封建势力早已铲除净尽,帝国主义也早被驱逐出去,而中国已成为独立自由的中国了。

但是不幸得很,十年以来,国共两党分裂。国民党放弃总理三大政策,共产党提出推翻国民政府的口号,以致两党互相残杀,牺牲无数有为的青年,损失无数宝贵的精力,以从事内争,致令国家民族的真正敌人——日本帝国主义乘隙而入。诚然如蒋委员长所称:"十年以来,一般人对于三民主义不能真诚一致的信仰,对于民族危机亦无深刻之认识,致使革命建国之过程中,遭受不少之阻碍,国力固因之消耗,人民亦饱受牺牲,遂令外侮日深,国家益趋危殆。"这不是一二人的责任,也不是任何党派的责任,凡我国共两党同志,都要内心自责,愧对我先总理孙中山先生在天之灵。

前事不忘,后事之师。在这民族危机千钧一发的今日,一切过去的恩怨,往日的牙眼,自然都应该一笔勾销,大家都一心一意,为争取对日抗战的最后胜利而共同努力。[6]

[6] 宋庆龄:《国共合作之感言》,《抗日画报》1937年第9期,第11页。

对国共两党合作抗战的意义,1939年5月3日《申报》发表《拥护抗战与统一——××(五三)济南惨案十周年》社评指出:

> 十年前的今天,是日本××(帝国)主义开始武装干涉中国革命与开始武装进攻中国的日子。
>
> 十年前的今天,也是中华民族在亲日派黄郛等屈辱求和的路线之下遭受耻辱的炮烙的日子。
>
> 民国十七年(一九二八年),国民革命军克服临城,进取济南。日本田中内阁为扶助封建军阀与反动腐败政权阻止中国革命复兴势力而达到其征服的企图起见,立即决议出兵山东。当派兵舰五十艘,陆军五万人,以福田为指挥官。当四月廿九日,国民革命的北伐军进抵济南城,福田率领的干涉军亦于这天赶到济南与北伐军对峙。到了五月三日,竟实行进攻北伐军,并且屠杀市民和士兵。当时山东外交特派员蔡公时,因为拒绝日方无理强求,惨遭毒刑拷打,并(被)挖去目珠割去耳鼻,然后和交涉公署的十多个职员一齐(被)枪杀。五月八日起,竟又实行总攻,到处搜查居民,抢劫财物,屠杀士兵,射击行人,无辜市民被杀者达一万以上。当时亲日分子黄郛,在日军压迫下屈辱求和,答应日军一切要求,勒令北伐军撤到济南。当时革命的军人,虽曾联合市内的工人和近郊的市民,反对屈辱条约,英勇抵抗日军,终因弹

尽援绝，于十一日在重大牺牲之下全部撤退。

……

但是因为中国内部没有统一，因为中国亲日分子妥协求和的政策没有粉碎，尤其是因为全中国人民没有自动地积极地反抗日×与汉奸而团结起来，所以十年以来，亲日汉奸的逆流既得畅行无阻。而日本××的铁蹄则由山东省而东三省，由关外而深入我腹地，……一切惨绝人寰的令人不能置信的事变，便在我中华国土上不断的演出。直到前年七月卢沟桥和八月上海事变，直到国共两党宣言合作，全国一致外御强×，日×汉奸的×行，方才第一次遇到全面的坚决的抵抗（图0-10）。[7]

对于日寇的野蛮侵略，《救亡漫画》1937年10月15日刊登《日本强盗任意蹂躏战区里的我同胞!》漫画（图0-11），予以深刻的揭露。

随着国共两党合作抗日，抗日统一战线的建立，八路军在大后方多个地方设立办事处；中共中央在大后方的机关刊物《新华日报》《群众》一直在战时首都重庆公开发行，中共的主要领导人周恩来长期担任国民政府军事委员会政治部副部长；国共两党相容为国，摒弃分歧，维系抗日合作的大局，为抗日战争的最终胜利奠定了基础。

[7] 社评:《拥护抗战与统一——××(五三)济南惨案十周年》,《申报》1939年5月3日。

018

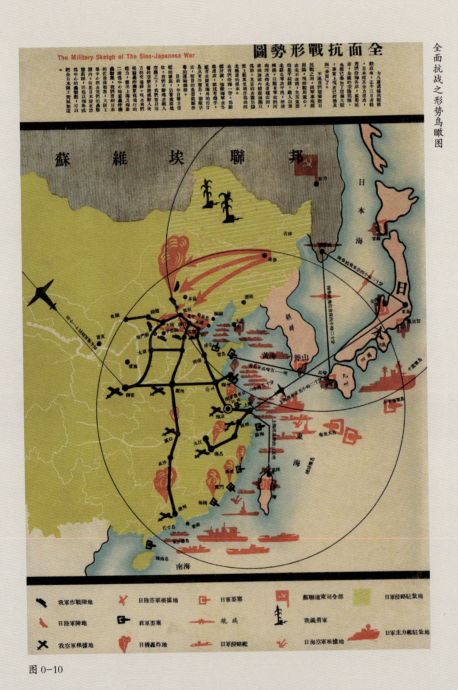

图 0-10

《中国抗日战争美术研究》　　国共合作与抗战美术运动

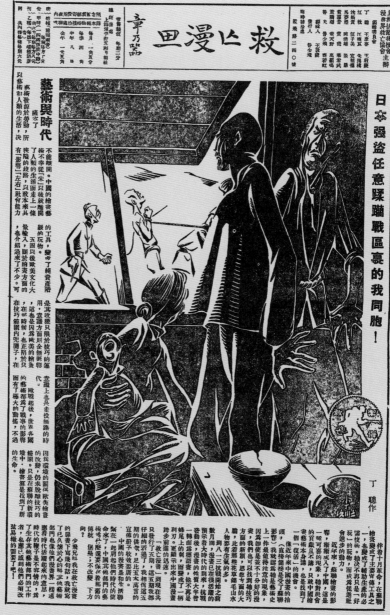

图 0-11

丁聪《日本强盗任意蹂躏战区里的我同胞!》漫画

文学艺术界也随着国共两党合作结成抗日统一战线,于1938年3月27日,在武汉成立"中华全国文艺界抗敌协会"。各派别各团体在抗日总目标下集合起来,形成全国文艺界的统一战线,掀起了轰轰烈烈的抗战艺术运动。1938年4月10日,毛泽东在延安鲁迅艺术学院(简称"鲁艺")开学典礼讲话中提出"要在民族解放的大时代去发展广大的艺术运动,在抗日民族统一战线方针的指导下,实现文学艺术在今天的中国的使命和作用"[8]。艺术领域也因此出现了一致抗战的生气蓬勃的新气象。中共在延安的大礼堂门楼上悬挂国共两党旗帜,象征两党的精诚合作(图0-12);延安边区的民众读书室中悬挂国共两党领导人及史太林(斯大林)的肖像,则是这种美术运动新气象的充分体现(图0-13)。

其中最显著的景象,是抗战美术运动在全国各地如火如荼地开展起来。陈烟桥说:"在民族已至生死存亡最后关头的今日,社会上无论哪一种运动,都要他能起实际的作用才可存在和发展。文化运动更是不应该丢开实际的作用,因为他一向是被认为站在领导社会的地位的。"[9] 就抗战美术运动而言,能够"站在领导社会的地位的",旗帜鲜明地以团结漫画界作家为统一战线,拉开全面抗日美术运动序幕的,当属1937年9月20日在上海创办的《救亡漫画》。该刊编委会由21名漫画家组成:王敦庆、鲁少飞、华君武、丁聪、万籁鸣、江敉、朱金楼、江栋良、王彦存、马梦尘、张严、汪子美、沈振黄、陈浩雄、宣项权、黄尧、黄嘉音、董天野、童

- 8 · 中共中央文献研究室编:《毛泽东年谱1893—1949》,中央文献出版社2002年出版,第62页。
- 9 · 陈烟桥:《抗战宣传画》,黎明书局1938年出版。

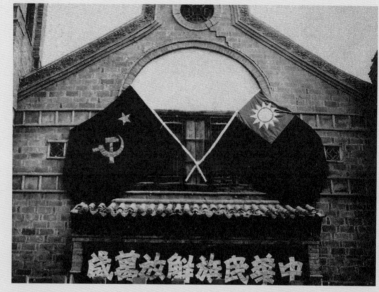

图 0-12

延安的大礼堂门楼上悬挂国共两党旗帜

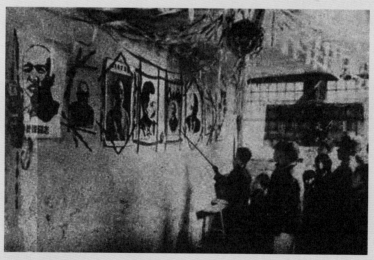

图 0-13

延安民众读书室中悬挂国共两党领导人及史太林肖像

漪珊、鲁夫、蔡若虹。后来,"上海市各界抗敌后援会"也成为《救亡漫画》的主办单位之一,增补叶浅予、张乐平、胡考、特伟、陶今也、张仃、陆志庠、廖冰兄、丁深、纪业侯、沈逸千、麦绿之、张文元、张光宇、张正宇、张英超、陈烟桥、陈孝祚、陈涓隐、林禽、高龙生、黄苗子、黄复生等23人,编委扩充为44人,囊括了当时上海有创作实力的漫画家。《救亡漫画》为五日刊,每期四大开,编发大小漫画作品50幅左右,并有少量文章和报道,刊名由全国各界救国联合会"七君子"之一的章乃器题写。蔡若虹在《救亡漫画》创刊号封面所作的漫画《全民抗战的巨浪》,表现了中华民族团结一致奋起抗战,形成汹涌澎湃的巨大浪潮这一主旨,预示日本侵略者必将被中华民族的抗战巨浪所淹没,所打败。负责编辑工作的王敦庆(是实际上的主编)在《救亡漫画》创刊号上发表的《漫画战——代发刊词》说:

> 自卢沟桥抗战一起,中国的漫画作家就组织"漫画界救亡协会",以期统一战线,准备与日寇作一回殊死的漫画战。……《救亡漫画》的诞生,却是我们主力的漫画战的发动,因为上海是中国漫画艺术的策源地,而这小小的五日刊又是留守上海的漫画斗士的营垒,还不说全国几百个漫画同志今后的增援,以争取抗日救亡最后胜利。[10]

如果说漫画界救亡协会和《救亡漫画》誓言"准备与日寇

10 · 王敦庆:《漫画战——代发刊词》,《救亡漫画》1937年创刊号。

作一回殊死的漫画战",吹响了全国美术界一起来抗战并进行抗战美术运动的进军号角,那么《抗战漫画》第八期,叶浅予撰写《写在特刊前面》一文,推出"全国美术界动员特辑",则向全国美术界宣告:"培养我们新的美术生命,漫画界更愿站在最前,负起袭击敌人的任务。"其发起了抗日救国的美术运动,抗日漫画宣传队以漫画为武器,站在战斗前列,冲锋陷阵,以崇高的历史使命感,担当起全国美术界的抗日先锋,显示了抗日漫画宣传队很高的情操。

全国木刻家统一战线的形成推动了抗日美术运动的蓬勃发展。1939年《全国抗战版画》(上海原野出版社出版,仇宇主编)发刊宗旨为:"联合中国前进木刻家打倒我们真正的敌人——日本法西斯军阀。"

全面抗日战争时期,国共都表现出合作抗战意志,国民党成立"国民政府军事委员会政治部",邀请中共主要领导人周恩来、农工民主党的黄琪翔担任副部长,形成抗日民族统一战线,一时传为佳话。中国抗日战争形势,呈现出团结合作抗战的生气勃勃的景象,于是抗日救国的美术运动,在抗战的前方、敌后和大后方如火如荼、轰轰烈烈地开展起来。正如朱郎在《抗战时期的绘画运动》一文中指出:

> 而我们回顾一下,自七七卢沟桥事变以来,各党各派团结在"抗日民族统一战线"之下,展开了神圣

的民族革命战争，史实给我们一个忠实的教训，战争不仅是单独的从军事上取决胜负，而（且）是配备着政治、经济、文化等战争，同时不仅是动员和利用一切的现有的力量，并且应该准备新的力量，完成战争的目的——最后的胜利。[11]

在这种形势之下，中国的美术家特别是革命的美术家为了建立自由独立幸福的新中国，一起放弃了"门户之见"，争先恐后地参加了抗日救国的美术运动的统一战线（图0-14）。

抗战使美术确立了新的方向、新的道路，那就是把抗战美术宣传向大众深入传播，尤其是向广大的农村传播。陈明道在《目前中国绘画的动向》中指出："我们知道绘画是应当属于大众的，而广大的群众，都散处在广大的农村里。目前的绘画活动，大多还停滞在城市，所以我们应当把它更深地传入民间，和大众建立亲密的关系。"[12] 林夫的木刻宣传画《全国抗战》（图0-15）反映了国共合作下抗日统一战线形成全国抗战的大好形势，同时也表现出中国美术运动确立了新的方向、新的道路。

国共合作为抗日民族统一战线的形成奠定了坚实的基础和国策，为全民抗战开辟了广阔的道路，为抗日救国美术运动的开展创造了十分有利的条件。胡蛮说："自从一九三五年八月一日中国共产党中央发表了《告全国同胞书》以后，

- 11 · 朱郎:《抗战时期的绘画运动》,《浙江潮(金华)》1938年第25期。
- 12 · 陈明道:《目前中国绘画的动向》,《音乐与美术》1940年第1卷第4期,第3页。
- 13 · 胡蛮:《抗战以来的美术运动》,《中国文化》1941年第3卷第2/3期,第62页。

抗日的民族统一战线一天天的扩大起来,发展起来了。这个运动乃是中华民族生存的斗争,领土的斗争,民族解放和新民主主义革命的唯一的出路,所以全中国凡是不愿作(做)亡国奴的人们就不分党派不分信仰的一致的团结起来了。在这种形势之下,中国的美术家特别是革命的美术家争先恐后的热烈的参加了这个抗日救国的美术运动的统一战线。为了建立自由独立幸福的新中国,中国的美术家一齐的放弃了'门户之见'而实际的来参加了这个抗日的民族统一战线的工作。"[13]

不可思议的是,中国抗日战争形势的发展和抗战美术的新任务,终于酿成一股汹涌澎湃的抗战美术运动,遍及中国的广大城镇和乡村,一方面推动着中国人民的伟大抗日战争走向胜利,一方面推动中国美术走向民间、大众,走向世界,走向现代。

具有远见卓识的中国现代美术家,掀起了轰轰烈烈的抗战美术运动,这足以说明在国家生存、民族危亡时刻中国国民党与中国共产党合作,建立抗日民族统一战线,对于引领抗战美术运动的发展,起着至关重要的作用。

《换帽子》木刻

图 0-14

图 0-15

林夫《全国抗战》木刻

第一章

国共合作对抗战美术运动的引领和推动

全面抗日战争时期，国共都表现出合作抗战意图的突出标志，是中共的主要领导人在国民政府机构担任重要职务。1938年2月6日，国民党按照大革命时期北伐军政治部的建制，成立了"国民政府军事委员会政治部"，组成人员除国民党各派系人物外，还有中共主要领导人周恩来、农工民主党的黄琪翔以及共产党领导下的进步人士。国民革命军武汉卫戍总司令部总司令陈诚任部长，中共中央长江局副书记周恩来和第三党（农工民主党的前身）负责人黄琪翔任副部长，象征国民党的"统一战线"。在组织架构和组成人员上，一时呈现出团结合作抗战的生气勃勃的景象。

周恩来说:"抗战前一段时间里,我们的政策重心在争取他(蒋介石、国民党)抗战,故强调其可变性与革命性,而只注意其动摇性与被动性就够了。抗战初期,我们的政策重心在争取他(蒋介石)长期作战,全面抗战,故强调持久战,强调团结进步,反对投降、分裂、倒退。"[1]周恩来所说两个"政策重心",三个"强调"和一个"反对",为争取和团结国民党共同抗战,奠定了基本方针和路线。国共合作对全国抗战美术运动的引领和推动,主要就是通过国民政府军事委员会政治部得到有效实施的。如刘韵波创作的套色木刻《猛力发展抗日民族统一战线》(图1-1),表现了国共合作奠定了抗日民族统一战线的基础,同时也引领抗战美术运动朝着现实主义的方向发展,成为抗日救国和争取民族解放的一次划时代的美术运动。除此之外,1938年1月11日中共中央还在汉口正式创刊出版发行《新华日报》,该报以"本报愿将自己变成一切愿意抗日的党派、团体、个人的喉舌"为宗旨,报道传播全国抗战形势,尤其是发表了大量的抗战美术作品、展览、资讯和美术评论等。《新华日报》本身,也成为全国抗战美术运动的一个重要基地。

[1] 周恩来:《周恩来选集》,人民出版社1997年出版,第142页。

030

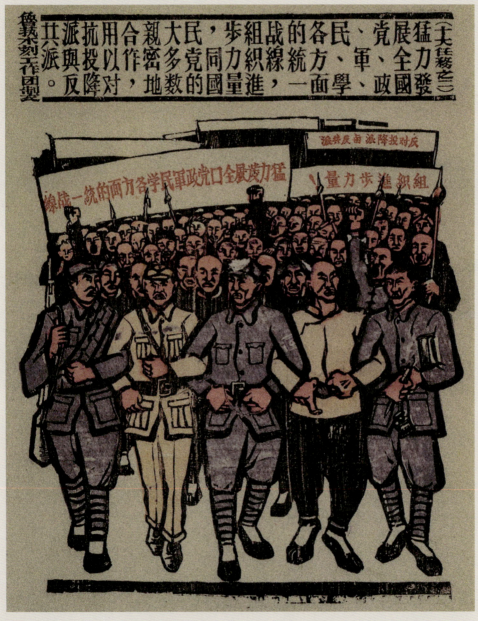

图 1-1

第一节

军委会政治部第三厅对抗战美术运动的引领

国民政府军事委员会政治部下设四厅一处：第一厅、第二厅、第三厅、总务厅和秘书处。具体分工为第一厅主管军队政训，第二厅主管民众组训，第三厅主管宣传，总务厅主管人事经理，秘书处主管文书。

其中第三厅负责抗战文化宣传工作，于1938年4月1日在武汉成立，由军委会政治部副部长周恩来分管。在组成人员上，第三厅大多数为中共党员。周恩来推荐共产党员郭沫若以非党派文化名人的身份出任厅长，范扬任副厅长，共产党员阳翰笙任主任秘书。第三厅下设三处（第五、第六和第七处）九科。第五处掌管动员工作，处长是共产党员胡愈之；第六处掌管艺术宣传，处长是共产党员田汉；第七处掌管对敌宣传，处长是无党派人士范寿康。另外，还有共产党员董维键和冯乃超在第七处任科长。所以，有人把政治部第三厅的阵容比为北伐时期武汉政府的总政治部，那时郭沫若也在其中担任政治部副主任。叶浅予说按阵容第三厅要比当年的北伐时的总政治部大得多，不过两者之间的相似之处，是"当时是国共第一次合作阶段，蒋介石尚未叛变，其部长邓演达是第三党首领，国共两党之间的中间派；现在的三厅政治部则有共产党的周恩来、第三党的黄琪翔，郭沫若可以说

是前后两代政治部的纽带人物"[2]。王琦则认为军委会政治部第三厅:"这里从名义上说,它是国民政府军事委员会政治部所隶属的一个从事文化宣传的机构,可是从它组织的成员来说,又是以共产党员为主体,而且是在中共领导人周恩来同志直接领导下的一个统一战线的机构。"[3]

[2] 叶浅予:《叶浅予自传:细叙沧桑记流年》,中国社会科学出版社2006年出版,第125页。
[3] 王琦:《王琦美术文集·艺海风云(上)》,中国文联出版社2007年出版,第15页。
[4] 《战时的文化总汇第三厅内容一斑》,《力报(1937—1945)》1940年5月8日第1版。

一、第三厅开展的抗战美术宣传运动

据《力报》报道:"在报纸上,几时常见到关于军委会总政治部第三厅的种种记载,这个战后扩大组织的机关,它在政治救亡上是负着全盘重大的使命,也可说是战时全国文化的总汇,它所管理的是军政宣传大计,过去蒋总裁因为鉴于战时宣传政策的重要,所以特以厅长一职,畀诸从东瀛特来投效的郭沫若氏,而第三厅因为由郭沫若氏主持的关系,所以越发使国人注意了。"[4] 作为负责全国抗战文化宣传工作的专门机构,政治部第三厅领导之下的抗战宣传文化组织,有1个漫画宣传队、4个抗敌宣传队、10个抗敌演剧队和1个孩子剧团。另外,第三厅建有中国电影制片厂和5个电影放映队。

在第三厅所属的艺术团体中,田汉的第六处里,美术、戏剧、电影、音乐方面人才济济。当年与田汉一起创办南国艺术学院的徐悲鸿,原被定为美术科科长,徐悲鸿没有到任,由倪贻德接替。美术科方面更是人才济济,有倪贻德、李可

染、力群、赖少其、卢鸿基、罗工柳、傅抱石、王式廓、丁正献、王琦等二十多位画家，组成了一个美术工场，工作地点设在武昌昙花林。专门负责为全民抗战制造精神炮弹，其中李可染在抗日战争期间就绘制了二百多幅抗战宣传画。叶浅予、张乐平率领的抗日漫画宣传队，被编入第六处美术科。

政治部第三厅成立不久，1938年4月7日周恩来在为《新华日报》撰写的《怎样进行二期抗战宣传周工作？》一文中指出，军委会政治部所主持的武汉各界第二期抗战扩大宣传周的任务，是在宣布二期抗战的初期过程中，揭露敌寇的残暴和弱点，庆祝中国在二期抗战中的初步胜利，鼓励和慰劳前方抗战将士，尊敬和优待抗战中受伤军人及将士家属，动员全国民众参战和拥护抗战建国纲领，巩固国民党与共产党及其他抗日党派的团结，以保证和争取更大的胜利，粉碎敌人的二期进攻计划。为实现第二期抗战扩大宣传周任务，周恩来强调在文字宣传上，要力求具体、通俗和生动，多宣传敌人残暴与我军作战的具体事实，要多列举敌我兵力对比与我军胜利的具体统计，要多叙述战士的英勇与难民难童的惨状，以唤醒和激发武汉的民众。在报纸杂志传单上，要尽可能地使文字与插画配合、统计与图表配合、战况与标图配合、胜利与照片配合；在街道标语上，要多用易于使人记忆的语句、易于引人注意的颜色，并放在易于触目的位置。周恩来又对如何做好这些工作并扩大宣传效果提出了具体办法和要求，指出："要运用这次抗战宣传周的经验，扩大到各城市、

各乡村去;要使各级政治工作机关,都起来动员各地民众团体参加抗战宣传的工作,使扩大和深入联系起来,一直达到全中华民族的动员。……我们要努力于武汉抗战宣传,以达到全国抗战宣传的成功!"⁵

第二期抗战扩大宣传周共6日,有戏剧日、电影日、美术漫画日、游行日等主题项目。4月7日,周恩来在宣传周开幕式上发表了激发群众抗战热情的讲话,并要求把宣传周扩大到全国去。当晚,武汉三镇举行了声势浩大的火炬游行(图1-2)。武昌的游行是在黄鹤楼前开始集合,郭沫若走在队伍的前列带头高呼:"坚持抗战,反对投降!"艺术家们在汉口市通衢大道演出街头短剧,学生们发表演说,画家们的漫画贴满街头。随后举行火炬游行,在长江之上、武汉三镇之

5. 周恩来:《怎样进行二期抗战宣传周工作?》,《新华日报》1938年4月7日。

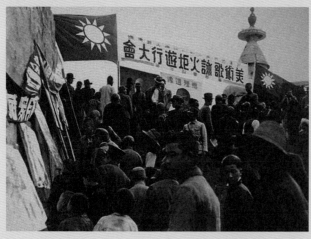

图1-2

1938年4月7日武汉三镇举行声势浩大的抗战宣传火炬游行

间，抗日画灯、火炬和几百条船组成的歌咏队延绵数里，抗日歌声响彻云霄。人民的抗日情绪热烈高昂，新闻媒介将这种昂扬的情绪传遍全国各地，为多少年来所罕见（图1-3）。这时正好鲁南台儿庄大捷的消息传到武汉，一扫自南京失守后压在人们心头的失去胜利信心的低沉阴霾。周恩来与郭沫若商议，立即派宣传人员赶往台儿庄慰问前线战士，使宣传深入军队。

漫画宣传队是第三厅最活跃的美术运动队伍之一，做出了许多骄人的成绩：

漫画宣传队把从南京携来的"抗敌漫画展览会"的二百余幅作品布置在武汉中山公园内展出。为在武汉举行的"七七阵亡将士纪念碑"奠基典礼布置会场，绘制了不少号召抗日军民继承抗日阵亡将士遗志、把抗日战争进行到底的宣传画。为武汉举行抗日火炬大游行绘制《总动员》《还有谁没有加进队伍？》《保卫家乡》《杀敌》《大刀向鬼子头上砍去！》《再上前线》《打回老家去！》等宣传牌。配合政治部第三厅对敌宣传科，绘制印刷了对敌宣传的大量宣传品（包括漫画与文字相结合的传单、标语和特殊设计的劝敌投降的彩色"通行证"等）。1938年5月19日夜，中国空军驾驶多架飞机从武汉起飞前往日本，飞经九州岛的佐世保、佐贺、久留米、福冈、九州、熊本等地，散发了二百万份传单，其中就有抗日漫画宣传队绘制提供的对日本民众宣传的漫画传单。

第二期抗战扩大宣传周活动

武汉各界第二期抗战扩大宣传

中山公园举行歌咏大会郭沫若临席之演说

十日美术歌咏火炬大游行会下午七时在武昌黄鹤楼集合为此六时半之华集聚集寄之景况

军委会政治部主办之武汉各界第二期抗战扩大宣传周,在四月七日起至十三日止,计分文字宣传、口头歌咏及美术、电影、戏剧宣传,大游行七日,三镇民众狂热参加,盛况空前,在本页各照片中可见之。

漫画宣传队主办之街头画展

十三日大游行标语队

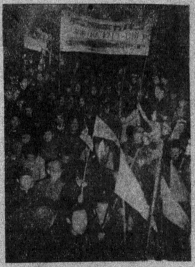

参加美术歌咏火炬游行之歌咏队

图 1-3

漫画宣传队在武汉重要街区绘制了巨幅墙头抗日宣传画，以及大量宣传漫画和对敌宣传印刷品（图1-4），全力以赴地从事抗战宣传活动。漫画宣传队队员宣文杰回忆说："绘制了大量的大幅宣传画，在汉口市区及武昌、硚口等地展出，这是全队经常性的中心工作。宣传画的内容是：揭露日本侵略者的暴行；描绘日本人民反战、反侵略的活动；宣传八路军的伟大胜利。为配合宣传'台儿庄大捷'，还赶过一个夜工。动员人民献金、献财，支援抗战。还绘制对敌宣传的印刷品，漫画宣传队抽出很大一部分人力来配合这一工作，也确实收到了一定的效果。"[6] 漫画宣传队还常配合在第三厅第六处美术科（图1-5）工作的倪贻德、李可染、傅抱石、王式廓、丁正献、王琦等绘制大量的抗日宣传画，并与美术科王式廓、冯法祀、李可染、倪贻德、周令钊、周多等多位画家一道，用一个多月时间，在武昌的黄鹤楼墙头绘制高三丈（1丈约等于3.33米）余，宽约十丈的巨型抗日壁画《抗战到底》，画面以数百人的形象，描绘中华民族抗日总动员后，军民合作，"前方作战"和"后方支持"的场景，表现了中国人民抗战到底的磅礴气势，有着强烈的感染力，拉开了在大中城市十字街头墙壁绘制大型抗战美术宣传画运动的序幕。

至于第三厅对于全国抗战美术运动的引领和推动作用，主要有以下几点：

[6] 宣文杰：《抗战时期的漫画宣传队》，《美术》1976年第6期。

图 1-4

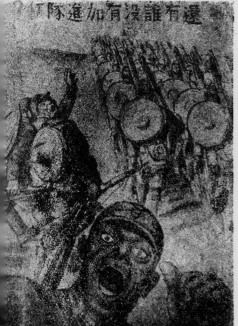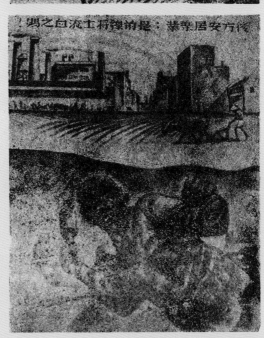

漫画宣传队在武汉举办抗战建国街市漫画展览

1938年军委会政治部第三厅美术科的同志合影

图 1-5

第一，军委会政治部成立后，各战区相继成立政治部，漫画宣传工作受到了重视。第三战区政治部对漫画宣传队出色的抗日漫画宣传工作颇为赞赏，政治部主任谷正纲向第三厅提出为他组织一个漫画宣传队。经商议后，第三厅认为在东南战区扩展工作，有其必要性。这时漫画宣传队新进来了几个成员，有来自浙江的叶冈，来自广东的黄茅、麦非、廖冰兄等人，于是决定由张乐平领队，陆志庠、陶谋基、叶冈、麦非等人为队员，前往第三战区。1938年6月，他们由武汉出发，坐船到九江，再转乘火车到南昌，然后搭汽车到安徽休宁第三战区政治部所在地。漫画宣传队在休宁用布匹缝制成大幕布，绘制多幅大型抗日宣传画，在各个街区张挂宣传，鼓动效果甚佳。他们还在小幅白布上绘制了一系列抗日宣传

画，在休宁、万安、屯溪、祁门、渔亭、岩寺等地巡回展览，坚定了抗日军民必胜的信念。因此，漫画宣传队受到了第三战区政治部的表彰。1938年9月，张乐平率漫画宣传队返回武汉。

第二，抗战宣传画的生产大本营（图1-6）。据《文献（上海）》1938年第1卷第3期《抗战中的美术工场》一文记载，军委会政治部第三厅第六处"美术工场"的艺术工作者共同生产了许多作品，有油画、壁画、漫画、粉画、版画、木刻画等。因此，在武汉任何一个街道上都出现了他们的作品。所以，人们认为："政治部第三厅第六处所属的美术工场是抗战宣传画的生产大本营，在郭沫若厅长的领导下，许多青年艺术工作者，他们以最大的努力织成了坚强的一环，发挥出庞大的力量，胜如伟大的机器的动力无尽地不停地动着，不断地生产出数不清的宣传画，分散到各战区，各部队，贴上乡间的泥墙，送入前线的战壕。"[7]

7. 《军委会政治部第三厅美术工场是抗战宣传画的大本营》，《文献（上海）》1938年第1卷第3期，第1页。

图1-6

第三，漫画宣传队对开辟抗战漫画宣传新阵地的作用日益突显。1938年10月，漫画宣传队队员胡考转到《新华日报》工作，胡考曾是《救亡漫画》和《抗战漫画》的编委会成员，作为全国漫画作家协会战时工作委员会15名委员之一，到新创办的《新华日报》(1938年1月在武汉汉口创刊)任美术编辑，无疑是如鱼得水。在汉口期间，胡考非常勤奋，致力于抗战宣传。在《新华日报》当美术编辑的两个多月时间里，每天都在《新华日报》上发表一幅漫画。这些漫画宣传抗战救国思想，揭露民族敌人，鞭挞汉奸，产生了很好的宣传效果。如他创作的一幅漫画《游击队不仅牵制敌人而且袭击敌人》，一方面表现了敌人的穷凶极恶，另一方面也表现了游击战士的英勇。它概括了所有的战场，把日军打得头昏脑涨，大快人心，鼓起了人民的勇气，挫伤了侵略者的锐气。胡考在汉口期间创作的《抗战歌谣》(图1-7)，是一组把抗战内容与浓厚的民间情调结合起来、把画与诗配合起来的漫画组画，共八幅，均描写了抗战时期前后方军民的生活：①军人喝下一杯家乡甜酒，决心上前线"报国仇"；②一妇女被敌机炸伤，对敌人充满仇恨；③"二姐"见"大娘"两眼泪汪汪，因敌机"炸死小儿郎"；④闺中少女想念前方的战士；⑤妇女劝郎参军抗日，"你不当兵不嫁你"；⑥画妇女为"前方作战人"制作棉背心；⑦前方战士穿上棉背心对敌作战；⑧一队女兵走上抗日战场。其上所配的歌谣与画面的风格也显得和谐统一，如第六幅描写妇女为前线作战的亲人缝制棉背心的画，配了这样一首歌谣："拿起线来抽起针，想

起我前方作战人,不绣鸳鸯与蝴蝶,替他作几件棉背心。"再如第八幅反映妇女参战的画面,配的歌谣是:"二姐去当看护娘,小妹肩枪上战场,风头不比男儿弱,一队女兵到前方。"画面使歌谣更形象化,歌谣使画面更富有情趣,而二者的结合使作品内容和形式既是"抗战"的又是"大众化"的。此外,1938年胡考还在《抗战漫画》第八期上发表了《关于漫画大众化》一文,指出:"这一问题迫在时代的巨轮下,大家已感到不是一个专供讨论的问题,而是怎样实践的问题了。"1938年底,胡考到延安,在鲁迅艺术学院任美术教员。

在广东的鲁少飞、张谔写信到武汉,要求漫画宣传队派人去帮助编《国家总动员画报》三日刊。因为特伟是广东人,他便由武汉赴广东担负此任。张仃、陶今也分头去西安开辟漫画宣传新阵地。

第四,编辑出版抗战刊物。第三厅美术科主编《战斗画报》十日刊,漫画宣传队负责提供漫画作品。叶浅予主编出版了绘画作品(包括漫画、版画、速写、素描等)与摄影作品相结合的《日寇暴行录》,由香港发行到国外,引起了世界爱好和平人士的震惊和对侵略者的愤怒,他们在舆论上谴责日本侵略中国的暴行。叶浅予奉命前往香港,负责编辑出版中英文对照、专门向海外进行抗日宣传的画报《今日中国》(*China Today*)。

044

，炎炎日烈熱暑當
，又是秋風冷襟涼
，豈知不坐靜中閒
，豈有情意想匪躬

，提起當兵要娶妻
，喝杯甜酒醉心頭
，甜酒解得一頭苦
，當兵才會報國仇

，二姐出門訪大槍
，大娘眼淚汪汪流
，問大娘為何哭哀哀？
，敵搶死不小兒郎！

，想起御敵走出房
，敵機頭上叫汪汪
，不懼是兒男漢
，不能上陣殺刀槍。

图 1-7

胡考《抗战歌谣》漫画组画，《抗战漫画》1938年第5期

口水讲乾舌焦困
千计万语你不听
你不当兵谁保你
留你一世打单身

拿起钱来抽起针
想起我前方作战人
不缝罗裙与蝴蝶
替他作几件棉背心

一件件棉背的心
也表爱国一份情
顾身化作棉和絮
与我战士同寒温

二姐去当兵拨腰
小妹同枪上战场
凤毛不比男儿弱
一队女兵到前方

第五，遵照苏联驻华使馆的要求，政治部第三厅国际宣传处要选送一批抗日漫画赴苏联展览。漫画宣传队精选45幅抗日题材的漫画作品，均重新复制在新的白布上，其中有张乐平的《啊！中国孩子》、梁白波的《妇女参战》、张仃的《欲壑难填》、廖冰兄的《游击队使敌人疲于奔命》等。1938年4月，这些漫画作品开始运往苏联，同年6月在莫斯科展出。苏联人民通过这些漫画作品，形象地了解到了中国人民抗日战争的实况。

武汉沦陷后，军事委员会政治部迁到重庆，国民党对其机构和经费作了大幅度压缩。第三厅组织机构由原来的三处九科缩编为四个科：一科主管文字宣传，科长杜国庠；二科主管艺术宣传，科长洪深；三科主管对敌宣传和国际宣传，科长冯乃超；四科主管印刷、出版、发行和总务，科长何公敢；厅长办公室主任秘书阳翰笙；冯乃超以联络员身份协助郭沫若厅长的工作。除了郭沫若以外，以上五位科级干部中，阳翰笙、杜国庠、冯乃超等三人是共产党员。1939年底，军委会政治部漫画宣传队从桂林到达重庆（图1-8）。1940年元旦，由漫画宣传队举办的"新年抗战漫画巡回展览会"在市区街头展出，受到重庆市民热烈欢迎。1939年1月，国民党五届五中全会召开，根据会议精神，国民党确定了"溶共、防共、限共、反共"的方针。同年11月，在国民党五届六中全会上，又确定了"以军事限共为主，政治限共为辅"的方针。1939年下半年，陈诚、张厉生等军委政治部领导人多次命令第

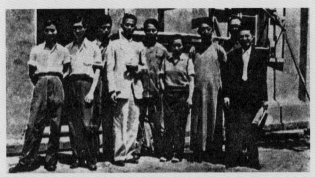
漫画家叶浅予、梁白波、张乐平等人在政治部第三厅门前合影

图1-8

三厅工作人员集体加入国民党。10月,蒋介石亲自手谕:"凡不加入国民党的一律退出三厅。"郭沫若即提出辞职,随后第三厅中的共产党员和进步人士纷纷辞职,第三厅遂解散。

二、中共领导下的大后方抗战美术运动

除了军委会政治部第三厅本身的抗日宣传外,抗战大后方的美术运动,如1938年3月27日成立的中华全国文艺界抗敌协会,以及以后陆续建立的木刻、漫画、戏剧、电影等类别的抗敌协会都是在中共长江局和第三厅的支持和协助下建立起来的。这些协会多以共产党员为核心,日后也与第三厅保持着密切联络,并在其指导下开展工作。尤其是木刻运动和漫画运动,都是在中共南方局[8]的领导下,在政治部第三厅以及后来的文化工作委员会搭建起的抗战建国统一战线平台上,逐渐发展壮大起来的。

[8] 中共中央南方局是在抗日战争进入相持阶段,为适应新的形势而建立的。1938年秋,中共六届六中全会决定,撤销中共中央长江局,组建中共中央南方局。1939年1月16日,经中共中央书记处批准,由周恩来任书记,周恩来、博古、凯丰、吴克坚、叶剑英、董必武6位常委组成的南方局在重庆成立。由于国民党不允许中共组织在国统区公开活动,因此,南方局的一切工作、活动只能是秘密进行的。

例如，《时事新报》是国共合作的另类典型[9]。该报初到重庆时，由国民党人崔唯吾任总经理，黄天鹏任主编。1939年9月，重庆《时事新报》社改由张万里任总经理，谢友兰任总编辑，中共南方局派来的报界老前辈张友渔担任总主笔，另外两位中共党员陈翰伯、彭友今担任编辑。在这期间，张友渔借《时事新报》宣传国共合作，宣传团结抗战和民主宪政。其中一个重要举措是1939年12月10日创办美术副刊《漫画周刊》（后改为《漫画两周刊》），由中华全国漫画作家抗敌协会主办（图1-9），这是该会到重庆主办的第一个漫画副刊，从1940年4月14日第9期起，改由军委会政治部漫画宣传队主编。《漫画两周刊》有以下几特点：

第一，图文并茂，不定期刊登漫画界消息。该刊发刊词以"我们希望这仅有的园地能够以漫画来反映抗战中现实的全面，和发表一些可以做宣传范本的画幅，使它能够做到传

[9] 《时事新报》的前身是1907年12月5日在上海创刊的《时事报》和1908年2月29日创刊的《舆论日报》。两报于1909年合并，定名为《舆论时事报》。1911年5月18日改名《时事新报》，1938年4月27日由上海迁往重庆中正路18号出版。

图1-9 中华全国漫画作家抗敌协会编《漫画两周刊》第4期

播作用。更希望画界介绍一些中外的漫画理论,借以加强漫画的理论建设,同时更报告全国各地的漫画运动情况,交换工作经验,大家取得密切的联系"为宗旨。因此,《漫画两周刊》理论文章涵盖范围广泛,漫画与其他美术文论并存,涉及漫画技艺、漫画作品、漫画今后发展形势以及国内外画家介绍等方面。有关漫画运动的文章主要针对战时漫画运动的开展和战时漫画的任务。如第7期余所亚的《由漫画说到一切绘画的发展》、第8期刊登的韩尚义的《西北的漫画运动》、第13期刊登的《仍须讽刺》等文章。

第二,《漫画两周刊》虽名为漫画专刊,实则多样,版式安排均衡。如果从发表作品的类别来看,既有漫画又有木刻:1939年刊登漫画151幅,1940年刊登漫画35幅,1942年刊登漫画3幅,1943年刊登漫画5幅,1945年刊登漫画9幅,共刊登203幅,漫画家有高龙生、黄尧、王大化、戴廉、华君武等人,皆为当时漫画界俊彦;木刻1939年刊登12幅、1942年刊登1幅、1944年刊登3幅,共刊登16幅,木刻作者涉及俞云阶、鄂中铁、陆田、刘铁华等人,均为抗战时期的青年木刻家。从作品形式来看,既有单幅又有连环漫画或木刻;从作品内容来看,既反映前方战况又反映后方民众生活。可以说这是一个抗战美术活动主要阵地。

《漫画周刊》创办2期后,即从1940年2月1日起改名为《漫画两周刊》;至1940年6月23日,共发刊了14期。

《漫画两周刊》使漫画、木刻联姻的意义,如同胡蛮所说:"抗战以前美术界是不团结的,甚至是水火不兼容的。宗派主义在阻碍革命美术的发展,甚至在版画界中,漫画与木刻也是各立门户不相为谋的。然而在抗战以后漫画与木刻以及绘画与雕刻,在共同的政治目的——抗日民族统一战线下联合起来了。"[10] 这其实说明,漫画与木刻在抗战救国的美术运动中,在抗日民族统一战线下真正地联合起来了。

在中共南方局和与《新华日报》相联系的一些进步新闻工作者的主持下,重庆其他报纸的美术副刊也办得十分活跃。《国民公报》由一批中共党员和进步新闻工作者先后主持笔政,其美术副刊《木刻专页》《木刻研究》分别由中华全国木刻界抗敌协会、中国木刻研究会主编,"漫画版"由军委会政治部漫画宣传队主编,这使得《国民公报》在全面抗战8年间,成为抗战美术活动的主要阵地。

在广西桂林,属于中共直接领导的主要有文协桂林分会、木协、漫宣队、漫协、《救亡日报》、《工作与学习·漫画与木刻》、《木艺》。为了充分调动美术家的积极性,一致抗日,《救亡日报》、木协等,坚决贯彻党的抗日民族统一战线政策,以木协、漫宣队、漫协、艺师班为核心,以《工作与学习·漫画与木刻》《阵中画报》《漫木旬刊》《音乐与美术》等刊物为抗战美术活动主要阵地,广泛团结桂林各派美术工作者,策划了多种多样的抗日美术宣传、教育、创作活动。

[10] 胡蛮:《抗战以来的美术运动》《中国文化》1941年第3卷第2/3期。

1. 组织桂林美术界交谊会，定期集中开会活动。仅在1940年便举行了十次之多。齐心协力创建美术工作室，为画家提供创作环境。

2. 培养抗日美术人才，推动美术教育事业发展。他们打破画地为牢的旧界限，互聘教师，相互支持。不少进步画家，如徐悲鸿、马万里、阳太阳、张安治、黄新波、刘建庵等人，或创办了美术院校，或身兼数校美术教师之职，相处融洽，专心教学，形成一支强有力的美术新军，为抗日美术人才的培养做出了贡献。

3. 义务赶制宣传画，不分派别，抛弃门户之见，齐心协力办画展。如1939年6月广西绥靖主任公署政治部国防艺术社发起主办"留桂画家抗战画展"，军委会漫宣队、木协、《阵中画报》等热烈响应参展。《救亡日报》还特地为此画展出版"特刊"。而木协主办的几次大型画展，也得到其他兄弟团体的大力支持协助。

由于有这么多的抗战美术机构、阵地和活动，中国共产党领导下的大后方抗战美术运动，有声有色地开展了起来，为夺取抗日战争的胜利立下了汗马功劳。

第二节

中共领导下抗战新闻媒体与大后方的抗战美术运动

早在1937年,周恩来在与国民党谈判过程中就想到了要在国统区创办一份公开出版物,以便扩大中共的政治影响,向国统区广大人民宣传中国共产党的路线、方针和政策,特别是抗日民族统一战线的政治主张。同年8月中旬,周恩来在南京与国民党中央宣传部部长邵力子商谈这个问题。当时邵力子积极主张联俄联共,这个问题在他那里得到了顺利解决,允许中共南京办事处筹创《新华日报》。之后,周恩来借机请国民党中央监察院院长于右任为《新华日报》题写了报头。

经过积极筹划和紧张筹备,1938年1月11日,《新华日报》在武汉正式创刊(图1-10)。《新华日报》隶属中共中央长江局,由周恩来直接领导,报社主要领导人都是中共新闻界、文化界的资深人士。社长为潘梓年,总经理为熊瑾玎,总编辑先后为吴克坚、华岗、章汉夫、夏衍(代理)。《新华日报》发刊词宣称:"本报愿将自己变成一切愿意抗日的党派、团体、个人的喉舌。"其基本任务是:"团结全国抗日力量,巩固民族统一战线,发表正确救亡言论,讨论救亡实际问题,坚持抗战到底,争取最后胜利。"

图 1-10 《新华日报》1938年1月11日创刊发刊词

一、《新华日报》与大后方的抗战美术运动

在抗战大后方新闻战线上,《新华日报》充分发挥了凝聚全国抗日力量、巩固民族统一战线的舆论导向作用和作为抗日党派、团体、个人的喉舌作用。

第一,《新华日报》致力于宣传抗日文艺统一战线,起着文艺界救亡运动喉舌的作用。连续发布全国文艺作家筹组抗敌协会、全国文艺界抗敌协会将成立筹备会、全国文艺界抗

敌协会定期举行成立大会、全国文艺界抗敌协会推定名誉主席团等新闻,发表全国文艺界抗敌协会成立大会社论等,跟踪报道了全国文艺界抗敌协会成立的全过程;并且出版了全国文艺界抗敌协会成立大会特刊,其中刊登了吴奚如《我的祝贺(中华全国文艺界抗敌协会成立大会)》、吴组缃《我对于全国文艺界统一战线的几点管见》等文章,对全国文艺界统一战线的形成,作舆论上的宣传和理论上的阐述。对于美术界救亡运动,一是及时报道了全国美术界抗敌协会成立简讯和全国美术界抗敌协会正式成立及抗敌美术展览会同时开幕(图1-11)等新闻,二是刊发全国木刻作者抗敌协会成立、美术界努力宣传抗战等新闻。

全国美术界抗敌协会举行抗敌美术展览

图 1-11

《新华日报》创刊不久,就积极报道美术界抗敌新闻。如1938年1月12日刊发《文化界协会举行抗敌宣传周》:"武汉文化界抗敌协会昨晚开会,决定重要工作数项,其中之一,即从下星期一起定为抗敌宣传周,以武汉为宣传范围,动员全部会员及团体进行,宣传方法除演讲、歌咏、话剧外,还有电影、旧剧、图画等,并欢迎非会员之同志参加。"1938年1月8日至10日,胡风依托半月刊《七月》主持全国抗敌木刻画展览会,300多幅作品在武昌民众教育馆展出三天[11],先后迎来近万人参观。民众被木刻家们的精湛艺术所打动,更为作品表现出的爱国精神深深感染。1938年1月11日,《新华日报》就以《"抗敌木刻画展览会"参观记》为题,报道了此次展览的盛况。接着1938年1月13日《新华日报》又设抗敌木刻展览会特刊,发表了《"抗敌木刻画展览会"小解》《"木刻画展"纪》等文章,对这次"抗敌木刻画展览会"进行了多角度的评论和报道。1941年11月21日到23日,政治部文化工作委员会以本会的名义举办了"第二次全国木刻展览会"。11月21日的《新华日报》作了详细报道:"政治部文化工作委员会主办第二次木刻展览会于昨日(20日)在夫子池励志社举行预展,到会有左舜生、孙伏园、陶行知等及文化界、新闻界人士700余人,木刻界10余人。该会由郭沫若、冯乃超两位先生在场主持,并有多人订购作品。展览今日(21日)至23日正式展览三天,欢迎各界参观。"同时,《新华日报》还发特刊,刊登了王琦的文章《新的收获、新的努力》。

11. 《七月》杂志,是胡风在周恩来领导下编辑出版的。除发表了大量新诗和报告文学外,也刊载抗战木刻。《七月》半月刊在武昌民众教育馆举办了抗敌木刻画展览会,参展的300多幅作品,除了《七月》刊发的,多半是向社会征集的。

第二，在推动大后方抗战美术运动上，《新华日报》也起着核心作用。例如，在1938年的保卫大武汉的美术宣传运动中，《新华日报》发表了张谔的漫画《保卫大武汉》（图1-12）、《动员民众保卫大武汉》，铸夫（黄铸夫）的木刻《工人们动员起来保卫大武汉！》，胡考的木刻《武装民众保卫武汉》和林蔚文的漫画《保卫大武汉》等作品。《新华日报》是大后方抗战木刻战线的主要活动阵地。1941年12月，《新华日报》出版《木刻阵线》副刊，由王琦任主编，《新华日报》成为中国木刻研究会首要的宣传阵地。从中可以看到，中国共产党在推动大后方抗战美术运动发展中所起的重要作用。

第三，中国现代新兴木刻运动的组织者和骨干，诸如王琦、黄铸夫、陈烟桥、刘铁华、张望等人，担任过《新华日报》的美术编辑或主编。例如1939年秋，陈烟桥加入《新华日报》，担任美术组主任期间，创作了大量抗战宣传画。1941年1月"皖南事变"爆发，陈烟桥连夜刻制周恩来的题诗"千古奇冤，江南一叶；同室操戈，相煎何急？"，刊印在1月18日的《新华日报》上，引起了很大反响。

第四，《新华日报》副刊《木刻阵线》，是中共在大后方的报纸上开辟的宣传抗战的文艺阵地，也是中共以美术的形式联系大后方社会各界和广大群众的纽带和窗口。该副刊内容选择和栏目设置丰富而考究。各种独幅木刻和连环木刻作品征自全国各地，其中尤以经常刊登具有浓郁边区生活气息的

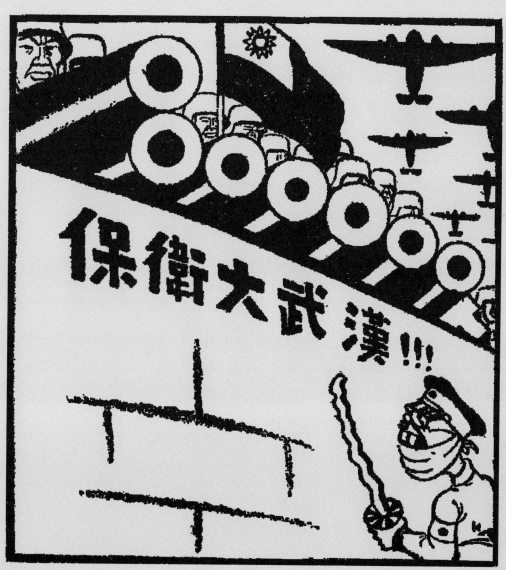

图 1-12　《新华日报》刊登张谔的漫画《保卫大武汉》

解放区作品而为大后方的读者所青睐。如《新华日报》1940年1月16日第4版发表古元《延安学生的秋收运动》（图1-13），1940年12月25日刊发魏磊的《你爸爸打东洋鬼子去了》。

副刊发表的文论中，以探讨中国美术和抗战木刻运动发展的居多，着眼木刻技艺的提升、发展和与国外美术界的交流，以及对抗战儿童木刻的力促，受到业内外的一致好评。另外，不定期刊登的《木刻简讯》《木刻消息》《木刻广播》等栏目也反映了大后方木刻运动的活跃与生动。

第五，《新华日报》不仅在《木刻阵线》，还经常在一版报头的重要位置刊登抗战木刻、漫画作品。例如《新华日报》1938年1月13日第1版报头，刊发胡考的木刻《统一步伐》（图1-14），歌颂国共合作两军肩并肩一致抗日。《新华日报》1938年1月28日第4版发表高冈的木刻《继续一·二八的民族精神，驱逐日寇出境》（图1-15）。

1939年7月12日《新华日报》第1版报头，刊发张谔、刘春安的木刻《抗战胜利的把握》，讴歌国共合作就像一个巨手，会把日本捏死。《新华日报》经常会配合不同时事专题与新闻，刊登木刻、漫画作品（图1-16）。1939年2月28日《新华日报》上发表王琦木刻作品《在冰天雪地中的游击队》，这是由报纸副刊主编戈宝权和美术编辑黄铸夫同志经

手发表的。1939年8月19日《新华日报》第4版，刊发张谔的连环漫画《旧阴谋新花样（一）》（图1-17），讽刺汉奸卖国贼媚日投降的丑态。1939年8月20日第4版，又刊发张谔的连环漫画《旧阴谋新花样（二）》（图1-18）。

在《新华日报》第4版（副刊）上发表关于抗战美术理论的文章，如1943年10月16日第4版上李桦的文章《木刻运动十三年》，1945年3月20日第4版上王琦的文章《漫画联展给了我们什么？》等。这些文论对于研究抗战美术史乃至中国现代美术史均有重要意义。

第六，《新华日报》十分重视抗战题材的漫画，每天发表一幅由政治部第三厅漫画宣传队提供的漫画作品，同时还向由赵望云主编在武汉出版的《抗战画刊》提供作品。

就这样，以《新华日报》及其美术副刊《木刻阵线》（图1-19）为代表，重庆报纸上活跃的美术副刊在《新华日报》与大后方的抗战木刻运动之间搭建起了一座直通的桥梁。由此可以看到中国共产党在推动大后方抗战美术运动发展中起到的重要作用。同时，《新华日报》又为中共南方局巩固发展抗日民族统一战线，起到了联系社会各界的桥梁与纽带作用。

古元《延安学生的秋收运动》木刻

图 1-13

图 1-14

胡考《统一步伐》木刻,《新华日报》1938年1月13日第1版

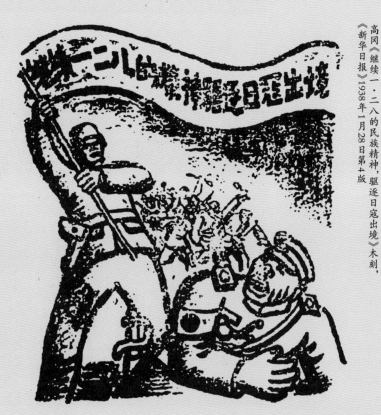

高冈《继续一·二八的民族精神,驱逐日寇出境》木刻,《新华日报》1938年1月28日第4版

图 1-15

图 1-16

陈烟桥《出发之前》木刻

Listening a Speech (by Lo Chin-cheng)

漫畫

PAGE OF CARICATURE AND WOODCUT

Road to Death (by Chang Ou)

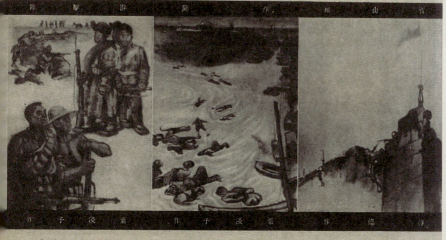

Partisans (by Yeh Chien-yu) Floating Corpse (by Yeh Chien-yu) The City of Pao-shan (by Teh-wei)

图 1-17　张谔的连环漫画《旧阴谋新花样(一)》

图 1-18　张谔的连环漫画《旧阴谋新花样(二)》

图1-19

二、中共领导下的抗战大后方与前方的美术展览交流

国共合作抗战另一重要的表现,是抗战大后方与敌后抗日根据地的美术交流大大推动了抗战美术的发展,促进了全国抗日统一战线的进一步团结和民族精神的凝固。

周恩来在重庆期间,非常关注抗战美术运动的发展。他利用往来于重庆与延安之间的机会,时常为两地的木刻家、漫画家传递作品,促进两地艺术家的交流与合作。1942年中国木刻研究会的第一届"双十全国木刻展览会"由于全国各地木刻工作者的积极响应而取得巨大成功。重庆地区的展览因为有周恩来从延安带来的30多幅边区的木刻作品参展而大为增色。这些作品艺术语言纯朴,形式简洁明快,边区生活气息浓郁,给展览会场注入了一股清新的空气。王琦在《中国木刻研究会陪都区双十全国木展报告》一文中写道:

> 尤其是在北方的几位同志的作品,如力群的《听报告》《伐木》《落日教堂》《饮》《女像》,古元的《车站》《农村小景》《哥哥的假期》《割草》,焦心河的《蒙古青年》《缝征衣》,华山的连环画《王家庄》,施展的《驮》,庄言的《北方姑娘》,刘岘的《抗战建国》,胡一川的《抗日大会》……都能引起无数观众的兴趣与注意。[12]

12. 王琦:《中国木刻研究会陪都区双十全国木展报告》,《新蜀报》1942年11月1日。
13. 艾青:《第一日(略评"边区美协一九四一年展览会"中的木刻)》,延安《解放日报》1941年8月18日。

接着1943年10月,周恩来等人又从延安带来第二批木刻作品,参加在重庆举办的第二届"双十全国木刻展览会"。与去年的作品相比,这些作品无论是在题材内容上还是在艺术表现形式上,都发生了很大的变化。题材方面,有宣传抗日统一战线内容的,有关于边区人民的民主政治、大生产运动、农民的普及教育、社会生活的新风尚、人民政府各项政策的实施,以及八路军艰苦抗战的英雄事迹等方面的,都在参展的黑白木刻画上得到广泛充分的反映。在艺术表现形式上,作品类型丰富多彩,尤其是更多吸取了民间木刻年画、窗花、剪纸的特点,使展品显得活泼、简洁、明朗、朴实,像沃渣的《五谷丰登》,古元的《区政府》《逃亡地主之归来》(图1-20),彦涵的《移民图》,罗工柳的《阅读》,马达的《推磨》(图1-21)等。其中古元的《逃亡地主之归来》,表现抗日统一战线的实施,备受人们的瞩目。艾青在《第一日(略评"边区美协一九四一年展览会"中的木刻)》一文中评论了《逃亡地主之归来》:

> 是边区的史画。这作品很庄严地刻画了边区生活的主要历史,即被土地政策所驱赶了的地主,由于统一战线的形成,他们是携带了家眷回到边区来的。这题材由于作者的严肃处理,不再是一种政治的概念——而事实上,这题材是最容易被艺术家们处理成一种概念的。[13]

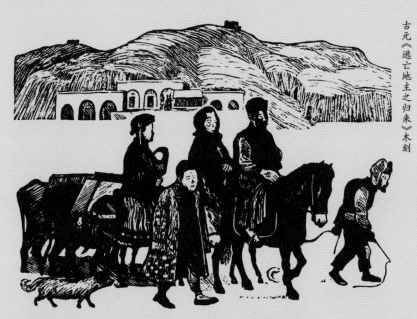

图 1-20　古元《逃亡地主之归来》木刻

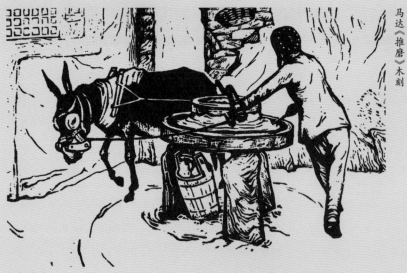

图 1-21　马达《推磨》木刻

显而易见，这幅借地主携带了家眷回到边区来这一现实主义描绘，旗帜鲜明地讴歌了统一战线形成的时代主题。几年后，艾青又在《〈古元木刻选〉序》一文中，再次特意提到《逃亡地主之归来》时，认为它是"边区生活的史画"[14]。可见，古元这幅木刻作品对国共合作抗战、全国抗日统一战线的大好形势的宣传，是经过精心构思的。换言之，这幅木刻作品采取以点带面的方法，用典型事实、典型环境、典型人物来说明国共合作抗战带来的全国民众团结的大好局面，也可以说这是"抗日统一战线的史画"，并非出于一时一地的单纯的现实主义艺术创作动机。

重庆举办的第二届"双十全国木刻展览会"还有边区来的一些新作者如戚单、张映雪、赵浮滨、牛文、李少言、郭钧、王秉国等人的作品参展，这其中有李少言的一幅《修建》，其以刻画之细致入微和调子之丰富而引人注目。

1945年11月9日至12日，中外文艺联络社（茅盾任社长）主办的"漫画木刻联展"在重庆市中苏文协成功举行。展览闭幕不久，中共代表团团长周恩来在重庆《新华日报》采访部设宴招待了漫画家余所亚和木刻联展作者王琦、王树艺、梁永泰、丁正献、汪刃锋、刘岘等在渝的部分版画家、漫画家。周恩来高度评价版画和漫画在大后方抗日救亡和民主运动中发挥的巨大作用，鼓励画家们创作出更多适合民众欣赏习惯的作品，号召木刻家们要把木刻运动从城市扩大到农村、

- 14・艾青：《〈古元木刻选〉序》，1946年7月20日的《长城》创刊号。

工厂，并重视连环木刻的创作。周恩来建议把木刻联展的全部作品送往延安展出，还要求刘岘把重庆版画、漫画运动的情况写成书面材料介绍给延安的美术家，"给他们打打气"。

15 · 丰一吟：《丰子恺传》，浙江人民出版社1983年出版，第94页。

　　1945年12月28日至1946年1月2日，抗战胜利后的第一个新年期间，由中外文艺联络社主办的"重庆延安木刻联展"在重庆中苏文协隆重举行，展出了重庆、延安两地木刻作者的300多幅作品，其中延安方面的作品是由周恩来新近从延安带来的。这次由中共中央南方局书记周恩来促成的联展圆满落幕，标志着中国共产党对抗战美术运动的引领达到高潮，同时也标志着波澜壮阔的抗战美术运动达到高潮，为中国共产党在推动中国现代美术运动的卓越成就方面写下了光辉的一页。所以，毛泽东称赞《新华日报》如同八路军、新四军一样，是中共领导下的又一个方面军。

三、大后方新闻媒体与抗战美术运动

　　《抗战文艺》是中华全国文艺界抗敌协会的机关刊物，1938年5月4日在汉口创刊。《抗战文艺》是唯一贯穿整个抗战时期的全国性文艺刊物，体现了文艺界团结抗战的精神。根据"三三制"精神，由冯乃超、王平陵、老舍等各方面的代表33人（共产党、国民党和无党派人士各占三分之一）组成编委会，以"抗战文艺出版部"的名义发行。刊物出版过程中，具体执编人、实际发行所，以及刊期、出版地

1938年7月出版的《抗战文艺》第1卷第12期《保卫大武汉专号》

图 1-22

点屡有变动。从创刊到终刊，包括《武汉特刊》，共出78期。该刊的办刊宗旨是"在我们钢铁的国防线上，要并列着坚强的文艺的堡垒""集合全国文艺工作者的巨大力量，成为全国文艺工作者的道标"。《抗战文艺》的编辑委员之中，有著名的漫画大师丰子恺。丰子恺全力投入抗战宣传工作，当时他说："我虽未真的投笔从戎，但我相信，以笔代枪，凭我五寸不烂之笔，努力从事文画宣传，可使民众加深对暴寇之痛恨，军民一心，同仇敌忾，抗战必能胜利。"[15]因此，《抗战文艺》出版的八年间，紧密依靠革命进步作家，吸引并团结大批爱国的、拥护抗战的文艺工作者，在抗战文艺阵地上树起一面进军的旗帜。1938年7月，《抗战文艺》第1卷第12期出版了《保卫大武汉专号》（图1-22）。

《新蜀报》

图 1-23

《新蜀报》（图1-23）是在五四运动影响下，由"少年中国学会"会员陈愚生发起，于1921年2月1日创刊的，是重庆最早的地方报纸，也是抗战时期大后方具有鲜明进步色彩的民营报纸之一。它的副刊《蜀道》开辟了《木刻专页》（由中华全国木刻界抗敌协会主编），1941年改为《半月木刻》副刊，由政治部文化工作委员会的丁正献担任编辑。

1941年3月28日，政治部文化工作委员会和中华全国木刻界抗敌协会在重庆中苏文协举办了首次"战时木刻展览会"，展出了来自大后方、解放区和战区的木刻作品350余件。《新蜀报》于展览开幕当天发表了消息；3月31日的《七天文

艺·副刊》上发表了卢鸿基的文章《关于木刻展览会》；4月15日的《七天文艺·副刊》上发表柳倩的文章《关于木展》；4月16日《木刻专页·副刊》发表了丁正献的文章《写在木刻展览会后》，文章介绍了展览筹备经过，同时尽述了此间开展抗敌文艺工作的艰辛与苦恼。

1941年11月重庆《新蜀报》出版《半月木刻》副刊，由王琦、丁正献（1914—2000）（图1-24）任主编。1941年11月21日到23日，政治部文化工作委员会以本会的名义举办了第二次全国木刻展览会，1941年12月1日，王树艺在《新蜀报》的《半月木刻》副刊上撰文记述了这次展览的情况：

图1-24 《新蜀报》副刊《半月木刻》主编丁正献

> 第二次木展在观众十分拥护的热烈情况中，展览3天之后完满地结束。3天来（连预展4天）在一个不大的厅堂里进出着3万多的观众，对出品的精练，取材的广泛，内容的现实和形式的渐起，同于大众所见的新鲜活泼的中国作风和中国气派，都有良好的批评。这些是木刻工作者在艰苦的环境中奋斗来的成绩，被视为每次木展后的最宝贵的收获，但这次的木展里木刻作者间所表现的空前亲密团结，已超过这些外来的赞誉而成为这次展览会中的最宝贵的收获了。[16]

1942年1月，王琦与丁正献、刘铁华、黄克靖等人在重

庆创建中国木刻研究会（简称"木研会"），王琦随后在《新蜀报》上发表《木刻工作者与反侵略》一文，他在文中呼吁：

> 木刻工作者应担当着斩灭法西斯侵略强盗的刽子手的任务。他们武器——刻刀——应当是一把锋锐的斩妖刀，不但要砍下法西斯侵略者的脑袋，还要一刀一刀划破这些灭绝人性的强盗的皮囊……[17]

《商务日报》是重庆报纸中最先发表木刻作品和最早出版木刻副刊的地方报纸。1935年5月25日，《商务日报副刊》刊登的木刻作品《夜——在沙市纱厂侧面》是目前发现的第一幅发表在重庆报纸上的木刻作品。它标志着中国的新兴版画在西南地区的萌芽，画作者孟引，本名朱艳清，是1926年入党的中共党员。1938年7月31日，《商务日报》在重庆报纸中率先出版由全国木刻界抗敌协会重庆会员座谈会主编的《抗战木刻》副刊。如《商务日报》第118期副刊《编余》中记道，"本会重庆会员座谈会主办之乡村流动木刻展已分三批，分赴合川、川滇路沿线及合璧两县流动展，日内即可返渝"，对当时重庆新兴的抗战木刻已经深入川、滇郊县农村作了宣传报道。抗战胜利前后的一段时期中，该报发表了许多揭露当局横征暴敛、贪官污吏胡作非为、不法奸商投机倒把，以致通货膨胀、物价飞涨的文章，因此颇得人心，是一家政治态度接近《新华日报》的民营报纸。

- 16 王树艺：《我们要更紧密地团结起来·第二次木展后杂记》，《新蜀报》副刊《半月木刻》1941年12月1日。
- 17 王琦：《木刻工作者与反侵略》，《新蜀报》1942年2月13日。

大后方的抗战美术运动是以木刻运动和漫画运动为其显著标志和中坚先锋力量的。被认为是"更接近于人民的斗争意志和方向,一开始就是作为一种武器而存在的"木刻,以及"蕴含着短剑直入的对于人生带有严峻批评意义的强力"的漫画,在抗战爆发以前,曾经不被看好,甚至被美术"正统"认为只不过是些"雕虫小技"而已。然而,正是这些没有久远传承、尚显稚气的"小技",在举国上下救亡图存的一致奋斗中,异军突起,从"几个前哨的进行",走出一支浩浩荡荡"有无尽的旌旗蔽空的大队",成就了一场波澜壮阔的抗战美术运动。

中国共产党对木刻运动的支持可以追溯到20世纪30年代初,时任"左联"党团书记的冯雪峰成为鲁迅在上海倡导新兴木刻的辅佐。1931年8月,鲁迅在上海举办了标志中国新兴版画运动兴起的"暑期木刻讲习班"。参加讲习班的13个学员,都是由冯雪峰出面通知的,至于他是否参与对学员的遴选和讲习班的其他工作,现有史料不足以证实。但他在当时频繁走动于鲁迅、"左联"与木刻青年之间,以及促成这次木刻讲习班的实现已成为历史事实。

四、军委会政治部文化工作委员会

抗战全面爆发以后,平、津、沪、宁相继沦陷,国民政府西迁,许多政府机构、社会团体,以及来自全国各地的文化人士聚集武汉,使得这一中原重镇一度成为全国抗战指挥

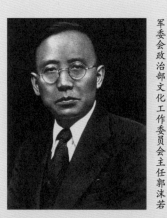

图 1-25 军委会政治部文化工作委员会主任郭沫若

中心和文化中心城市。

以郭沫若（图1-25）为厅长的原政治部第三厅是由重庆文化文艺界的进步人士组成的。1939年，蒋介石下令每一个在第三厅工作的人员都要加入国民党，郭沫若针锋相对，提出愿意跟他走的，就在横幅上签名，结果大部分人都跟着郭沫若走了。国民党借口改组政治部撤销了第三厅，委派张治中为政治部部长。而张治中部长对共产党一向友好，从来不和八路军打仗。第三厅解散后，郭沫若等一群有名望的人没有了去处，周恩来便去找张治中，提出："第三厅这批人都是无党无派的文化人，都是在社会上很有名望的。他们是为抗战而来的，而你们现在搞到他们头上来了。好！你们不要，我们要！现在我们准备请他们到延安去。请你借几辆卡车给我，我把他们送走。"[18] 于是，张治中向蒋介石建议，在政治部的三个厅以外再成立一个部门，把这些艺术家都集中起来。蒋介石也担心因此失掉人心，接受了张治中的建议，于是召见了原第三厅的主要负责人郭沫若、阳翰笙、冯乃超、杜国庠、田汉等，告诉他们打算在政治部下面成立一个文化工作委员会，仍隶属政治部领导，要第三厅的人员留下来继续工作。郭沫若担任该文化工作委员会主任委员，其他原第三厅的人员一律被聘为委员（图1-26），美其名曰"离厅不离部"。同时，蒋介石下令着手成立全国文化工作委员会，由郭沫若当主任，当时跟郭沫若走的那批人都进了这个委员会。事后，郭沫若、阳翰笙等人向周恩来汇报了这一情况。

· 18 · 中共中央文献研究室编，金冲及主编：《周恩来传：二》，中央文献出版社1998年出版，第632-633页。

图1-26 军委会政治部第三厅人员在重庆金刚坡下赖家桥三塘院（又称全家院子）聚会

1940年11月1日，文化工作委员会正式成立。1940年12月7日，文化工作委员会在重庆抗建堂举行成立大会，由郭沫若任主任委员，阳翰笙、谢仁钊、李侠公任副主任委员，茅盾、沈志远、杜国庠、田汉、洪深、翦伯赞、郑伯奇、尹伯林、胡风、姚蓬子等10人为专任委员，老舍、王昆仑、吕振羽、陶行知、侯外庐、张志让、邓初民、卢于道、马宗融、黎东方等10人为兼任委员。文化工作委员会下设3组：国际问题研究组，组长张铁生（未到位），由蔡馥生实际负责；文艺研究组，组长田汉，由石凌鹤代理；敌情研究组，组长冯乃超。可见，文化工作委员会荟萃了一大批中国文化艺术和学术界的精英人物，阵容比以前的第三厅更加强大。有人说："文工会实际上是一个进步文化人的俱乐部。"

文化工作委员会成立后，虽不能像第三厅那样开展轰轰烈烈的宣传、组织群众的工作，实际上却可以跨越国民党划定的只从事文化研究工作的圈子。它的成员以其自身的专长著书立说、讲学论争、从事文艺创作，采取更多样的形式，以开展各种学术活动的名义推进抗战工作，联系广泛的社会阶层和民众，团结广大文化艺术工作者投入轰轰烈烈的抗日救亡工作，同样在文化运动中发挥了巨大的作用。

1938年底，中共南方局和《新华日报》、八路军办事处迁到重庆（图1-27），中共加强了对抗战木刻运动的领导。中国木刻研究会主要负责人王琦在他的艺术生涯回忆录《艺海风云》中多次谈到，中共南方局通过文化工作委员会指导木研会开展抗战木刻运动。该会成立后，就一直在南方局文化组的指导下开展工作，周恩来派南方局文化组副组长冯乃超、蔡仪以及文化组秘书张颖与木研会联络。王琦在回忆录中多次记载了周恩来领导的南方局对中国木刻研究会的关心、帮助和指导。其中，叙述了一次冯乃超和蔡仪与他的重要约谈：

重庆八路军办事处外景

图 1-27

一天，乃超同志和蔡仪同志忽然找我谈话，想了解有关木刻界活动情况，我便原原本本地把中国木刻研究会成立以来的组织、展览、供应以及对外交流的情况，如实地向他们汇报。乃超同志一面听，一面用笔记下要点，有时向我提出问题。特别是当他知道我们的这些工作都是在人力薄弱、经费紧迫的困难条件

下完成的时候,他赞不绝口地说:"你们真是继承了鲁迅的精神,埋头苦干,一声不响!"我回答说:"我们干得太少了!"蔡仪从旁插话:"已经做了不少事,很难得了!"冯、蔡两同志希望我们今后经常邀集几位木刻界的同志来文委会,大家互相交换意见。我当然十分理解,这是党组织对木刻运动的关心和支持。乃超同志是当时南方局文化组的副组长。[19]

关于周恩来及其负责的南方局对木研会和大后方木刻运动的关心支持,王琦也在自己的回忆录中多次记述。现摘其中二则以证其实:

> 木研会是党领导的外围文化组织,当然会随时得到党的支持与帮助,在每次全国木刻展开幕时,《新华日报》都要出版特刊。一些比较重要的有关木刻运动、带总结性的文章以及对外发表的宣言,都是在《新华日报》上刊出。长期在重庆负责南方局工作的周恩来同志十分关心国统区的木刻运动,我们也是通过以上那些同志直接把他对木刻工作的指示意见传达,我们受到莫大的鞭策和鼓舞。[20]

不管人们怎么看,抗战时期的大多数木刻艺术家认可中共的领导,他们将自己的组织视为中共的外围组织。而在重庆的中共机关,也通过《新华日报》这个媒体对木刻展览提供宣传和艺术评论上的支持,因

- 19 · 王琦:《永难忘怀的纪念——一个版画工作者回忆周总理》,《北京文艺》1979年第3期。
- 20 · 许志浩:《中国美术期刊过眼录:1911—1949》,上海书画出版社1992年出版,第391页。
- 21 · 吕澎:《20世纪中国艺术史:上册》,北京大学出版社2006年出版,第367页。
- 22 · 王琦:《永难忘怀的纪念——一个版画工作者回忆周总理》,《北京文艺》1979年第3期。

此，国民党特务机构也监视着艺术家们的组织，以控制中共在抗战期间的政治渗透与组织发展。[21]

此外，王琦还在《永难忘怀的纪念———一个版画工作者回忆周总理》一文中写道："我当时为每期杂志作封面木刻，杂志的负责同志常常把总理对那些木刻作品的意见转告给我，给了我莫大的鼓舞和鞭策。我以一个青年艺术学徒的身份，竟能听到这样一个伟大的党的领导人对我的亲切教诲，怎不令人感到万分的幸福呢？总理还要他们转告我，要我多为《新华日报》提供木刻作品，我一直把总理的指示当作责无旁贷的光荣的义务。"[22] 因此，王琦先后为《新华日报》提供过多幅木刻作品，先后发表的有《活跃于冰天雪地中的我游击队》《报贩》《街头剧场》《冬日之防空洞》（图1-28）《晒棉纱》（图1-29）《嘉陵江上》《听讲演》《丰收》《街头》《难民车停下来的一刹那》和《永远不能忘记的一天》等十几幅木刻。

1941年初，皖南事变发生，国民党的第二次反共高潮达到顶峰。大后方的政治形势骤然紧张起来。为了保存进步文艺运动力量，在周恩来亲自参与下，南方局指导文化工作委员会组织大批进步文化工作者从重庆、桂林等城市撤离到延安、香港以及南洋地区。大后方的抗日救亡文艺运动顿时陷入低谷。美术方面，尤其是在中华全国木刻界抗敌协会和军委会政治部漫画宣传队被先后撤销后，更是陷入困境。此

王琦《冬日之防空洞》木刻

图 1-28

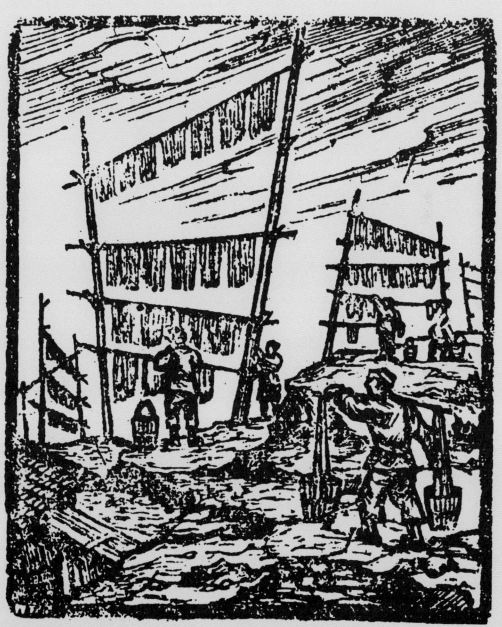

王琦《晒棉纱》木刻

图1-29

间，唯有以文化工作委员会名义举办的展览承续着方兴未艾的大后方抗战木刻运动。全国木刻协会理事卢鸿基与在第三厅工作过的木刻家丁正献以在文化工作委员会的任职留了下来。困境中，他们依托文化工作委员会的平台，把木刻运动艰难地延续下去。

此间，重庆木刻界人士正在紧锣密鼓地筹备组建全国木刻工作者的新组织——中国木刻研究会。新组织成立的全国性木刻社团为日后全国各地的抗战木刻运动打下了良好的基础。

1945年3月，丁聪、余所亚、沈同衡、张光宇、特伟、张文元、叶浅予和廖冰兄的"八人漫画联展"和"幻想曲漫画展"相继在中苏文协展出，在社会各界引起强烈反响。郭沫若特地在重庆市渝中区天官府文化工作委员会所在地，主持了一次关于漫画运动发展的座谈会。重庆文艺界许多人士参加了会议，发言十分踊跃。冯乃超在发言中说："前些日子，历史剧的公演，可说是革命文艺向反动阵营进行的一次猛烈的冲锋。现在漫画家又以他们的作品作了再一次冲锋……"[23] 接着蔡仪说："艺术作品的内容与人们的愿望互相吻合，就会唤起人们的共鸣。这道理永远正确，漫画联展即是证明。"佳基认为漫画联展中，"廖冰兄的作风与众不同，笔意均好，几幅《夜梦图录》都很值得注意，《鼠贿》（图1-30）一幅尤妙"[24]。

[23] 王琦：《艺海风云：王琦回忆录》，人民美术出版社1998年出版，第88页。

[24] 佳基：《漫画联展》，《光》1945年第6期，第36-37页。

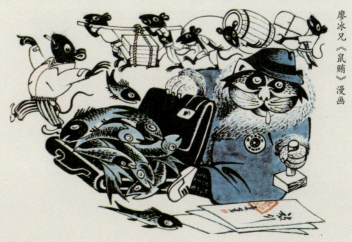

图 1-30

　　1945年，抗战接近尾声，国内民主运动高涨，要求实行宪政，建立联合政府的呼声越来越高。2月22日，由郭沫若起草，312位文化艺术界人士签名的《文化界对时局进言》在《新华日报》上发表，提出"民主团结实为解决国内局势之主要前提"和"把专制时代的一切陈根腐蒂打扫干净"。这触犯了国民党当局，蒋介石对此非常恼火。1945年3月30日，其责成军事委员会政治部部长张治中下令解散文化工作委员会。4月1日，文化工作委员会举行聚餐会（图1-31）。会上，郭沫若讲道："所谓'始于今日，终于今日'，不是说的文化，而是说的'花瓶'。"文化工作委员会的前身第三厅于1938年4月1日成立，7年后，文化工作委员会在同一时间解散，虽然这一抗战文化机构不存在了，但以后的时间里文化工作者们仍然为抗战奋斗，为争取国内民主奋斗。沈钧儒

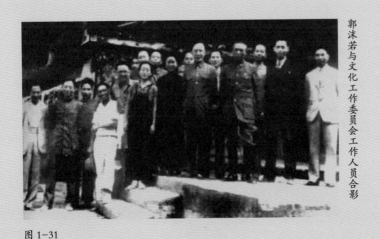

图 1-31 郭沫若与文化工作委员会工作人员合影

说:"抗战期间,文化工作各方面都很需要,文工会的被解散,只能认为是由于暂时政治上的变动,机关可以被解散,但文化工作者的工作精神,是无论如何不能被解散的。"

第三节

讴歌国共合作抗战的美术运动

八年全面抗战,是国共合作抗击日本帝国主义野蛮侵略的民族战争。在国家与民族危亡之际,中国共产党同国民党的第二次携手,形成了抗日民族统一战线的大好局面。但国共团结合作抗战中有矛盾和摩擦,在团结一致共同对敌的前

25 王启煦:《国共合作》,《救亡漫画》1937年第3号第1版。

提下,中国共产党对国民党一些腐败现象和反共的倒行逆施行为给予了揭露、抨击,在斗争中求团结抗战,从而赢得了抗日战争的最后胜利。王启煦就此评论说:"分裂十年的国共两党,在目前民族危机与全国人民共同要求之下,终于捐弃宿嫌握手合作,来自卫自助抵抗敌寇挽救危亡了。……这一重要国策的实现,不但使国人奋感,而实是组成强固的对外抗战阵线来完成民族解放的神圣使命,打倒日本强盗,争取最后胜利的主要保证的起点。"[25]

中国美术界不但热情拥护和支持国共合作抗战,例如宣传画《拥护国共长期合作》(图1-32)通过描绘中国共产党同国民党的第二次携手,讴歌了两党的合作抗战顺应了历史的发展和国家、民族的根本利益,受到了全国人民的拥护,而且遵循国共达成的抗日统一战线政策进行创作。既有热情赞颂国共两党的军队英勇抗战杀敌的宣传画,如汪子美的漫画《合力歼敌》《国共合作下"皇军"的窘态》,黄再刊的漫画《团结抗战到底》,廖冰兄的木刻《大家起来保卫中华民族和国土》,刘仑的《前进!中国革命的军人》,黄养辉的《坦克队渡河歼敌》,力群的《冲上前》,梁中铭的《战地速写》,李桦的《在野战病院的手术室里》,黄新波的《昆仑关的险道》,又有热情讴歌军民团结的宣传画,如温涛的《军民合作打胜仗》,周令钊、黄新波的《送茶女》,廖冰兄、仲纲的组画《募寒衣》,并绘制了一批蒋介石、李宗仁、白崇禧、张发奎、李济深等国民党军政要人的形象,形成了一股讴歌国共合作

《拥护国共长期合作》宣传画

图1-32

抗战的美术运动。其中具代表性的有张善孖歌颂国共合作抗战的中国画，以及鲁少飞、张仃、蔡若虹、汪子美、赖少其、丁聪、沃渣等人的抗战漫画、木刻。

一、张善孖：用中国画讴歌国共合作抗战

抗日战争开始，张善孖（1882—1940）除了擅长画老虎外，还有不少作品取材于中国历史上著名的爱国故事与爱国英雄人物，如《精忠报国》《弦高犒师》《苏武牧羊》等，充满了深厚的爱国主义感情。其中，有不少画是与八弟张大千的合作，代表作《忠心报国图》（图1-33）就是赞美国共合作抗战的突出例子。画面上描绘的两匹骏马，由张善孖主笔，张大千补景。作品取材于三国时期的一个故事，孙坚讨伐董卓，孙坚受伤倒在草丛中，后被战马救回。张善孖在画面上题款为：

忠心报国。

《警心录》：孙坚讨董卓失利，被创坠马，卧草中。军众分散，马回营鸣呼，军人随马至草中，乃得扶坚回营。李斯义曰：如此马者，真可与人一心者也。坚死，讨卓诸公丧魂矣，则胜负不可知也；坚不死，必匹马之忠力欤。

张大千也在画面上题诗一首：

张善孖《忠心报国图》中国画

图 1-33

汉家和议定，骄马向天嘶。

何日从飞将，联翩塞上肥。

当时的国民政府主席林森（1868—1943），看了这幅画，非常赞赏，在画上右上角题写了"寓意精深"四个字。

其实，这幅画的寓意是明显而深刻的。在孙坚的故事里明明只有一匹马，而张善孖却进行了加工，画了一黑一白的两匹，并肩驰骋。从张大千的题诗"汉家和议定"一句可以看出，分别以两匹马来代表中国共产党与中国国民党为主体的抗日民族统一战线。显然，画家张善孖力图通过绘画作品表达出全国人民对国共合作建立抗日民族统一战线的称赞，开美术界以中国画形式颂扬国共合作抗战的先河。

二、讴歌国共合作的漫画、木刻运动

第二次国共合作为全民抗战、抗日民族统一战线局面的形成、争取抗日战争的胜利奠定了坚实的基础。王启煦认为国共两党"双方共赴国难的决心，一面完成了中国精诚团结的大业，同时更奠定了全民抗战的基础"[26]。因此，全面抗日战争时期兴起的漫画、木刻运动，其鲜明特点是大力宣传全民抗战、全国抗战、抗日民族统一战线和讴歌国共合作共同抗日。这一时期涌现了一大批优秀的抗战漫画、木刻。

26 · 王启熙：《国共合作》，《救亡漫画》1937年第3号第1版。
27 · 毛泽东：《论持久战》，《解放》1938年第43/44期，第24页。

描绘和表现全民抗战的代表性作品，有鲁少飞的漫画《全民抗战》、张仃的漫画《全民抗战》、蔡若虹的漫画《全民抗战的巨浪》、侯子步的漫画《全民抗战》、刘建庵的漫画《全民抗战》、陈渠的漫画《全民抗战》、邓时立的漫画《我们的生路，唯有全民抗战！》、丁聪的漫画《全民抗战》、沃渣的木刻《全民抗战》、赖少其的木刻《全民一致起来抗战》、林夫的木刻《全国抗战》、刘韵波的木刻《猛力发展抗日民族统一战线》和鲁迅艺术学院创作的漫画《全国人民团结起来把日本鬼子赶出中国去》、晋西北美术出版社出版的木刻《全民族团结起来，为驱逐日本帝国主义而战》、《战动周刊》1938年第8期刊登的木刻《全民武装参加抗战》等等。从上述作品中人们可以看到众多优秀的美术家纷纷以"全民抗战"为主题，投身漫画、木刻创作，犹如蔡若虹的漫画《全民抗战的巨浪》表现的那样，形成了一股汹涌澎湃的全民抗战运动浪潮。漫画的艺术表现犹如中国共产党的领袖毛泽东在《论持久战》中所形容的"动员了全国的老百姓，就造成了陷敌于灭顶之灾的汪洋大海"[27]。美术家们致力于宣传和表现全民抗战的同时，也推进了漫画、木刻运动的蓬勃发展。

其实，描绘和表现全民抗战、全国抗战就是对国共合作抗战的赞颂。例如丁聪的漫画《全民抗战》、林夫的木刻《全国抗战》中出现了手持镰刀、斧头的人群加入抗战救国的队伍之中的画面。众所周知，中国共产党领导的中国工农红军是以占中国人口绝大多数的农民和工人为主体的武装力量。中

国工农红军采用镰刀、斧头构成其军旗的图形，代表着中国工农红军是一支以广大群众为骨干的人民军队。所以，描绘和表现全民抗战，主要是通过宣传以广大工农群众为主体的全民抗战、全国抗战，来讴歌、颂扬国共合作抗战为国家的独立与民族的解放所做出的举足轻重的、划时代的杰出贡献。

　　宣传坚持团结抗战，反对分裂投降的漫画、木刻，其实也是在讴歌国共合作。如延安鲁艺教授蔡若虹创作的《坚持抗战，反对投降》这幅招贴画，画面的中间是漂浮在海水上面的一日本军官扭曲的面孔，上方一位身强力壮的人在拉粗大的铁链连接着的铁锚。用象征的手法，表达了中国人民团结抗战的决心和日本侵略军被淹没在中国人民抗战的汪洋大海中。邹雅的《反对分裂投降》这幅作品，右上方是工人、农民、知识分子和八路军战士，手拿刺刀、长矛和铁锤等，一起刺向左下方被打倒在地的抗战分裂分子。黄再刊的《团结抗战到底》，画面上画一双大拳，直接打向日本侵略军，人物形象简洁而生动有力。鲁艺木刻工作团创作的套色木刻《坚持团结 反对分裂》（图1-34），画面中众多军民在国共两党的旗帜下庄严矗立，似乎是在发誓捍卫国共团结，作品说明国共合作是民心所向、众望所归的。由于国共合作的轴心是建立抗日民族统一战线，因此讴歌国共合作与建立和拥护抗日民族统一战线，成为抗战美术运动的另一创作主题，晋西美术工厂印制出版的宣传画《拥护抗日民族统一战线》（图1-35），展现了人民群众对国共合作领导的全民抗战、全国抗战的积极拥护和热烈支持。

图 1-34　鲁艺木刻工作团《坚持团结 反对分裂》套色木刻

图 1-35

晋西美术工厂印制出版宣传画《拥护抗日民族统一战线》

要说讴歌国共合作抗战的漫画和木刻的典型作品，莫过于蔡若虹的漫画《国共合作抗战》（图1-36），该漫画巧妙地把紧握钢枪的双手比喻为共产党与国民党联合抗战，日本军阀望而生畏，惊恐地在十字架前颤抖，仿佛知道自己的末日就要到来，从而应验了人们说的一句话"国共合作敲响了日本军阀的丧钟"。而汪子美的漫画《国共合作下"皇军"的窘态》（图1-37），用夸张的手法将头戴钢盔、手握钢枪的国民党士兵与手持大刀的共产党军人绘成巨人，象征国共合作力量巨大，前后夹击渺小的日本侵略军，迫使日寇紧抱救命炸弹作垂死挣扎。汪子美的另一幅抗战漫画《合力歼敌》用十分夸张的漫画笔法，描绘国共两名军人用步枪刺刀轻松地挑起一个日本侵略军。作品既是对国共合作、合力歼灭日寇的讴歌，又是向世人宣传国共合作是中国争取国家独立、民族解放的强大力量，让中国人民看到抗日战争必胜的前景。刘铁华在1941年创作的套色版画《挺进敌后》（图1-38），刻画了抗日战士们在山坡雪地上行军的场景。虽然画幅不大，但人物刻画写意传神，每个人物的动态都有所不同，或扛旗，或背枪，或骑马，或步行，或前行，或回首……画面洋溢着抗战将士们灵活抗战的斗志和不畏艰难困苦的顽强精神。尤其通过行军队伍从右上向左下方蜿蜒前行展开的气势浩大的构图，显示了我军敌后游击抗战出奇制胜的威力。正如赖少其在《漫画与漫画理论：抗战中的中国绘画》中所言：

图 1-36　蔡若虹《国共合作抗战》漫画

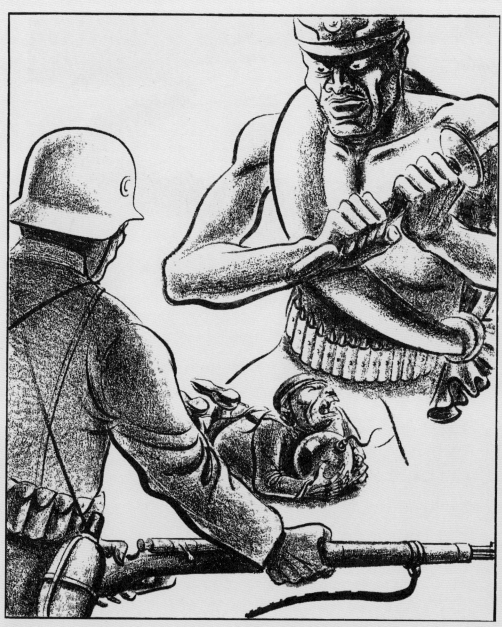

汪子美《国共合作下"皇军"的窘态》漫画

图 1-37

刘铁华《挺进敌后》套色版画

图 1-38

 中国的抗战是反对日本帝国主义野蛮的侵略的，是全民族的也是民主的。这也便决定了中国绘画应走的道路，并且决定了能最合适的表现这种内容的便是最成功的。……中国的民族要求中国的绘画工作者不是在于艺术之宫中而是在于街头，在于农村，在于战场，在于一切民族战斗的核心中。但这些，正和学院派相反的东西，至甚在学习的态度以至于表现的方法上都是不同的。[28]

 不言而喻，全面抗战时期的抗战漫画、木刻运动，其大的宣传主题和创作倾向是致力于描绘和表现全民抗战、全国抗

战，宣传坚持团结抗战、抗日民族统一战线与讴歌国共合作抗战。这一时期涌现了大批的优秀抗战漫画、木刻作品，同时造就众多的优秀抗战漫画、木刻艺术家。其艺术成就如同赖少其上述评论中所言："中国的抗战是反对日本帝国主义野蛮的侵略的，是全民族的也是民主的。这也便决定了中国绘画应走的道路，并且决定了能最合适的表现这种内容的便是最成功的。"

可见，漫画与木刻不但是抗战美术运动的一支最有力的劲旅，而且替代学院派完成了中国美术的启蒙运动，并且把中国绘画引导上了现实主义的成功路线。

28· 赖少其:《漫画与漫画理论：抗战中的中国绘画》,《刀与笔》1939年第1期，第11-14页。

第 二 章

全面抗战时期美术运动的兴起与发展

抗战以来中国美术发展的形势,莫过于年轻美术家群体开展的绘画宣传运动。"八一三"以前,当一些"古董级"的艺术家还终日埋头在象牙塔时,许多年轻而活泼的艺术家心系国家民族的生死存亡,从学院、书斋、象牙塔中走了出来,拿起画笔作刀枪,担负起唤醒全民起来抗战、反击日本军国主义的侵略、推动时代前进的责任。关于这一点,朱郎在《抗战时期的绘画运动》一文中指出:

> 捨之的抗战期间中的音乐运动中曾经说过了这样的话:"我们要唤醒全民,固然有许多方法,但文字仅限于识字阶级,用文字构成的口号,所发生的力量,当然也受限制,音乐即是经了艺术的整理的合乎人类本能的口号,因为音乐的成素,是人类感受中最直接的成素。农民有田歌,樵夫有山歌……无不表示

音乐对于人类生存本能中的密协，我们要利用这种密协，而加以调理，使它成为一致的表现，假使这工作做得着实，它的力量一定不可估计，它可以在这抗战期内，使民众的精神，取得最大团结与奋起。……积极方面，可以增强抗战力量；消极方面，也可以澄清污浊的精神，为此庞大民族注射复兴的血液，实为挽救危亡和实行新生的唯一利器了。"依据捨之的理论，音乐的确是民族抗战中的唯一的文化武器，可是我敢大胆的说，他一定没有读过艺术论，所以，歌与曲没有分别得清楚。以艺术的分类来说，听觉艺术——音奏的本身是抽象的艺术，我们知道世界著名的彼多芬的 Sonada（奏鸣曲）月光曲 Moon Light，它只是从音色和拍子中给予我们一种月光的感觉，如此外就并没有给我们一个具象的形体。当然许多的曲子附有歌词的，但歌词的本身是属于文学而不属于音乐的，文学在不认识字的群众中，决不能达到宣传的效果的，假使我们勉强把歌词配备以曲谱而歌词，但因为中国的方言关系，它的收获并不一定很大。而所谓合于民族需要的最直接最普遍的美术，能够负起这神圣抗战宣传使命的唯一的利器，莫如绘画。因为绘画所给予观众的既不是像文学一样的仅限于识字的群众，又不像音乐般只是抽象的感觉，它给予观众的，是有形有色的故事的特写，这有形有色的故事的特写，就是谁也能了解的艺术产物。[1]

[1] 朱郎：《抗战时期的绘画运动》，《浙江潮（金华）》1938年第25期，第478-479页。

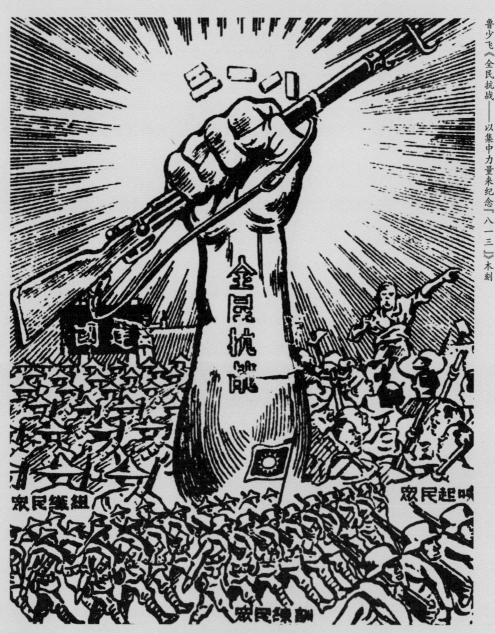

图 2-1　鲁少飞《全民抗战——以集中力量来纪念〈八一三〉》木刻

因为绘画能够负起这神圣的抗战宣传的使命,鲁少飞创作了木刻《全民抗战——以集中力量来纪念"八一三"》(图2-1),刘岘创作了木刻《抗战到底》(图2-2),两者异曲同工,都是以唤起民众、组织民众、训练民众为全民抗战宣传主旨。这些带有漫画夸张表现的木刻,从艺术表现形式上助力漫画救亡运动的蓬勃开展。

1938年叶浅予在《连环图画的内容和形式》一文中曾讲,漫画的对象有三:一是文盲大众;二是一般社会的知识分子;三是国际宣传。漫画的表现手法与取材要顺应战争形势,适

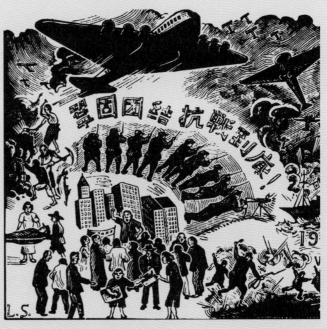

刘岘《抗战到底》木刻

图2-2

应宣传对象。一般运用夸张、比喻、象征、暗示等表现手法；取材上直接面向现实生活，选取人民大众身边所熟悉、所关心的事与物。

在大时代变动以前的全国漫画展览会便揭开新绘画运动的序幕，它们在中国绘画史上已经留下不可磨灭的印迹。请看它们在那严厉的取缔思想自由的环境之下所发表的辛辣讽刺的征求作品宣言就可以知道它们寓于幽默中的正义感了。

> 维中华民国二十五年，据今之古人统计，全国共有大逆不道和罪不容诛的漫画作家若干名，其数大概已超过黄花岗的英雄四倍以上，其改造社会的任务也不亚于诸先烈的努力。不过我们到如今尚未能精诚团结、统一战线，每一拿起幽默和讽刺的绘画武器来安内攘外的时候便觉得事事乱七八糟、一塌糊涂、东拉西扯、不伦不类。如此局面，大有漫画亡国之概，不亦贻笑万邦而丢尽面子乎？我们趁此结会集社和言论都如此自由的时代，想要奠定漫画艺术的第一块基石，开催第一回"全国漫画展览会"。[2]

这些漫画家相聚一堂、意趣相投，把漫画公会组织起来，进行长期抵抗，精忠报国，努力地把全国漫画展览会办得愈有流动性愈好，把漫画艺术送到山城水镇、穷乡僻壤去，使大

[2] 时代漫画社：《第一回全国漫画展览会缘起》，《漫画世界》1936年第4期，第44页。

[3] 毕克官、黄远林：《中国漫画史》，文化艺术出版社2006年出版，第142页。

家都能受到漫画艺术的熏陶,成为激昂慷慨的爱国志士。宣文杰说:"中华民族生死存亡的重要时刻,上海的漫画家们决心要用漫画来把日寇的侵略行径揭露出来,为抗战救亡而大声疾呼。"[3]

最后,在宝宗洛、宝宗淦、蔡若虹、叶浅予、华君武、廖冰兄、万籁鸣、丰子恺、郑光汉、黄苗子、陆志庠、赵望云、陈涓隐、梁白波、鲁少飞、张光宇、张正宇、张大任、张乐平、胡考、高龙生、古巴、王敦庆、王君巽、张英超、郭建光、汪子美、黄尧、盛公木、纪业侯、孙之俊31位漫画家的发起与筹备之下,终于在1936年6月1日上海南京路大新公司的楼上开展了第一次全国漫画展览会。同时又在南京、苏州、杭州等地开展了流动展览会,博得了人们的好评与赞叹,收获了如宣言上所预期的成效。中国现代的绘画运动从此揭开了新的序幕。

第一节

全民抗战与美术运动的爆发

"八一三"事变爆发,日本侵略者的炮火在和平的国土上燃起,全国民众的怒火像火山一样爆发出来,而尽心为国的

图 2-3 漫画界救亡协会赴前线人员离沪前在西站留影（自左至右）张乐平、梁白波、胡考、特伟、席与群、陶今也、叶浅予

男儿们内心则燃起了抗战的火花。这时候，以上海为中心的漫画界和多数有才能的漫画家集中了全力，开始奔赴全国各地进行抗日漫画宣传，举起漫画的武器从事美术的抗战救国的斗争（图 2-3）。

一、如火如荼的救亡漫画运动

抗日战争时期，在民族危难、国家危亡的时刻，美术家们利用漫画这种易于为民众接受理解的艺术形式和其深入民

心的优点，深入民间宣传抗战。用1937年创刊的《非常时漫画》卷首《在深夜的炮声中编完了全部的稿子》一文中的话来说："漫画的意义是含有讽刺的意味……它在战争时期内可以加强人民的爱国情绪，对外可以作为国家宣传的工具。兴登堡说：漫画的力量可以抵得十三门的大炮。可见漫画对于国家民族的需要。"[4] 抗战需要借助漫画的巨大力量，来激发全中国人民抗击日寇侵略的民族情绪，使之与侵略者作生死之斗，达到抗战救国的目的。在这样的背景下，中国乃至世界美术史上一个十分特殊而罕见的漫画盛行的时代到来了！

随着"八一三"事变的爆发，日本侵略者的炮火把一切的文化机关和文化刊物摧毁，许多书店和杂志都在关闭和停刊状态中。而追随《救亡日报》之后创刊的《救亡漫画》（图2-4），在1937年9月20日创刊号上发表的宣言称：

> 自卢沟桥抗战一起，中国的漫画作家就组织"漫画界救亡协会"，以期统一战线，准备与日寇作一回殊死的漫画战。可是不幸得很，在全面的持久的抗战的序曲刚一启幕，一向剥削我们的"漫画贩子"便把几个主要的漫画刊物一律宣告死刑……不得不从事游击的漫画战——指定作家义务地为各个抗战刊物绘制漫画，并派遣漫画宣传队到各地去工作。[5]

[4] 《在深夜的炮声中编完了全部的稿子》，《非常时漫画》1937年第1期，第1页。参见许志浩：《中国美术期刊过眼录：1911—1949》，上海书画出版社1992年出版，第159页。
[5] 王敦庆：《漫画战——代发刊词》，《救亡漫画》1937年创刊号。

图 2-4

《救亡漫画》上发表的漫画宣传画作品

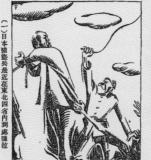
漫画 從東北來歸的戰士
丁聰作

(一)日本强徵兵最近在東北四省内到處强拉我們同胞當兵。

五日的漫畫 魯少飛作

題名：鄭家祠的孤兒
黄嘉音

「兒啊！你逃苦命的兄弟！你今年才十二歲，可是……」

你怎麼就成為苦命的孤兒呢？聽爸爸告訴你吧，兒啊！爸爸告訴你的家史，你要永遠記在心頭，永遠不要忘了你的家破人亡的慘史！

上個月，八月二十三號，爸爸的朋友老鄭從上海打電話來，說日本鬼子要來了，叫我們趕快離開鄭家祠堂。

「兒啊！你記住。五天，你記得嗎？就在五天以前，我們还在過團圓的時候……當我把你和你的姊姊帶到鄭家祠堂的時候，我以為你們總可以安全了……

「誰料到那一晚那可怕的炸彈就扔下來了。在一剎那間，炸彈把我們幸福的家轟破了，把你的媽媽也炸死了。炸彈爆炸以後，緊接着就是火焰，我抱住你，你抱住姊姊，幸而姊姊也抱住了我們最後的一包行李，我們好容易才逃出了那可怕的火場……

「當我找到鄭家祠堂的時候，敵人的飛機已經把那裡炸毀了。老鄭他們全家都死在那塊焦土上。唉……真慘！那時候我的心腸都碎了……

「兒啊，你姊姊也就是在五天以前炸死的呢！炸死在鄭家祠堂門口的呀！她才十五歲啊，她就這樣冤枉地死了！……

「兒啊！你聽我說，你今年才十二歲，可是你要替你的媽媽和姊姊報仇！你要替千千萬萬被敵人殺死的同胞報仇！快，快拿起你小小的拳頭，用你所有的力量到戰場上去殺敵人去，到前線上去給你的媽媽和姊姊報仇！兒啊，你的媽媽和姊姊死得好慘呀！……」

所謂「皇軍」的真假

日寇示威装腔作勢時

皇「軍」作戰的真精神——

漫畫 反戰聲中的日本
壺天野作

反戰聲中來民迫驅關東軍（一）
●血戰鞋

国统区内的漫画运动以救亡漫画宣传队（简称"漫宣队"）为主。在叶浅予领导之下，张乐平、胡考、梁白波、席与群、特伟、陶今也、宣文杰等人以及留守在南京的漫画家张仃和陆志庠等人共同组织了救亡漫画宣传队（图2-5）。救亡漫画宣传队1937年在上海成立后，8月底即出发奔赴全国各地，开展抗日救国宣传活动。第一大队首先到了南京。队员们日夜奋战，在一个月内绘制出二百多幅抗战漫画，并在市区大华电影院举办了一个大型的抗敌漫画展览会，展览会吸引了众多观众（图2-6）。当时日军飞机不时空袭，但市民仍然踊跃前往参观。这个展览会结束后，还流动到南京夫子庙、永利化工厂等地展出。在军委会政训处宣传股的合作之下，漫画宣传队进行了"有效的抗战宣传工作"[6]。与此同时，漫宣队为南京各报刊创作抗日漫画，为南京一些街区绘制大型路牌抗日宣传画，为对敌宣传部门绘制日文的宣传单，并以漫画宣传车的形式，配合抗日演剧队继续在南京街头宣传。叶浅予回顾全面抗战初期的美术运动说：

> 整个的美术运动还没有发动起来，因此除了漫画和木刻以外，我们知道和得到的材料很少。现在谈漫画吧，前年我们在上海举行了一个全国漫画展览以后，就成立了一个全国漫画作家协会，会员二百多人，当时组织只有空洞形式，决定每年开展览会一次。抗战发生后，就成立漫画界救亡协会，并且拟定工作大纲，主要的是规定散居各地的漫画家拥护抗战立刻工

[6] 叶浅予：《漫画宣传队与南京的抗战漫画展览》，载《叶浅予自传》，中国社会科学出版社2006年出版，第121页。

[7] 叶浅予：《叶浅予自传：细叙沧桑记流年》，中国社会科学出版社2006年出版，第121-122页。

作起来，可以参加到各地抗敌后援会里面去工作。因为我们看到过去北伐时代，各军队的政治部都有绘画股的组织，做了许多的工作，觉得图画宣传的工作效果很大。我们的会成立后，先在上海工作，编辑出版《救亡漫画》，后来编成，救亡漫画宣传队，由兄弟负责领队，到了南京。在南京我总以为整个绘画界都动员起来工作了。但实际上，战时使一切美术工作都停止了。美术学校的学生都感觉到在这个时候，不应该再关起门来画模特儿，但中大艺术系却解散了。在南京我们简直看不见宣传画，我们于是把所有的广告牌都改画了宣传画，还举行了展览会。我们的展览会准备在各地举行的，在杭州在汉口都举行过。分散各地的漫画家这时候也都在工作。我们来到武汉以后，把工作扩大起来了。[7]

日寇攻战南京前，漫宣队撤退到武汉，此后归属国民政府军事委员会政治部第三厅领导。在第三厅的实际领导者周恩来、郭沫若的指导下，队员们更加生气勃勃，全力以赴地投入抗日宣传工作。漫宣队开展了以下一系列工作：

第一，把从南京带去的抗敌漫画展览会作品，安排于武汉的中山公园展出。

图 2-5 漫画界救亡协会宣传队在南京展出作品

图 2-6

1937年9月18日抗敌漫画展览会在南京举行

第二，配合在政治部第三厅美术科工作的画家们绘制了大量的抗日宣传画。同时，又在武汉各街区主要建筑物上，如在黄鹤楼和各献金台上，为抗战而特设宣传、献金舞台，绘制了许多大幅壁画、宣传画。还为武汉市举行的抗日火炬大游行绘制游行宣传牌，供游行者高举游行，气势壮观，很有鼓动性。

第三，大量绘制、印刷对敌的宣传品（包括画与文字结合的传单、含有标语和特殊设计的劝敌投降起义的彩色"通行证"等），并及时将这些宣传品散发到敌军中间，起了瓦解敌军的作用。

第四，参加政治部第三厅美术科的《战斗漫画》十日刊编辑工作，又创办了漫画宣传队的队刊《抗战漫画》半月刊（在武汉出版了12期）。同时还编辑出版绘画作品（包括漫画）与摄影作品相结合的《日寇暴行实录》。

第五，在航空委员会的航空展览会内加入了漫画宣传画等作品的陈设。这一方面使民众们得到关于航空与防空的知识，另一方面使民众们透过绘画的直感性而获得抗战救亡的宣传信息。

第六，他们还制作了许多作品供给前后方的宣传队、慰劳队、难民收容所以及军队内部所组织的宣传队等做广泛的

宣传活动。这时的漫画宣传队如同没有武装的军队一样,他们用能生龙活虎的画笔代替了将士们的兵器。

漫画宣传队在武汉期间,成员不断增加,于是开始筹设一个宣传分队。1938年6月漫画宣传分队组成,张乐平任分队长,队员有陆志庠、廖冰兄、叶冈等。这支分队到皖南一带战地和城镇乡村进行抗日救国宣传,主要举办漫画流动展览。不久,漫画宣传分队回到武汉。

1938年10月,武汉沦入日军之手,漫画宣传队随政治部第三厅撤至长沙,随后不久又到了桂林(图2-7)。漫画宣传队到桂林后,在桂林中学等地举办了大型的抗日漫画展览会,又在桂林的广西学生军团里开办漫画研究班,同时也常

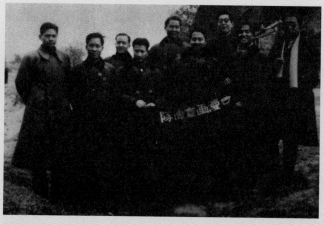

图2-7

1938年漫画宣传队叶浅予、王琦等人合影

对桂林的西南地方建设干部学校漫画小组进行辅导。此时漫画宣传队分成两个队：张乐平率领麦非、叶冈等为一队，去浙赣战区开展工作；特伟率领黄茅、陆志庠、廖冰兄、宣文杰等为另一队，留在桂林开展工作。张乐平率领的漫宣队，首先去江西上饶一带的第三战区活动，除举办街头流动抗日漫画展览外，还经常挑灯夜战，为《前线日报》编印出版《星期漫画》副刊和油印《漫画旬刊》，及时反映战区抗日军民的斗争事迹，并揭露所见所闻的日寇侵略暴行。接着又去浙江金华战区活动，继续举办流动抗日漫画展览，并举行"战地速写画展览"。同时又与文学界、学术界的一些爱国作家、学者合作，在金华创办了以抗日斗争为中心内容的图文并茂的综合性杂志《刀与笔》月刊（1939年12月1日创刊，共出四期，编委有邵荃麟、聂绀弩、张乐平、万湜思等），发表了许多很有战斗性的漫画作品。特伟率领的漫画宣传队同在桂林的版画家赖少其、刘建庵等合作，编辑出版《漫画木刻》等刊物，并为《救亡日报》《文化杂志》提供漫画作品。同时在桂林阳朔各地举行抗日漫画流动展览和防空常识宣传画流动展览。漫宣队除了在桂林宣传外，一部分队员还在黄茅的带领下，连续数月，足迹遍布广西十多个县市，热心为沿途群众举办漫画巡回展出。

除了上述漫画宣传队到过的地区外，其他地区（以城市为中心）如南方的广州、西北的西安、西南的成都、新疆的乌鲁木齐等，也都存在漫画运动。这些地区除广州外，物质

条件都相对艰苦，漫画力量较为单薄，但每个地区都有一位或数位著名漫画家作为该地区的漫画运动的领导核心，如西安的陈执中、胡考，乌鲁木齐的鲁少飞，成都的谢趣生，等等。在他们的带领下，当地的美术青年克服了物资短缺的困难，在爱国主义的激励下以高度的热情投入漫画宣传运动中，使这些地区的漫画运动十分活跃。

可以说，《救亡漫画》的创刊标志着抗战漫画运动的爆发，这小小的五日刊又是留守上海的漫画斗士的营垒。上海是中国漫画艺术的策源地，需要全国几百个漫画同仁的增援，以争取抗战救亡最后的胜利。这样，全上海的青年漫画家们在漫画界救亡协会的旗帜之下以《救亡漫画》为中心，几乎如印写工厂似的创作出了许多有力的抗战漫画作品。许多画家几乎夜以继日地工作着，以供给全上海报章杂志的作品。

这时候漫画家们的爱国热情，燃烧着他们的手和心。他们不用大炮、飞机、步枪和一切机械化的兵器，唯一的武器就是他们手中的能生龙活虎的画笔。然而，他们很勇敢地抵抗着敌人。他们用充满力量的俏皮的画幅撕破了敌人的兽行和假面，不但在量上有着重大突破，而且在质上也有着飞跃的进步，成为抗敌救亡的文化运动中最强的一环。

在战时，漫画的功效超过了文字。人们在炮火不断、飞机隆隆之下没有心思细读文字，他们要直截了当地得到战时的

报告（将士们如何勇敢、敌人如何凶残），尤其是许多不识字的民众，拿着报纸或会颠倒转过来看，但拿着一张漫画，他会把敌人和同胞分得清清楚楚。因此，从漫画家们的作品和文字中，人们不但感到了漫画宣传队工作的努力，而且感到他们充分表现了抗战的内容——神圣的民族抗战。这是漫画家们思想和认识上的一大转机，是画法上一个新的发展。因为炭画、木刻和漫画的混合足以增加漫画的钢铁美与恒久性。

为扩大宣传，漫画宣传队还预备出版《救亡漫画》的南京、汉口、广州版，以全国大众为对象进行广泛的宣传。不幸的是，在连续发行到第六、七期时，随着上海的中国军队的撤退，《救亡漫画》迫于环境的压力便停止了活动。而许多优秀的画家们便分批地投奔军队，走向内地或暂时沉默地留守在"孤岛"上。

当然，在民众抗战最前线的上海，除了漫画家对抗战尽了最大的努力之外，其他的木刻家、讽刺画家也都随着大时代而开始采用抗战的或有积极意义的题材开始创作，极少数的洋画家也逐渐转换了他们的方向。甚至连平日不关心国事的工商业美术家们这时候也因为全面抗战序幕的揭开，在上海的工厂、公司、商店相继被毁或停业，以及家庭和自身罹难时，开始了民族观念的觉醒而发动组织抗战宣传美术服务团。他们大量地制作一些木刻、漫画、宣传画悬挂于街头，刊载于各报纸，并在《大公报》上发刊过 20 期的《救亡画刊》，

图 2-8

接着又出了《救亡画刊》和《民众抗敌画报》两种画集。

全上海有名的画报,如昔日多数刊载一些世界猎奇、美女照片等的《良友》《时代》《中华》等画报,这时随着抗战宣传需要也改变了方向而刊载抗战绘画和摄影作品。同时,生活书店出版经销《抗敌画报》《大美画报》《远东画报》《抗战画报》(图2-8),良友图书公司出版了《战时画报》,新生周刊社出版了《抗日画报》。这些画报在非常的环境下继续刊行,都充满了抗战救亡与民族斗争的警觉性,获得了广大群众的喜爱和支持。

至于展览会方面,在上海,青年会开过一次抗战美术展览会。里面陈列了许多以抗战为题材的漫画、广告画、木刻、素描、油画等等,内容虽不见得精彩,但多少能反映抗战的姿态。而陈列着的许多惊心动魄的实地摄影作品,足以刺激无数观众的神经。这样,随着1937年11月12日中国军队撤离上海,一切文化运动由公开而转入隐秘的状态。于是许多有名的美术家、漫画家们,开始各奔东西地做撤退和做留守"孤岛"的准备了。

二、抗日救国美术运动的开展

全面抗战初期,随着上海、南京相继失守沦陷,中国军队退守华中,武汉作为政府行营成了当时的全国抗战中心和

政治中心、文艺中心，分散在全国各地的美术家们为了国内及国际宣传工作的需要，便纷纷开始向内地各大都会、各大城镇移动了。

在国内画坛上有着声望与优秀才能的漫画家们，转战武汉，使之成为抗战初期的漫画之都。这里的抗战气氛高涨，百姓反应很热烈，抗日宣传周场面很宏大。

1938年，中华全国文艺界抗敌协会、中华全国漫画作家抗敌协会、中华全国美术界抗敌协会、中华全国木刻界抗敌协会等全国性的艺术组织相继在武汉诞生，标志着文艺界抗战统一战线的形成。从此，如火如荼的抗战美术运动在武汉开始燎原起来，武汉一度成为当时中国抗战美术的中心，并推动了全国抗战美术运动的发展。大批的美术工作者积极投入抗战美术宣传运动之中，因此，"城市的墙壁上布满了绘画，绘制了中国军队为之战斗的自由与独立的象征"[8]。

1. 中华全国文艺界抗敌协会的成立

中华全国文艺界抗敌协会于1938年3月27日在武汉汉口总商会大礼堂举行成立大会，文艺工作者500余人出席（图2-9）。周恩来在大会上说：

[8] 1938年3月，美国摄影师罗伯特·卡帕（Robert Cape）在武昌黄鹤楼城墙前拍摄大型抗战壁画绘制现场，此段文字是他写在其中一张照片上的说明文字。

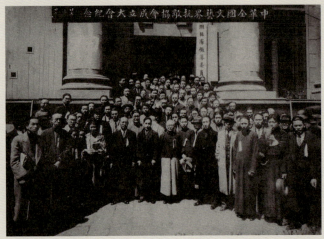

图 2-9 中华全国文艺界抗敌协会成立大会纪念照

全国的文艺作家们,在全民族面前,空前的团结起来。这种伟大的团结,不仅仅是在最近,即在中国历史上,在全世界上,如此团结,也是少有的!这是值得向全世界骄傲的!诸位先知先觉,是民族的先驱者,有了先驱者不分思想,不分信仰的空前团结,象征我们伟大的中华民族,一定可以凝固的团结起来,打倒日本帝国主义![9]

图 2-10 中华全国文艺界抗敌协会会徽

中华全国文艺界抗敌协会(图2-10)的宗旨是"团结起来,像前线将士用他们的枪一样,用我们的笔,来发动民众,捍卫祖国,粉碎敌寇,争取胜利。民族的命运,也是文艺的命运,使我们的文艺战士能够发挥最大的力量,把中华民族

- 9 ·《全国文艺界空前大团结》,《新华日报》1938年3月28日第3版。
- 10 ·《中华全国文艺界抗敌协会发起旨趣》,《文艺月刊》1938年第9期。

文艺伟大的光芒,照彻于全世界,照彻于全人类"[10]。中华全国文艺界抗敌协会是国统区文化界抗日民族统一战线的组织,郭沫若、茅盾、郁达夫、田汉等人为理事,周恩来被选为名誉理事。成员来自抗战以来一切文学艺术工作者,不分派别、不分阶层、不分新旧,他们决心一致地团结起来,为争取抗战的胜利而奔走呼号、报效国家。

2. 中华全国美术界抗敌协会的成立及其美术运动的开展

为了更好地搞好抗战美术宣传工作,在周恩来的提议和组织下,中华全国美术界抗敌协会于1938年6月6日在武昌青年会举行成立大会。出席会议的有教育部次长张道藩、政治部第三厅艺术处处长田汉及美术界代表100多人。

先由主席张善孖致开幕词,会议通过全国美术界抗敌协会宣言,推举蔡元培、冯玉祥、张道藩、郭沫若、田汉、陈树人、何香凝、叶恭绰、高剑父、滕固等为名誉理事,张善孖、熊松泉、赵望云、高龙生、林风眠、王霞宙、沈逸千、唐义精、张肇铭、吴作人、徐悲鸿、唐一禾、蒋兰圃、汪日章、黄显之、倪贻德、段平右、庄子曼、吴恒勤、吕霞光、谌亚逵、戴秉心、孙福熙、蔡任远、韩树功、王临乙、刘开渠、郎鲁逊、周圭、陈之佛、万籁鸣、王道平、伍千里、力群、马达、李桦、盛子庵、马绍文、罗寄梅、鲁少飞、梁鼎铭、叶浅予、丰子恺等43人为理事。中华全国美术界抗敌协会成立

期间，在武昌青年会3楼举行了历时3天的"抗敌美术展览会"，展出油画、水彩画、素描、国画、漫画、版画等多种抗战美术作品达200余件（有增强必胜信念的，有揭露敌人兽行的，有宣传军民合作的，有发扬民族抗战精神的），可以说是自抗战以来规模最大、美术式样最多、抗日题材最广的美术展览会。展览闭幕后，全国美术界抗敌协会将上述作品分为若干部分，一部分赠送给国际学联代表团，往欧美举行展览，以扩大国际宣传；一部分印刷或照片复制后，分发于各军队及各民众团体。

3. 中华全国木刻界抗敌协会的成立及其抗战木刻运动的蓬勃发展

早在全面抗战之前，中国新兴木刻团体就已经有二十多个，都属区域性的小组织。1935年，在武汉举行了第一届全国木刻流动展览会，但那时候的中国现代木刻还在萌芽时期。武汉的木刻家于1937年5月2日至5日在汉口中山路总商会举行了一个盛大的抗战木刻展览会，这是木刻家们为了纪念血泪的五月，为了加紧抗日救亡宣传而发起的运动。参加这次展览会的美术家有李桦、马达、力群、黄新波、陈烟桥、野夫、江丰（江烽）、张蕙、罗工柳、卢鸿基、张在民、王天基、刘建庵、安林等二十余人。据战地新闻社的记者评论："这些作品在记者看来是可以跨出中国摆在国际美术家的行列中了。"[11]

11．《抗战中的美术运动》《文汇年刊》1939年第1期。

全面抗战初期，文艺界抗日民族统一战线的形成，给中国新兴的木刻发展带来了转机。1938年4月16日，集中在武汉的木刻工作者在武汉成立"木刻人联谊会"。后来"木刻人联谊会"与各地从事木刻运动的同仁联系，决定筹备组织全国木刻团体，推选在武汉的马达、力群、刘建庵、铸夫、陈九、安林、卢鸿基、罗工柳等人为筹备委员（其中力群、卢鸿基、罗工柳等人是不久前成立的国民政府军委会政治部第三厅艺术处美术科成员，直属周恩来、郭沫若领导）。筹备委员会首先议决的工作：①开木刻研究班，于4月25日开班；②开木刻展览会，于5月1日开幕；③制作木刻壁报。

1938年6月12日，中华全国木刻界抗敌协会在汉口培心小学召开成立大会（图2-11）。会议由力群主持，报告筹备经过，次由来宾潘梓年、谢晋云、常任侠等致辞，并通过简章及宣言。决定聘请蔡元培、冯玉祥、潘梓年、田汉、胡风、唐义精等人为名誉理事；力群、马达、赖少其、刘建庵、李桦、文云龙、李海流、沙清泉、林蔚文、陈九、珂田、罗工柳、罗清桢、卢鸿基、野夫、陈烟桥、黄新波、沃渣、刘岘、酆中铁等20人为常务理事，分别负责总务、研究、展览、组织、出版工作。会员包括全国木刻家101人，这是中国新兴木刻自鲁迅先生培育以来，经过长期艰难斗争取得的辉煌成果。大会宣告："我们要让我们的木刻，鼓励同胞们赶快地参战，向同胞暴露敌人的残暴与兽行。我们要采用我们的木刻向国际爱好和平的人士，诉说敌人是怎样侵略我们，我们

图2-11 中华全国木刻界抗敌协会成立消息

木刻界協會
今日在漢成立
【本市消息】中華全國木刻界抗敵協會，現已籌備就緒，定於本日下午二時在漢口民生路花樓街洪金巷培心小學開成立大會，並另設展覽室，以供來賓參觀云。

是怎样英勇地抵抗。"[12] 开始编选出版《全国木刻选》，并先后在成都、延安、昆明、西安、香港以及湖南、浙江、广东等地建立分支机构或训练班。不久，武汉失陷，木协迁往重庆，由在重庆的酆中铁、王大化、文云龙等人负责。

4. 中华全国漫画作家抗敌协会的成立及其抗战漫画运动的蓬勃发展

中华全国漫画作家协会战时工作委员会于1938年初成立于武汉，后改名为"中华全国漫画作家抗敌协会"（图2-12）。委员15人：张光宇、叶浅予、鲁少飞、赖少其、张仃、高龙生、黄苗子、张乐平、陆志庠、胡考、陶谋基、梁白波、张文元、宣文杰、江敉。《抗战漫画》第4期发表了该会《战时工作大纲》：①为当地报纸刊物作稿。②制作巨幅宣传画，悬挂于重要地点。③举办抗敌漫画展览会。④举行抗敌漫画游行会。⑤编制壁报。⑥出版小型石印或木刻刊物。⑦利用现有材料，如油漆广告牌、货物包扎纸、房屋墙壁、西洋镜画片、门神、月份牌、商标等，绘制抗敌图画。⑧参加当地后援会、民众教育及政治军事宣传机关的工作。

在武汉街头，特别是在各闹市街口及车站码头等地，随处可见宣传抗战的壁画、布画及标语。画家赵望云等绘制的一些大型抗战宣传画，放在六渡桥、江汉路等闹市区让民众观看；武昌艺专的唐一禾带领学生到武汉街头及周边农村绘

《木艺》1941年第2期载中华全国漫画作家抗敌协会成立消息

图 2-12

- 12·田汉：《全国美术家在抗敌建国的旗帜下联合起来》，《抗日漫画》1938年4月16日第8期"全国美术界动员特辑"。
- 13·1939年5月《军委会政治部漫画宣传队关于组织沿革与赴战区开展宣传活动情呈》，载中国第二历史档案馆编：《中华民国史档案资料汇编：第五辑第二编文化（一）》，江苏古籍出版社1998年出版，第140页。
- 14·《抗战扩大宣传周今晨举行歌咏日》，《申报》1938年4月9日第2版。

图 2-13 政治部第三厅在武汉举行的第二期抗战扩大宣传周活动

制了 40 余张大幅宣传画,如《正义的战争》、《向万恶的倭寇索取血债》(即《还我河山》)、《敌军溃败之丑态》、《铲除汉奸》等;艺专学生杨立光绘制了《保卫大武汉》《参军去》,刘依闻创作了《日寇暴行》。

在领队叶浅予,副领队张乐平带领下,漫画宣传队张仃、特伟、胡考、陆志庠、宣文杰、陶谋基、梁白波、廖冰兄等成员在 1938 年 4 月的抗战扩大宣传周活动中(图 2-13),创作了数百幅抗战宣传画、壁画和漫画,配合武汉三镇数十万人的大游行。有些青年画家和诗人举行街头诗画展,连环画配上诗,表述一个个抗战故事,图文并茂,通俗易懂。遍布街头的宣传画,烘托出全民抗战的气氛,取得了很好的社会效果。

5. 军事委员会政治部第三厅主办的抗战扩大宣传周活动扩大了抗战美术运动的影响

1938 年 4 月 10 日是国民政府军事委员会政治部第三厅主持的第二期抗战扩大宣传周美术宣传日。下午 7 时许,在武昌黄鹤楼集合,举行美术歌咏火炬游行大会,到会武汉歌咏团及民众团体人员共数千人,市民自动参加者约万人,汉阳门一带交通为之阻塞。政治部艺术处所制之漫画 60 幅[13],黄鹤楼台阶"两旁搁着数百幅色彩鲜艳的宣传画",游行队列中有"巨大的宣传漫画灯"[14]。

6. 抗战画报、画刊的创办，助推了抗战美术运动的发展

在武汉，率先创办画报的是漫画宣传队。1937年11月，由叶浅予、张乐平、特伟、梁白波等人组成的漫画宣传队，自上海撤到武汉后，驻扎在汉口交通路62号。漫画宣传队进行了频繁的抗战漫画宣传运动，其中重要活动是为了替代《救亡漫画》[15]，由漫画宣传队编辑、特伟主编、全国漫画作家抗敌协会出版及发行的《抗战漫画》（半月刊）在武汉创刊。漫画作家们熬了两天两夜赶绘画稿，克服战时印制困难，于1938年1月1日出版了创刊号。创刊词宣称：

> 我们为继续并扩大战时漫画的运动，必须贯彻奋斗到底，所以不管《救亡漫画》能否再挣扎它的生命，我们决以漫画宣传队为中心，集合留汉同志，培养另一个新的生命，来刺激全国同胞的抗战情绪，和敌人的恶宣传作殊死之战！

《抗战漫画》在武汉期间共出版12期，通过发表大量抗战漫画作品，反映全国人民抗战的热情和功绩，揭露日寇罪行，如叶浅予的《不是握手的时候》、张乐平的《侵略者的坟墓》《幻想中的无敌空军》、梁白波的《站在日军前面的巨人——游击队》《增加生产 执戈卫国》（图2-14）、江烽的《在雪地里行军》、陶今也的《用我们的血肉，做成我们新的长城》、特伟的《两种茁长精神及其背景》、胡考的《抗战歌

[15] 1937年上海"八一三"战事爆发，8月24日《救亡日报》在战火中创刊，9月20日作为附刊的《救亡漫画》五日刊出版创刊号，由上海漫画界救亡协会主办。后又增印南京、汉口和香港版，每期印数在2万份左右。但《救亡漫画》仅生存了55天，战争形势急转直下，坚守在租界里的漫画家失去抗敌的自由。叶浅予与鲁少飞紧急磋商赴外地继续战斗。据特伟在2005年的回忆：组织漫画宣传队的倡议在一天之内就形成了，叶浅予领队，张乐平副领队，队员胡考、陶今也、梁白波、席与群和他，来到西站登上沪宁火车，开始了八年颠沛流离的抗战之路。

谣》等，这些作品主题鲜明，一针见血，取得了良好的宣传效果；同时报道全国各地抗日救亡漫画宣传动态，担负起动员全美术界投身抗日救亡运动的职责，起到了很好的宣传鼓动作用，成为当时全国漫画运动的中心刊物。

几与《抗战漫画》同时创办的还有《抗战画刊》（十日刊），它由冯玉祥资助，赵望云和老舍创办，1938年1月在武汉创刊，赵望云主编，高龙生、汪子美任编辑，黄秋农负责发行。武昌千家街47号抗战画刊社为发行所，汉口特三区湖北街华中图书公司为总经销。特约撰稿人有：冯玉祥、田汉、老舍、梁鼎铭、梁中铭、张光宇、特伟、吴组缃、张仃、张乐平、陆志庠、鲁夫、鲁少飞、刘清扬、刘钟望、老向、何容、刘一行、叶浅予、赵逸云、沙雁等人。《抗战画刊》用图文并茂的形式进行抗战宣传，画作富有强烈的时代气息，在抗战前后方广泛流传。主编赵望云几乎每期都有作品发表。该刊自1938年在武汉创刊至1941年停刊，先后辗转长沙、桂林、重庆，发行30余期。

《中国的空军》1938年2月1日在武汉创刊，其刊登许多有关空军的宣传画、漫画（图2-15），拥有一批相对稳定的画家。经常供稿的作者有梁又铭、沈逸千、张文元、梁鼎铭、梁中铭、王树刚、黄笔昌等，梁又铭还包揽了每期的封面设计。一些著名的画作有：第6期的《两千年前有勾践》（梁鼎铭）、第6期的《全国总动员图》（沈逸千）、第7期的《刀山

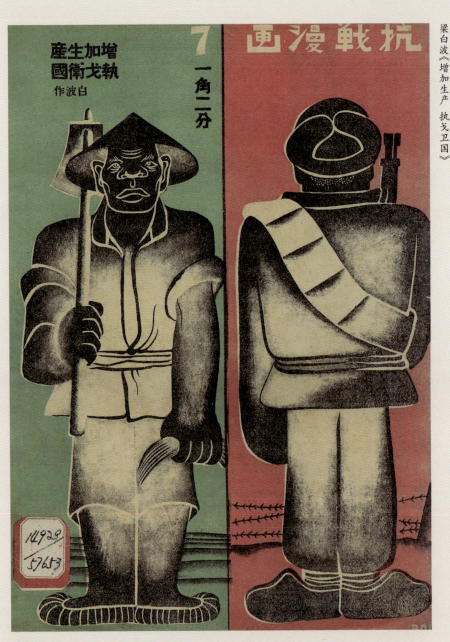

图 2-14 梁白波《增加生产 执戈卫国》

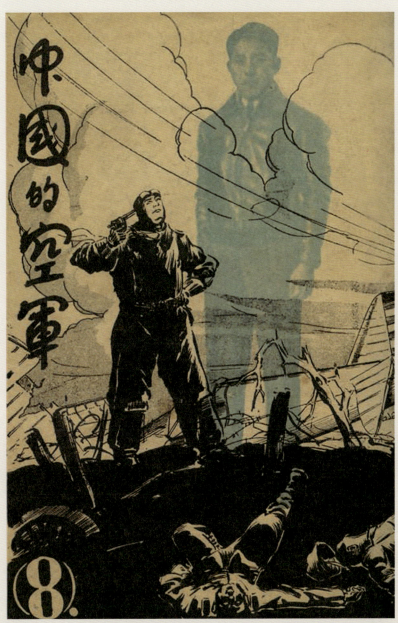

图 2-15　《中国的空军》第8期封面

上跳舞》(梁中铭)、第 11 期的《飞虎图》(张善孖)、第 14 期的《中国空军歼敌机》(丰子恺)等。

《艺术信号》(十日刊),1938 年 5 月 30 日在武汉复刊,魏孟嘉主编,艺术信号社出版。新第 1 号刊载了三幅木刻:《鲁迅先生木刻像》(力群)、《在篷船上》(力群)及《征骑》(刘建庵)。

《战斗画报》(周刊或五日刊),1937 年 9 月 18 日在武汉创刊。宋一痕主编兼发行。设三个部门,每个部门四个编辑。文字编辑有冯乃超、翦伯赞、光未然、蒋锡金,摄影记者有郑用之、刘旭沧、张印泉、罗毂荪,漫画编辑有叶浅予、梁白波、特伟、陆志庠。该刊以登载新闻摄影图片为主。第 5 期刊有《周恩来、彭德怀、何柱国座谈合影》。第 6 期刊发《鲁迅逝世周年祭》的漫画和诗歌。第 7 期为《八路军抗战特辑》,以八路军总司令朱德出发前线的照片为封面,内有《八路军整装待发》《副总司令彭德怀在晋北前线》《总参谋长左权和政治部主任邓小平在前线视察》等专栏照片。第 8 期发表了林默涵的《车站难民》、杜鳌的《八百壮士》等照片。第 11 期刊登了叶浅予、胡考、张乐平、陆志庠等人的漫画《我们来到武汉以后》(图 2-16)。1937 年 12 月,《战斗画报》因出版《八路军抗战特辑》被查封,在武汉共出版了 13 期。

《文艺月刊·战时特刊》(1938 年 1 月 1 日由宁迁汉)每

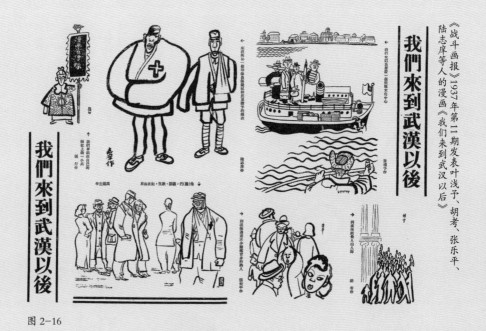

图 2-16

期都刊登抗战画作,封面多为赵望云的宣传画和赖少其的木刻画,殊为难得。赵望云所绘有第 5 期的《树林中之游击队》、第 11 期的《我军越过长城》,赖少其木刻有第 7 期的《全民一致起来抗战》、第 8 期的《战马嘶鸣旗帜飘飘》。

丰子恺在武汉期间创作了不少作品。来武汉后,丰子恺在《抗战文艺》杂志担任编委,发表了《漫画是笔杆抗战的先锋》,提出用漫画宣传抗战的理论见解。丰子恺还以所见入画,创作了一幅名为《狂炸也》的漫画(图 2-17),画面描绘母亲背着幼儿疾跑,地面炮火连天,幼儿头被炸到半空,

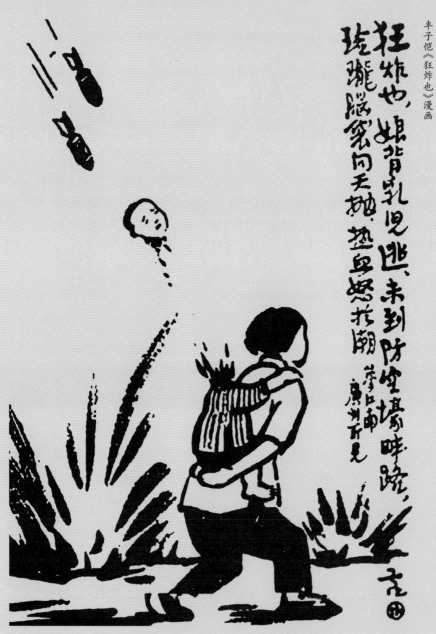

图 2-17

空中又有两枚炸弹飞来。画旁有题词:"娘背乳儿逃,未到防空壕畔路,玲珑脑袋向天抛,热血怒于潮。"画面相当震撼,令人对日寇狂轰滥炸格外愤慨。

对于上述全国性的统一的美术运动团体,胡蛮认为:"这种组织是美术工作者为了统一步调争取进步的团体,是为了推进美术运动、美术的宣传工作贡献于抗日建国事业的团体。我们需要全国性的统一的团体,以便在我们的组织中,进行和开展美术事业的工作,进行和开展理论与创作问题的讨论,以及美术上的出版问题,美术建设问题如办理博物馆等,美术教育问题如办理学校等。这种组织不应成为空洞的形式的团体,它不但在国内要进行宣传的事业,而且还应该注意对外的美术上的交换事业和对外的宣传工作等,这种团体是团结美术工作者的团体,在这种组织中应该尽量发挥民主的组织方式和进行大公无私的学术上的探讨,并推动政府唤起民众的工作。在我们的活动中,对各种派别应兼容并收,以便在互相观摩和交换意见的开展中共同求得进步和逐渐的统一于民主的步调之内。"[16]

7. 军事委员会政治部第三厅的成立,对抗战美术运动起着助推的作用

战时国民政府最高当局决定把一切政治、军事、经济、文化机关迁至武汉。随着这历史的大移动,一切政治、文化机构

[16] 胡蛮:《抗战以来的美术运动》,《中国文化》1941年第3卷第2/3期,第63页。

也开始了新的组织和建立。为了优化政治机构,军事委员会成立了政治部。陈诚将军担任部长的政治部分设了三厅,文坛巨子郭沫若先生担任第三厅厅长。

在第三厅下划分了六处,在第六处下又分设了三科:第一科是戏剧科,由名戏剧家洪深任科长;第二科是电影科,由中国制片厂厂长郑用之担任科长;第三科是美术科,原定名画家徐悲鸿担任科长,徐未到任前暂由倪贻德代。在美术科的统辖之下,除了由南京西迁的漫画宣传队第一大队仍以独立的姿态而作友谊的合作之外,美术科最大的成绩、在中国抗战美术史上记下光荣的一页的就是抗战美术工场的设立了。

参加美术工场的画家们除了南京来的漫画宣传队第一大队的全班人马(叶浅予、胡考、张乐平、陆志庠、梁白波、特伟、高龙生等)之外,还有已经在武汉的倪贻德、张谔、李桦、沈逸千、黄尧、赵望云、廖冰兄等,(除留守在上海的一部分人之外)差不多罗致了全国最优秀的漫画家于一处,开始大规模工业生产式地制作美术宣传品(图2-18)。

在这美术工场大规模的制作计划之下,主要供给以下几项抗战宣传需要的艺术品:①供给在政治部指挥下的各级指挥部,各军、各师、各旅团宣传队的美术宣传品;②供给各民众组织,如青年、妇女、学生、工人、文艺家、自由职业者的各救亡团体的美术宣传品;③供给各街头、各巷堂、各

1938年武汉保卫战期间，美术家正紧锣密鼓地绘制抗敌漫画

图 2-18

学校、各工场内的美术宣传品；④供给各报纸、各杂志、各画报、小册子、单行本上的美术宣传品；⑤用木刻漫画、讽刺画、连环图画等比较易于携带而能收到效果的绘画，供给向海外宣传的宣传机关的宣传品。

在以保卫大武汉为中心的当时，军委会政治部第三厅抗战美术运动中（图 2-19）美术工场工作的具体表现除了上述的几项之外，还有在苏联开设了抗日美术展览会，博得了苏联政府、苏联报纸和苏联人民的赞赏和激励。同时，参加了航空委员会美术宣传部的美术展览会，也博得了政府、报纸和民众们的好评。又趁着中国青年学生代表团出席世界青年学生大会之便，携带了多量的美术宣传品。可惜的是世界青

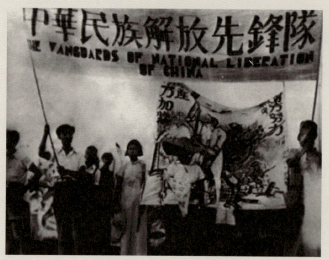

保卫大武汉抗战宣传游行队伍

图 2-19

年学生代表团所携带的美术宣传品,因乘日寇同盟国的意大利邮船而被全部没收。

当时最足以刺激武汉人民视觉神经的,是集全国画家的中坚力量绘制的宽六十丈、长八十丈而打破了中国美术史上最大画幅纪录的《全国总动员》壁画终于在黄鹤楼下的大墙壁上完成了。这一幅大壁画的创作不仅足以使武汉三镇的人叹为观止,而且在国际上也激起了非常大的反响。

此外卡通画家万籁鸣、万古蟾、万超尘三兄弟,在中国电影制片厂的计划之下制作了不少的以抗敌救亡为题材的卡通片,如以历史为题材的卡通片《苏武牧羊》《岳飞斩金兵》,还有许多以抗战为题材的卡通歌曲等都因有非常生动

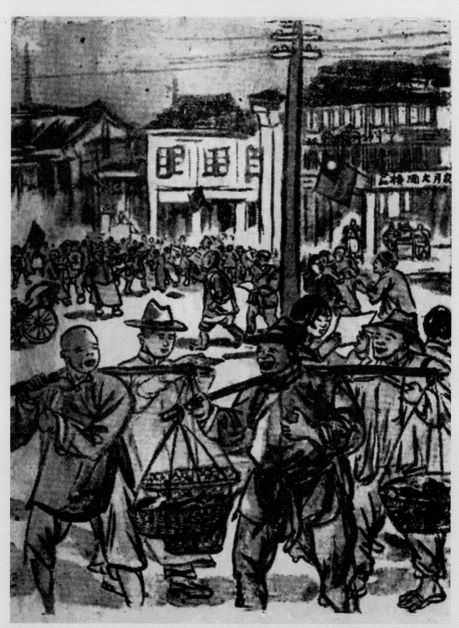

图 2-20　赵望云《武汉民众争看胜利号外》

而活泼的技巧博得中外人士赞美而给中国电影开辟了新的路径。

对于军事委员会政治部第三厅开展的美术运动，黄苗子认为主要功绩归于漫画："此时的漫画宣传队、抗日艺术队及政治部的美术工场一部分漫画工作者，长足地展开了漫运，他们开始了理论的建设，绘就了大量的布幅宣传画，随时都准备到任何一个穷乡或街市的每一个场所去展出。他们同许多年轻的宣传人员合作，在举行街头展时加入了演讲和歌咏。有组织地处理题材，把握着时间和空间的现实性，做集体的有效的活动。由于政府的协助，刊印了许多小册子、传单、招贴。出版的主要刊物，有轰动一时的《抗战漫画》，正如它的前身《救亡漫画》一样，它支持到武汉的最后一天。"[17] 赵望云的漫画《武汉民众争看胜利号外》（图 2-20），反映了广大民众争看抗战胜利信息的欢快的情景。

- 17 · 黄苗子：《抗战三年来的漫画工作》，《中苏文化》1940年抗战三周年纪念特刊。

第二节
敌后根据地的抗战美术运动

中国共产党领导下的抗战敌后根据地主要包括西北和华北等地的八路军各抗日根据地，江南、华中等地新四军的各

抗日根据地。在这些敌后根据地，美术运动配合着抗战蓬勃发展，演绎出汹涌澎湃的抗战美术运动，大放时代光彩！

1937年9月6日，中共中央将陕甘宁革命根据地的苏维埃政府改为边区政府，活动范围初有十五县，其后逐步扩展。敌后根据地的抗战美术运动，必须先从以延安为抗战艺术根据地的鲁迅艺术学院说起。

一、延安鲁艺：敌后抗战美术运动的基地

鲁迅艺术学院最初是在延安城内一个有着玻璃窗的教会房子里成立的，后来又迁往郊外。从此，鲁艺成为西北艺术运动的中心，集中了国内外有为的专家和学者担任指导，加紧培养抗战艺术的干部。胡蛮在《抗战以来的美术运动》一文中说："在那里集中了全国各地来的以及从海外各国留学回来的先进美术家，他们为了祖国的解放事业，为了全人类的解放事业在追从着鲁迅的人格，学着鲁迅的作风，发挥着鲁迅的思想，正在为继承着鲁迅的意志而斗争！"

在教务方面，暂分为文学、戏剧、音乐、美术四系。除了洛甫、成仿吾、丁玲等讲座外，文学系由周扬、李初梨、沙汀、徐懋庸、何其芳等任教授；戏剧系由张庚、崔嵬、左明等担任教授；音乐系由吕骥、向隅等担任教授；美术系由沃渣、丁里、温涛、张仃等人担任教授。著名的漫画家胡考到

达延安后，也加入了教授的队伍；国际漫画家陈依范也到过延安作艺术的巡旅；在漫画界有着盛誉的蔡若虹也来到了鲁艺，被聘为美术系的教授。

至于鲁迅艺术学院的最大抱负，我们可以借用学院的负责人沙可夫与新闻记者的谈话来解说：

> 我们的目的是培养抗战艺术干部、研究正确的艺术理论、整理中国艺术遗产、建立中国新的艺术。在这伟大的方针之下担负起在艺术上的抗战建国的神圣的任务。[18]

在课程方面，文学系有艺术论、旧形式研究、世界文艺、中国文艺运动史、名著研究、俄文、创作等课程。音乐系有音乐概论、作曲法、指挥、练耳、试唱、乐器练习、艺术论、中国文艺运动、社会科学等课程。戏剧系有读词、化妆术、戏剧概论、排戏作剧法、表演术等课程。美术系有解剖学、透视学、美术座谈、野外写生、室内写生、中国文艺运动、艺术论、社会科学等课程。

他们在像原始时代的穴居生活形态之下，刻苦地研究着现代艺术。因此，在山之崖、水之滨可以看见莘莘的学子在教师的指导之下允满热情地举行着集体研究，如讨论会、写作、排戏、练歌、绘图等，孜孜不倦。鲁迅艺术学院培养的

[18] 邓友民：《鲁迅艺术学院访问记》，《新华日报》（汉口）1937年4月19日。

这些干部人才为了建立未来的新中国的新艺术，同时，更为了把这些艺术的武器广播到农村去、城镇去，以及广泛的游击区去，作抗战艺术的宣传工作。因此，关于西北的一切艺术上的活动，可以说以鲁迅艺术学院为中心而在漫山遍野的西北高原上开放出最灿烂的花朵。

敌后抗日根据地的木刻运动，是在20世纪30年代新兴木刻的基础上发展起来的。1938年，延安成立鲁迅艺术学院，吸引了大批木刻艺术家。温涛、胡一川、沃渣、江丰、陈铁耕、罗工柳、马达、陈九、力群、刘岘、张望等人先后到鲁艺美术系执教，将新兴的木刻艺术传授给新一代木刻工作者（图2-21）。因此，鲁艺美术系实际成了木刻系。当时红色边

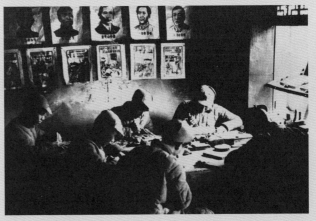

图2-21　延安鲁艺美术系教师在创作木刻（背后墙面上悬挂着教师们创作的木刻作品）

区物资匮乏，难以弄到作画必需的颜料、纸张、画布与画笔。宜于木刻的梨木和枣木可就地取材，木刻刀可利用废阳伞骨或粗铁丝锻造而成，土产的马兰纸可用来印木刻，油墨也可用土法自制。艺术家用木刻代替锌版，直接拓印到书报刊物上去，解决了延安无制版设备的困难。木刻的应用范围扩大了，木刻队伍也迅速成长，以木刻制成的宣传画、年画、讽刺画、连环画、剪纸等纷纷出现。

与大后方国统区木刻形成对比的是延安木刻的特殊风格，其充满浓郁的生活气息与战斗气氛，在宣传抗日救亡和反映生活风貌上较出色。延安的木刻工作者，如古元、焦心河、力群等人先后深入农村、牧区。他们自己也在做着生产、教育、卫生、破除迷信等工作，人人有生产工具、教育工具，此外再多一样工具——木刻刀。所以，像古元的《离婚诉》《哥哥的假期》，焦心河的《牧羊女》，力群的《伐木》（图2-22），就极富生活情趣。

抗战时期，延安举办了一系列美展活动。1941年8月16日，陕甘宁边区美协主办的美术展览会在延安文化俱乐部与军人俱乐部举行，内容有绘画、雕塑、木刻、漫画以及鲁艺木刻工作团从前方带回的水印套色木刻年画等共600余件。其中有延安的木刻家江丰、古元、力群、刘岘、马达、焦心河、夏风等人的作品。诗人艾青在延安的《解放日报》上发表文章，赞扬了展出的木刻作品。1942年1月1日，边区美协

力群《伐木》木刻

图 2-22

在延安军人俱乐部举办"反侵略画展",出品47件。1942年2月延安举行木刻展览会,展出作品200余幅。1942年,华君武、蔡若虹、张谔等三人还在延安举办讽刺画展。1944年冬,陕甘宁边区文教展览会和陕甘宁边区建设展览会在延安举行。在这两个展览会中,反映边区军事、经济、文化等成就的美术作品达3545幅,有连环画、木刻、图表、劳模像、布画和剪纸等,参展的美术家达100多人。与此同时,延安鲁艺美术系创作的木刻套色年画二三十种,作者主要来自晋东南返延安的鲁艺木刻工作团。

除在延安边区展览外,1939年延安的木刻还被选送苏联展出。1942年延安的木刻首次在重庆展出,古元的作品获得徐悲鸿的高度评价。在延安举办的美术展览,贴近群众和现实生活,主要出品是木刻。在艺术表现性上,延安的木刻以创作通俗化、大众化、现实化和革命化独树一帜,享誉中外,起着强大有效的抗战宣传教育作用。

二、晋察冀边区的抗战美术运动

八路军晋察冀边区的美术运动,主要表现在重视美术展览活动和木刻、漫画等的创作。1941年11月18日,晋察冀边区美协于边区第二届艺术大会结束后,将大会作品精选一部分流动展览于冀中,有木刻、漫画、宣传画等,其中出现的优秀木刻作品有沃渣的《八路军铁骑兵》、陈九的《运输

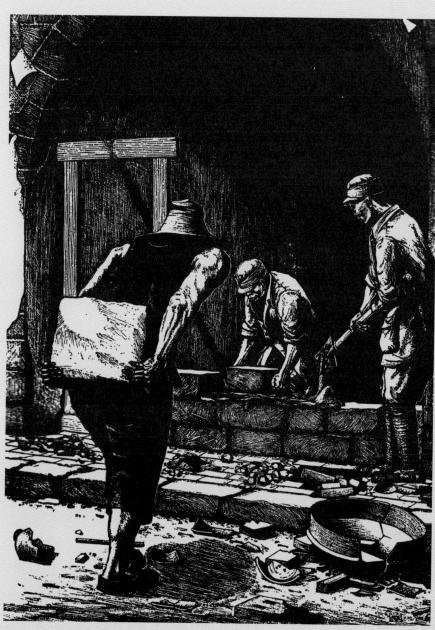

李少言在反扫荡中创作的木刻《重建》

图 2-23

队》、徐灵的《日兵之家》，这些作品先后获边区鲁迅文艺奖金。李少言在反扫荡中创作的木刻组画《一二〇师在华北》和《重建》（图2-23）是更具代表性的木刻作品。李少言说：

> 1939年11月我随华北联大到了敌后抗日根据地晋察冀边区，不久就调到八路军一二〇师司令部给贺龙司令员和关向应政治委员当秘书，1940年1月随军回到晋绥边区（当时的晋西北）。那时，我只是一个年轻的美术爱好者，贺龙司令员和关向应政委知道我喜欢刻木刻，经常鼓励我抽空搞创作。《一二〇师在华北》组画就是在领导同志亲切鼓励之下着手创作的。[19]

接着，1942年1月29日晋察冀边区文化界抗日救国联合会和鲁迅文艺奖金委员会悬奖征求艺术作品结果揭晓，应征作品400件，入选百余件。其中获木刻作品甲等奖的有木刻工场的作品《军民誓约》。1942年7月12日，晋察冀边区文联首次公布了边区鲁迅文艺奖金获奖作品共13件，其中沃渣创作的木刻作品《八路军铁骑兵》和徐灵创作的木刻作品《日兵之家》（图2-24）获奖。1942年8月16日，晋察冀边区文联公布第二次鲁迅文艺奖金获奖作品，陈九创作的木刻《运输队》、秦兆阳创作的木刻《村干部会》、古元创作的木刻《割草》和刘建庵创作的木刻《十二个文豪木刻像》获奖。

[19] 李少言：《回忆在八路军120师工作的时候》，《美术》1961年第2期。

徐灵《日兵之家》木刻

图 2-24

值得一提的是，晋察冀边区的八路军美术家徐灵创作的木刻《日兵之家》，是当时有很大影响的作品之一。作品刻画了一个侵华日兵之母望着屋内凄然卧床的儿媳和孙儿，跪在地上默默祈祷，旁边是破烂空洞的粮缸和药瓶、水杯。画面展现了老妇盼儿、儿媳无夫和孙儿无父照顾的凄惨情景，显现日兵一家老少三代已陷入赤贫之境，挣扎在死亡线上。太平洋战争爆发前，日军士兵多思乡厌战，八路军便把《日兵之家》制成明信片，装入"慰问袋"中，向日军散发，瓦解其军心。日军士兵也在私底下暗中传递观看，有的甚至将这幅作品偷偷寄给亲人。

因此可以说，晋察冀边区设立鲁迅文艺奖金推动了木刻运动的蓬勃发展。1939年1月1日，《新华日报》（华北版）在晋东南创刊。鲁艺木刻工作团团员先后被调到报社工作，他们应报纸所需，经常创作报头木刻、社论插图、通讯报道插图、政治漫画木刻，以及木刻连环图画等。同年1月，在晋东南沁县抗日大会上举行全国木刻展览会。

三、新四军开展的敌后美术运动

胡蛮在《抗战以来的美术运动》一文中指出："新四军各抗日根据地，也有我们的美术工作者在这样的工作着。"事实上，在新四军开辟的敌后根据地，木刻运动也十分活跃。1941年，盐城成立鲁迅艺术学院华中分院（简称"华中鲁艺"），木刻家莫朴任美术系主任，教员有许幸之、庄五洲、刘汝醴。华中鲁艺的建立促进了新四军木刻运动的发展。1942年春，吕蒙、程亚君、莫朴三人创作了一套长篇木刻连环画《铁佛寺》（图2-25），反映当时敌后新四军与形形色色的汉奸特务、流氓土匪的对抗，对新四军中的木刻创作产生了很大影响。此外，邵宇的《开会》、屠炜贞的《替群众扎伤口》、黎鲁的《向群众告别》等木刻作品，在艺术性、思想性上都有独到之处。其他如赖少其、沈柔坚、芦芒、关天生等也创作了不少有影响的木刻作品。

在大众化美术创作活动中，新四军华中鲁艺工作团创作

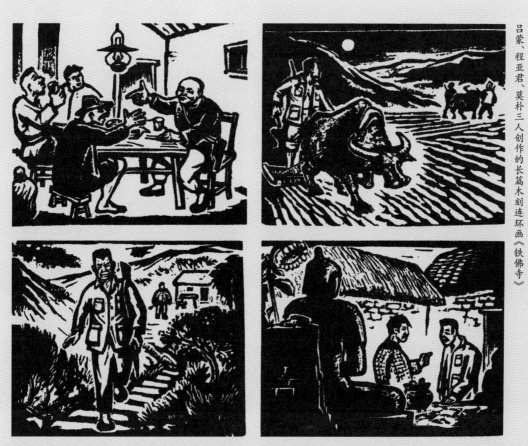

图 2-25

的木刻《牛印》受到敌后民众的喜爱。《牛印》是一种七寸长、四寸宽的水印木刻画，印在各种颜色的纸上，每套八张，用来纪念牛的功劳。新四军华中鲁艺工作团美术组对其进行了革新改造，增加了现实生活的题材内容，如保家卫国、耕田打场等富有时代精神的主题，在风格上吸收了民间《牛印》的装饰趣味，刻印出来后分赠给广大的农民，"当时的农民还是非常欢迎这种形式的木刻艺术"[20]。

值得一提的是，新四军华中鲁艺美术系为庆祝苏北文联成立，举办了一次大型美术展览。参展的作品除了本院师生出品外，当时在盐城的美术家如芦芒、沈柔坚、涂克、费星、项荒途等人都有作品参展。因此，此展规模宏大，有木刻、漫画、年画、连环画、宣传画和素描、速写、油画等品种，共有300件作品挂满了华中鲁艺各个教室。此次展览，有力地推动了新四军抗战美术运动的发展，从庄五洲《踏着英烈的血迹前进》大型宣传画中即可见一斑。

抗日战争时期"木刻作品成绩较多，油画和雕塑除创作人民领袖、抗日英雄、劳动模范、文教工作者像以外，一般是很少的"[21]。因此，新兴木刻版画成为抗日战争时期一种特殊的政治宣传图像。抗日战争和解放战争时期的新兴木刻版画，是以宣传全民抗日和争取民主解放战争胜利为主要内容的，正如胡根天所说："针对着抗战的宣传画和木刻，比较战前更能够进步是有目共见的。"[22]

- 20 · 朱泽：《新四军的艺术摇篮》，江苏文艺出版社1992年出版，第41页。
- 21 · 胡蛮：《抗战八年来解放区的美术运动》，载1946年6月19日《解放日报》，引自马泽、马海娟：《文艺事业的发展》，中央文献出版社2016年出版，第46-47页。
- 22 · 胡根天：《战时美术界的回顾与战后的展望》，《中山日报》1948年2月14日刊，载黄小庚、吴瑾：《广东现代画坛实录》，岭南美术出版社1990年出版，第354页。

第三节

中国南部的抗战美术运动

神圣的民族抗战之风吹遍了全中国的领土，抗战艺术的号角到处齐鸣，这风同时也吹袭着中国的海岸，特别是以中国革命策源地广州为中心，直达香港、澳门以及南洋群岛，还有广西的桂林。宣传画《军民合作 保卫华南》（图2-26），反映了抗战美术运动在华南地区的发展状况。

在中国军队还没有西撤以前，东部战线的苏州所出的《阵中日报》常常不定期地出版漫画特刊，里面除了军队中宣传员所画的作品之外偶尔也出现一些如叶浅予、高龙生等漫画名家的手笔。另外，安庆所出的十日一版的《铁军》木刻画刊，内容和技巧朴素而精彩。特别是创刊号上木刻家力群的几张作品，非常生动有力，笔触也十分细致而有韵律。里面有纪念鲁迅先生与木刻的文字。从这一刊物创刊号"我们的使命"这一标题来看，他们的意志的确值得人们注意：这本木刻画刊出现在安庆，有两个使命：一方面是以抗日的内容，刻出使民众一看即懂的图画，让他们知道日本强盗的凶残与不足怕、汉奸的可杀和战士的英勇，以及这次抗战到底的决心，进而唤起民众自动地参与抗日战争；另一方面是要使大家知道木刻画的长处与力量，进而提倡它、学习它。相对而言，中国南部珠江三角洲的广州以及香港、澳门等地，既是中

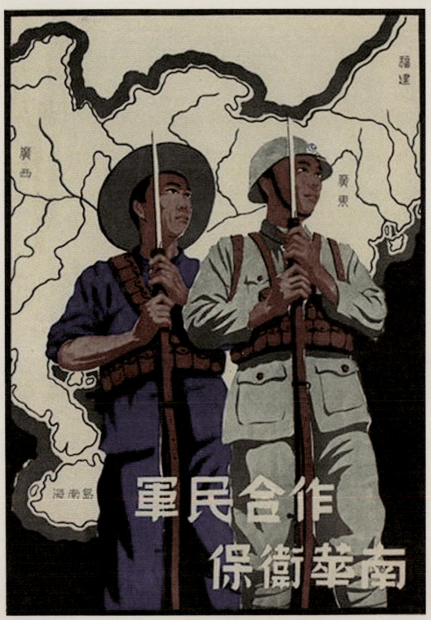

图 2-26 《军民合作 保卫华南》宣传画

图 2-27 全国漫画协会华南分会部分成员合影

国抗战的战略重地,也是中国抗战美术运动的城市集群,抗战美术运动在此有声有色地开展着。

一、广州等地的抗战美术运动

美术社团是抗战美术运动的主力军。在广东的抗战美术运动集团有:绘画界救亡协会、全国漫画协会华南分会、抗敌后援会漫画组、省党部漫画宣传工作队及美术学校内部的漫画研究组织。其中,全国漫画协会华南分会(图 2-27)成立后,选出郁风、伍千里、张谔、黄茅、潘醉生、林峻、刘仑等为干事。为响应漫画宣传队在南京的展览,1937 年 9 月 18 日,广州的禺山中学举行了大规模的第一次全国漫画展览会及当地画家的抗敌漫画木刻展。"这是轰动了华南的一个空前的展览会。从观众的数量来看,绝对地证明了漫画是受到大众热爱的绘画艺术了。"[23] 同年底,全国漫画协会华南分会又在广州青年会举行了一个联合画展,参展出品的皆是粤沪两地美术家,随后又有漫画家廖冰兄的个展和陈伊范的世界反法西斯作品展,直到从广州撤退的前几天,还在最繁盛的街头举行街头展。

全面抗战时期广州地区出版了一系列漫画刊物,包括《漫画战线》《广州漫画》《救亡漫画》《民众漫画》,又编选出版了《全国漫画杰作选》《抗战连环漫画集》,以及廖冰兄的个人画集《抗战必胜连环画》。他们还在广州、佛山等地举办

23 · 黄苗子:《抗战三年来的漫画工作》,《中苏文化》1940 年抗战三周年纪念特刊。

了漫画展览，进行抗日宣传。叶浅予等人在广州出版了《动员画报》，并且举行了战时美术展览会，除漫画家以外，华南美术界还有30多人参加了展览。这个展览会是流动性质的，移动到各县去展览。

1937年9月15日，江丰随上海文化界救亡总会出发，携带为第三回全国木刻展征得的作品200余幅，离开上海前往汉口沿途举行展览，再转赴广州。10月，现代版画会在广州举行抗战木刻展览，后由赖少其将这批木刻（后又加入一些漫画）带到广西柳州、南宁、梧州和桂林等地巡回展览。梁永泰、刘仑负责的中华全国木刻协会广东分会在曲江举行了全国木刻十年纪念展览会。此外，罗清桢、张慧等人在岭东坚持木刻创作，出版了不少木刻画集。

第四战区司令长官司令部政治部印制了许多彩色的政治宣传画、壁报等，虽出自军人画家的手笔，却是引导抗战美术宣传运动的富有号召力的作品。1941年太平洋战争爆发后，日军开始进攻香港，并全面进攻华南，彻底封锁中国与外界的物资联系，第四战区为此发动华南各省民众，广泛组织游击队。《第四战区军民合作》宣传画，号召抗日军民开展合作，抵御日本侵略。第四战区司令长官司令部政治部还创作了《爱护老百姓帮助老百姓》《前方将士牺牲性命，你还不解开荷包？》《战区的同胞毁了家园，我们还吝惜少数金钱？》（图2-28）等这样一些带有非常醒目标语口号的抗战海

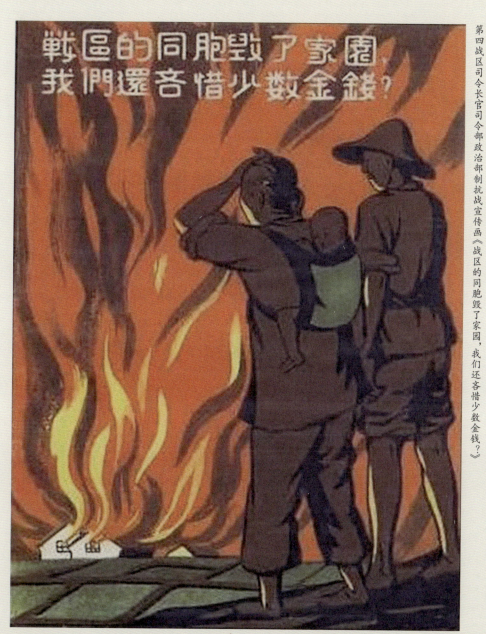

图 2-28　第四战区司令长官司令部政治部制抗战宣传画《战区的同胞毁了家园，我们还吝惜少数金钱？》

报，其宣传抗日救国的目标令普通民众一目了然、心领神会。

在广州未陷落以前，以《救亡日报》每星期六出版的《救亡画刊》为中心，展开了抗战漫画活动。而留守在广州的名漫画家有鲁少飞、郁风、黄苗子等，木刻家有黄新波、陈烟桥等，以及香港的张光宇、张振宇（即张正宇）、张谔、丁聪、黄鼎等。诸漫画家的努力使素来艺术空气冷淡的中国南部兴起了对绘画的热情。他们除了在广州开过一次抗战漫画展览会而博得民众的热烈喝彩之外，在保卫大广东运动中也展出了一部分漫画而获得了广泛的宣传效果。同时，还出版了漫画集分送给各机关与民众团体，以作普遍的宣传活动之用。

广州附近的惠州，是中国南部的一片抗战热土。1937年9月，中共南方工作委员会派共产党员黄健和何玉麟到博罗进行抗战活动，黄健通过叔父黄仲榆的关系，被委任为县政府总务科科长，何玉麟也被委任为县政府科员。黄健利用工作之便，发展了一批爱国青年，以公开合法形式，建立抗敌救援会、学生抗日联合会等组织，广泛开展抗日宣传活动。从1937年10月到1938年8月，博罗抗敌后援会组织学校师生和各界青年组成宣传队伍，运用绘画、戏剧、歌曲等多种宣传形式，在博罗县城及柏塘、杨村、显村、泰美、苏村、龙溪、宁和、长宁、福田等10多个乡进行抗日宣传活动，并在多处绘制了抗日救亡的大幅壁画（图2-29），形成了一个气势恢宏的抗战壁画运动，激发起了人民群众的抗日救国热

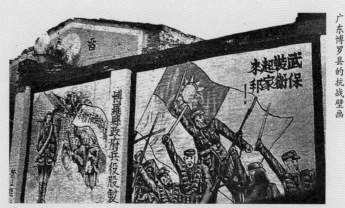

图 2-29 广东博罗县的抗战壁画

情,其中多幅抗战壁画保留至今。

广州的漫画运动,提高了当地画家的水准,并且团结了所有的青年漫画工作者。因应形势的变迁,勇敢热情的漫画青年开始离开家乡,参加更大的队伍,跑遍全国,来承担这一伟大的艺术工作。香港漫协分会和文协密切合作,形成了牢固的反汪精卫、反汉奸战线。那时,叶浅予从武汉来到香港主办《今日中国》画报,从事海外宣传。

广州沦陷后,许多画家各奔东西,追随他们的队伍继续抗战。流落在香港的一些画家,如倪贻德、鲁少飞、张谔、张光宇、黄苗子、丁聪、陈烟桥、黄鼎和唐英伟等人,为了普及美术教育,在香港筹备创办美术学校,试图通过美术教育,推动抗战美术运动的发展。

其中有突出贡献的美术家是唐英伟。唐英伟从广州市立美术学校国画系毕业后,在香港培正中学和华侨中学任教。他曾在《中学生》杂志上发表了《怎样创作木刻》,除此之外,在此杂志上,他还发表了很多作品。由于理论促进实际工作的需要,他在杭州《东南日报》副刊开始发表连环木刻《火线》。自从"七七"全面抗战爆发后,他深入各地举行巡回木刻展览,抗战期间在广州出版了一册《木刻》。1938年暑假,赴广西流动展览一个月。1938年秋季,唐英伟到达香港,先在渔业研究所工作两年,对生物绘图产生了兴趣,而且愈来愈专业,作品数量逐渐增加。他的杰出表现,给香港香乐思博士留下了深刻的印象。在这段时间,他认识了许地山。许氏是香港大学中文学院的主任。在许氏的书房,唐英伟看到了很多古籍木刻的插图,特别是简洁有力的汉代的石刻,于是他请许氏在木刻艺术上给予指导和帮助。唐英伟于1939年8月20日在香港出版《中国的血》木刻集,这是他在香港出版的第一本木刻集,许地山在扉页题词:"愿将此中的一切,永刻在人人底心版上。"该书的封底是一款藏书票,显示唐英伟在香港以版画为笔,号召同胞抗日。同时借着藏书票的创作,牢记他那帮在大后方从事木刻创作的朋友。他的木刻《冲锋陷阵》(图2-30)画面上锐利的刀锋,充满了战斗力,仿佛他是一个英勇的战士,冲锋陷阵,从战火中突围而出。

唐英伟在当地站稳脚跟后,于1940年3月和4月分别举办了两次"木刻研究班",为香港日后的木刻运动打下了

图 2-30　唐英伟《冲锋陷阵》木刻

基础。5月，又以召开"木刻研究班"的形式，组织了"中华全国木刻界抗敌协会香港分会"，会址设在坚尼地道13号A，与全国漫画作家协会香港分会相同，后迁至跑马地正信中学。香港分会成立不久，即在坚尼地道的中华中学举办了"纪念鲁迅六十周年诞辰木刻展"，展品除了来自陕北、重庆、桂林、广东和香港等地的作品外，还包括李桦所作的《抗战门神》、叶灵凤收藏的木刻作品以及各地木刻刊物70余种，这是中国新兴木刻在香港的首次集中亮相。

1940年11月，唐英伟继续举办了三次"木刻座谈会"，以提高青年木刻爱好者的创作技巧，同时与"十月诗社"合作在《国民日报》编印了《木刻与诗》周刊（后改名《木刻》周刊），发表他本人与梁永泰、伍廷杰、区颂声等的木刻专论和作品。1940年12月10日，唐英伟在《国民日报》上发表《木刻的任务》一文，指出：第一，要"彻底摆脱封建艺术的羁绊"；第二，要"不模仿西洋的作风"；第三，要"反对个人主义艺术的表现，树立现实主义的独创风格"；第四，要"表现中国的抗战精神，创造民族艺术的新基础"。唐英伟的这些主张，是与新兴木刻运动所提倡的艺术风格基本一致的。1941年2月在岭英中学举办了第一次木刻巡回展览会，目的是"不但希望给予社会一个认识，而且更希望这些木刻的原动力能激起香港更大的木运的波涛来"。

1941年12月，日本偷袭珍珠港后，接着又突袭了香港。

唐英伟将木刻画和书籍寄放在香港大学中文学院代理主任马鉴家，没想到对方惧怕日军，将《唐英伟木刻集》第二、三集，《新生木刻集》《到前线去》连环木刻集，《木刻艺术论》《木刻的理论与实际》二书等底稿，都烧毁。唐英伟只留下在自己身边当年出版的《唐英伟木刻集》第一集。

1938年，原《良友》画报编辑马国亮、丁聪、李青等人从上海来到香港，准备复刊《良友》，编辑部设在中环的中央戏院二层。接着漫画家叶浅予奉军委会政治部第三厅之命到香港编辑《今日中国》画报，编辑部就设在《良友》编辑部之内。叶浅予到香港后结识了当地漫画家李凡夫、余所亚、郑家镇等人，大家商定组织一次抗战漫画展览。叶浅予把随身带的几幅宣传画给大家看，大家当即一致决定按照这种形式画一批新作。1939年4月，叶浅予与在港画家在大白布上画抗日宣传画，画好后以"中国漫画家协会香港分会"的名义借香港中环中央戏院二层电影大厅展出，免费参观。丁聪参加了此项工作。预展期间，美国记者斯诺、爱泼斯坦和中国记者金仲华等人一起来参观了这个画展（图2-31）。在第一次"抗日战争宣传画展览"上，宋庆龄买了丁聪的《逃亡》，用作她所领导的"保卫中国同盟"的宣传画，将之更名为《难民》印制后在海内外广为散发，呼吁人们救济战争难民。宋庆龄还与丁聪等一批画家合了影。1940年秋，丁聪和一些进步朋友因向往抗战，就去了当时的抗战中心重庆。不久发生了"皖南事变"，丁聪离开了重庆，转道缅甸再到香港。

图 2-31

1939年在香港抗日宣传画预展会上(左起)叶浅予、斯诺、爱泼斯坦、金仲华、张光宇、丁聪、陈宪绮合影

在香港的4年期间,丁聪除编画报外,还在《星岛晚报》上发表过100期4幅连载的漫画《小朱从军记》,在中国共产党领导的《华商报》上发表过20幅描写司机的《公路依然伸展着》等作品;同时参加了中国共产党领导的"旅港剧人协会",做舞台美术设计工作。

1940年夏初,太平洋战争前,梁中铭携带空战油画20余幅到香港,得港督罗富国的赞助,举行了香港有史以来首次有关中国抗战的画展。所以胡蛮说:"抗战初期的宣传画,很多是画在城市和乡村中房屋的墙壁上和大幅的白布上。后几年采用石印和套色木刻印制宣传画较多。"[24]

二、澳门地区的抗战美术运动

抗日战争时期，由于早在1932年3月5日，葡萄牙外长费尔南多·阿乌古斯托·布朗克（Fernando Augusto Branco）根据海牙第十三号公约的规定，在日内瓦国联总部，发表在中日冲突事件中持中立立场的声明，宣称葡萄牙是中日世代的朋友，取得了中立国的法律地位。

随后的1937年7月7日，卢沟桥事变爆发，日本发动了全面侵华战争。由于澳葡政府早在第二次世界大战爆发前就保持中立，澳门幸免战火威胁，正如中国现代著名雕塑家潘鹤所言："当时的澳门是战火纷飞的亚洲地区中唯一的安全地带，使这弹丸之地成为东南亚世外桃源的避风港。"[25]因此，在中国惨遭日本侵略的日子里，中国人民为了逃避炮火，被迫离开家园，其中不少人逃难到了澳门。随着内地许多难民与学校迁移来澳门，不少文化界人士和艺术家，特别是岭南画派画家也从邻近地区避难到澳门，澳门的文艺气氛亦在这个时期顿然浓厚起来。尤其是岭南画派画家在战时的澳门画坛空前活跃，他们的艺术活动和创作不仅繁荣了澳门艺坛，也使澳门成了他们进行抗战美术及中国画创新与展示的基地和大本营，这里成了岭南画派崛起强盛的一方沃土。

1938年，日寇侵华战火蔓延到了华南，同年10月广州沦陷，各地难民相继涌入当时面积只有14.47平方公里的小

[24] 胡蛮：《抗战八年来解放区的美术运动》，载马泽、马海娟：《文艺事业的发展》，中央文献出版社2016年出版。

[25] 潘鹤：《难忘的澳门》，澳门《文化杂志》中文版第39期，第181页。

绿洲——澳门。广州初遭日寇轰炸时，文人墨客纷纷到澳门避难。仅举画人而言，最早的有温其球、张纯初、姚粟若数人，继而有黎庆恩、唐允恭、余达生、张白英、杨善深、张丽嫦、冯康侯、李研山、张韶石、钱二南、罗卓、凌巨川、邓芬、高朝宗、黄拔臣、易麟阁、黄志勤、谭华牧（西画）、谭伯思（西画）、崔兆（西画）、吴馥余（西画）、吴江冷（西画）、莫氓府、关宗汉、金东、冯润芝、李宝祥、冯湘碧、郑锦、郑春霆、阮云光、许伯勤、傅蒲禅、比丘尼宽如、比丘尼宽荣、王道元、区荤东等，还有区小松、黄蔼玉、冯润芝、谢义文、鲁次干、李孝颐、刘草衣、黄寿泉等等，名画家有沈仲强、鲍少游、罗宝珊等人。

广州失守后，人们扶老携幼逃难来这里的，更不知其数，以至于澳门这弹丸之地，陡然间激增了十多万人，其中画家人数亦不少，岭南画派领袖高剑父也是其中的一个。他创办的春睡画院的学员，陆续来澳门的有：关山月、伍佩荣、李抚虹、方人定、郑淡然、罗竹坪、梁慧、尹廷禀、何磊、黄独峰（图2-32）、司徒奇、赵崇正、黄霞川、李非、陈菊屏、乐锦、汤卓元、黎蕙臣、胡肇椿、梁麟生、竺摩、杨荫芳、何炳光、翁芝、叶永青、刘群兴、杨霭生、潘再黎、游云珊、王婉卿等人。而先期旅居这里的有：慧因、余活仙、张谷雏、陈公廉、钟福佑。来往于港澳之间的有黎葛民、罗落花、吴梅鹤、苏卧农、高滴生、麦啸霞。再传弟子有：黄鼎萍、容漱石、余棉生、陈叔平、林妹殊、谭允酞、甘霖、黄民治等

高剑父及其弟子何磊（前排）、关山月、黄独峰、罗竹坪（后排右起）等人在澳门合影

图 2-32

人。此外，1938 年 10 月，著名画家徐悲鸿为祖国抗战和救济难民出国筹措募捐途中，随澳门出版界名人郑健庐兄弟来澳门小住了一个多月；在澳门郑家住地，徐悲鸿作《郑国璋像》（图 2-33），并为澳门的普济禅院留下了中国画《漓江春雨图》。1941 年香港沦陷后，杨善深移居澳门，与高剑父结为亦师亦友关系（图 2-34），因而耳濡目染，在澳门 4 年间，创作了《吐绶鸡》（图 2-35）《狮子图》《玫瑰图》等一批力作。1944 年，年轻的画家、雕塑家潘鹤也来到澳门，绘制了《松山灯塔》（图 2-36）等一批澳门地志水彩风景画。

图 2-33 徐悲鸿《郑国璋像》中国画

图 2-34

高剑父与杨善深在澳门合影

图 2-35

杨善深《吐绶鸡》中国画

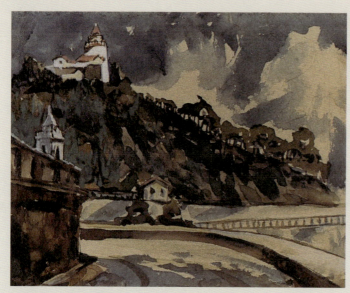

潘鹤《松山灯塔》水彩画

图 2-36

　　画人云集,给澳门画坛带来了勃勃生机,最突出的表现是美术运动日益蓬勃发展,各种名义的画展频频举行(图 2-37),其中以抗战赈灾和救济难民的画展为主。先是杜其章征集同人作品,1937 年秋在澳门商会开赈灾画展。1938 年赵少昂开个人作品画展于商会。1939 年春,高剑父率春睡画院同人开赈难画展于商会,所得款项统交商会转送澳善团。1940 年春,番禺人张纯初(名逸,号无竞老人)在崇实学校开花卉展。紧接着又有番禺人沈仲强连开三次百菊展。嗣后又有:顺德人黎葛民在佛有缘素菜馆的六科画展(宋院时画分十三科,出品有人物、山水、花鸟、走兽、耕织、界画楼阁的,其占十三科中之六科,简称之为六科);中山人方人定在崇实学校举办的

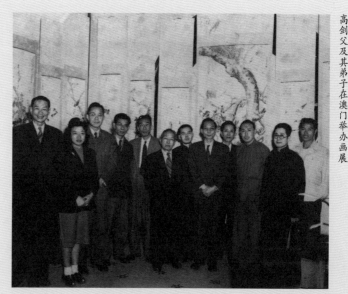

高剑父及其弟子在澳门举办画展

图 2-37

四科画展；张纯初、张白英在张园的山水、花卉联合展；新会人李抚虹在复旦中学的书画展；南海人罗竹坪在中央酒店举行的四科展；赤溪人杨善深在崇实中学举办的三科展；李守真在中央酒店的花鸟展；伍佩荣在中央酒店的三科展；余达生在国际酒店的雕刻展；王志勤在中央酒店的雕刻展；关宗汉在复旦中学的二科展；吴馥余在培正小学的二科展；莫珉府在培正小学的画展，在澳门商会的南海义展（陈列书画古物筹赈南海难民）；郑锦四科展；梅雨天在利为旅店的三科展；关山月在复旦中学的四月科展；司徒奇在复旦中学的三科展；美术界在商会举办的筹募童餐书画展；李孝颐、吴梅鹤、余棉生在雨芬中学举行的联展；张谷雏在岐关公司的三科展；傅

蒲禅在佛有缘素菜馆的花鸟展；马慈航在中央酒店的三科展；鲍少游在崇实中学的四科展；吴江冷的二科展；冯湘碧在复旦中学的山水展；陈叔平在中央酒店的四科展；浙江人竺摩在听松山馆的四科展；濠江中学展（征集澳门画人作品在商会展览）；李宝祥在国际酒店的兰花展；黄鼎萍在国际酒店的四科展；戒闻在中央酒店的三科展；郑雨生在中央酒店的美工展（国画与绘瓷）；张丽嫦在中央酒店的花鸟展；等等。

另外，还有定期展览，如古书画观摩会，由高剑父与郑芷湘主办，每星期开会一次，会址在岐关公司。这时西画家留澳的人数也不少，但很少有人举行过画展，只有比丘尼宽如在功德林客厅作过一次非公开的陈列展。

有趣的是，高剑父在岐关公司还开了一个3小时画展，陈列作品30幅，约几个知音切磋一下，并未向外发表。高剑父说，这"实在算不得一个小小的画展的。不知未到两个钟头，那拙作尽为爱好艺术的友好们同我结束这画展了。后有知者都说，这是一个怪画展，一个闪电展，这实算不得甚么一回事，我都忘却了，几乎好似姜太公封神般漏了自己呢"[26]。

值得注意的是，在澳门各校（由内地迁来的为多）所开的成绩展览会，必有一部分图画展出，其中以西画及新国画为多，高剑父认为这些展览"略可补助于新国画的运动的"。还有由香港大学文学院主办的春睡画院十人展，在平山图书馆开展。

[26] 高剑父：《澳门艺术的溯源及最近的动态》，载高剑父著，李伟铭辑录整理，高励节、张立雄校订：《高剑父诗文初编》，广东高等教育出版社1999年出版，第277-278页。

如果再把各画展的绘画风格略为分析一下，就会发现"新国画"占多数。属纯粹国画中旧派的仅有张纯初、张白英、莫珉府、吴馥余（西画家作中画的）、吴江冷（西画家作中画的）、凌巨川、冯湘碧、李宝祥等八人的画展。国画中含有新的成分的有沈仲强，他的画菊法略参西画的透视法，采取宋院的写生法，所画花的光阴向背，富有三维效果。1940年，当时的苏联举办中国艺术展览会征集（作品）时，就已声明不收中国古派画（即国画），注重中国的现代艺术。于是沈仲强的菊花就被选送到莫斯科去了。戒闻上人画的人物，得其师冯润芝之心法，而冯氏系私淑钱慧安的海派作风，可见其渊源有自，但其近作多带新意，尤其是山水和花鸟，其中新国画的趣味，是极其浓厚的。至于关宗汉的作品，国画中稍具新法，其中有一些完全是新国画的作风。

这三十多个画展展出的几乎都是现代画家的新作品，以现代画家身份而完全写国画的旧派者仅为极少数。高剑父抑制不住内心的喜悦，道："其实这二十四个画展的作家，都是赶上我中华民国现代的新国画的康庄大道上，向着艺术革命的大道前进，这是多么可喜的事，不但是艺术界进化的好现象，实在是我国文化进化的好现象了。写到这里，我要补充几句话的，新国画这么蓬勃，现在只有广东较为发达的，是以各省都称新国画为广东派、粤派、岭南派，比之国父倡革命首先在广东发难的。一般不知者，以为广东人的头脑总是新的，殊不知吾粤的艺人除了少壮派从新训（练），其余十

有九五过□（原文不清）之外的是陈腐头脑的，现在仍是封建残余抱残守缺的传统观念的，比较首都和上海的艺人，似更有过之而无不及呢。在三十年来新艺术运动的过程中，常常被那违反时代性的艺术落伍者联合起来，不时要总攻击的，要消灭新国画的。假使当时清廷和保皇党真的消灭了革命党，就哪里有今日的国父，哪会有今日的中华民国呢？"[27]概而言之，战时的澳门是"新国画"的绿洲，是广东派、粤派、岭南派进行中国画创新与展示的基地。

短短几年间在澳门举办的画展，接二连三的如雨后春笋，实属澳门绘画史上的空前盛况。伴随"新国画"在澳门的风起云涌，整个濠江艺坛都沸腾起来，充满着艺术的新鲜空气，使这里久已荒芜的艺苑，开遍了灿烂之花，放射出闪亮光芒，照耀着澳门的绘画史。总而言之，抗战时期澳门画坛的繁荣，实际上是"新国画"的繁荣昌盛。当然，真正在"新国画"中唱主角的，是岭南画派的画家，正是他们表现抗战救国时代精神的创作及其展示，使"新国画"的光芒放射出灿烂之光华。

澳门是值得岭南画派永远纪念的地方，岭南画派在这里写下了极其重要的篇章。抗日战争特定的历史时期，岭南画派创始人高剑父避居澳门普济禅院，其最有影响的弟子关山月、李抚虹、方人定、罗竹坪、黄独峰、何磊、司徒奇（图2-38）等人先后到澳门寻师学艺，与高剑父有着亦师亦友关

[27] 高剑父《澳门艺术的溯源及最近的动态》，载高剑父著，李伟铭辑录整理，高励节、张立雄校订：《高剑父诗文初编》，广东高等教育出版社1999年出版，第280页。

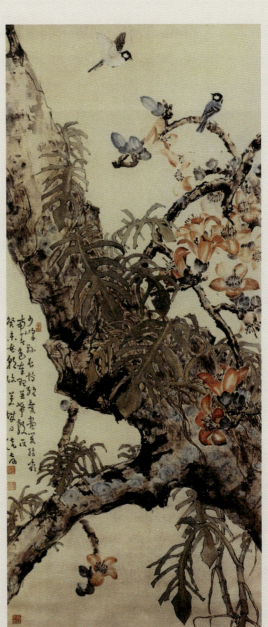

图 2-38

司徒奇《岭南花木》中国画

系的杨善深也从香港来到澳门避战乱,普济禅院顿时热闹起来,成为不挂牌的春睡画院。高剑父师生共研画艺,一批批具有时代气息、思想性、战斗性的作品不断涌现。澳门也因此成为岭南画派在抗战期间的大本营、最重要的活动基地。

岭南画派富有时代气息、战斗精神的抗战画,虽然不是发轫于澳门,但兴盛于澳门,形成风气,产生了前所未有的影响,极大地鼓舞着港澳民众的斗志和爱国主义民族感情,具有深远的历史意义,并使得岭南画派新一代绘画大师在澳门脱颖而出(图2-39)。当然,起关键作用的,是岭南画派大师、春睡画院的创办者高剑父,他在澳门主张"我们艺人应该抱定艺术救国的宗旨,在艺术革命的旗帜下努力迈进,为我国艺术争一口气",提出"艺术的真价值是贵有时代性、个

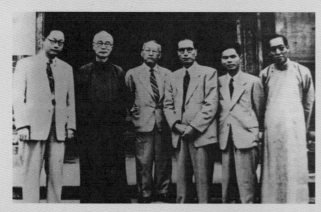

图 2-39

岭南国画名家六人画展合影(左起:杨善深、陈树人、高剑父、黎葛民、关山月、赵少昂)

28. 据高剑父弟子黎明《老剑襟怀吓山鬼》一文回忆。

性、创造性的"[28]。正是由于他的号召力、凝聚力和一系列卓有成效的艺术活动和创作,特别是他那表现现实生活、抗战救国的"新国画"作品的不断涌现展出,深刻地影响了岭南画派后学新秀的创作与成长。

早在1932年上海"一·二八"事变之后,高剑父就义愤填膺,到遭日军飞机滥炸后的东方图书馆废墟进行写生,创作了《淞沪浩劫》(后改题为《东战场烈焰》)。此作不仅成了日军侵华所犯罪恶的铁证,而且也成了表现重大历史事件与现实生活的"新国画"的起点与标志。可见,高剑父不但是岭南画派抗战画的倡导者,首开岭南画派抗战画先河,也是中国美术界最早以画笔为武器,揭露日本军国主义侵华罪行的著名中国画家之一。这幅揭露日本军国主义侵华的罪恶暴行之作的问世,以及在创作方法和表现形式上的创新突破,给春睡画院弟子们以启迪和影响。于是,他的弟子纷纷投入表现现实生活、抗战救国的"新国画"的创作之中。在高剑父的直接影响下,黄少强于1936年组织民间画会,就提出"到民间去,百折不回"的口号,创作了《罄竹难书亡国惨》《江头唤国魂》《纵目关山千古泪》《可怜归去已无家》《万里颓城几凭吊》《累卵扶危仗勇骁》《应战图》等一大批抗战画优秀作品,并多次举办抗战画展,被高剑父誉为"吾侪革命艺术的先锋"。刘海粟称他为"代表这新时代的作家"。方人定也创作了《雪夜逃难》(图2-40)、《战后的悲哀》《乞丐》、《穷人之餐》等等,并于1937年在香港举办了抗战画展。

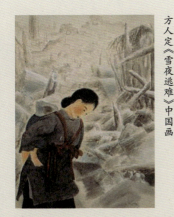

方人定《雪夜逃难》中国画

图 2-40

高剑父还以淞沪浩劫为发端，联系我国东北三省被日寇侵占，发表了洋洋数千言的《对日本艺术界宣言并告世界》，严厉谴责日本军国主义发动侵华战争的罪恶行径，呼吁日本艺术家们"起而联合艺术界，及民众团体，一致奋起，大声疾呼，作人道和平之运动，吁请政府军阀即罢侵华之兵；或将此次东北上海战地惨状图绘宣传，以冀唤醒英雄沈（沉）梦，剔开豪杰迷途"。随着日本侵华战争逐步升级，高剑父愤然而起，呼吁中国艺术家积极投身到现实意义最强的抗战画创作中去。1936年，他在南京国立中央大学任艺术系教授时给学生们讲课，就以《我的现代画（新国画）观》为讲稿，向学生们宣传他的这种艺术救国的现代美术理论思想与主张。在这篇讲稿中，高剑父旗帜鲜明地阐述了他的艺术革命精神和创作思想，提出："抗战画的题材，实为当前最重要的一环，应该要由这里着眼，多画一点。最好以我们最神圣的、于硝烟弹雨下以血肉作长城的复国勇士为对象，及飞机、大炮、战车、军舰，一切的新武器、堡垒、防御工事等。"

广州沦陷后，高剑父移居澳门，继续进行抗战画的创作。他创作了《白骨犹深国难悲》《扑火灯蛾》《三山半落青天外》《螳螂》《黄雀在后》《白来送死图》《蓬莱落日》《难童》《战后》《文明浩劫》等一大批抗日救亡题材的作品，渗透着画家对国家危亡、民众困苦的深深哀痛，以唤起人们的民族激情。高剑父在澳门写的《抗战画》一文中，说到这些创作："图皆有深意者。"[29]

高剑父及其弟子的抗战画，在澳门引起轰动效应的时间是在1939年6月8日至12日，一个规模宏大的"春睡画展"在澳门商会隆重举行，展出高剑父师生作品二百多幅。展览期间，观众络绎不绝，拥挤于室，澳门还有多家中学组织学生列队集体参观，不少香港人士也专程渡海前来观赏。画展举行五天，观众超过一万人次，成为抗战期间澳门画坛与市民文化生活中的一件大事！这次"春睡画展"在澳门展览后，又移至香港举行，再次引起轰动。高剑父参展的书画作品共三十多幅，除三分之一为旧作外，其他都是在澳门的新创作。旧作中最引人注目的是1932年创作的《东战场烈焰》，上面已提到过，这是高剑父"一·二八"事变之后，在上海东方图书馆被日寇飞机轰炸成废墟的写生稿基础上创作而成的，颇受舆论关注[30]。

由于"春睡画展"在澳门商会的隆重举行及受到高剑父的倡导和直接影响，其弟子也充满激情地投入抗战画的创作中，一批优秀作品也在这次画展中展出，激励了港澳民众。例如，被简又文盛赞的关山月在澳门最新创作的《三灶岛外所见》就是一突出典型，简氏评曰："矧其为国难写真之作，富于现时性与地方性，尤具历史价值，不将与乃师《东战场烈焰》并存耶？"[31] 关山月参展的抗战画还有《渔民之劫》《从城市撤退》。

此次澳门画展，春睡弟子展出的作品还有：李抚虹的

29. 高剑父：《书画题跋》，载高剑父著，李伟铭辑录整理，高励节、张立雄校订：《高剑父诗文初编》广东高等教育出版社1999年出版，第91-92页。
30. 简又文：《濠江读画记》，香港《大风旬刊》1939年第41、43期。
31. 简又文：《濠江读画记》，香港《大风旬刊》1939年第41、43期。

《浪迹烟波》《黑牡丹》(简又文认为:此标题未免伤雅矣,盖改为的《爱国妇女》乎?);苏卧农的《暮雨梨花》《小楼西角断虹明》;黄独峰的《家雁》《龙虾》;司徒奇的《近水人家》《枇杷熟了》;黎葛民的《观瀑》;赵崇正的《暗香》;周叔雅的《月上寒梢》;黄浪萍的《劳工》;王豪之的《蛛丝网晨露》;黄霞川的《斜阳古渡》《鸟啼山更幽》;尹廷廪的《荒城风月》;何磊的《春水织鳞》《白马》:女弟子伍佩荣的《岁暮农家晒粉忙》《断虹残雨》《寒山积雪》;郑淡然的《啸虎》《艳雪图》;等等。简又文特别评论关山月、司徒奇、黄霞川、尹廷廪这几位后起之秀时道:"以上数子,挟西洋画技术以入国画之门,基础甚固,辄能拈笔写生而一空依傍,好为创作而不事仿摹,今得从名师以习新国画,为日无多而成绩已斐然可观,此固艺坛佳象。"[32]

1939年6月8至9日的《澳门时报》及《朝阳日报》刊登了"春睡画院留澳同人画展"的专辑报道,介绍了画展在议事亭前地的澳门商会举行的盛况,部分作品以抗战、难民为主题。此次大展所得部分善款,由商会转送给慈善团体,从而大大提高了岭南画派的社会声誉。

此后,关山月在澳门创作了大批抗战画,并率先在濠江中学公开展出(图2-41),继后在香港、曲江、桂林、重庆等地展出,均引起轰动,因此他的宣传抗战的"新国画",揭开了岭南画派历史上光辉灿烂的一页!

[32] 简又文:《濠江读画记》,香港《大风旬刊》1939年第41、43期。

[33] 高剑父:《澳门艺术的溯源及最近的动态》,载高剑父著,李伟铭辑录整理,高励节、张立雄校订:《高剑父诗文初编》广东高等教育出版社1999年出版,第264页。

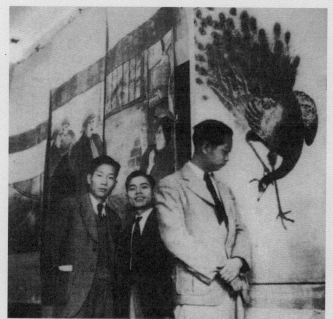

关山月（中立者）在濠江中学举办个人抗战画展

图 2-41

　　1938年10月，高剑父带春睡画院弟子们到四会写生，先期返回广州。10月21日广州沦陷，他只身避难于澳门，住在普济禅院。他说："我自到澳之后，就将春睡画院暂设普济禅院，授课约有四年后，转移院址继续授徒的。"[33] 在澳门期间，高剑父曾发动弟子们参加香港华人援助前方抗日战士的书画义卖。为了支持濠江中学办学，高剑父又将自己的作品捐出义卖。在澳门，高剑父还整理了他访问印度的写生稿，创作了《世尊》《南印度的椰子》《恒河落日》《南国诗人》《白孔雀》《西瓜》《入骨相思》等作品参展。1947年，忽庵在香港南金学会出版的《南金》杂志创刊号上发表《现代国画趋

向》一文,就把高剑父在澳门新创作的《南国诗人》视为高剑父艺术生涯的里程碑。他评写道:"此老自发表了《南国诗人》之后,他的艺术已达到最高地位,而且已尽消化幼年所受影响,而完成纯粹的自己的艺术。"³⁴ 此外,高剑父还曾与谭华牧等人组织过西画研究会,与梁彦明、张太息组织过书法研究会,为澳门艺坛的繁荣作出了杰出的贡献。

高剑父曾经期望澳门地杰人灵,"似乎人以地灵,得江山之助,应该产生多少伟大的艺术家",到抗战初期,果真应验了。那就是他的弟子关山月(1912—2000)1938年千里寻师来到澳门,在剑父师的熏陶下,迅速成长起来,脱颖而出,成为岭南画派的后起之秀、卓然之大家(图2-42)。

· 34 · 胡光华:《澳门:中国"新国画"的发祥地》,澳门《文化杂志》2008年夏季刊,中文版总第67期。

· 35 · 高剑父:《澳门艺术的溯源及最近的动态》,载高剑父著,李伟铭辑录整理,高励节、张立雄校订:《高剑父诗文初编》,广东高等教育出版社1999年出版,第277-278页。

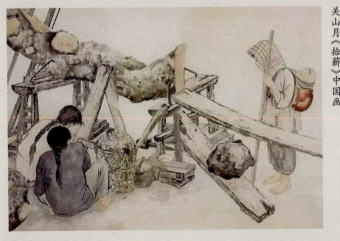

关山月《拾薪》中国画

图 2-42

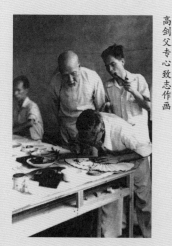

高剑父专心致志作画

图 2-43

抗日战争时期，高剑父在避居澳门时撰写的《澳门艺术的溯源及最近的动态》一文中感慨道："可是道咸间，有关素园林呱在这里作西画的。案：葡人文弟士，在1915年撰《中国艺术》一文，说关氏在澳从英人旃阁利学西画绘像，后归广州授徒，以展扬师教的。据关氏族谱，谓素园实名作霖，俗称关老园，即今之关蕙农的曾祖。这可算是吾粤西画的嚆矢。说他是吾国西画之始，亦无不可的。虽然清初时有四个意大利人来华，即郎世宁、艾启蒙、王致诚、安德义等，除安氏一人外，在康熙朝均供奉内廷的，其西画皆参以中法。至华人完全学习西画的，竟无一人，是有，即如无呢。关氏之艺术，虽绝无影响于吾国艺坛，但于家庭间授受不替，至今不绝如缕的，本澳即有吴、关两氏的宗派，就不能不郑重来一纪呢。"[35] 高剑父所言"本澳即有吴、关两氏的宗派"，系指清代在澳门创"新国画"的吴历和"吾国西画之始"——以"中国的托马斯·劳伦斯"自居的西画家林呱（关乔昌），他期望在澳门产生的这两大绘画流派重整旗鼓，东山再起。而现代在澳门创表现抗战救国时代精神"新国画"的高剑父及其弟子（图2-43），则使澳门画坛再度辉煌起来，开启了澳门抗战绘画运动的新篇章！

三、湖南长沙等地区的美术运动

国防第一线湖南长沙及其周边地区，是一个抗日战争氛围十分浓厚的地区，也是一个抗战美术运动十分活跃的地方。从武汉、广州沦陷到1944年长沙失守，不少木刻工作者

在这里配合军事政治活动,开展抗日宣传运动,使长沙在抗战美术史上占有重要的地位。

1937年卢沟桥事变爆发,国立北平艺术专科学校迁至湖南临时省会沅陵,1937年11月国立杭州艺术专科学校(简称"杭州艺专")师生途经浙江诸暨、江西贵溪、湖南长沙(图2-44)和常德,来到沅陵老鸦溪。1938年6月,教育部要求国立北平艺术专科学校与国立杭州艺术专科学校在湖南沅陵合并为国立艺术专科学校。

走出象牙塔的杭州艺专师生们,沿途绘制了各种抗日宣传画。"正当学校将筹备建校10周年大庆的时候,日本帝国主义发动了'七七事变',宁静的艺苑里掀起了抗日宣传运动。"[36] 1938年,学校抗敌宣传画队在长沙八角亭创作巨幅宣传壁画。画面上,拿枪的士兵正握紧拳头呐喊:"有钱的出钱,有力的出力!"(图2-45)用这幅画来总结艺专的抗战历程或许是最贴切的——国破家亡之际,全民族同仇敌忾,没有谁可以置身事外。艺专师生们最好的武器,就是手中的画笔。

杭州艺专师生卢鸿基、罗工柳、马基光、韩秀石、徐甫堡等人积极参与木刻创作,在沅陵成立了艺专"木刻研究班",编印了《抗敌木刻画集》,壮大了抗战木刻版画队伍,给湖南抗战木刻版画带来了新活力。

36 · 吴冠中:《出了象牙之塔》,载吴冠中、李浴、李霖灿:《烽火艺程——国立艺术专科学校校友回忆录》,中国美术学院出版社1998年出版,第1-9页。

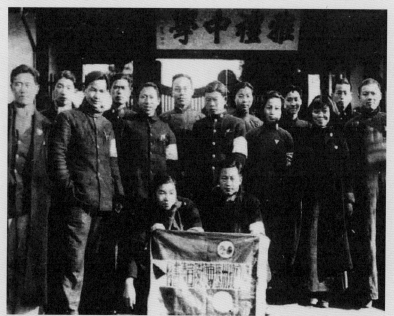

1937年杭州艺专抗战宣传队在长沙

图 2-44

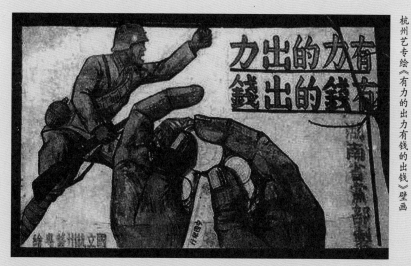

杭州艺专绘《有力的出力有钱的出钱》壁画

图 2-45

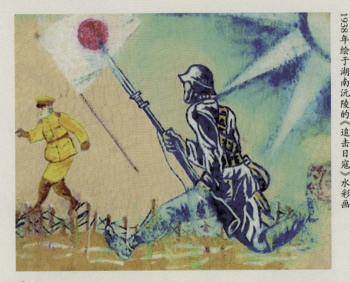

1938年绘于湖南沅陵的《追击日寇》水彩画

图 2-46

 艺术院校学生走出象牙塔投身抗战宣传运动的另一重要创作,是 1938 年绘于湖南沅陵的《追击日寇》水彩宣传画(图 2-46)。作品长 14.5 厘米,宽 10.7 厘米,画在一本笔记本上,作画时间为 1938 年 6 月 7 日。画面底色呈橙黄色,图像比较清晰,一名侵华日军在前仓皇奔逃,背后是一面倒下的日本"太阳"军旗。一名手持上了刺刀的步枪的中国军人紧随其后,跑步追击。右上角背景为青天白日,右下角盖有一枚不清晰的作者印章。从原件看,可能当时水彩画尚未干,就被合盖上,在封面扉页上留下了明显的倒印印痕。这本笔记本的持有者为时年驻扎在沅陵县的国民革命军第二十集团军第十八军女教官王家桢,系 64 开本,计 32 页 64 面。笔记本里主要内容为同学、学生、亲友给王家桢教官的留言

图 2-47

张乐平正在绘制大型抗战宣传壁画

图 2-48

长沙街头的抗战壁画

赠语。如陈克非题词:"献给家桢姐留纪 克非弟于沅陵军次。一九三八．六．七。"

武汉失陷后,漫画宣传队随第三厅撤退到湖南长沙,宣传队根据当地的情况开展工作,在车站、码头等人口密集的街边搭起高高的架子,绘制大幅抗战宣传壁画。有一次,漫画家张乐平正在街头的高架上绘画(图 2-47),敌机突然来袭,他由于专心创作而没有察觉。此时,有人在下面大喊:"敌机来啦,上面的同志赶快下来隐蔽!"张乐平听见喊声,立即爬下梯子隐蔽。刹那间,敌机俯冲下来疯狂地扫射,张乐平刚才作画的墙上留下了一排密集的弹孔,如果没有刚才及时的呼喊,后果不堪设想。后来,张乐平得知,呼叫他下来的人是经过此地驻足看他作画的周恩来。张乐平深为感动,终生难忘。1938 年 12 月,战事逼近长沙,漫画宣传队撤退到衡阳以西的三塘待命。此间,周恩来向漫画宣传队作了关于武汉撤退以来的战局形势报告。报告最后,周恩来又特别叮嘱大家要警惕敌机空袭,遇事保持冷静,以免造成损失,这给宣传队的队员留下了深刻印象。

全面抗战时期,从武汉、广州沦陷到 1944 年长沙失守,长沙一直处在国防第一线,全国各地的美术工作者来到湖南长沙配合抗战活动,开展抗日宣传运动,绘制大量的抗战壁画(图 2-48),使长沙成为抗战美术运动的重要阵地。1938 年 6 月,中华全国木刻界抗敌协会(简称"全木协")成立,

1938年10月武汉失守，全木协总会迁至重庆，并在桂林、成都、长沙、昆明等市，建立了分会筹备组织或办事机构，使木刻运动扩散到湖南等地。

七七事变以前的湖南艺坛，少有木刻艺术运动的波及。1939年春，随着木刻工作者陆续地集中到湖南战区，湖南的木刻运动渐渐出现新的气象。到湖南的木刻工作者中，最早的木刻前辈与最活跃的木刻家是李桦，随后陆续而来的有李海流、陆地、罗洛、刘谅等人。他们在第一次木刻座谈会中，即商议组织"全木协湖南分会"；筹备会由李桦、温涛负责，后因湘北大战一度搁浅。李桦与温涛随即在湘东茶陵聚头，确立了湖南分会雏形。1939年6月1日，李桦、李海流合编的《燎原集》在长沙出版，李桦还作有《秋日》《晚归》，完成了《抗战故事》木刻组画，共三辑[37]。

湖南分会在李桦和温涛的共同努力下，于1939年10月在茶陵《开明日报》出版《诗与木刻》不定期刊物，半月后出版《抗战木刻》周刊，李桦还发行小型会报《木运广播月刊》。1940年6月15日，全木协湖南分会特别举办木刻讲座，李桦主动承担了木刻讲座，还编辑木刻函授自学讲义《绘画十讲》，为湖南等地的抗战木刻版画撒下了种子。后因长沙疏散，木刻讲座被迫停办，改成木刻函授班，学员数百人，遍布湖南和西南各省，并于1941年4月1日、7月1日出版《学员习作初集》和《学员习作二集》。1940年10月，李桦与

[37] 唐英伟：《中国现代木刻史》，中国木刻用品合作工厂1944年出版。

陆田在湖南衡阳《开明日报》合编《抗战木刻》与《诗与木刻》不定期副刊，6月李桦的木刻《烽烟集》由湖南青年艺术社出版。1941年3月14日，全木协湖南分会主办的"全国木刻十年纪念展览会"在长沙举行，至16日结束。

1940年，李桦还主持"七七抗战三周年木刻流动展览会"，展品300余幅，包括大后方与敌后抗战版画，观众极其踊跃，随后到衡阳等地展览，并由湖南分会编辑出版了《抗战木刻选集》。同时，由李桦任主编在《阵中日报》出版《木刻导报》副刊。

这一时期，由于武汉、广州相继失守，粤汉两端的美术工作者都云集于长沙、衡阳一带，使这些地区的城市乡村常有抗战木刻和漫画流动展（图2-49）。除展览外，长沙还一度成为木刻绘画印刷品、招贴壁画发行的中心。其间以李桦、梁永泰、黄肇昌、曾景初、程默最为活跃。1943年6月，梁永泰在湖南衡阳举行个人木刻展览会，展出在粤汉铁路工作时以铁路职工生活及粤汉沿线风光为内容的木刻作品80余件。黄肇昌1933年从上海美专毕业，抗战时开始版画创作，任长沙《中央日报》艺术编辑，1949年后历任《湖南日报》美术编辑、湖南师范学院（现湖南师范大学）艺术系教授、中国美协湖南分会副主席，在《湖南日报》工作期间常刊登版画。

1943年中华全国木刻界抗敌协会湖南分会『七七』纪念木刻流动展览会广告

中华全国木刻界抗敌协会湘分会主办

『七七』纪念木刻流动展览会

一、定名：『七七』纪念木刻流动展览会
二、征品：征集全国手拓及悦印木刻创作与木刻出版物
三、办法：甲、於二十九年『七七』纪念日首次在长沙展览後即经至湘北赣北前方各地流动展览
乙、收刊照征品於展览完毕由本分会保全概内、不遗还
四、征徽品於展览後由本分会寄送收据各地流动展览
五、纪念刊本展览会拟出版一小型纪念刊请採协将原木版寄下用後由本分会负责寄还
六、分会日期：征徽品请於七月五日以前送新本分会
收件处：湖南长沙柑子园四十八号精忠服务团转本分会

图 2-49

四、敌后根据地、游击区、沦陷区的美术运动

　　分散在敌后根据地、游击区和沦陷区域的美术运动，也很使国人感到兴奋和惊诧。新四军活动区域的江南一带也展开了游击式的抗战美术运动。如属于新四军政治部的各战地服务团，就有着各种大大小小的绘画组。这些绘画组的建立是因为抗战宣传的需要，从军队里发掘有绘画才能的三五个人合成一组，由一个有绘画修养的人作指导而进行游击式的美术宣传运动战。新四军叶挺办事处印发的漫画《溜之大吉》（图 2-50），其实就是这种绘画组织创作的抗战宣传画。

图 2-50　新四军叶挺办事处印发的《溜之大吉》漫画

沦陷区上海的画家开展的抗战美术运动，因为英法租界的存在而形成沦而未陷的"孤岛"，基于特殊环境的庇护和外力的压制，绝不能拿未沦陷以前的情形来相比较。从前能公开活动的画家和团体现在只有潜伏在隐秘状态之中活动了。原来留守上海作孤军奋斗的漫画木刻家，如蔡若虹、王敦庆、张大任、徐渠、马戈、池宁、左宁等人，通过各种途径逐渐各自东奔西走参加抗战而离开了上海"孤岛"。同时，也有一些美术家把上海"孤岛"作为他们抗战的前线堡垒，开展美术活动，与日本侵略者斗智斗勇，用最有战斗力的美术作品来据守"孤岛"的抗战阵地。

在沦陷的上海"孤岛"上最值得夸耀的美术活动，是由风雨书屋出版，八路军的天才画家黄镇所作的《西行漫画》的刊行。这位毕业于上海美术专科学校的军人画家，经历了二万五千里长征的枪林弹雨，在长期艰难困苦的跋山涉水和战争、饥饿之中，在衣衫褴褛到了无法遮蔽身体之时，他居然能运用一支生动的画笔，出神入化地描画出在漫长的二万五千里长征中亲眼所见的红军指战员们的战斗生活实况。这几十幅实人实地实景的速写，犹如铺开在中国大地上二万五千里长的漫画运动长廊，描绘出了令世人难以置信的惊天动地的传奇！就此，钱杏邨（1900—1977）先生在他的题记里这样写着：

> 在中国的漫画中请问有谁表现过这样朴质的内容？又有谁表现了这样韧性的战斗？刻苦、耐劳，为

着民族的解放愉快地忍受着一切。这是怎样的一种惊天地动鬼神的意志！非常现实地在绘画中把这种意志表现出来，如苏联文学之有《铁流》《毁灭》一样。[38]

因此，经过了艰难困苦的战斗旅程，从遥远的陕北被带到南方来的一部史诗般的《西行漫画》，成为图像记载红军二万五千里长征的伟大历史行程的永恒存在，它的印行也使中国的抗战漫画运动受到这种战斗精神的巨大刺激和鼓舞，走上了为民族的解放而面向现实、一往无前的发展道路。我们从钱杏邨先生出于内心的十分喜悦和激动的评论中可以深深体会到，真实记录红军长征的漫画，意味着我们同样可以发扬长征的精神，"为着民族的解放愉快地忍受着一切"，从而战胜强敌；同时又从黄镇的《西行漫画》纪实性创作活动中领悟到非常现实的在绘画中把这种精神发扬光大的意义。

1937年，在佛教圣地五台山由抗日救亡组织"山西牺牲救国同盟会"（简称"牺盟会"）筹办组建了"佛教救国会"。当时，五台山的48座青庙、21座黄庙有汉、蒙、藏、满、土等各族僧人1200多人。佛教救国会按照中共领导的抗日组织"牺盟会"的指示精神，将五台山青、黄两庙18至35岁的400多名青年僧人组织起来，分批轮流参加了"牺盟会"开办的抗日救亡集训班。这些僧人经过集训，树立了爱国保寺的思想，积极加入了自卫队、武工队等抗日武装，除了参加站岗放哨、武装打击日本侵略军等活动，还承担了刻印抗

[38] 钱杏邨(阿英):《〈西行漫画〉题记》，载黄镇:《西行漫画》，上海风雨书屋1938年刊行。

日救国的宣传材料和歌曲等任务。由佛教救国会印制的《好了歌》(图2-51)图文宣传单,语言简洁,七字为一句,朗朗上口,内容既有政治时事分析,又有佛家劝诫之语,很有说服力。根据其中"时逢甲申年道好"句子,可以推断此传单印制于1944年之后。

胶东濒临渤海、东海,是山东革命根据地最大,也是经济最发达的后方解放区。"胶东各界抗日救国联合会"成立于1940年,是为响应中共山东分局在各地迅速组织工农青妇各团体,建立抗日救国会的指示基础上创办的。救国会自成立以后,以出版报纸、书籍、传单、布告等的形式,在动员和引导根据地人民参加抗日斗争、进行根据地建设等方面发挥了积极作用。胶东各界抗日救国联合会绘制的抗战宣传画《反攻必须八路军》印制于1944年10月10日,画面分两部分:左半部描绘的是国民党军队在长沙、衡阳、梧州被日军打败的情景。说明文字中提到的"勾结鬼子反共打八路,秘密投降想着当汉奸"的赵保原,曾在1942年三次配合日伪军大举进犯胶东八路军根据地,是胶东最大的实力派。右半部描绘的是中国共产党领导的抗日军队在利津、文登、荣成、沂水四个县城取得了胜利,加上《渤海区八路军夏季战役攻势辉煌战果》(图2-52),具体的文字、数据和图像相互阐述印证,说明了八路军是敌后抗日战场的主力军。

1944年1月,经中共中央北方局批准,清河区与冀鲁边

佛教救国会印制的抗战宣传单《好了歌》

图 2-51

图 2-52 《渤海区八路军夏季战役攻势辉煌战果》宣传画

区合并,建立八路军渤海军区。1944 年七八月间,渤海军区乘有"青纱帐"之际,为打通渤海各军分区之联系,发起了夏季攻势。此宣传画就是对这个夏季攻势取得辉煌战果的总结。根据宣传画介绍,夏季战役从 7 月 15 日开始,经一个半月,至 8 月底胜利结束。八路军渤海军区绘制的两种抗战宣传画《渤海区八路军夏季战役攻势辉煌战果》(图 2-53、图 2-54)采取图像叙事加图表文字的方法,以图为主,图文互释,分别列出了 1944 年夏季战役的主要情况和成果,包括:收复国土面积、攻克日伪据点城邑的数量、解放人民的数量、作战次数、生俘敌伪、毙伤敌伪、反正伪军和主要缴获 8 项内容。为更直观形象地表现内容,每一项目统计均配有对应的图画。

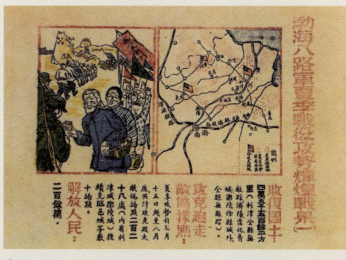

图 2-53　《渤海区八路军夏季战役攻势辉煌战果（一）》宣传画

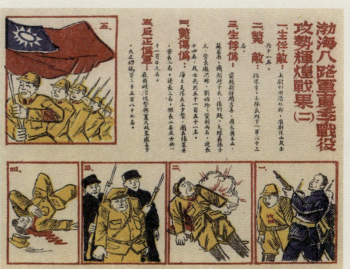

图 2-54　《渤海区八路军夏季战役攻势辉煌战果（二）》宣传画

第三章

战地写生运动与全面抗战

中国现代绘画的兴起和发展的另一重要途径是写生之风盛行。写生的盛行有两大原因:一是与对景写生,表现时代精神有关;二是与国家的兴亡息息相关。20世纪初以社会美育为中心的美术救国运动,对医治外患创伤,拯救日益凋敝的民族精神和堕落混乱的社会,普及全民族的审美文化素养,并使中国民众摆脱封建传统礼教的愚昧状态,起着重要的作用。可好景不长,日本军国主义分子发动的侵华战争,中断了中国美术家的探索,抗战烽火把画家推向时代的前沿。"每一位艺术家都不甘心在抗战中太寂寞了,而希望有所表现,他的武器便是一支笔,构成的画面便是战果。"[1] 在民族

1. 阮荣春、胡光华:《中华民国美术史:1911—1949》,四川美术出版社1992年出版,第259页。

危亡时刻，美术家终于从狭隘的象牙塔中走出来，奔赴抗战的前线去进行战地写生（图3-1），视野开阔了，充满时代气息的艺术作品比比皆是。

关于战地写生画的基本概念，黄茅说："所谓战地写生画，正如它的名称那样明白，是我们的写生画家到战地去，描写战地一切情景的绘画，就是战地的写生画。""当我们的民族遭受敌人侵略而同时我们开始反抗侵略的时候，我们便有了战地这名称，在这战地上进行着的一切事情都吸引着我们去描写它，战地写生画便在这种情况之下产生了。其实认真的说，一个写生画家所写的必然是眼前的事物，过去的事情是无法拿来写生的，所以，他们所写的也必然是这个时代特有的事物。当他们临到一个战争的时代，他自然不能逃避这个，

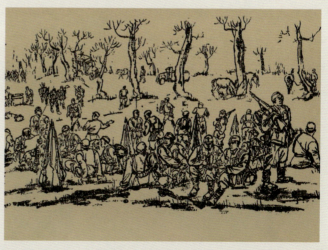

赵望云《开拔中的野战兵团》战地写生

图3-1

因为他周围所见所闻的都是这些,他能不画这些吗?"² 就战地写生题材内容问题,黄茅认为:"有些人以为战地写生画,画面必须枪炮坦克一应俱全,场面必须在枪林弹雨中肉搏血战,这种看法只看对了一面。如果没有枪炮和战斗是否可以成立呢?我以为是可以的,这时候便要看画家的才能了。画家能够有一个深刻的题材,严谨的表现方法,虽然他画的东西没有枪炮和战斗,但他的才能使我们在画面上都看到这些;虽然他没有绘出它们的形象,我们却好像看到它们的形象,听到它们的声音。反之,我们凡画必枪炮坦克。虽然这些东西是战地所特有,就正因为这个原因,使这些作品很容易变成表层的,流于公式化。试想,炮火连天或行军的情形的画我们看得还少吗?把这些场面照样画下来而没有在表现方面下一番苦功,这幅作品使人看了就有差不多之感,变成公式化的可能是更大了,遇到这种情形,我们为什么不去看一张摄自战地的照片呢?到底写生画家不是一支旅行摄影机啊。"³《良友》画报1937年第128期报道了沈逸千率领的战地写生队在延安举行画展时的情景,描述"参观者异常拥挤"。

早在"九一八"事变后,日军大举进犯上海,并于1932年3月1日突袭攻占浏河沿江地区各口岸。朱屺瞻积极参加抗战赈济活动,奔波于宝山、嘉定、太仓等抗日战地,描绘战争遗迹与城乡惨象。1932年7月11日,朱屺瞻"淞沪战迹油画展览"在上海新华艺术专科学校校内举办,展览展示了

- 2 · 黄茅:《谈战地写生画》,《大战画集》1945年第5期,第30页。
- 3 · 黄茅:《谈战地写生画》,《大战画集》1945年第5期,第30页。
- 4 · 王璜生、胡光华:《中国画艺术专史·山水卷》,江西美术出版社2008年出版,第626页。

朱屺瞻对日军暴行的揭露和对不屈的民族精神的赞扬。1932年2月,朱屺瞻曾以多幅作品参加"全国艺术家捐助东北义勇军作品展览会",将义卖所得款悉数赠予东北义勇军。

叶浅予就此写道:"从'九一八'到'七七'事变那些年,《大公报》有两个专栏最能吸引读者:一是范长江的《旅行通讯》,二是赵望云的《农村写生》。这两个专栏反映了中国的真实面貌和苦难生活,和中国人民的命运息息相关,所以赢得了读者的欢迎。"[4]最早走出象牙塔的,除了赵望云的《农村写生》外,更有1933年沈逸千率领的国难宣传团,在北上举行国难画展的同时,还为抗日勇士传神写照。1937年全面抗战爆发后,继沈逸千、彭华士、黄肇昌的战地写生,又有吴作人组织的战地写生团(图3-2)、冯法祀的抗战写生,富有时代感召力的主题性创作纷纷涌现。与此同时,旅行写生活动也变得极为频繁。从西南到西北,从古老的山乡僻壤到遥远的戈壁大漠,过去一向无人问津的风土人情与民族生活,像一块新大陆被美术家们攫住,一变而为洋溢着时代气息的审美现实。山水画家赵望云从西南到西北;关山月由广东到甘肃;黎雄才从广东出发,入广西、四川,远走陕西、甘肃和新疆、内蒙古等地;司徒乔远行西北新疆;潘洁兹深入西北少数民族;庄言放笔黄河沿途……他们投笔时代,从宽广的现实生活中发掘丰富的题材内容,通过写生创作,表现抗战建国的时代精神和民族精神,开中国现代绘画写生风气之先河,从此,中国现代山水画写生活动蔚然成风。

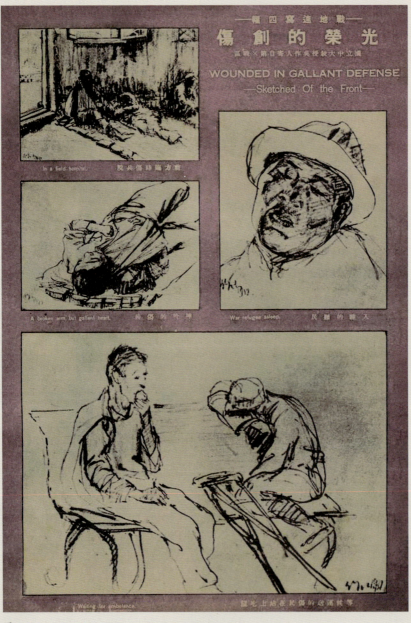

图 3-2　吴作人《光荣的创伤》速写

第一节

全面抗战初期战地写生风气的盛行

1937年7月7日卢沟桥的炮声惊动了全世界,这是中华民族全面抵抗日本帝国主义者侵略的开始。中国的美术家和全国人民一样,积极地参加抗日战争的工作,成百成千的青年美术工作者,严肃地站立在自己的岗位上,到乡下去,到军队里去,到抗日的前线去,到敌人的后方去。

抗战初期,为民族生存,无论何界何人都有做战士的职责,文艺界提倡"文学下乡""文学入伍"就是这个意思。文艺抗敌会组织作家访问团上前线,摄取士兵生活作题材,从事宣传与创作,这是作家的实践。绘画界提倡"绘画下乡""绘画入伍"的口号,并组织战地写生团实践口号。正如毅然所言:"人不是常常说艺术创作所最不可或缺的是'inspiration'吗?须知道:创作抗战画(或该说战场题材的抗战画)的'inspiration',是只有到战地生活的实际体验中去才找得到呀!""所以,以'战地写生队'实践'美术入伍'一口号,在目前,是需要的!"[5] 陆无涯(无涯)从战地写生归来,就大声呼吁:"我希望每个执行艺术工作的同志,都要宝贵我们现实生活的点滴,珍惜我们的时间,多多去写生,这样有恒地去学习,我保证你的艺术进步和成功。"[6] 战地写生风气因此而盛行。

[5] 毅然:《战地写生之必要》,《战斗美术》1939年第2/3期,第11-12页。
[6] 无涯:《湘北战地写生归来》,《艺术轻骑》1942年第3期,第2页。

一、吴作人及其国立中央大学战地写生团

最早通过写生反映抗战现实的美术家是吴作人组织的"国立中央大学抗敌画会战地写生团",随后有梁中铭的战地写生,冯法祀的抗战写生,刘仑的战地写生,沈逸千、彭华士、黄肇昌等人的战地写生,黄新波等人的战地写生,李桦的战地写生,黎冰鸿的战地写生,金风烈的战地写生(图3-3),陈晓南的战地速写,张乐平的浙西作战地素描,等等。

其中,吴作人组织的战地写生团由国立中央大学艺术系师生组成。1938年4月,中国军队取得台儿庄战役的空前胜利,中国民众备受鼓舞,抗日救国运动再次掀起新的高潮。闻听胜利的喜讯后,在国立中央大学艺术系任教的吴作人和田汉先生(当时任总政治部第三厅主任)筹备了一个"战地写

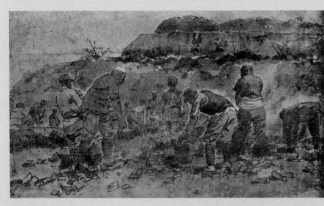

金风烈《士兵们修筑工事》战地写生

图 3-3

图 3-4 蒋中正签发的军用证明书

图 3-5 孙宗慰的战区通行证

生团",决定率领国立中央大学艺术系师生在鄂中豫南前线开展抗战美术战地写生活动。团员有孙宗慰、陈晓南、林家旅、沙季同等,于6月初离开重庆前往第五战区前线。在武汉停留等待战区通行证期间,他们创作了《日寇的暴行》等宣传画。6月14日,得到了以国民政府军事委员会委员长蒋介石名义签署的军用证明书(图3-4),6月19日赴前线写生,得到第五战区司令长官李宗仁、副司令长官李品仙签署的国立中央大学抗敌画会战地写生团团员证战区通行证(图3-5),第五战区司令长官部准予抗敌前线写生团赴本战区及第一战区写生,以利通行,沿途关卡军警验证放行。当时这一动作,震动了整个艺坛:一方面因为美术配合抗战是一个历史性的行动;另一方面因为吴作人做了十几年教授,一旦跨出教室,来领导这个工作,自然给人们一个惊喜。吴作人以徐悲鸿先生与白崇禧将军的私人情谊而得以在前线工作。

战地写生团冒着生命危险,由渝出川,经武汉转河南,到潢川等前线阵地写生,后准备到台儿庄进行战地写生(图3-6)。战地写生团先到河南信阳鸡公山与政治部第三厅艺术处"艺术者之家"创作组的万籁天、万籁鸣等人会面,然后转道商城奔潢川,这里是五路军司令长官部的指挥所,离前线仅百里之遥。因此,潢川是台儿庄会战胜利后撤退下来的休整处所,从台儿庄撤退下来的伤兵与难民很多。写生团在那里下战壕访问了3个战区医院,与抗战的健儿们吃住一处,听他们讲战斗故事。他们的到来,极大地鼓舞了官兵们的士

图 3-6

吴作人与战地写生团成员在前线合影

气。吴作人主动为战地英雄画像,广泛搜集素材,创作了许多作品,如速写《战地值勤》《战地难民》和《野战设伏》(图3-7),油画《不死的城》《出战的前夕》,是这时期的代表作,《俘虏》《难民》《骑兵》诸幅是在河南潢川的速写精品。此外,陈晓南绘有《战壕里——战地速写》(图3-8)。由于司令部不让写生团再向前去,怕他们遭到敌人的袭击,后来他们就分散到中原各地方去了。战地写生团写生过程前后历时约3个月,10月返回重庆。

1939年,吴作人在重庆举行"战地写生展",他创作的油画《不死的城》,写实逼真,气势恢宏,所反映出的悲壮激昂的民族战斗精神震撼了所有参观画展者的心,在大后方美

吴作人《野战设伏》速写

图 3-7

陈晓南《战壕里——战地速写》

图 3-8

术界引起共鸣。虽然这个战地写生团只是昙花一现，政府方面从未给予帮助，而且随着国军从武汉撤退，局势波动，"这未长成的团体，也随着解了体，但是它的影响和后果却非常有意义。团员中间大部分到延安去了……"⁷

1939年陈晓南、杨骚在晋东游击区根据地写生

图3-9

1939年6月，中华全国文艺界抗敌协会组织的"作家战区访问团"成立，周恩来推荐诗人、政治活动家王礼锡为团长，共产党员宋之的担任副团长，团员有袁勃、葛一虹、杨骚、杨朔、陈晓南、罗烽、白朗、安娥、叶以群、李辉英、张周、方殷，以及王礼锡的秘书钱新哲等人，到抗战前线太行山、中条山等战区访问写生，历时半年，被誉为"笔部队""笔游击队"。郭沫若、老舍、胡风、邵力子等为其送行。其中，国立中央大学教育学院艺术科陈晓南（图3-9）参加了"作家战区访问团"，在此期间画了大量的速写在报纸上发表，编写出版了一套《战地丛书》和《战地画册》，作品《难民》《轰炸后的重庆》参加了在苏联莫斯科、列宁格勒（圣彼得堡）等地举办的中国艺术展览会。

国立中央大学抗战画会战地写生团组织的活动历时4个月，中华全国文艺界抗敌协会组织的"作家战区访问团"的活动历时半年之久，创作了直接来自前线，反映战争生活的绘画艺术作品，这是一笔宝贵的精神财富，为中国人民的抗日战争与世界反法西斯战争留下了珍贵的历史图像文献。

二、刘仑的战地素描、战地速写

刘仑、赵延年、陆无涯等人的战地写生素描、战地速写，是在李桦的动员力促下开始的。据陆无涯《湘北战地写生归来》记载："长沙三捷，李桦同志便来信摧（催）促我们到湘北去写画，后来为了许多问题耽搁不少时间，结果同行到湘北去的只有我和刘仑、赵延年三个人，这次我们未能发动更多的艺术同志去搜集多量的材料，这算是美中不足的憾事。二月十四日，下雪天，我们在凄风苦雨中离开了曲江，入夜，车入湘南，雪下得十分厚，漫山遍野，一片光芒，我们在车厢里高歌，心情十分愉快，大家都忘记了寒冷。"[8]

刘仑被黄新波誉为"战车上的画家"，早在广州沦陷后，他便奔赴广东三水前线宣传、写生，而后又带领×战区长官部编委会特派湘北战区写生队赵延年、陆无涯等，出发到战场，他跟着部队转战一年多，足迹达数千里。刘仑回忆道："我怎能忘却这十三个月战地的生活呢！是的，正如慈母替儿子拍掉了征尘，但儿子脑袋里的征尘是不能拍掉了的。一种刺心的、紧张而悲壮的战争生活，像一把燃烧着的真理火炬，永远地，永远地明照在我的脑袋里。"[9]的确，刘仑昼夜跟着部队一块儿行军，无论在高高的山地、远远的田野，还是在军医院、兵营，或是在茶粥站、战壕、愉快的士兵晚会上，他一边流汗一边画画，一边跑一边画，一边工作一边忍受着寒冷，甚至"在冷冷的北风中，发臭而肮脏的土地上，从

- 7 · 艾中信:《吴作人教授西北行脚》,《上海图画新闻》1946年第13期,第19-21页。
- 8 · 陆无涯:《湘北战地写生归来》,《艺术轻骑》1942年第3期,第2页。
- 9 · 刘仑:《在南战场的十三个月》,《耕耘》1940年第2期,第20-21页。

朝画到晚，从饱画到饿，画到看不见颜色的时分，历时一个多月"[10]。就这样，刘仑一页页、一面面地画了许多战地素描、战地速写，如其战地速写《行军抵新丰》（图3-10）。正如他在笔记中述说："每次新到了出击归来的官兵，或是从山顶上抬下来的负伤将士，我们便急忙地跑去安慰他，询问他。他们畅谈着打仗的故事。那时你替他画个像，赠给他做纪念，他会深深地感到自己劳苦与流血是愉快，是光荣也是应该的事。因为这个画像却与平常画在纪念册上的画像是完全不同感觉的。这时候，我好像一个捕捉真理的诗人，一个斗争的艺术工作者。因为艺术到了这个时候，便兑现了一种慰藉与鼓励杀敌的效能。为了祖国，为了胜利，就是在兵队里跑来跑去画像，即便劳苦，或是从此会失掉了青春的话，那自己也是值得的。"[11]

在前线的时光是如此宝贵，战地上画的速写更是弥足珍贵。有一次，刘仑行军涉流时，被水底的一块石头滑倒，人与干粮袋、日记等一起跌倒在急流中，起来一看，他心爱的战地素描、战地速写湿了一半，便马上跑到炉火旁烤了一晚。除此以外，战地写生最令人苦闷难受的是物质条件太差、太贫乏。在前线几乎找不到画纸、颜料等材料，后来他便以粗纸为画纸、墨为颜料、毛笔与自制的竹笔为画笔（图3-11）。后来，有郁风、永泰、吉滔、梁绮等画友赠给他一批画纸跟颜料，刘仑如获至宝，每次紧急的行军中都带着它们。

[10] 刘仑：《我们的画展——X战区湘北写生队》，《广西日报》1941年2月23日。

[11] 刘仑：《在南战场的十三个月》，《耕耘》1940年第2期，第20页。

刘仑《行军抵新丰》战地速写之一

图 3-10

刘仑《行军抵新丰》战地速写之二

图 3-11

从刘仑的战地素描、战地速写作品,可以看出中国军民在反抗日本侵略、争取民族独立的解放战争中的英勇艰苦事迹(图3-12):战区农村的景象,受伤战士那种对民族忠贞不渝的面容,以及游击队在敌后的行动。他以透过现实的情感去驾驶战车,虽然这些作品没有经过细致的构思,但他能够把握角度,着重从某方面去掘取主要的题材,甚至能够着重被描写者某一个最感人的瞬间,加诸他的粗壮、豪放、灵活的笔触和线条,使观者如身临其境,感受到其中的喜悦或痛苦。

陆无涯说:"我们惯居后方,待在画室里制作,写出来的东西又虚无又局促,作品永远得不到真实的生命,而今跑到战地去,把这些残旧的东西洗刷了,固然在写作的视野广阔了,即就写作的技术也获得了新的刺激,不会再犯'执笔伸

刘仑《种下仇恨的种子》战地速写

图 3-12

纸，无从下笔'的毛病，其实道理至为简单，要写真实的东西，艺术作品就有真实的生命，真实的东西是存在我们的'现实生活'里；能够肯到现实去的人，才会发觉到'真诚'，离开现实的东西就失却了艺术的真实性，在脑袋里打圈子的东西，制作成作品，至多是一件'装模作样'的作品而已。"[12] 其木刻《俘虏群像》（图3-13）是一幅日军战俘群的写生作品，而《保卫长沙的"泰山军"》（图3-14），则是在写生的基础上进行的木刻创作，仍然保留着明显的写生痕迹。

1942年3月22日，刘仑、赵延年、陆无涯等人的"湘北战地写生画展"在乐群社交谊厅开幕，连展两天，共展出湘北战地写生画200多幅，大大地鼓舞了后方民众的抗日热情。所以，刘仑认为："正因为有意义、有效能，我便想到一个艺术工作者，应该实践地到前线去。一个画像，在这时候是比一大批作品在前线展览，比一回政治讲话，还来得亲切而有力。也许这是一种最虔诚最纯洁的握手吧。"[13]

[12] 陆无涯：《湘北战地写生归来》，《艺术轻骑》1942年第3期，第2页。
[13] 刘仑：《在南战场的十三个月》，《耕耘》1940年第2期，第20-21页。

图 3-13　陆无涯《俘虏群像》(湘北战地写生) 木刻

图 3-14　陆无涯《保卫长沙的"泰山军"》木刻

三、黄超、黄新波等人的桂南战地写生

1939年11月15日，中日桂南会战打响。日军为了切断中国西南地区的国际交通线，纠集第五、第二十八师团及海军第四舰队、第五舰队一部等部约4万人及舰艇70余艘，借海空掩护在钦州湾西岸企沙、龙门强行登陆，16日至17日先后占领防城、钦县。随即日军在飞机大炮的配合下越过十万大山，沿着钦邕公路向广西南宁进犯。此时镇守桂南的中国政府守军只有四个师及两个独立团，与日军相较兵力火力悬殊，于是国民政府军事委员会急调杜聿明第五军、第九十九军分别从湖南衡山、湘潭等地转到广西集结抵抗日军侵犯，桂南会战开始。

1939年12月，桂南会战开始，设在桂林的全国木协、漫协与文协桂林分会等团体纷纷派出了文艺工作者前往战地慰问、创作。美术工作者响应"入伍下乡"的号召，奔赴前线和战场，有些人甚至深入战地观察、体验前方将士的战斗生活，开展动员、宣传和写生活动，如黄超、黄新波、刘元、周令钊、曹若和冯法祀等美术家，创作了一批富有战斗气息的素描、木刻作品。1939年冬至1940年初桂南会战时期，广西绥靖公署政治部年轻美工黄超也主动随部队一起转战沙场，出生入死，不仅做好了部队的宣传鼓动工作，而且历经一个多月的战火磨炼，抗日救国的思想和绘画写生技巧进步很快，他采写了一组《桂南战地见闻》，创作了几十张战

地素描。1940年4月26日,在木协、漫协的支持下,黄超在乐群社礼堂举办了"黄超桂南战地素描展",展出作品百余幅,都是他作为广西绥署政工员在桂南会战后,遍历桂南昆仑关、高峰坳等地所作的战地素描,作品受到了黄新波、李桦、廖冰兄等著名画家的好评。《救亡日报》还特别出版了《黄超桂南战地画展特辑》,李桦、廖冰兄、黄新波撰文评介黄超的作品,认为这是艺术为抗战服务的有益尝试。1940年12月,曹若还举办了"桂南战场风景人物个人画展",引起了广泛关注。

自桂南昆仑关大战爆发后,黄新波(代表木协、漫协)和《阵中画报》主编梁中铭率先参加由文协桂林分会、木协、漫协、中青记协桂林分会等发起组织的"桂林文艺、新闻界桂南前线慰问团",开赴昆仑关战地,进行慰问和写生。黄新波在归来后极短的时间里,以昆仑关大捷为素材,创作了《昆仑关的险道》、《昆仑关之战》(图3-15)、《野营之晨》、《总攻击之夕》、《父子兵》等木刻,热情讴歌抗日勇士艰苦卓绝的战斗精神,这是我国抗战美术史上极为难得的战地系列木刻。

除了黄超、黄新波等人外,还有油画家冯法祀随抗敌演剧四、五队,长期活跃在广西的靖西、全州等边遥地带和黔桂铁路沿线进行写生,战地速写和创作获得了双丰收。

黄新波《昆仑关之战》木刻两幅

图 3-15

冯法祀不仅制作了几十幅大型壁（布）画宣传抗日，而且还在桂林举办了黔桂路工程写生画展，得到田汉等的好评。田汉作诗称赞说："画笔常随足迹遥，廿年情史写红瓢。南荒一例成前敌，喜见精诚结汉瑶。"[14] 由此可见，田汉对冯法祀战地写生的高度评价和肯定，其油画代表作《喝酒的瑶族人》（图 3-16）、《瑶人喝茶》、《靖西老妇》、《木瓜树》、《战地歌手》，炭精画《林中饮洗》等，更得到徐悲鸿的赞誉。徐悲鸿在《民族艺术新型之剧宣四队》一文中，评价冯法祀的写生作品"以急行军作法描绘前后方动人场面，题材新颖，作法又深刻……可为抗战中之珍贵收获也"[15]。

另外，值得一提的是，梁中铭赴战地写生，绘成抗战速写五百余幅。

图 3-16

冯法祀《喝酒的瑶族人》油画

四、沈逸千、彭华士、黄肇昌等人的战地写生

继吴作人战地写生团后，1940年2月，沈逸千组织战地写生队并亲任队长，从郭沫若处取得战地记者证，到八路军驻重庆办事处取得了采访介绍信，去各战区写生作画。战地写生队成员有彭华士、黄肇昌等一行五人，由渝出发抵蓉后，稍事逗留，即乘车北上，深入战地写生。彭华士说：

> 战地写生队的组织，是感到画家在斗室中作画的苦闷，以及作品上之现实性与刺激性之不够，所以虽然在交通上，经济上的种种困难情形之下，毅然决然地从重庆出发，经过陕、晋、鄂、湘、赣、粤、黔、川各省预备做二万里的长征，打破一般画家闭门造车的流弊。一路上，并征集各地青年画家的作品，把后方的情形介绍给前方，前方的情形送到后方……[16]

沈逸千组织的战地写生队从抗战边区延安至大后方文化中心桂林，踏遍长城内外、大江南北、滇缅边界等战场，在延安举行了战地写生画展（图3-17），在桂林先后举办了两次战地写生画展，共展出战地写生画1400多幅，其中反映八路军战地生活的《太行山防军的生产运动》《中条、青冈冰雪中的守卫工事》和《大刀队队员》《滇缅战场最前线》等速写，弥足珍贵。茅盾特为其画展撰序，指出："沈逸千先生背着画箱，奔走南北，出入战场，不是以一个悠然的写生画家的姿

- 14　中国人民政治协商会议全国委员会、文史资料研究委员会：《田汉》，文史资料出版社1985年出版，第182页。
- 15　徐悲鸿：《奔腾尺幅间》，百花文艺出版社2000年出版，第257页。
- 16　彭华士：《关于战地写生队》，《黄河（西安）》1940年创刊号，第21页。

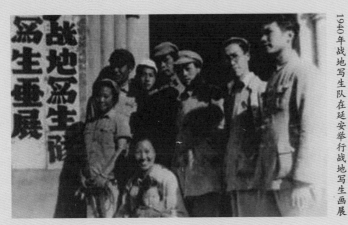

图 3-17

1940年战地写生队在延安举行战地写生画展

态出现的,他是作为一个抗战宣传的艺术工作者,在后方收罗了后方生活的动态,带给前方将士看;在前方抢救下血淋淋斗争的史料,带回给后方民众看,他是用他的画笔来联系前方与后方的。"[17]

他们有时乘汽车,有时步行,边走边办展览会,到察、绥、陕北、晋西北、晋南、太行山、中条山、豫、鄂、湘、桂乃至缅甸中国远征军驻地等战区写生,足迹遍及大江南北、长城内外,从抗战正面战场、敌后根据地延安至国统区文化中心桂林,行程数万里,介绍前方勇士们的功勋,报道后方人民节衣缩食支援抗战的实况,开过上百次小型展览会与座谈会,所作的画稿多半是写生画,其中有为毛泽东、朱德、周恩来、邓颖超、贺龙、林彪、彭雪枫、萧劲光、萧克、马占山、冯玉祥等军政要人画的肖像(图 3-18)。战地写生队在

[17] 茅盾:《沈逸千及其画展》,《新文学史料》1985年第4期。

戰地寫生隊作品一斑
SKETCHES BY WAR AREA SKETCHING PARTY

沈逸千战地写生作品

扎薩克旗的神槍手。
A GUNNER of the Monglian army.

延安名人：右排上自陳起禹丁，下立高玲，紹勁，祖揚，排蕭光林涵周。
SEVERAL PERSONAGES of Yenan.

歸自山西的負傷戰士。
WOUNDED SONDIERS coming from Shansi.

图 3-18

陕北住了两个多月，受到朱德、彭德怀、贺龙、关向应、王震、彭绍辉、林彪、彭雪枫、萧克、续范亭、晏福生等中共领导人的接见与支持，并同延安美术家江丰、蔡若虹、马达、华君武、王式廓、夏风等人交往，绘制了一批反映八路军战地生活的《敌后的八路军》、《运送伤员途中》、《太行山我军的生产运动》、《劳军》、《重机枪手》（图3-19）、《大刀队队员》和《滇缅战场最前线》等速写，并创作了大量反映抗战生活的艺术作品（图3-20）。他们在延安鲁艺举行了战地写生画展，朱德总司令参观了展览，艾思奇参观后写道：

图 3-19 沈逸千《重机枪手》速写

> 有真实的内容，适当的形式，就有成功的艺术作品。就中国的美术运动来说，任务就在于反映抗战中的现实斗争，创造美术上的民族形式，战地写生队诸先生大作，正表现着这样的方向。[18]

艾思奇对战地写生队的成绩作了充分肯定，也点明了当时中国美术创作的发展方向。沈逸千在延安作的一些写生画，其中有7幅后来刊登在美国研究东方问题的刊物《亚细亚》上。刘海粟说：

> 据我所知，国外刊物上介绍的延安及解放区生活的绘画，出于国统区画家手笔的，仅此一组。重庆画家在解放区开过画展，当面为毛主席、周副主席、贺龙元帅画过像，也仅逸千一人。毛主席的画像上亲笔

[18] 王伯敏主编，华夏、葛路、陈少丰副主编：《中国美术通史》第7卷，山东教育出版社1996年出版，第53页。

沈逸千在延安等地作的一些写生画

軍山馬主省龍任，繪坐以
。蔣占席府江黑現陝霧
GEN. MA CHUN-SHAN, provincial chairman of Heilungkiang.

一支蒙古新軍的幹部，左第二人為師長白海風。
SEVERAL ARMY OFFICERS of the new Mongolian forces, second from left being a sketch of Divisional Commander Pah Hai-fung.

逸伯吳舒繁，盛音雲場。塞影西
寫動商綱荷演家藥新演圖拍隊北
。等周雯荷員倫師，廬為戲出無
SKETCHES of the players and directors of the Northwest Filming Party which visited Mongla recently to take pictures for a film.

士彭，臺中、陵千沈：問陵寫戰
。華右昌黃，長一逸左志之生地
THE TRIO are the members of the War Area Sketching Party.

图 3—20

签有"毛泽东"三个字,在国外发表时,曾注明"中国最受爱戴的政治家毛润之先生"。华侨和外国朋友通过这些画,会增加对中国革命的理解。[19]

1941年5月,战地写生队到洛阳举办"战地写生画展"时,又有青年画家金浪、钱辛稻加入战地写生队。随后战地写生队继续南移,向豫、鄂战场挺进。后来战地写生队又在桂林先后举办了两次战地写生画展。茅盾高度评价说:

> 沈逸千先生走遍了南北各战场和西南、西北大后方,在文艺工作者之中,他是走路最多、走得最远的一个人。如果读万卷书不如行万里路,那么,他的作品的价值也就可以知道了。但是,逸千先生不是在承平时代遨游名山大川,他在抗战五年中,经常是在前方的。太行山、中条山,他曾停留相当久的时候。两次长沙会战、国军远征缅甸,他都及时赶到。[20]

沈逸千组织的战地写生队赴前线写生速写受到众多媒体的关注。其中《抗战画刊》1940年第2卷第1期报道战地写生团新闻时给予了高度评价:

> 我国画家向来多蛰居斗室作画,从事临摹工夫,少有在实践上着眼者,故抗战兴起后,能从事于绘画宣传者,实属寥寥。今写生团进入火线,摄取我忠勇

[19] 刘海粟:《画坛怪杰沈逸千》,载刘海粟:《海粟黄山谈艺录》,福建人民出版社1984年出版,第138页。

[20] 茅盾:《对沈逸千画展的感想》,载《力报》1942年11月23日"沈逸千写生画展"特刊,参见《茅盾全集》第22卷,人民文学出版社1993年出版,第356页。

[21] 茅盾:《沈逸千及其画展》,《新文学史料》1985年第4期。

[22] 茅盾:《沈逸千及其画展》,《新文学史料》1985年第4期。

健儿之神姿,以及我战线中的劳苦同胞的生活情形,俾可沟通情感,使后方醉生梦死者有所警惕。

1941年底,战地写生队回到重庆。这次战地写生活动前后历时2年,积累了大量的素材,他们的作品大大激励了战士们抗日的激情,为战时的美术发展和艺术创作拓展了广阔的空间。茅盾回忆道:

> 1940年春他经过延安去晋西北战场,现在刚从那里回来。他把此行所作的画稿拿出来让我看,多半是写生画,其中也有毛泽东、朱德、贺龙的肖像。当时,他也替我画了一张肖像,又让我在画上签了名。过了几天,他就去西安了。既然与他有一面之缘,我就去看了他的画展。画展在正阳楼广西艺术师资训练班的教室举办,约有展品二百余件,是画家近半年来在滇缅战场以及在青海、宁夏等地旅行所作之新作品。[21]

茅盾在送给沈逸千的文章中还说:"沈逸千先生……用他的画笔来联系了前方与后方的。因此,他几年来所作的巨量的写生画实在是应该当作五年抗战的史料来看的,我们应当从这一点去看他的作品,然后意义更深大。"[22] 的确,从现在留存下来的沈逸千的原作和历史文献资料看(图3-21),他的战地写生画,"堪称抗战的史料"。

图 3-21

抗战爆发后，沈逸千作为战地写生队队长，出入于南北各战场，参加过多个重要的战役。据茅盾说，1944年秋沈逸千在重庆被反动派暗害了，后来再没有见到这位画家。

第二节
李桦、张乐平与黄养辉的战地素描和水彩画

抗日战争时期，李桦投笔从戎，在第三战区担任文职官员。八年从军期间，李桦不但从未间断木刻版画的创作，而且还随军上前线进行战地写生，因此视野比以前大大开阔了，他用手中的画笔不仅直观表现抗日战争场景，记录战争带给人们的种种磨难和不幸，还大量描绘社会生活和自然风景，寄托了对祖国美丽山河深沉的热爱。

一、李桦的战地素描

李桦《自画像》速写

图 3-22

李桦（1907—1994）的战地素描（图3-22），就是他奔走于各战区，从大别山沿平汉线北上至郑州，经开封往东，再折回至临汝，转南赴鄂中，经襄樊（襄阳）往湘北而达赣北，行程数千里，制作的近二百幅的素描。早在1938年，李桦经历徐州及武汉外围作战，年底驻长沙，完成《抗战故事》，共

三辑。同年 10 月,参加第一次长沙会战南浔战役,画了不少战地速写。1939 年 6 月下旬,李桦应漫画与木刻社之约,在桂林举办战地素描展,共展出一年来在豫、鄂、皖、赣、湘各战区实地写生代表作一百七十多幅。8 月,李桦又在桂林举行战地写生展。1939 年 6 月 22 日,《救亡日报》以《李桦来桂举行战地素描展》为题,称李桦为"中国木刻的前驱工作者","在中国尚属创见","不但为中国绘画开拓一条新的途径,且其收获实为抗战最可宝贵的材料"。1942 年 1 月至 2 月间,李桦在重庆举办"第二次长沙大捷战地素描展"。1943 年 11 月底,又在桂林开办写生画展。

关于战地素描,李桦在《随军散记·征途上》中写道:

> 我们带着受伤的脚掌,在广漠的大平原耕着,活像一条牛,一拐一拐的,耕了四百多里的路,记得从临汝到南阳的路上,难关又到了。我们首次发见(现)了豫中的河流。这汝河发源地带,又清又浅的河水,在地面划成了网状,在远远地拢在南面的山丛中迂缓地向东北流来。这干燥的夏季中,在广阔如沙漠的大地上,看见了久违的河流是多高兴的一回事啊!可是,经过汝河流域的那一天,谁都深刻地把当日的苦处铭记在心里。因为河水既浅,浅得不能行舟,我们只得在有卵石的河底涉足而过。这一天我们共涉过了七十四度这样的河。受了伤的脚掌,踏在水里的

卵石上,一颠一簸地前进,此苦真有点吃不消了![23]

关于武汉会战,李桦在《随军散记·南昌与赣北》中写道:

"保卫大武汉,先要保卫大江西!"这是最近喊出来的口号。的确,赣北之战,就是武汉的前卫站,同时也许就是武汉的大会战。所以,南昌目下已成了军事的中心,吸引着全国民众的注目。……赣北的情形最初也不见得好,德安早已变成一座废墟,而沿南浔线的老百姓一方因害怕日本鬼,一方又怕拉夫,有一个时期逃得光光了。九江的居民,遇到了很悲惨的命运,逃不出来的青年,早已给敌机屠杀,而逃上牯岭的,却为敌人与食粮两方压迫,不甘躲在有名的庐山上作饿殍的,都冒险向南逃,而在逃亡的途上,都牺牲了不少我们的同胞了。现在赣北的情形比较好得多,因为军队的纪律逐渐修明,老百姓多回家耕种,而且愿意为抗战军人服务。经过这里的江西青年战地服务团的努力,使军队合作略见端倪。我们很相信,以军民联合实力做基础,我军利用有利的山地,必能把寇军悉数葬在长江里的。武汉大会战胜利之日,就是我们最后胜利的开端了。[24]

23. 李桦:《随军散记》,《十日文萃》1938年第3期,第16-17页。
24. 李桦:《随军散记》,《十日文萃》1938年第3期,第16-17页。

李桦的速写组画（图 3-23），可作为此段话的直观战地写生见闻实例。就此，赖少其在《艺术家与艺术：关于李桦战地素描展的话》一文中评论道：

> 当他从二七年六月写的《平汉北上列车》，以至于今年六月在茶陵所写的《李子的收获》，这一年中已包括着徐州、武汉、赣北、修河……诸战役，从这一点上，已足够成为中国抗战一部有价值的"史诗"。
>
> 像《我们的队伍穿过广漠的麦海，抄击敌人》那一种夏季的大自然的气息，和《豫北农民生活之一》的牛车上的麦稿（垛），都使我们为这勤苦博大的生活所响（向）往。在南昌附近长头岭所作的《回师》与《行进中》，那一种土地之爱，和充满着南方水分的空气，上面是成列的马队，以至于《民族解放的先锋》，都启发着我们的战斗是为着了和平与保卫祖国；祖国的土地太美丽了。
>
> 在长沙大火后的各种素描中，从火把这城市吞灭了，以至于它重新建造起来，使人感到"凄凉"与"兴奋"的场面。
>
> 《有刺铁丝运到平江去》《我们的指挥车出动了》，直到最前线《不许敌人闯过来》，以及《筑壕》，这种战前的动态，也活跃在画面上。[25]

1944 年 3 月 19 日，"李桦常德会战画展"在湖南省广播

[25] 赖少其：《艺术家与艺术：关于李桦战地素描展的话》，原载 1939 年《救亡日报》，现载洪楚平、赖晓峰、于在海主编：《赖少其诗文集》，岭南美术出版社 2005 年出版，第 128 页。

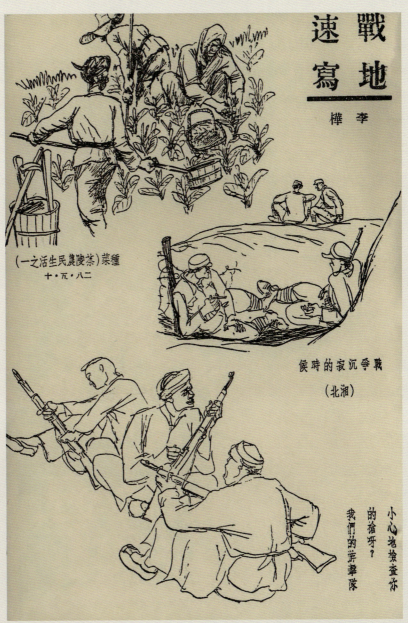

图 3-23

电台开幕,共展出战地写生几十幅,连展三天。李桦的这次展览受到称赞,赖少其说:"从这次展后的诸多好评中,却可相信作者虽然经过了数千里的长程,若干危险与辛劳,却是有代价的,这代价将不是一时的赞誉,而是在给予民族一种最伟大的纪念上面。"[26] 芦荻说:"过去看了你(李桦)两次画展——长沙会战史画与常德会战写实——便可以说明。其次,你底(的)形式是从内容开始的,并不是从形式开始的,因为你在战地生活有同样的实际要求,才执起毛笔,磨起墨。"[27]

值得一提的是,李桦的战地素描《前方十二分需要报纸》(图3-24)、《清扫战场》(图3-25)、《白石渡车站的反击》(图3-26)、《杨林街上筑工事》(图3-27)和《筑堡垒(长沙汽车东站)》(图3-28),是从他亲临前线的速写而来。宜章县白石渡火车站建于1936年粤汉铁路全线贯通之际,是中国铁路南北大动脉在湖南最南第一站,是湖南的南大门,兵家必争之地。1944年日军企图打通大陆交通线,作垂死挣扎。1945年1月,日军占领了铁路全线。所以这个车站的争夺,是这场大战的一个缩影。结果日军的战略意图也没达到(打通路线但没有通车,且无法保持)。守卫宜章县白石渡火车站的官兵英勇守土作战,作出了巨大的牺牲,消耗、牵制了日军,使之直到投降,再无翻盘之力。《杨林街上筑工事》(炭笔),是李桦在火线上以沉着机敏、如风快笔创作的速写,记录了我军利用地形地物,就地取材,挖掘加固工事,砌筑堡垒,尽量多杀伤敌人、保存自己的动人心魄的画面。《筑

[26] 赖少其:《艺术家与艺术:关于李桦战地素描展的话》,《工作与学习·漫画与木刻》1939年第4期。

[27] 芦荻:《山城书——与李桦谈艺术创作并及水墨画问题》,桂林《力报》1944年5月22日。

李桦《前方十二分需要报纸》速写

图 3-24

李桦《清扫战场》速写

图 3-25

李桦《白石渡车站的反击》速写

图 3-26

图 3-27

李桦《杨林街上筑工事》速写

图 3-28

李桦《筑堡垒(长沙汽车东站)》水墨速写

堡垒（长沙汽车东站）》中所筑堡垒位于当时的东站路（今建湘路）东侧，战士们就在这里构筑坚固的工事迎敌，挫敌人锐气。

所以，艾青在《记"李桦个人战地素描展"》中指出："李桦先生是把生活的内容和艺术的技巧糅合了的可贵的艺术家，他的作品不仅在我国是可以作为奠定绘画上新写实主义的基础，同时也是我国可以夸耀于世界的艺术文化的巨大的收获之一。"[28]

其实，李桦的战地笔记《随军散记》也是一种另类的战地素描，除了有助于我们了解他的战地素描外，也有助于我们了解抗战前线发生的真人真事。其中关于一个日本战俘的故事写得很感人。李桦对这个名叫"服部三郎"的日本战俘这样描述道：

> 他是一个善良的日本老百姓，和在开封时俘虏的那三个完全不同，因为他很悲愤地告诉我们下面的故事：他原来是一个日本南部福冈×县矿坑里的工头，年纪已经39岁，每月赚70块钱，有一个温暖家庭，一个老婆和三个孩子——生活是很过得去的。照他的年龄，他是后备役，日本征兵制度，自18岁入伍，至37岁兵役期满，便是后备役，可以不参加战争了，但是穷凶极恶的日本军阀，不惜以自己的人民

[28] 艾青：《记"李桦个人战地素描展"》，《广西日报》1939年6月28日。

作孤注一掷。他的在第六师团的现役兵于一年的侵华战争中死完了,便用种种方法,骗已没有兵役义务的后备兵来"中支",做炮灰。最近"中支派遣队",就是这些可怜的日本老百姓,而他的命运,就给注定了。他于本年7月被骗复入伍,据说是当特设队(国内首备用),但入伍后,就不过三天,又传来一度演习的命令。服部初时原以为是每年赴仙台一带举行的例行演习,但自从踏上运输船后,这一批无辜的老人,都被送到长江来。当他们开到长江两岸,闻到火药味儿,才知受了军阀的大骗,然而晚矣。他在九江登岸后的第二天,即被派到前线和十个同伴一起当斥候。那时遇到一小队英勇的华军,一碰头就发生白刃战。可怜这十一名倭军,除了他给刺刀戳伤了眼睛被俘,其余都给送到鬼门关里去了。他叙述到这里,剩下那一只眼睛,都冒出火来,因为他现在已看得清清楚楚,谁哄他来死的,谁是他的敌人!他更唏嘘地说:"入伍时,我带着300多块钱在身旁,都被大队长搜刮去了,我实在不明白,为什么要打中国!?"

李桦在《湘北纪行》中说:他对于湖南"当地的民风习俗,莫不亲切熟悉"。他发觉"建筑在湖南人民忍耐苦斗的性格上的湘北大小城镇,每次给敌人肆意蹂躏之后,很快就复兴起来。湘北做了八年敌我冲杀的战场,却不减当年的颜色"。例如他画的《湘北最前线的闹市(八百市)》(图3-29),

李桦《湘北最前线的闹市(八百市)》速写

图3-29

235

图 3-30

李桦《军中做草鞋》速写

附说明提到八百市距敌方阵地仅10里，是临湘和岳阳交界的地方。"虽然接近火线，却成了战时两县经济的中心……我真不易想到这前线的闹市是这样的繁荣。"这是湖南人民乐观镇定的反映。《军中做草鞋》（图3-30）中，战士席地而坐（身后武器背包整齐排列），光头赤膊，赤脚裹腿，正在抓紧时间打草鞋，改善行军打仗时脚的待遇，提高战斗力。湖南人历来有用稻草制作草鞋的习惯，用稻草搓根草绳，捆住腰部，连接短木棍两脚抵住，在三条经线上不断续草加搓交织纬线，"草鞋没样，边打边像"，注意鞋的宽窄与长短，留几个搭袢穿细绳，以尖头终结成形。中国士兵的勤劳灵巧，通过这些细节被表现得淋漓尽致。在今天，它唤起多少成年人的记忆，教育青少年学习抗战先辈是如何自己动手，制作抗战生活用品和环保绿色生态产品的。

1946年6月12日，陈烟桥、野夫、余所亚等美术界人士特邀郭沫若、茅盾、胡风、冯乃超、冯雪峰、叶以群、文幼章（美籍加拿大人）等人观赏李桦在湖南的战地素描作品百余件。此展"大多以长沙常德各战役为题材……若干悲壮英勇画面确能感引我们的情绪进入同画面一样的意境"。郭沫若认为："看了李桦先生的画，更提高了历史的悲愤，增加了对敌人的憎恨。"[29]

· 29 · 克萍：《李桦作品欣赏会杂记》，《木刻艺术》1946年第1期。

二、张乐平的战地素描和水彩写生

1945年《海风》第6期刊登《欢迎一个漫画战士的归来·介绍张乐平的"八年战地展"》,隆重推介了张乐平(1910—1992)。他是一个战斗的艺术家(图3-31),自1937年全面抗战爆发,抗战军兴以来,一直都站在以绘画宣传为武器的岗位上,参加过"全国漫画作家协会",迅速成立救亡漫画宣传队(叶浅予为领队,张乐平为副领队),率队离沪宣传抗日。张乐平担任《救亡漫画》的编辑工作,在政治部第三厅郭沫若先生领导下从事抗日宣传。同时担任抗战刊物《星期漫画》《半月漫画》《漫画壁报》等的主编,他是第三战区内一再获得政府嘉奖的有功于抗战的人物,也是盟邦某军事机构的宣传画家。1938年叶浅予因公赴香港,由张乐平主持漫画宣传队队务。1939年漫画宣传队在桂林兵分两路,张乐平担任其中奔赴前线支队的队长,辗转各省各地。他率领救亡漫画宣传队战斗在沪、苏、鄂、皖、浙、湘、桂、赣、闽、粤等省市,还冒着生命危险到过敌伪所盘踞的浙江绍兴,坚持战斗至抗战胜利。

张乐平自画像

图3-31

1939年9月,张乐平从桂林奔赴第三战区东南前线。漫画宣传队到达江西上饶后,住在城郊汪家园,毗邻第三战区政治部。张乐平的住处衔接乡间老俵路荷叶街,他出任上饶《前线日报》副刊《星期漫画》主编,负责编印《抗战漫画》旬刊。此后,张乐平辗转上饶、金华、绍兴、诸暨、玉山、永安、赣州等东南各地宣传抗日,并作战地素描(图3-32),举

图 3-32

张乐平在战地写生

图 3-33

张乐平在江西玉山地区举行抗日漫画宣传流动展览

行抗战宣传画展（图3-33）。1939年9月20日，张乐平在浙江金华举行个人战地素描展览会，展出几百幅战地素描，并且将全部收入捐献抗日。

1939年10月，张乐平随漫画宣传队回到江西上饶，继续从事抗日宣传工作。1941年7月，张乐平离开玉山，回到上饶，在他的努力下，漫画宣传队改组，隶属第三战区政治部，并由张乐平担任宣传队队长，仍以"抗敌漫画宣传队"名义开展抗日宣传活动，创办漫画训练班。1942年5月，浙赣会战爆发，日军进犯上饶。张乐平和家人历尽艰险，经过福建崇安、建阳、南平到永安，沿途举办抗日画展，一路跋涉到达江西赣州。当时各地流落到赣州的人很多，赣州成为中国东南地区抗战的大本营。在赣州的一些朋友从中央通讯社的电报新闻中得知著名画家张乐平将到赣州的消息后，就开始为举办张乐平画展做前期准备。1942年8月，在友人帮助下张乐平在赣州中山公园举办了个人抗战宣传画展。是年冬天，他又随教育部剧教二队去泰和办画展。包括张乐平在内的一些知名外来画家，在赣州、宁都等地举办了"抗日画展""抗战美展""抗日救亡漫画展览"等。1943年，张乐平在赣州为私营的《大同日报》主编《画刊》，每周一期，以漫画、木刻为主。他为《画刊》画了不少漫画，揭露日寇的罪行和汉奸的丑态。

全面抗战八年来，张乐平画速写、素描，画漫画、水彩，

也画户外大尺寸的招贴画，甚至创作高数米、长十余米的大型彩绘壁画。他把全部热情都投入抗战宣传中，其间创作了系列水彩画《抢修赣南机场》（图 3-34、图 3-35、图 3-36、图 3-37）和速写《劫后诸暨》（图 3-38）、《浙西战地素描》、《光荣归来》等抗战写生组画。

抗日战争胜利后，漫画家张乐平穿着一身破旧的军装，揣着几百幅以血汗换来的中国抗战纪录画归来了。1945 年 12 月 21—23 日，张乐平的"八年战地展"在上海西侨青年会举行，展品共计六百余幅，有素描、水彩、漫画等等，专门招待盟邦人士观览。有人评价道："在八年的全面抗战岁月和八年的抗战工作中，他揣回上海来这数百幅值得浏览欣赏的绘画。在他的作品中，最优秀的一部分是那些抗战英雄们的日常生活的素描，最精彩的一部分是那些大后方的民众为抗战而努力的活动的水彩画。素描之中分为'兵士的生活''受难的人们''作家之梦'三个部分，水彩画中又分为'义务劳动''战时漫画'两个部分，无论是素描、水彩，还是漫画，他的作品都是写真实的，都是技巧成熟的，都是富于泼辣性与单纯美的，都是能够抓住时代性的。"

赖少其在《从张乐平战地素描展所想起的：关于艺术诸问题》一文中评论说：

> 一个艺术工作者若是错过了这可歌可泣的光荣

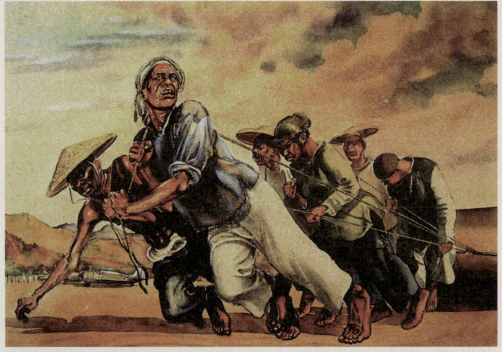

图 3-34

张乐平《抢修赣南机场》之一 水彩画

图 3-35

张乐平《抢修赣南机场》之一 水彩画局部

图 3-36　张乐平《抢修赣南机场》之二 水彩画

图 3-37

张乐平《抢修赣南机场》之二水彩画局部

图 3-38

张乐平《劫后诸暨》速写

的抵御外族侵略的时代,若不把最完美的现象记录下来,将是不可填补的遗憾,这也正是我对于这次素描展比任何人更为兴奋的缘故。

............

素描虽为绘画的基础,但其最重要之点,还是在于把刹那间的动态记录下来。

我总以为:乐平这次的收获,若果只认为是百余帧作品的成绩,及其成功是不对的;我们应该看到他的工作的影响上,以及战地生活的实地考察与体验。尤其是经过了这次严格的速写,更会影响到他将来的创作,而把中国的绘画带上了新的阶段。诚然,中国的绘画,经过了这次的抗战,虽有了飞速度的进展,连敌人都不得不承认我们漫画战的成功,但实际上,还是停留在稚弱的时代,这最重要的原因,便是素描基础不好!乐平这次的个展,正大胆地给我们提供出这个问题,并暗示着这问题的重要性。[30]

有一家报纸派记者对张乐平的"八年战地展"进行了采访,发表了《欢迎一个漫画战士的归来·介绍张乐平的"八年战地展"》,介绍张乐平抗战期间的主要活动,倡议上海各界人士,尤其是八年来未跨出上海一步的人们去看一看画展,体验一下当年战区残酷的生活。记者认为《流亡图》(又名《流徙》)(图3-39、图3-40)、《劫后》这样的画作,是真正表现抗战生活的杰作,并写道:

[30] 赖少其:《从张乐平战地素描展所想起的:关于艺术诸问题》,《大风(金华)》1939年第107期,第15-16页。

244

图 3-39

张乐平《流亡图》水彩画

图 3-40

张乐平《流亡图》水彩画局部

希望一般爱好美术的人们,纪念此次中国抗战的人们,收藏战时美术的人们,不要错过这一个展览的机会,尽量地去拣选几张他们特别爱好的作品。我也希望那些衔有建设国家文化使命的官员们,也不妨抽点空闲去看看,为国立博物院购买一两张。[31]

但是,也有不同的声音。毅然在《战地写生之必要》中指出:

> 到战地去,仍然很需要啊!仅仅不能够动手或不容易动手那有什么关系呢?(当然,能动手就更好了!)用眼睛和记忆多摄取些直感不也是颇重要的本为创作所最不可缺少的吗?诚然,抗战画创作原不妨或只好间接地借重影戏和照片的,然而,若不是先有了直接的真实的活的印象(impression)作基础而徒然仅依赖间接的死的材料行创作的话,怕只能永远是"伪造"而无法产生出真正的有生命的作品吧?
> ……
> 不过,"战地写生"主要的目的是战地实际生活之具体的认识和直接的经验,绝不是仅只如普通"旅行家"一样从旁地的参观。如只以"观光"的态度到前线去而不直接打入实际斗争生活之核心,其所可能获取的东西,必然地,总不免永远仍然是很不够的![32]

[31] 《欢迎一个漫画战士的归来·介绍张乐平的"八年战地展"》《海风(上海1945)》第6期,1945年12月22日第4版。
[32] 毅然:《战地写生之必要》,《战斗美术》1939年第2/3期,第11-12页。

抗战期间张乐平最大的收获，是他在到赣州途中，目睹了难民流离失所的痛苦，联系自己的辛酸经历，对日本帝国主义的侵略和社会的腐败，更加深恶痛绝。他看到逃难流离失所的难童，画了一个衣衫褴褛的小孩，手摸着干瘪的肚子，站立在荒凉的路上（图3-41）。这就是张乐平笔下最初的"三毛"形象，也是旧中国苦难儿童的缩影。于是，在赣州开始了著名长篇漫画《三毛流浪记》的构思。他在赣州展出的"张乐平画展"二百多件作品中，以反侵略战争为主题，旗帜鲜明地宣传爱国主义思想。

张乐平《难童》水彩画

图 3-41

1945年抗日战争胜利，张乐平从赣州到梅县后重回上海，开始新的漫画创作生涯。张乐平对自己在抗战美术运动中的表现，感慨地说："漫画宣传队创作的作品当时贴遍江南城镇街头，起了振聋发聩的作用。回想当年我们在警报频仍中闭窗秉烛作画的情景，至今犹觉热血奔涌……我这个漫画兵从1937年画到1945年，经历了全面抗战的全过程，武器就是一支画笔。现在回过头来看当年的作品，虽不成熟，笔底感情却是真挚的。激于民族的义愤，我们曾以苦为乐，不负祖国的托付，尽了自己的职责。"[33]（图3-42）果不其然，张乐平创作了漫画《难童从军变英雄》（图3-43）。1946年，张乐平在上海《申报》发表《三毛从军记》，引起了轰动。第二年，另一部传世之作《三毛流浪记》在《大公报》连载，激起社会强烈反响。

33 · 邱悦、张慰军：《三毛之父"从军"记》，上海科学技术文献出版社2007年出版，第149页。

图 3-42 张乐平战地素描

图 3-43 张乐平《难童从军变英雄》

三、黄养辉的黔桂铁路素描和水彩写生

徐悲鸿的高足黄养辉（1911—2001），听取了恩师徐悲鸿的作画须有吃苦耐劳的精神与毅力，"作品才能深刻，有感人的魅力"的教导，毅然舍弃桂林较为安适的校园生活，三年如一日，一头扎进黔桂铁路工程工地，主动同铁路工人一道，攀山越岭，跳涧穿洞，吃苦耐劳，边劳动边写生，创作了画稿近千件，思想、技巧均大有提高，徐悲鸿赞其"开中国绘画新境界"。作品在桂林展出后，群众深为铁路工人艰苦奋斗精神所感染，更加奋力支持前线。这些作品被拿到香港展出，后又被送到国外展出，誉满世界，有的被美国波士顿博物馆收藏。

黄养辉在桂林时期（1939—1944年）的美术活动，除了在省艺师班教课，参加举办桂林集体的和个人的美术展览及当时全国性与国内外展出工作外，还进行创作，内容着重于当时的"交通建设"，因为当时的"交通"对抗日战争的影响很大，对抗战起直接的作用。他在桂林授课时间以外的寒暑假中，到当时正在建筑的新的交通线桂穗公路写生（图3-44）。这条路线由桂林的西北，经过湖南省到达贵州的三穗，全长约一千里，大部分是崇山峻岭，高峰深谷。劈山开凿的工程，有不少几百米的隧道，任务非常艰巨。在当时缺乏机械，以人工为主的隧道工程中，运输困难的地段，得花两三年时间，才能打通。劈山填谷，山沟里架起高架桥，其艰

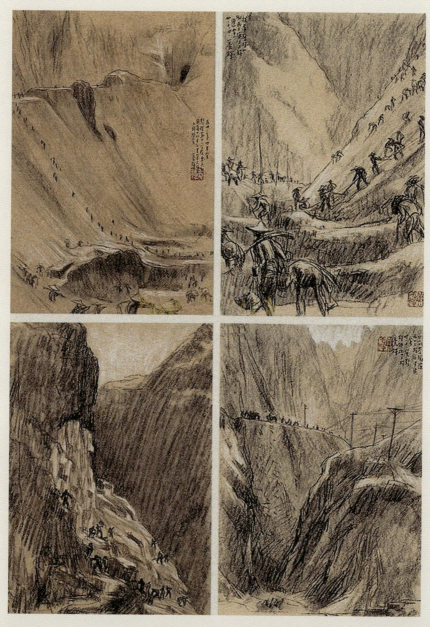

黄养辉《桂穗公路工程写生》(四幅)

图 3-44

巨的程度，令观者惊心动魄。不少艰险的施工地段，工人和工程师们为了完成任务，顾不得危险，有的甚至献出了生命。在人迹罕至的危峰深谷、高入云霄的大山之中，种种"人力克服自然的"伟大奇迹、惊心动魄的场面，给黄养辉以很大的震动。当时有不少画家到前线写生，他们的作品反映士兵和指挥者的艰苦抗战生活，这些作品被拿到后方展出，鼓舞了群众的抗战精神。交通运输，是抗战的命脉之一。他在丛山中写生，把深山大谷里的艰苦筑路工程，用画笔实地描写下来，传达给前后方广大群众，唤起广大群众以更积极的精神、物质及一切力量支持前线的艰苦抗战。

黄养辉的山区工地写生作品展出以后，收获了群众的好评，得到了美术界同道和交通建设有关方面的支持。1942年，悲鸿师从国外回来，看了他大批深入生活的作品，非常高兴，在鼓励黄养辉的评语中说，"黄君养辉从吾游近二十年"，"于艺卓然有所树立，知名当世"，"畅写该（黔桂）铁路艰险工数百幅……开中国绘画新境界"[34]。这促使他更努力地继续前进。

由于老师的鼓励、同道朋友和有关部门的支持，从1942年到1944年三年之间，黄养辉暂时放下了学校的教鞭，到交通部铁路工程局做铁路艺术专员，以全部时间，投入群山连绵的工程地带，与筑路工人、工程师们生活在一起。反复地观察体会，创作了《黔桂铁路牛栏关隧道工程》（图3-45）《连峰际天》（图3-46）等水彩画，用画笔记录此段历史，得

[34] 左庄伟：《论黄养辉的绘画艺术》，《艺术百家》1995年第1期，第106页。
[35] 吴调公、季伏昆编：《黄养辉艺术文集》，南京大学出版社1991年出版，第12页。

画稿近千张，一部分为铁路局保存。

徐悲鸿曾教导黄养辉："作画须有吃苦耐劳的精神与毅力，把'吃苦耐劳'养成习惯，作品才能深刻，有感人的魅力。如果但求容易之便，走马看花，浮光掠影，必然陷于'浮泛''虚浅'，那就不足为训了。"[35] 黄养辉当时深入工地进行几年写生工作，困难很多。为了到实地深入观察，黄养辉每天从山谷里住处爬上高山工地，来回就得走几十里山路。常常是工人们收工了，他也就收起画具和他们一同下山。整天画画爬山，回到住处，筋疲力尽，回头望望刚刚爬过的崎岖山道，心里真有些害怕。可是看看生活在一起的工人与工程师们，为了完成工作任务，也在每天爬山，就觉坦然若释，到第二天早饭以后马上又鼓起勇气上山了。黄养辉想到要没有徐悲鸿老师"以毅力不断克服困难"的教诲，自己恐怕早已知难而退了。在常人看来，画画、写文章都是比较轻松的事，殊不知写生创作需要付出大量的脑力与体力劳动，否则是一事无成的。

1943年黄养辉在重庆、桂林举办了"黔桂铁路工程写生展"。不幸的是在1944年冬季，桂林和独山的大撤退逃难之中，损失了大部分作品，只保留了当日在深山工程地段画得的一部分原稿。后来黄养辉带一部分作品到香港等地展出，还有一部分作品在美国展出时被美国波士顿博物馆购藏了。再后来黄养辉应徐悲鸿之邀赴重庆任中国美术学院副研究员，教授素描、水彩，兼任徐悲鸿院长秘书，深得徐氏赞赏和信赖。

图 3-45 黄养辉《黔桂铁路牛栏关隧道工程》水彩画(两幅)1942年作

253

黄养辉《连峰际天》(贵州)水彩画1942年作

图 3-46

第 四 章

大后方的美术运动

"八一三"淞沪抗战后,上海文化界的主要力量向武汉、重庆、延安等大后方边区转移,极大地推动了后方抗战文化的发展。艰苦卓绝的抗战没有扼杀文化艺术的发展,相反,民族危亡的严重态势却为文化事业的发展注入了新的生机,正如郭沫若所言:"抗战就是伟大的新文化运动。"在共同的民族敌人面前,包括书画家在内的文化工作者们同仇敌忾,排除门户之见,迅速结成文化统一战线,以高涨的爱国热情投身到抗日的洪流当中。

第一节

行营武汉的抗战美术运动

1937年底南京沦陷后,国民政府大部分军政机关迁往武汉,社会各界名流也云集武汉,纷纷投入全民抗战的洪流之中。1938年6月11日,侵华日军进攻安徽安庆,武汉保卫战爆发。之后5个月时间里,中国军队先后投入约110万人的兵力,与35万日军在长江两岸展开激战,战线绵延1300余公里,进行大小战斗数百次,毙伤日军10余万人。武汉保卫战,中日双方投入兵力之多,战线之长,时间之久,规模之大,为抗日战争史之最。

一、武汉的抗战木刻运动

随着1937年卢沟桥事变的爆发,抗日民族统一战线形成,中国的木刻进入一个新的历史时期。木刻家为国家的命运,"自觉地把他们的艺术用在为民族解放斗争的前线"[1],"他们都知道自己的责任之所在——尽力去唤醒他们的朋友和邻人,去认识这种局面的危机"[2]。在木刻创作上,追求社会效果成为主流,木刻成为美术宣传的主要工具。

全面抗战初期,上海等地从事木刻艺术的青年纷纷到全国各地宣传抗日,木刻运动也就在全国各地迅速发展。1937

[1] 爱泼斯坦:《作为武器的艺术——中国木刻》,香港《大公报》副刊《文艺》1949年4月25日第69期。
[2] 老舍:《谈中国现代木刻》,载李桦、李树声、马克:《中国新兴版画运动五十年:1931—1981》,辽宁美术出版社1982年出版,第445页。

年秋，一些木刻艺术工作者陆续来到当时的抗日中心武汉，投身抗日救亡运动。1938年1月8日，集中在武汉的木刻工作者用七月社的名义在武昌民众教育馆举办抗敌木刻画展（图4-1），展品有江丰从上海带来的"第三回全国木刻流动展览"中已征的作品，加上新征得的作品共计300余幅，其中有李桦的《旗手》、沃渣的《全民抗战》、江丰的《光荣的回忆》、力群的《一个惨死在敌机下的同胞》、陈烟桥的《冬夜》，以及野夫、黄新波、马达、王天基、张在民、罗清桢、温涛等人的作品。抗敌木刻画展受到武汉民众的欢迎，"在民众教育馆上下两个大厅里面，挤满了参观者"。三天的时间观众达6000多人。有观众留言说："看了这些作品，对祖国生出了无穷希望。"有的新闻媒体记者写道："李桦显然是他们里面最能摆脱工具的羁绊的一个。他的画面永远是明朗而有旋律。《旗手》像一阵发着音响的旋风；《被枷锁着的中国怒吼了》（又名《怒吼吧，中国》）粗劲的线条所刻出的强健的身体，显示了中国的无限的力量；《骆驼队》和《送别》是音节锵锵的抒情诗；《失望的人们》则写尽了农人的沉郁；《风烛残年》和《打石工人》所揭示给我们的古老的中国的面形，也是使我们感到亲切的。"《新华日报》的评论也对这次抗敌木刻画展寄予了希望："中国的木刻已渐渐从模拟苏联或西欧的阶段进到能自己创作的境地了，希望诸作家能对现实生活作更紧密的联结，使得未来的作品能更充实、更伟大，更能把神圣的民族战争在黑与白的画面上记录下来。"[3]

3 佚名：《抗敌木刻画展览会参观记》，《新华日报》1938年1月11日第4版。

图 4-1

1938年1月8日至10日七月社主办的抗敌木刻画展

二、武汉的抗战漫画运动

抗战初期在武汉举办的抗战美术展览风起云涌,仅就漫画展览而言,1937年12月18日,在汉口基督教青年会举办的抗敌漫画展览会,集合了全国各地漫画家于全面抗战爆发后所结集而成的漫画作品200余幅,参展作者有鲁少飞、叶浅予、胡考、张乐平、陆志庠、高龙生、张仃等。《武汉日报》于同月26日刊出抗敌漫画展览特刊,登载《当头棒喝》(张谔)、《日本轰炸的目标——平民区》(戴廉)等作品。紧接着,1937年12月23日在汉口民众教育馆举办的"全国儿童抗敌漫画旅行展览",展出作品100余幅。

1938年初,叶浅予、张乐平等15人在武汉成立了中华全国漫画作家抗敌协会。当时武汉既是全国抗战中心,又处地理交通枢纽,中华全国漫画作家抗敌协会的成立,起了团结全国漫画界和指导工作的作用。其后,中华全国漫画作家抗敌协会成立之初的《战时工作大纲》第八条明确规定:"参加当地后援会、民众教育及政治军事宣传机关工作。"这时武汉成了抗战漫画运动的基地,一系列重大漫画展览活动由此推向国内外。例如,1938年中华全国漫画作家抗敌协会筹集漫画45幅赴苏联举办中国抗战漫画展(图4-2),这是中国漫画第一次参加国际交流。当时在武汉举办的抗战漫画展览还有:1938年1月10日于汉口中央储蓄会公开展出的淞沪抗战漫画展览;1938年5月1日由漫画宣传队主办的抗战建

图 4-2 在武汉举办的抗战漫画展览现场一瞥

图 4-3

国漫画展;等等(图 4-3)。此外,《抗战画刊》《战时民训》等刊物发表了《四二九武汉大空战》《五三一武汉大空战》等多幅抗战漫画。

第二节
陪都重庆的美术运动

全面抗战时的重庆,成了中国政治、军事、经济和文化中心,汇聚着全国各地的文化精英。骤然间,重庆膨胀为人数达百万之众的大城市,美术运动发展日益蓬勃。当时有人感叹道:"雾季的山城,一切都活跃起来了,尤其是美术方面,今天东一个展览会,明天西一个展览会,简直弄得人眼花缭乱,应接不暇。"[4]

起因之一,是抗战宣传的需要,重庆兴起了美展狂潮。据1945年《艺新画报》第3期报道:"重庆市画展平均每日虽均有展出,但以最近展出之陈之佛个展,中国美术学院主办徐悲鸿藏画展……"[5] 这是中国近代美术的罕见现象。

另一起因是在陪都时期,陈立夫任教育部部长,颁布了

- [4] 艾斯:《山城观画有感》,《新蜀报》1943年2月11日第4版。
- [5] 《艺新画报》1945年第3期,第39页。

许多促进美术展览会发展的训令(图4-4)。如学校每年必须举行学生画展,1944年教育部宣布每年3月25日为"美术节",明令美术节前后定期举行美术展览会[6]。这一训令使美术展览会在抗战时重庆的美术节中成为固定项目,成为一种有保障的、延续性的、有组织性的展览模式。

一、国家美展形式的变更

从全面抗战前美展的鼎盛到战时美展的狂潮,中国美术走过了一条坎坷的道路,国立美术沙龙的兴变是一个具体的反映。1937年6月,教育部公布全国美术展览会举办法,明确规定每两年举行全国美展一次,先在各省举行预展,并设奖励金收购美术精品。实际上这个规定只执行了一次,即1942年12月25日至1943年1月10日在重庆两浮支路中央国画馆举行的第三届全国美术展览会(图4-5)。尽管从组织筹备到作品展出都凝结美术家集体努力的汗水,并邀请了国立北平故宫博物院、国立中央研究院历史语言研究所、国立中央博物院筹备处、教育部艺术文物考察团、中国营造学社等单位参展,然而,收到的1668件作品,仅出自全国14个省市的960多名作者之手,有近300件作品因交通受阻逾期送到。可见在战争期间举办这种大型全国美展已不合国情。

第三届全国美展筹委会第一次会议上,教育部部长陈立夫致词说:"……美术实民族意识之象征,关系至大,吾人

图 4-4 关于美术节举行美术展览会的教育部训令

图 4-5 第三届全国美展闭幕新闻报道

决无轻视之理由,但在抗战时际,顾名思义,吾人甚愿此次美展侧重于与抗战直接有关之作品。"[7] 要求在出台征集展品办法时,与抗战有关的作品在数量和尺寸上都有优先权。但在讨论时,审查委员郎鲁逊说:"战时种种关系,不易获得对象材料,若仅凭想象,闭门造车,绝无好作品产生。故为展览会素质起见,应兼顾战事有关与一般作品。"[8] 汪日章认为:"……在此时际,抗战画应极力提倡。"[9] 而秦宣夫则认为:"应注重出品的质的方面。吾人因甚欢迎与抗战有关之作品但亦不能因与抗战有关之作品毫无限制。"[10] 委婉地表达了艺术家既要看到时事因素,也应关注艺术本身的质量。吕斯百赞同秦宣夫的意见:"可只视出品素质,不问其是否与抗战有关。"[11] 筹委会主任张道藩说:"……但在目前第三次全国美展适举行于战时,似应保持其战时特色,本人以为在数量面积上,对于与战时有关之出品,应从宽视之。"[12] 筹委会形成决议:"凡与抗战有关之出品,按照规定,每人出品数量及面积上增加一倍。"[13] 同时制定了第三届美展具体奖励办法草案,其中第三条为学术创作奖励之给予标准:

1. 第一等奖 具有领导时代之独创性,而造诣甚深者列第一等奖,名额一人。

2. 第二等奖 具有独创性,而造诣程度次于第一等者,列第二等奖,至多四名。

3. 第三等奖 艺术造诣程度甚善,而次于第二等者,列第三等奖,至多八名。

- 6 · 重庆档案馆,国立女子师范学院,全宗号0121/1/93。
- 7 · 中国第二历史档案馆藏档案,档号:全卷宗(五)-12042。
- 8 · 引自范建华:《从〈四阿罗汉〉获民国第三届美展第一奖看当时绘画译价标准》,《文艺研究》2007年第3期,第85页。
- 9 · 中国第二历史档案馆藏档案,档号:全宗(五)-12042。
- 10 · 中国第二历史档案馆藏档案,档号:全宗(五)-12042。
- 11 · 中国第二历史档案馆藏档案,档号:全宗(五)-12042。
- 12 · 中国第二历史档案馆藏档案,档号:全宗(五)-12042。
- 13 · 引自范建华:《从〈四阿罗汉〉获民国第三届美展第一奖看当时绘画译价标准》,《文艺研究》2007年第3期,第85页。

第一等奖的三点关键标准——领导时代、独创性、造诣甚深,代表着三个不同的层面而又浑然一体、不可分割。

取而代之的是每年一次、连续举办五年的美术奖励。从1941年到1945年,教育部拨出专款用于奖励优秀美术创作,第三届全国美展优良作品也并入年度评奖。但从各年度的奖励情况来看,成绩并不尽如人意。历年美术奖励情况列表如下:

表一:1941年美术奖励获奖名单

姓 名	作 品	奖 项
刘开渠	雕塑	二等奖
沈福文	漆器	二等奖
常书鸿	总裁肖像、《湖北大捷》、《枕戈待旦》(油画)	三等奖
雷圭元	《工艺美术之理论与实际》(著作)	三等奖
庞薰琹	工艺图案(图案画)	三等奖
杨守玉	乱针绣(刺绣)	三等奖

表二：1942年美术奖励获奖名单

姓 名	作 品	奖 项
吕凤子	《四阿罗汉》（中国画）	一等奖
黄君璧	《山水》（中国画）	二等奖
秦宣夫	《母教》（油画）	二等奖
吴作人	《空袭下的母亲》	二等奖
王临乙	《大禹》（浮雕）	三等奖
刘开渠	《女像》（雕塑）	三等奖
刘铁华	《同盟国胜利的预兆》（绘画）	三等奖
章继南	瓷器高温釉下黑色（漆器）	三等奖

表三：1943年美术奖励获奖名单

姓 名	作 品	奖 项
邓白	《秋江停鹭》（中国画）	三等奖
都冰如	《正气歌》（篆刻）	三等奖

表四：1944年美术奖励获奖名单

姓 名	作 品	奖 项
陈树人	《雨中桃花》（中国画）	奖励
宗其香	《练犬》（中国画）	奖励
岑学恭	《幽林古刹》（中国画）	奖励
杨主光	《人像》（绘画）	奖励

（续表）

姓 名	作 品	奖 项
艾中信	《捷报》（油画）	奖励
黄显之	《像》（油画）	奖励
张建关	《游击队之母》（雕塑）	奖励
许士骐	《人体解剖与造型美术之研究》（著作）	三等奖

表五：1945年美术奖励获奖名单

姓 名	作 品	奖 项
邓白	《瑶台丰雪图·和平春色图》（中国画）	二等奖
俞云阶	《赶场图》（中国画）	三等奖
都冰如	《长恨歌》（中国画）	奖励

值得一提的是，从1941—1945年连续五年的美术奖励评奖中，唯有1942年吕凤子的中国画《四阿罗汉》（图4-6）获得美展唯一的一等奖。它表现的是佛教题材，有的人认为它并未直接表现抗战。

其实，吕凤子这幅《四阿罗汉》，虽为传统题材，但在内容上，被赋予了时代新意。吕凤子以画罗汉图见长，曾画过

多幅罗汉图（图4-7）；因此，他创作《四阿罗汉》可谓驾轻就熟，关键在于立新意。例如罗汉是人们心目中救世苦难的英雄。四个半身罗汉像，前面一仰首者悲天，一俯首者悯人，后面两罗汉在大笑。里面有两段题跋，右侧题："四阿罗汉。凤先生病起辟山，三十一年十月。四阿罗汉者，师（狮）子吼最为第一宾头卢，求解第一罗睺罗，十二头陀难得之行第一摩诃迦叶，行筹第一君徒般叹。数由四而十六。梁张僧繇实为最初貌写者。梁下落张字。"这是对四罗汉造像的一个说明。而左上侧第二段就颇耐人思考："揭来闻见，弥触悲怀，天乎？人乎？师（狮）子吼何在？有声出鸡足山，不期竟大笑也，凤先生又志。"说近来所闻所见，令人悲愤至极。闻见内容，作者此前的几年就画过，如《逃难图》《如此人间》《敌机又来也》等系列揭露抗战以来人民在水深火热中挣扎以及发国难财的无良官员丑恶嘴脸的作品。作者进一步问：这是天灾呢，还是人祸呢？大有寓意而又不能言明，从而把思索留给了观众。不过，并不悲观，"有声出鸡足山"，即还有希望。鸡足山传在云南，相传是迦叶尊者入室处。《楞严经》中说："我于佛前助佛转轮，因狮子吼成阿罗汉。"助佛转轮是帮助佛做救苦救难普度众生的工作，佛讲话时声震寰宇，如狮子吼。

文中鸡足山所喻虽并未直指中共中央领导下的抗日边区延安的宝塔山，然其秉承了儒家一贯的文以载道、感时济世之风，是借佛教与时代紧密相连的，不难看出画家借佛教题材讥讽现实及对当今政局表示不满。

图 4-6

图 4-7

另外，造型上、笔墨上已迥异于传统的罗汉图，兼有五代贯休所作罗汉"状貌古野、丰颐蹙额、深目大鼻"的造型特质，去其"黝然若夷獠异类"的怪异，又有着似有若无大而化之的皴擦，人体中的线条皆表现了人物的骨骼结构，符合人体比例又不拘泥于此，线条恣肆、激越，天机迥高，具有很强的创造性及高超的艺术技巧。吕凤子找到了当时中西交融的一个契合点，这是吕凤子与众不同的个人风格。陈觉元在第二届全国美展上《全国美展的真价》一文中盛赞此类新国画："还有一派可说是纯粹的国画，而其风格高骞，意趣洋溢，亦足以表现时代精神者，如吕凤子之匡庐松，齐白石之雨后蕉蛙、松鹰，李苦禅之竹鸡，黄君璧之山水……其笔触之老辣活泼，线条之生动遒劲，皆得力于中国之书法……虽说明末清初，石涛、八大山人以笔意纵姿，闻其先声，咸同以后，撝叔、仓石，雄浑苍润，亦绕奇趣。然彼时英华初启，堂奥未窥，到现代作家更参酌西法，于笔墨浓淡之间，表现光影，……是盖揽东西之长，尽古今之变，乃成此一代之伟构。"[14] 吕凤子《四阿罗汉》明显符合"领导时代""独创性"及"造诣甚深"这几点要求。宗白华认为："吕先生平生努力美术教育，影响至大，书画创作品格境界极高。"[15]

这些美术奖励就是国立美术沙龙的最后信息，从中可以看到西洋美术的衰落和中国画创作的非现实倾向。即使这时有张道藩、陈树人、沈伊默、马衡、吕凤子、陈之佛、唐义精、林风眠、徐悲鸿、吕斯百、汪日章、蒋复璁、王子云等

[14] 陈觉元：《全国美展的真价》，《中央日报》1937年4月15日第12版。
[15] 《吕凤子先生近作词录》编辑按语，《时事新报·学灯》(渝版)1942年3月23日第169期文后署"白华识"。

众多美术界名流组成的国立中央美术馆筹备委员会，以图健全中国的美术沙龙，但事与愿违，最后因时局动荡而告吹。国家美展与20世纪40年代的美展狂潮实难相比。事实上，在各种美展浪潮的冲击下，国家美展化整为零，以适应抗战建设的时代需要。当时后方各美术中心的各种美展活动，可以看作国家美展形式变更的一个侧面。

大后方募捐献金画展云起，甚至走向世界，于宣传与筹赈两者兼而有之。在这以前，虽然也有过赈灾画展和国难宣传画展，但是规模和意义都不能与此同日而语。何况这些展览展出的多是传统作品，因而对"国画超抗战"的"象牙塔"式的纯艺术论调也是有力的回击。为捐款献机劳军活动而举办的美术展览会，仅就劳军美展而言，就有1939年1月10日中华全国美术界抗敌协会与中国文艺社联合举办的劳军美展，1940年4月5日中国文艺社、中法比瑞文化协会与中华全国美术界抗敌协会联合举办的劳军美展（图4-8），1942年莫万章劳军画展，1945年2月3日中央文化运动委员会与中华全国美术会合作主办的劳军美展。就献举而举办的美展，有梁又铭先生航空艺术展览大会和伍蠡甫教授举办的献机国画展（捐款一万余元）。其他的有徐悲鸿、陈之佛、张大千、张书旂、赵望云、黄君璧、谢稚柳等国画家参加的1939年1月中国文艺社在重庆主办募款的"劳军美术展览会"，张大千、晏济元联合抗日募捐画展，董寿平抗战募捐画展，李剑晨、夏纯女士分别在中苏文化协会举办的个人画展，等等，所得捐款献给抗战将士。

《抗战画刊》1940年第2卷第1期刊登《三团体筹备劳军画展之愿望》

艺坛消息

三团体筹备劳军画展之愿望

林华

农人与枪　小丁作

殷近中国文艺社、中法比瑞文化协会、全国美术界抗敌协会，三团体正筹备举办劳军士的美术展览会。我们因为过去的成绩，只为劳军筹备而已！而对艺术本身的建设，美术在这抗战的大时代中，担任何等伟大的使命，与艺术家怎样的发挥他的作用，以及影响到国家市政的建设，教育的革新，工业的发展，风俗的改良，又何虑不够艺术发生实习的联系？所以吾人对这次的美术展望，在美术的本身意义上，对美术家在文化上的地位，一般人所设的精神食粮，究竟应如何鼓动起的兴趣之浓厚，不免太轻视艺术，等劳士的方法虽多，何必穷穷艺术品送刀人的前线，其实美术本身，却富有一种强大，何必尽不如古希腊的艺术家曾，设置典，雅典的庄严神刻。即为学利的荣光！后图战士的身体即为鼓励石像的发育模型，阿锋始敌的名的歌曲，如中国此次的抗战，为民族独立自由而战，根本是反戰的，值得诗人歌颂，艺人管笑，艺术在抗战现出最高度的情绪，应当涌现出慕高贵的同情，而使人类的同情，不致使人类在赤因露中国抗战愈得世界的光明，不致使他人狂走欢，义是富贵的奴隶的宠爱！艺术家是最富鼓励的感觉，在这狂风悲雨的大国忙碌。

画坛散闻零记

　中国文艺社中法比瑞同学会、中华美术抗敌协会合办之劳军画展正在筹备展出作品，选出日期约在三月初旬。

　老舍先生，自前方归来，日来忙辑组记，卡刊撰印充给下期供给。

　黄苗子的时社漫，近日又来真受，闻前努力连系。

　小丁在最近十对本刊鼎办尽词图，作有滇缅治治风俗画数帧，又北平美专流识国学曾办欢笑会，呈组编一周学会，会址设在山东省立剧院。

　汪子美近巳随桂林起困扰，就广西省党部宣传科美术组主任职，闻工作颇忙碌。

图 4-8

图 4-9　《艺新画报》1945年第3期封面

二、中华全国美术会与重庆美术运动

由于抗战宣传的需要,重庆兴起了美展狂潮,据1945年《艺新画报》第3期(图4-9)报道:"重庆市画展平均每日虽均有展出",例如,漫画联展,邓白国画展,国立艺专美展,李瑞年油画展,张蒨英油画展,傅狷夫画展,独立美展,梁又铭、梁中铭兄弟在渝举办的联合画展,陈之佛个展等。尤其是"漫画家近对'画展'亦甚活跃,如'幻想曲'漫画展数次展出……其'功在社会,利在自己',可谓一举数得"[16]。这是中国近代美术的罕见现象。而活跃于重庆美坛的艺术劲旅,非中华全国美术会莫属。

或许大的名称确能使人垂慕,官方及民间机构中的许多美术界明星纷纷以个人身份加入这个战时首都名气最大的组织,令它阵容颇显强大。1940年5月19日,鉴于抗战以来美术界人士分散于各机关、各系统,难以发挥合力,张道藩遂将1933年11月12日成立的中国美术会、1937年4月由美术界人士368人发起成立的中华全国美术会、1938年6月6日成立的中华全国美术界抗敌协会,重组为新的中华全国美术会,由张道藩担任理事长,徐悲鸿、林风眠、吕斯百、吴作人、汪日章、陈之佛、张书旂、吕霞光、唐一禾、周圭、陈晓南、黄显之、郎鲁逊、刘开渠、赵望云、许士骐、常书鸿、汪亚尘、吴恒勤、黄君璧、叶浅予、秦宣夫、王子灵、许留华、傅抱石、王临乙、杨继华、罗寄口、孙禄卿等人为理事,

[16]《艺新画报》1945年第3期,第39页。

华林、张聿光、李毅士、唐义精、宗白华、吕凤子、张善孖、郎静山、颜文樑、陈礼江、吴忱生、潘天寿、胡小石等人为监事,成为全面抗战时期最大的全国性的美术社团。1937年4月成立的中华全国美术会的立会宗旨是:联络全国美术家感情,集合全国美术界力量,研究美术教育,推动美术运动[17](图4-10)。1938年抗战中心移至武汉,全国各地美术家集聚于此,曾成立中华全国美术界抗敌协会组织,由汪日章任理事长。不过这是一个战时宣传组织,参加者大多是原中国美术会和中华全国美术会成员。1939年4月,唐一禾与汪日章、张善孖、唐义精、吴作人、倪贻德、赵望云、林风眠、伍千里、郎鲁逊、马达、叶浅予、高龙生、陈之佛、徐悲鸿等15人当选为中华全国美术界抗敌协会常务理事。

1939年抗战中心撤退到重庆,这些组织又汇聚陪都恢复活动。因此,重复的活动已毫无必要,1940年5月,这三个团体合并为一。就这样,中华全国美术会俨然成了战时中国美术界的核心组织。

客观地说,重组的中华全国美术会的确是重庆美坛劲旅(图4-11),成就亦然。该会发动美术家创作抗日宣传画,并数次举办抗战宣传画展览。1941年中华全国美术会举办的"三八"妇女节劳军美展,以售画所得捐作劳军之用。1942年选出百余幅作品赴美国展览,对宣传中国的抗战事业,争取国际援助起着积极作用;1945年在重庆举办的劳军美展,售

图4-10

《民报》1937年4月8日载《美术界闻人发起中华全国美术会》

图4-11

《前线日报》1941年10月21日载《中华全国美术会选出三届理事会筹办全国美术展览会》

画得款捐献前方将士，以文化力量增加抗日力量。中华全国美术会每年举办春秋两次展览会，同时协助会员举办个人画展，开办学术研究班，办理有关美术著作的奖励事宜，发行会刊。卓有成效的业绩还有发动各地美术家建立分会，抗战胜利时，已拥有重庆分会、上海市分会、北平市分会、武汉分会、山东分会等。中华全国美术会在重庆乃至中国战时美坛都扮演着重要角色，影响着大后方的美术发展。

然而，中华全国美术会在推动大后方美术运动方面的工作并不尽如人意。当时就有人对美坛的动向提出批评，称："抗战三年来，艺术宣传工作表现最有成绩的是文学、戏剧和音乐，绘画界最没有出息。"[18] 这样的说法似乎并不过分。1940年，中华全国美术会决定在双十节举办街头宣传画展，事先却由筹办主席加一条声明说：每人必缴一幅作品，哪怕实在忙或者实在不愿作画者亦均非缴不可，甚至于"拉朋友的也行"[19]。这个号称全国美术运动的唯一领导团体对于抗战宣传抱如此自相矛盾、凑合的态度，正好说明重庆美坛存在抗日宣传流于形式的倾向。从连续五年的美术奖励获奖作品来看，国粹画家仍沉醉于风花雪月，三日一山、五日一水、与外界隔绝的纯艺术，竟无一幅有关抗战的主题性创作获奖，不能不说是例外。然而，事实上活跃于重庆美坛的中国画名家陈树人、张大千、谢稚柳、黄君璧等人，并未作过反映时代精神的创作，即连影射现实的历史题材也没有，不禁使人愕然。名家与时代脱节，仅图在笔墨游戏上超越古人，恐怕连

17. 沈云龙主编：《中华民国第二次教育年鉴》第三分册，文海出版社1948年出版，第69页。
18. 尼印：《艺坛漫步》，《战时后方画刊》1940年第8期。
19. 尼印：《纯艺术与宣传艺术：参加重庆美术节庆祝大会有感》，《战时后方画刊》1940年第8期，第6页。

狭隘的"为艺术而艺术"也谈不上，因为单纯笔墨技巧并不是国粹，而国粹也并非一成不变的传统。文人画是封建时代玩世不恭的产儿，寄情遣兴、借物抒怀，表现画家对现实的消极抗争，并不是停滞于笔墨的翻新上的。近代以笔墨出新称鼎画坛的名家不擅长表现时代，一方面反映出他们未知亲近生活，另一方面暴露了他们艺术的局限性。他们虽然都加入卖画、捐款支持抗战的行列，也几乎都是中华全国美术会会员，但对这种赶驴子上架的苦衷却心照不宣。于是，纯艺术与宣传艺术有了天然的分工，解燃眉之围的办法应"用"而生。然而，从整体来看，大后方美坛抗战形势仍属如火如荼。对需要艺术激发爱国抗敌热情的广大民众而言，作品是谁创作的似乎无关紧要，要紧的是民族精神的催化。实际上，以国粹风格作品宣传抗战的大有人在。徐悲鸿创作的中国画《愚公移山》、张善孖的《怒吼吧，中国！》都曾倾动山城重庆，甚至国际美坛，成为不朽之作。重庆美坛在这种矛盾的漩涡中运动，在战火纷飞的岁月中是具有代表性的。

国民党中央文化工作委员会主任委员张道藩

图 4-12

　　这里有必要提一下兼任中华全国美术会理事长的张道藩（1897—1968）（图 4-12），他在民国美术史上是一个风云人物，然而有名无实。说他是美术活动家，也算确切，说他是美术政客又欠全面。张道藩 1919 年 11 月赴欧洲勤工俭学，1921 年考入伦敦大学学院美术部思乃德（现常译为斯莱德）学院 Slade School, Fine Art Department, University of London 或称为 Finc Art Department of University College,

图 4-13 邵子振《张道藩部长》《前线日报》1943年2月9日

University of London。伦敦大学学院美术部分为美术和建筑两个专业,美术部门因为纪念捐赠收藏品和资金的著名收藏家思乃德而又称为思乃德学院。他专攻美术,三年后成为该校美术部第一个得到毕业证书的中国留学生。1924年9月,张道藩转入法国巴黎美术学院深造,他选择了点画派名画家葛恩勒士提劳望的画室,正式成为该画室十名学生之一。他的一幅自画像,就是那时表现自己构思神态的作品,左手托着下颔,右手自然地握着画笔,眼睛睁得大大的,脑中在思索着。这幅作品神情逼肖。他于1926年以三幅油画入选法国国家沙龙举办的一年一度春季展览会。张道藩的才华本足以贡献美坛,但他回国后热衷于仕宦,官运亨通,平步青云,1942年担任国民党中央宣传部部长。不可否认,张道藩有许多美术界头衔,如美术教育委员会委员、国民党宣传部文化运动委员会主任及中国美术会理事长,然而这些职衔都与他的政治地位有关(图4-13)。1946年,张道藩拜齐白石为师,然而终未能成器。

民国美术史、戏剧史、文化运动史、政治史等都无法绕开张道藩。张道藩的成功,在于他借蒋介石、陈果夫、陈立夫等人提供的政治资源,获取了满意的政治地位,使得他的多方才艺(美术、书法、文学创作)在民国历史舞台上得以尽情展现。张道藩童年受他的姑姑侍闻影响,对绘画很感兴趣,童年时代描红,绘《月季》《野艇》,足见他的美术天赋。南开求学时,老师鼓励他从美术方面发展。他带着画家梦留

学英法，考察欧洲美术事业，进入伦敦大学美术部，获得该单位颁给中国留学生的第一份文凭，旋进入法国国立最高美术专门学校深造。1926年，北京《晨报星期画报》刊发了张道藩的两幅油画人物肖像，这开启了他的艺术人生在美术史上的第一个高潮。

1926年6月中旬，张道藩留欧学成回国到上海后，翻译了《近代欧洲绘画》一书，在上海《晨报》发表了几篇文章：《画与看画的人》《一个留英的画家》《在上海夏令文艺演讲会的原稿》。1926年爆发了一场论战，张道藩加入战团，故意在上海美专讲演"人体美"，支持刘海粟宣扬人体艺术，支持美术学校用模特儿写生，偕徐悲鸿举办第一次个人美术展览，至此作为美术家的张道藩已粗具雏形。遗憾的是，从此张道藩的美术历史来了一个转折，"学画不以画为业"，一脚迈进政坛，以至终生，他丧失了成为一流美术家的机会。但这并没有妨碍他成为美术家，他仍在从政之暇，关注、从事美术活动。20世纪30年代，他积极支持徐悲鸿、刘海粟等从事国际美术交流活动，亲自撰文评介潘玉良、梁又铭、梁中铭、秦宣夫、余仲志、傅抱石等人的美术成就。结交美术界名人，如徐悲鸿、王祺、张书旂、傅抱石、陈之佛、宗白华等辈，这些人成了张道藩的艺术至交。而1946年底张道藩拜齐白石为师，更凸显了他对美术的热爱。1933年11月，他组建中国美术会，自任理事长，并倡议、主持修建南京中央美术陈列馆；1937年4月，教育部举办了第二届全国美

展，张道藩联络全国著名美术家成立中华全国美术会，自己当选理事长。抗战军兴，他又促成中华全国美术界抗敌协会成立，并于1940年5月重新组建中华全国美术会，继续当选理事长，1940年至1949年连任三届学术审议委员会常务委员，1940年12月至1942年2月任教育部美术教育委员会主任委员。教育部美术教育委员会是国民政府教育部设立的美术教育咨询机构，由公立、私立美术专科学校和美术教育家以及教育部司长组成[20]。1942年12月至1943年1月，在重庆举办了第三届全国美术展览会，轰动中外。他后来发起筹建中国美术馆……张道藩以自己的实际行动团结美术界爱国人士，为抗战大业作出了自己的贡献。抗战胜利后，一直到国民党撤出大陆，张道藩始终以不减的热情积极投身于古文物保护事业，为接收并妥为保护各地美术及其他古文物作品尽了自己的力量。

说张道藩是一个美术家，根本地还在于他一生致力于美术创作，给世人留下了不少美术作品。纵观他一生的作品，从青年、中年到老年时期，虽然书无大字、画无巨幅，但他坚持作画，作品异彩纷呈，独具特色。他的作品有：水彩画《贵阳南郊》《凤尾花》《阳明山后山》《兰》《柿》《枫林》《湖畔》《泛舟》；油画《美人鱼》《台湾风景》《睡莲》《丰富的果实》《张夫人画像》；国画《葫芦》《圣诞红》《兰》《黔北乌江峡》《月季》《荷》；素描《兰》《人体》《人像》《自画像》《张夫人画像》；水墨画《葫芦图》《谁知鱼苦乐》……张道藩的

[20] 教育部美术教育委员会下设绘画、雕塑及应用美术等四组，1945年裁撤，工作归并教育部社教司。参见《美术教育委员会开会》《图书月刊》1943年第2卷第2期，第49页。

美术作品，或淡雅，或清新，或浓墨重彩，或有所寄托，得到齐白石等大家的称赞（图4-14）。而张道藩的美术作品中，最能显露他性格的便是为情人蒋碧薇所作之画，"宗荫室"中产生的各幅字画，各式"瓶花"，各种"兰"，兰心蕙性，可以窥知一个婚姻失败者、感情成功者的心境了。

三、木刻社团与抗战美术运动的发展

新兴木刻版画是抗战时期最有影响力和最普及的画种，是抗日救亡运动中最有力的武器。随着国民政府撤退四川省，驻地重庆成为抗日战争时期的陪都，大批高等学校、文化机构、社会团体和艺术家纷纷迁入重庆。于是，以重庆为中心辐射全国的抗战美术运动如火如荼地开展起来。

张道藩《葫芦图》中国画

图4-14

中华全国木刻界抗敌协会从武汉迁往桂林及后来的重庆，与延安一道，形成大后方和边区两大木刻版画中心。武汉失陷，中华全国木刻界抗敌协会迁往重庆，由在重庆的酆中铁、王大化、文云龙等人负责。初期的木协活动就因远迁和人员分散而减弱。1939年4月在重庆市中心社交会堂举办了"第三届全国抗战木刻画展览"，选出80多件作品送往苏联参加在莫斯科举行的中国战时艺术展览；1940年5月，中华全国木刻界抗敌协会主办的"鲁迅先生逝世三周年纪念木刻展览会"移至浙江丽水展出，300多件作品反映的主题主要是全民抗战；1940年10月又举行了全国木刻十年纪念展览会；接着1941

年3月,政治部文化工作委员会和中国木刻研究会联合在重庆举办了战时木刻展览会。虽然如此,但终因国民政府对左翼文艺活动的戒惧,中华全国木刻界抗敌协会被解散。该协会虽仅存两年零七个月,但它是中国新兴木刻第一次全国性并取得合法地位的组织,它与其他艺术活动并驾齐驱,在宣传抗日、普及和推动木刻运动的发展中起着开拓性的作用。

继中华全国木刻界抗敌协会而起的是中国木刻研究会。中华全国木刻界抗敌协会被解散后,木刻工作者并没有停止努力。1940年6月,由于全世界反法西斯浪潮高涨,英、美、中与苏联结成反轴心国联盟,国内政治空气渐趋缓和。1941年12月中华全国木刻界抗敌协会被封闭后,在重庆的王琦、丁正献、卢鸿基、刘铁华、邵恒秋等5人着手筹组中国木刻研究会。1942年1月3日,中国木刻研究会在重庆中苏文协二楼举行成立大会,到会有留渝木刻家40余人,当场通过会章,并选出王琦、丁正献、刘铁华、邵恒秋、罗颂清等5人为重庆总会常务理事,分管总务、出版、展览、研究、供应工作。此外,卢鸿基、汪刃锋、刘平之、李桦、宋秉恒、野夫、刘建庵、刘仑、徐甫堡、杨漠因、刘文清等为理事。会议决议在全国各大地区成立分会,其后相继在湖南、福建、浙江、江西、广东、广西、云南、贵州、湖北、安徽、陕西等省成立分会;有的省区还成立支会,如广西黄荣灿主持的柳州支会,福建吴忠翰主持的厦门大学支会。中国木刻研究会以学术团体的名义,取得合法地位。

1943年5月16日,中国木刻研究会在中苏文协召开临时会员大会,选举理事和监事,全国按区来选理事,开票结果为:渝区的是王琦、丁正献、刘铁华、黄克靖、卢鸿基、汪刃锋、刘平之、王树艺、韩尚义、罗颂清、宋肖虎等11人当选,湘区的是李桦,粤区的是刘仑,闽区的是野夫,桂区的是黄荣灿,赣区的是荒烟,黔区的是杨漠因,浙区的是杨嘉昌(杨可扬),滇区的是刘文清,皖区的是吴升扬,陕区的是沙清泉。候补理事由邵恒秋、张时敏、张文元、傅南棣、尚莫宗等人当选。监事有酆中铁、刘建庵、许霏、蔡迪支、唐英伟、宋秉恒、梁永泰等人。候补监事为萨一佛、陈仲纲。1944年8月,中国木刻研究会改选,陈烟桥、王琦、刘铁华、梁永泰当选为常务理事。

1943年5月,中国木刻研究会通过中华全国木刻函授班章则,在全国开展木刻函授教育,由白燕艺术学社负责办理。全国划分为十多个指导区,聘请木刻家20余人担任导师;于1944年3月正式开学,至1945年4月由于来往信件经常被扣,被迫停止活动。

中国木刻研究会在抗战木刻运动的发展中起着领头羊的作用。它举办了一系列重要展览,主要有:

1940年1月1日,张望在重庆主办抗战建国木刻展览会,展出国内木刻家百余人的作品300余幅。

1941年11月23日,军事委员会政治部文化工作委员会在重庆励志社举行第二次木刻展览会,展出作品200多幅,并在《新华日报》出版展览会特刊(图4-15)。

1942年2月11日,中国木刻研究会在重庆励志社举办第一次木刻作品展览会,内有单幅作品260幅,连环木刻2套,同时展出木刻工具。参展作者共55人,展览至是月13日结束。同年5月3日,中国木刻研究会和中苏文协合办中国木

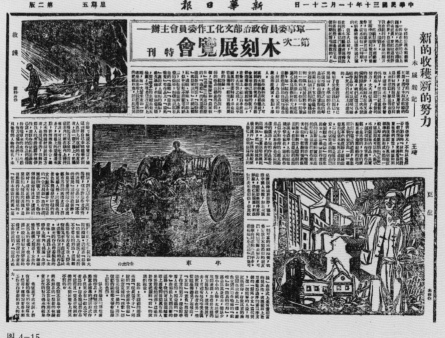

图4-15　军事委员会政治部文化工作委员会主办第二次木刻展览会特刊

刻作品送苏展览，在重庆中苏文协举行预展。展出作品270幅，参加作者102人。展览期间在《新华日报》及《新蜀报》出特刊2种，该会并寄发《中国木刻界致苏联人民书》一封，及中国木刻家赠苏联木刻家纪念品3种。10月10日，中国木刻研究会在重庆中苏文协举行渝区第一届双十全国木刻展览会，展出木刻家86人的单幅木刻255件，连环木刻1套，木刻书刊50种，展出至17日结束。这次展出是一次包括边区木刻在内的全国性木刻展览会，观众逾万人，展览引起了国内外人士的注意，画家徐悲鸿在《新民报》著文，对古元的作品作了高度评价。这说明中国的抗战木刻运动已经达到相当成熟的阶段，例如，第一届双十全国木刻展览会还在璧山区、湘区、黔区、桂区、闽区、滇区和粤区先后举行。从此，中国新兴木刻运动得以在苏联莫斯科、列宁格勒，英国伦敦，印度加尔各答，美国纽约等地展出，赢得了各国人民对中国抗战的了解和支持，取得了广泛的国际宣传影响效果。

1943年1月11日，中国木刻研究会响应文化劳军运动，在重庆新运总会举行劳军画展，展览会除展出1942年的第一届双十全国木刻展览会的出品外，加入敌后根据地木刻家古元、彦涵、李少言、罗工柳等人的新作30余幅。同日，中国木刻研究会为了纪念该会成立一周年，在重庆夫子池励志社举行木刻展览会，出品400余幅，至14日结束。

1943年6月，中国木刻研究会发出1943年度双十木展

简则。办法是全国划分渝、湘、桂、柳、粤、闽、赣、浙、皖、黔等十区,由各区负责人征集作品,每份十帧,各区互寄,俾各得同样作品一份。各在其指定的区内展览,随后以邮寄方式巡回展览于附近各县镇。渝区双十全国木刻展览会于16日至17日两天在重庆青年会图书馆举行,展出单色木刻180幅,套色木刻70余幅,参加作者75人。自10月9日开始,湘区、闽区、浙区、桂区等也分别先后举行了第二届双十全国木展。

1944年1月22日,中国木刻研究会为了纪念成立2周年,在重庆中苏文化协会举行全国木刻展,展出作品500余幅,至28日结束。

在以上展览中,值得注意的是,中国木刻研究会组织与承办的大规模双十木刻展,该展一连三届在全国17个地区同时大规模举行,是抗战期间举办的规模最大、影响最广的全国性木刻展览,宣传和影响效力深远。

关于重庆的漫画活动,因当局对书刊检查严格,许多刊物被迫停刊,漫画作者转向举办展览。因此,漫画展览成了重庆漫画运动的特点。漫画联展是重庆众多展览中规模最大、影响最广泛的一个展览,参展者有张光宇、叶浅予、丁聪、廖冰兄、沈同衡、特伟、余所亚、张文元(图4-16)。漫画家以夸张的影射手法,揭露社会黑暗和宣传抗战。廖冰兄

1942年重庆漫画家合影

图4-16

的《犬视》、张文元的《前方与后方》和张光宇的《窈窕淑兵》，均反映了漫画家思想和艺术水平的进步。"香港的受难"画展在桂林展出以后，由于观众的反应热烈，为了扩大影响，黄新波提议应该到重庆举行画展，建议由特伟带去并主持其事。特伟原是在重庆主持漫画宣传队分队的，皖南事变后到了香港，之后又去桂林，兜了一个大圈子又回到重庆。特伟要去重庆，画展作品便由他带到重庆去。1943年4月13日至15日，由中英文化协会主办的"香港的受难"画展（图4-17）在中英文化协会展出。4月16日至19日仍由该会主办，又在中苏文化协会展出。

《联合画报》1943年第26期刊载茅盾《"香港的受难"画展》

图4-17

这次展出作了很大调整，调动最大的是黄新波，他抽出了桂林展出的6幅作品，新添了3幅新作。另外增加了漫画家

图 4-18

《大公报》(桂林)1942年6月24日刊载《叶浅予画展定月底举行》

叶浅予画展
定月底举行

【本讯】名漫画家叶浅予,于太平洋战事发生时,避留寓香港,战祸发生后,即将在南中十八日之炼火生活,及事后由港逃出经陷区各项印象,绘成漫画多幅,连同去岁在渝所作「重庆小景」五十余幅,定期公开展览,展览日期为本月二十七、二十八、二十九共三日,地点在依仁路社会服务处,惟绘雕材料昂贵,及展览所费开支不少,採购长参观劵,用资补助,闢普通二元,学生一元。(中央社)

叶浅予、丁聪和版画家林仰峥3个人的作品。叶浅予的作品是从以"走出香港"为主题的同名组画中选出来的(图4-18)。这组画是速写式毛笔水墨画,但不等于现场速写,而是把沿途留下的印象重新组织成人物、情节和场景,因而画面并非对现实生活的如实描写,而是经过艺术处理,角色形象和生活场景比现实生活更集中。《走出香港》是描写他们这一群人从沙田离开香港的遭遇,旅途艰苦、惊险。作者在处理题材时往往用漫画夸张的表现方法嘲弄自己。组画的特点是每一幅都由作者夫妇扮演主角登场,唐装短衫裤,手挽包袱的打扮。全程总算有惊无险,否则我们便不会看到这套《走出香港》组画了。丁聪参展的作品共7幅,用他一贯的漫画与插画结合的风格,细致刻画的几乎全部是否定形象。作品集中描写香港沦陷之初侵略军的暴虐行为和香港善良人民受到

的令人发指的屈辱：掳、奸、占、饥、毁、辱。这些是 7 幅作品的题目，每一个字都可以使人想象出那幅画的具体内容。

1945 年 3 月 15 日，漫画家沈同衡和叶浅予、张光宇、丁聪、特伟、廖冰兄、余所亚、张文元在重庆中苏文化协会举办八人漫画联展，在山城引起了轰动，将漫画创作推向了高潮。中共办事处的周恩来看了画展后，曾会见并称赞漫画家们。

另外，1939 年 4 月，抗日战争初期迁地重庆的中央大学艺术系的一些爱国学生，在中央大学救国会领导下成立了一个美术小团体，主要成员有文金扬、刘寿增、艾中信、俞云阶等人。该会成立后不久，创办了一份专门刊载漫画、木刻作品的期刊《漫画与木刻》。

第三节

蓉城的美术运动

除陪都重庆外，战时大后方的美术运动中心还有成都、桂林、昆明和香港、澳门。桂林和昆明木刻漫画界特别活跃，香港和澳门由于特殊的人文、地理位置等因素，抗战美术运动也相当活跃，与大后方的美术运动遥相呼应。

抗日战争时期成都美术运动之所以活跃,主要是因为中国沿海各大城市文化大撤退到西南,成立美术社团,建立美术院校,创办美术刊物,举办美术展览等,骤然间形成人才荟萃、艺坛兴盛的局面,成都俨然成为与战时陪都重庆以及桂林、昆明等并驾齐驱的艺术文化中心。庞薰琹就在《抗战时期成都的美术活动》中记叙道:"抗日战争时期,有一部分美术工作者从各地陆续集中到了四川成都。"[21] 由于成都毗邻重庆,当时许多美术家常常往来于重庆与成都之间,因此盛行于重庆的美术运动,尤其是美展的狂潮同时波及成都。

一、成都的美术社团及美术运动

抗战爆发前,成都地区只有时代画会和蓉社两个美术社团。而在抗战期间,成都陆续出现了7个主要美术社团:成都美协、四川美协、四川漫画社、成都抗战木刻分会、现代美术会、丙戌金石书画研究会、蜀艺社。1941年,蓉社、成都美协和蜀艺社合并为四川美协,将成都的美术运动推向了一个高潮。

这些美术社团的成立,推动了美术家们的交流,使得美术活动变得活跃起来。各种流派和形式的作品交相辉映,极大地提高了美术创作的水平,而展览筹赈募捐的收益又为抗战提供了最直接的援助。

[21] 庞薰琹:《抗战时期成都的美术活动》,载周爱民编:《庞薰琹文集》,山东美术出版社2018年出版,第363页。

如 1937 年 12 月，成都女子书画国债劝购展销会在青年会展出，门票收入捐助给受伤将士做棉衣。1938 年 1 月 1 日，中国文艺社主办捐款募军美展，国画有徐悲鸿、陈树人、陈之佛、张书旂、吕斯百、吴作人、赵望云的作品。1939 年，中国国民外交协会在成都青年会举办了抗战漫画照片展。1941 年 11 月，陈觉清在成都举办画展。1942 年，谢趣生漫画展在成都青年会展出，收入捐助给社会福利事业。1944 年 1 月，曾昌铃画展在成都青年会开幕；同年 4 月，四川美协在成都祠堂街会址举办胡巨川书画展。1944 年，丰子恺在长寿、丰都、合川、南充、阆中等地举办画展，同年又在已迁往隆昌的上海立达学院举办了个人画展。1945 年 12 月 14 日，常书鸿画展在成都举办。庞薰琹、吴作人、刘开渠、关山月、黄笃维、秦威、沈福文、丁聪联合在成都的张漾兮、洪毅然、苗渤然等人创办了现代美术会，在 1944 年至 1945 年之间，他们以现代美术会的名义举行过两次画展（图 4-19）。四川省立艺专等校的学生也积极参展，给大后方沉寂的西洋画坛，注入了一股现代艺术新风。

要论在大后方的成都美术运动中扮演主角的美术社团，当推四川漫画社和成都美术协会，这是战时活跃于成都美坛的两大美术团体。

（一）四川漫画社

现代美术会画家在成都举办现代美术展览时合影

图 4-19

　　七七事变后聚集在成都的青年美术家张漾兮、谢趣生、乐以钧、苗渤然、车辐、洪毅然、梁正宇、蒋丁引、龚敬威、冯桢、江宁、刘素怀、巫怀毅、牟康华等率先组织发起四川漫画社（图 4-20），该社后由初创的十几人发展到几十人。

　　第　，四川漫画社主要任务是为抗日战争创作漫画，进行

四川漫画社部分会员合影

图 4-20

宣传鼓动工作，唤起民众共同抗日救亡。张漾兮等人率先在成都的十字街头展出他们集体创作的 3 幅大型彩色抗日宣传画。第一幅画《日寇到处无净土》，揭露日本侵略军"三光政策"暴行，悬在总府街商业场口；第二幅为《有力出力 有钱出钱》，是号召后方同胞为抗战做贡献的，悬在祠堂街少城公园（今人民公园）门口；第三幅是《平型关大捷》，反映的是平型关大捷的场面，我军大胜，日寇惨败，摆在成都热闹的春熙路孙中山铜像前面。三幅宣传画吸引了成千上万的市民瞩目，起到很强的宣传效果。可以说，注重抗战宣传，以漫画招贴和木刻创作为主，是四川漫画社鲜明活泼的艺术特点。

第二，四川漫画社对于抗战美术运动的特殊贡献，是注重展览、宣传的社会影响和运动传播效果。例如四川漫画社

在1938年举办的救亡漫画展览会，首先在成都开始，然后移展到四川的崇庆、郫县、双流、温江等地展出。在展出的160多幅作品中，有打击日寇、揭露汉奸、抨击发"国难财"和消极抗战的宣传主题，还有反法西斯主义的，如苗渤然的《如此凯旋》，描绘一个头顶破钢盔、身披"膏药"旗的日本人，落荒逃回日本"本土"的狼狈不堪情节，昭示了日本侵略者遭到中国人民沉重打击的必败结局。张漾兮的《世界和平的捍卫者》，运用象征的艺术表现手法，塑造了一个和平之神倚在高大的中国士兵足旁，从而形象地表现了中国人民的反侵略战争是正义的、和平的斗争，是以维护世界和平为目标的。揭露汉奸的作品，往往用比喻、讽刺的方法，揭露汉奸的可耻，如蒋丁引《起来，不愿做奴隶的人们！》，通过画一只日本木屐，上面斜插着伪满洲国的傀儡皇帝的旗帜，讽刺汉奸做日本侵略者的走卒，达到痛批汉奸丧失民族气节的目的。抗日战争时期，要抨击消极抗战的现象，需要作者有敏锐的眼光和大胆的勇气。值得一提的是，龚敬威创作的《比娘子关更重要》，拿那些军阀不把自己的队伍开赴前线保卫祖国，反而为那些大办"红白喜事"的人看家护院、把守公馆说事，尖锐讽刺了那些缺乏民族责任感、使命感的败类。与之相反的是歌颂抗战救国的人和事件的作品，谢趣生创作的《劝夫从军》和龚敬威的《敌后游击队员》，则是这方面的代表。作品借民间歌谣的方法进行"诗配画"，如谢趣生的《劝夫从军》："谁说好铁不打钉？好男就是要当兵。这回若是逃兵役，羞死你的祖先人！"龚敬威的《敌后游击

队员》:"兄妹二人插黄秧,兄插左行妹右行;半夜无有黄秧插,钢刀插进'鬼'胸膛!"这些作品寓意深长,诗文通俗易懂,发人深省。

第三,四川漫画社将各种展览、宣传、义卖活动联系起来,从多方面积极支持抗战。如1938年举办的救亡漫画展览会,就把这次画展一起展出的木刻、水彩、水粉、素描等形式的美术作品标价义卖,所得全部收入用于购买布匹,捐助给抗日入川难童,从而在经济上有力地支援了抗战。

诸如此类的义举还有,1939年2月2日四川漫画社在成都青年会举行的漫画展览会和义卖(图4-21),吸引了大量的民众前来观看。据当时的媒体报道:

> 当我跨进了青年会四川漫画社展览会的会场,首先感觉到的是漫画作家干救亡工作的效果,是不会亚于一般戏剧家和演说家的,因为目前的事实证明:会场里已经老早挤满了男女观众们了。[22]

由此可见,这次活动取得了圆满的成功。差不多每一张漫画、木刻和照片上都贴上了"××先生定"的红条,而且每张木刻和照片边都贴了很多的红条,"这证明了这几位作家义卖运动的成功了"。这次展览义卖所得除成本外,全部捐给儿童保育院,用于救济那些无家可归的孩子们。

[22] 明水:《风起云涌的义卖运动》,《华美》1939年第1卷第46期,第17页。

《华美》1939年第1卷第46期特约通讯：《风起云涌的义卖运动》

風起雲湧的義賣運動

一 四川漫畫社的展覽和義賣

二月一日在成都舉行了漫畫展覽會和義賣當我跨進了青年會四川漫畫社展覽會的會場首先感覺到的是漫畫作家幹救亡工作的效果是不會亞於一般戲劇家和演說家的因為目前的事實證明：會場裏已經老早擠滿了男女觀衆了。

這裏的漫畫我認爲大部份經過了作者相當心血設計出來的因爲我們都知道現代漫畫的評價首要看能否做到「大衆化」的一點來決定而這方面的作者差不多都很能够注意到這一點而且他們這裏的作品的內容完全針對着「抗戰」而出發的比如繪出前線英勇將士的衝鋒殺敵後方熱血青年的努力救亡工農大衆的自發民運和一般國民的到前線去以及淪陷區域內游擊隊的活躍和堅强我國富藏的未可限量等再加繪出日本內在和外在的困難世界和平陣線的粱固和鞏强我國富藏的未可限量等等都足以使一般民衆更堅定抗戰勝利的信心而粉碎失敗主義的悲觀情緒及賣國賊的陰謀其他還有諷刺畫描寫出公子哥兒的醉生夢死又如繪出流離顚沛的難民苦況等其用意亦都非常積極的特別要提出的是這畫的幾張像大肖像孫中山先生蔣委員長毛澤東先生朱德將軍吸引了每一個觀者的視線好像在默向他們致崇高的敬禮我聽到每一個觀者都不肯放鬆的一字一字的讀出了「毛澤東先生說：堅持統一戰線堅持持久戰，最後勝利必然是我們的」這句旁加的一句「敵人沒有比中國的統一和持久戰更可怕的東西我們看到了這幾張蔣像掛在一起，我們怎不更慶幸着統一戰線的已見成功我們又怎不更熱望着它的鞏固和擴大」

漫畫以外還有本刻那幾幅基和魯迅的遺像高懸着好像正氣凜然的空中戰士們的英勇姿態也使觀衆內心起奮激仰興奮和哀悼的感想這是實在的「二〇四」這飛機號碼在敵人腦中固然因畏慑和憤恨留下了深刻的印象同時我國同胞的的確更加存着不可磨滅的回憶。

會場的一角另外陳列着志青攝影社的作品雖然數量不多但是質的方面給予觀衆的印象也是極好的等會內有幾幀如「睡獅醒了」「日將落矣」一類的作品用意亦都非常深刻的

「××先生定」的紅條差不多每一張漫畫木刻

二 金華的婦女義賣隊

二月四日在金華進行着義賣運動。參加這次義賣運動的婦女有領隊的婦女戰錢社宣保育會還有鄉下的婦女識字班學生及軍人服務部的女同志及其設辦的婦女識字班因之可以說是金華的婦女集中行動而行動的表現是非常有意義的它一方面用自己的力量獻給政府大批的義金另方面又在行動中使她們自己經驗到羣衆力量的偉大同時我們把這班毫無經驗的婦女識字班學生拉出來使她們漸漸的對工作發生興趣與熱忱。

我們興高彩烈的從婦女戰線社出發起來有三丈長的隊伍裏吼出了民族解放的歌聲路旁的行人表示着特有的驚奇到義賣隊收發處把廿幾個人分爲兩隊拿了兩個竹筒因爲我們相信可以用我們特有的熱情去多賣幾個錢呢

一天的成續還算好，但最使我們興奮的是福音醫院裏輸在床上的受傷戰士們都拿出僅有的零毛錢買一本游聲隊小冊子因爲戰士們總計有十幾塊錢光景。

總之，我們一隊人早上都不曾吃早點肚子裏餓哩咕嚕跑回來知道我們的成績不錯的。 林零于金華

三 鎭遠話劇團義賣運動

和照片上都貼上了而且每張本刻和照片已貼着很多的紅條這證明了這幾位作者義賣運動的成功了他們的義賣說這除成本外捐款給兒童保育院去救濟可憐的孩子們的。

明水二月二日於成都

第四，四川漫画社的展览在成都引起了轰动，产生了积极的社会影响，激发了民众坚持抗战的决心和抗战必胜的信心。如关于1938年举办的救亡漫画展览会，各种报刊纷纷报道，其中《新新新闻》赞誉四川漫画社的精神，称其在四川艺术界中是不可多得的。在展览的留言簿上，有的观众写道："看过这次展览，油然产生同仇敌忾之感！"[23] 有的人写道："每幅漫画都是射向敌人的炮弹！"[24] 一位参观者引用鲁迅的诗句"于无声处听惊雷"来比喻这个展览。著名演员白杨、谢添，作家沙汀、杨波、周文、陈翔鹤等均到现场参观。1939年2月2日，四川漫画社在成都青年会举行了漫画展览会和义卖，观众对这次漫画展览会的看法主要有几点：

一是画展有孙中山、蒋介石、毛泽东、朱德等人肖像，吸引了每一个观者的眼睛。"我听到每一个观者都不肯放松的一字一字的读出了'毛泽东先生说：坚持统一战线，坚持持久战，最后胜利必然是我们的。'这句旁加的注语。不错，敌人没有比中国的统一和持久战再可怕的东西，我们看到了，这几张画像挂在一起，我们怎不庆幸着统一战线的已见成功？我们又怎不能热望着它的更趋稳固和扩大？"[25] 作品引起人们的遐想，好像人们在默默向这些领袖致以崇高的敬意。

二是展出的漫画内容完全是针对抗战而创作的。有反映前线英勇将士冲锋杀敌、后方青年努力救亡、沦陷区游击队神出鬼没、工农大众自发上前线去参加抗战的，还有反映流

- 23 · 成都市政协文史学习委员会：《成都文史资料选编：抗日战争卷 上·救亡图存》，四川人民出版社2007年出版，第515页。
- 24 · 成都市政协文史学习委员会：《成都文史资料选编：抗日战争卷 上·救亡图存》，四川人民出版社2007年出版，第515页。
- 25 · 明水：《风起云涌的义卖运动》，《华美》1939年第1卷第46期，第17页。

离失所的难民的，所有展出作品足以使民众更坚定抗战胜利的信心，用意非常积极，因而大部分得到人们的肯定评价，能吸引民众，做到了现实性和"大众化"。

第五，四川漫画社的一大批热情、优秀的青年漫画家活跃于各大报刊，身为作者和编者，有力地推动了成都美术运动的发展。例如，乐以钧受聘为《国难三日刊》特约木刻撰稿；龚敬威受《华西日报》总编辑王白与的委托，主编《华西漫画》。另外，《战时后方画刊》、《星芒周报》（后改为《星芒报》）、《时事新刊》等报刊皆向四川漫画社约稿，四川漫画社不但为《新民报》和《新新新闻》每周组版"抗日漫画专刊"，谢趣生、张漾兮、苗渤然、车辐等人在1940年、1945年，还先后创办了《战时画刊》《自由画刊》这两个以发表漫画、木刻为主的美术专业刊物。

成都著名的木刻艺术家张漾兮，是当时成都最有影响力的抗日美术团体——四川漫画社的组织者和负责人，也是全国木刻界抗敌协会成都分会的组织者，张漾兮还组织并参加了四川漫画社的几次大型画展。张漾兮擅长借民间歌谣画来进行创作。他的《抗战歌谣》漫画有："（五）爬山豆，叶叶长，巴心巴肝望情郎；望郎早把日寇灭，妹到沈阳来拜堂。""（六）针儿尖，线儿长，情嫂朝朝做衣裳；做了上衣做下衣，做好送到北战场。"通俗顺口，音韵流畅，诗画相得益彰。在艺术表现上，题材、内容、内涵丰富，具有现实主义风格，

张漾兮《牛马生活》木刻

图 4-22

木版刀法洗练明快，西法的黑灰白调子与中法的线刻法恰到好处地融为一体，其作品《牛马生活》（图 4-22）、《两种孩子》、《成都码头》为木版雕刻，以对比讽刺手法，对黑暗社会的不公予以无情鞭笞。在《两种孩子》中，一个达官贵人的小少爷，舒服地躺在父亲身上，而脚下有一个衣衫褴褛的鞋童在为其擦鞋。同处一个社会，却有不同的命运。张漾兮的作品刚正不阿、笑中带泪，他是大后方木刻版画创作水平较高、作品数量最多的一位版画家。

谢趣生是成都著名的漫画家，以系列漫画《新鬼趣图》《招魂曲》为代表，其作品"精致、富于特色的风格丰富了我国现代漫画艺术的表现形式"。谢趣生还在《建国画报》1939年第 20 期发表过《边区同胞一致武装起来》（图 4-23），1940

谢趣生《边区同胞一致武装起来》漫画

图 4-23

谢趣生《反攻》漫画

图 4-24

年第 30 期发表过《反攻》(图 4-24),1940 年第 32 期发表过《战区的农民》等漫画作品。此外,还在《新民报》和《新新新闻》每周组版"抗日漫画专刊"上,发表了《恢复失地的时候》《不抵抗与抵抗》等漫画作品。

抗日战争时期川人踊跃参加抗战与成都地区漫画的繁荣,是相得益彰的。当时成都街头广为流传的漫画宣传画《你不当兵不嫁你,留你一世打单身!》(图 4-25)、《好儿郎就是要抗敌沙场!》曾经鼓舞了众多中华男儿从军报国。1945 年 10 月 8 日《新华日报》发表的社论《感谢四川人民》中说:"直到抗战终止,四川的征兵额达到 3250000 多人。"

成都地区抗战漫画的繁荣,给抗日战争时期的木刻版画发展注入了活力。后来四川漫画社与全国木刻界抗敌协会取得联系,组织了全国木刻界抗敌协会成都分会。但是,由于四川漫画社的青年画家多服务于新闻界和教育界,职业变迁,人员不断分散,1941 年活动终告停顿。

(二)成都美术协会

继四川漫画社而起的是于 1940 年岁暮辞旧迎新声中成立的成都美术协会。成都美协为综合性美术家组织,有雕塑、版画、摄影、建筑各方面艺术家如刘开渠、梁又铭、王朝闻、张漾兮、张采芹、黄梦元、陈秋海、谢趣生等数百名会员。

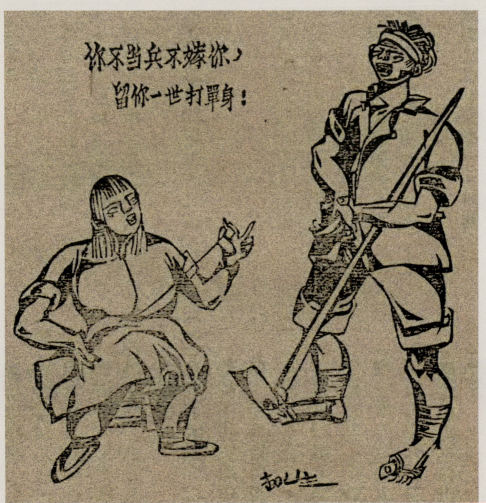

图 4-25 《你不当兵不嫁你，留你一世打单身！》漫画宣传画

图 4-26 《战时后方画刊》第 19 期封面

图 4-27 《建国画报》1939 年第 27 期封面

直到抗战胜利，成都美术协会始终担负蓉城美术运动领导者的角色。成都的几个重要美术刊物《建国画报》《铁风画刊》《战时后方画刊》（图 4-26），主要作者差不多均为成都美术协会成员。

其中《战时后方画刊》刊出的许多作品堪称中国近代漫画木刻的优秀作品，如苗渤然《狐假虎威》《谁叫你去当汉奸》，王朝闻《骆振雄搬兵》《祖母》，梁正宇《隔水不能解众渴》，张漾兮《只有抗战到底，方得自由独立》《献军粮》，车辐《敌寇侵华三年的结果》《敌人的后方：我们的同盟军，在日国内》《拿骨头打狗》，刘泳律《弄装囤粮，更能居奇》，何以《米兜兜》，式笑《严防不速之客的报访》《德意日三国协定的内容：三人同时患着恶性疟疾》，吴永烈《又一道长城建设起来了》，程少成《麻木的阔少》，谢趣生《向胜利之途迈进的抗日军阀》。这些作品讽刺日伪的罪恶，揭露现实生活中的黑暗。《战时后方画刊》出刊不到一年便被迫停刊。在此之前，《建国画报》（图 4-27）也遭同样厄运，虽然出刊了三十余期，却不到一年而夭折。从 1941 年起，成都的这几家美术刊物基本上处于停刊状态，这与大后方其他地区的情况大同小异。

抗战时期成都木刻艺术运动处在兴起阶段，从全面抗日战争开始，四川木刻艺术就不断地显示出异于其他地区的风格和强大的活力，并走向了成熟。

二、美术家的汇聚带来的美术运动空前活跃

抗日战争时期，上海及浙江地区、京津地区和中南地区的美术家、美术学校、美术机构纷纷内迁。其时，成都作为蜀文化中心，在大后方以独特的人文内涵和自然风景，吸引了许多美术家的驻留。艺术家在这里的交流与合作，促进了四川抗战美术运动的发展，形成了20世纪成都地区的现代美术运动的第一次浪潮。

成都作为四川蜀文化中心，具有独特的人文内涵和优美的自然风景。成都的武侯祠、杜甫草堂、王建墓，周边的峨眉山、青城山、都江堰、乐山大佛、大足石刻、广元皇泽寺摩崖造像等，阿坝、甘孜、凉山等民族风情浓郁的地区，吸引了艺术家们前来旅居和进行写生创作活动，如齐白石、徐悲鸿、张大千、吴作人、潘天寿、傅抱石、刘开渠、常书鸿、吕凤子、李可染、王临乙、张书旂、关良、关山月、唐一禾、丰子恺等。他们的到来形成了西部美术的一次大繁荣，而西部文化的深厚底蕴和巴山蜀水的独特魅力使得众多川内外艺术家完成了一生中最重要的艺术观念转型，达到了艺术创作的巅峰。故四川为民族复兴根据地，而成都则为文艺复兴根据地。这种历史上的价值，真值得我们纪念。四川文化具有悠长历史，而外地人士之入川者，又携各方面文化而来。川内外艺术家的交流，使成都美术具有更强的包容性和整合性。

图 4-28

《战斗美术》第一期封面

抗战时期的成都,与美术创作活动繁荣相应的是美术评论与学术活动的活跃。如酆中铁在1942年出版的《木刻概论》,在当时是少有的,对推广版画知识起到了教科书作用;《战斗美术》(图4-28)第1期发表了胡风的《关于造型艺术上的现实主义一感》、黎真译的《苏联绘画家的一般情形》、洪毅然的《新写实主义与革命浪漫主义——并论抗敌艺术的内容与形式》等文章;1940年6月24日,成都技艺专科学校学报《技与艺》创刊。学术活动活跃的原因之一是报业的发达。战时四川(含重庆)报纸有160家,数量居全国之冠。成都出现的报刊前后有330多种,艺术类报刊有《战时画刊》《星芒画刊》《新艺报》等,为学术交流提供了一个广阔的平台。

成都学术活动活跃的另一个重要原因在于美术院校的存在。1944年全国共有高等院校145所,成都及其周边城市共计25所,其中先后出现的有省立四川戏剧实验学校、四川省立艺术专科学校和私立武昌艺术专科学校、西南艺术专门学校、东方美术专科学校等8所艺术学校。美术家、教育家、理论家的汇聚形成了一种良好的学术氛围,并对绘画创作有着直接的促进作用。这些美术院校为四川培养了大批艺术教学骨干,举办了多次画展或音乐、舞蹈表演,在丰富大后方文化生活、陶冶川人艺术修养方面的影响不可小视。

第四节

大后方桂林的美术运动

　　武汉沦陷、广州失守后，沦陷区的政府机关、学校和文化单位、社会团体以及各界文化名人纷纷撤退到抗战大后方的重庆、成都、桂林和昆明，并在这些地区积极从事抗战建国工作。随着太平洋战争爆发、香港沦陷以及抗战形势的发展，桂林的战略位置变得十分重要，逐渐成为联结我国内陆各地乃至香港以及南洋的重要交通枢纽，往来人才荟萃，美术力量尤其雄厚。例如，1944年4月中旬举办的广西全省学生美展及美术界纪念美术节展，共有76个单位参加，展出作品2100多件，共设16个展室，比1942年12月25日至1943年1月10日在重庆举行的第三届全国美术展览会的1668件作品，多出了400多件，难怪著名版画家酆中铁说："当时的桂林，由于政局的演变，已逐渐形成一个重要的文化中心……美术力量比重庆强得多。"[26]

　　全面抗战时期广西全省美展之盛况，萧痕有过比较翔实的统计，他说"就拿三十二年元旦那一天来说，共有六个美展在桂林同时举行着"[27]。正如艺师班负责人张安治在评价桂林"抗战画展"时所指出的那样："美展是桂林美术工作者大团结的象征，以往数十年来，我国美术，充满门户之见，互相倾轧，互相轻视，使整个美术运动不上轨道，不能在学

术上树立坚固的基础,抗战以后能放弃成见,在一致的目标下互相切磋、共同努力者仍旧是很少。可是桂林的同志已彻底觉悟到这一种固执的错误,在几次联谊座谈之后,便增加了互相的了解,树立了共同的信仰,而准备更进一步的合作。这美展就是代表团结、合作,向同一目标迈进的第一步。"[28] 换言之,只有桂林美术界团结、合作,结成统一战线,才能使整个广西美术运动上轨道前进,美展充分体现了这种精神,揭开了桂林抗战美术运动史的崭新一页。

因此,桂林成为大后方西南边地的美术运动中心之一,主要有以下几大特色。

一、抗战漫画与木刻结成统一战线

全面抗战时期,抗战漫画与木刻运动是桂林抗战文艺运动中最活跃的美术运动。1938年10月,武汉沦陷之后,张乐平率领漫画宣传队随政治部第三厅先撤至长沙,再撤往广西桂林,继续开展抗日救亡漫画宣传工作。这时先后来到桂林的全国性的组织,有以赖少其、黄新波为首的中华全国木刻界抗敌协会,以廖冰兄、黄茅等为首的国民政府军事委员会政治部漫画宣传队,以特伟、陆志庠等为首的中华全国漫画作家抗敌协会等。

要弄清漫画与木刻为什么要结成统一战线,首先要知道

[26] 郑中铁:《早期木刻运动在四川》,《美术研究》1980年第4期。

[27] 萧痕:《略叙广西省立艺术馆》,《艺丛》1943年第1卷第2期,第107-110页。

[28] 张安治:《美术工作者团结的征象》,《救亡日报》1940年5月27日。

漫画在战争宣传中所具有的显赫的作用。黄茅在《绘画书简》中指出："你知道第一次欧洲大战时荷兰的一个漫画家立马克吗？他当时的漫画像子弹一般向德国进攻，结果联军因为他的作品的胜利而振奋，前线的德国士兵给它瓦解了斗志，那时候的人称他一幅画的力量等于敌人的一个军团，实在不算过誉呢。这种攻击的手段叫讽刺，是漫画的基本精神，也是它的第三个特点。"[29] 抗战时日寇在军事侵略中国的同时，也在用漫画进攻中国，这与第一次世界大战联军用漫画瓦解德军的士气有密切关系。因此，磨好漫画这把利剑，就成了另一战场上较量胜负的关键。中国政府对漫画宣传队的重视，从国民政府军事委员会政治部第三厅下辖漫画宣传队就知道了。

中国的漫画宣传队很争气，他们找到了盟友，使漫画艺术与木刻艺术结盟合作，这实际上是优势互补，取长补短，实现了漫画的变革和超越。廖冰兄指出："为了适应当前物质条件及发展宣传画的内容与形式，漫画又与其姊妹艺术——木刻更有密切联系的必要，最近漫画受了颜料及制版材料来源缺乏的威胁，感觉到万分的困难，木刻即可以协助漫画打破目前这种障碍。单在漫画本身而言，漫画应采纳木刻的强烈的战斗性，复产性的优点；木刻也应配合漫画强调性挑拨性的特质，我们要把这两种枪和弹一样不可分离的艺术武器一同使用才能发生宏大的效力。"[30] 漫画与木刻的结合可以取得像"两种枪和弹一样不可分离的艺术武器"的互利双赢的宏大效力，因此产生了两大新特色：

- 29 · 黄茅：《刺穿人生面幕，剥下社会衣裳——漫画艺术》，载黄茅：《绘画书简》，春草书店1943年出版，第102页。
- 30 · 廖冰兄：《急需训练漫木干部》，《救亡日报》1939年4月1日第4版。
- 31 · 廖冰兄：《关于漫木合作》，《救亡日报》1940年2月22日第4版。

图 4-29 《漫画木刻月选》第二辑封面

其一，出现了漫画与木刻结合的《漫画与木刻》刊物，开办了报纸副刊《漫画木刻月选》（图 4-29）、《漫木旬刊》等。廖冰兄说："据我所知，漫画木刻在制作上及运动上的合作是始于去年五月，当时这种合作的表观有《救亡漫木》及《漫画与木刻》两种刊物。现在，江西、浙江、福建、重庆各地无虑，多数画刊都是漫木同志合力支持，可说他们都是响应这个运动。"[31] 显而易见，漫画和木刻在抗战美术运动上的合作，是抗战时期的大趋势。

其二，木刻家、漫画家分工合作，从而使得这两种具有广泛宣传威力的画种合作协同起来为抗日救亡的伟大事业服务，这堪称是中国现代美术界的创举。具有创造性的漫画与木刻统一战线，主要创举有：

（1）《工作与学习·漫画与木刻》在桂林的创刊

1938 年 12 月 27 日，中华全国漫画作家抗敌协会从武汉迁来桂林。1939 年 3 月下旬，中华全国木刻界抗敌协会桂林办事处正式建立，刘建庵、赖少其为负责人。中华全国漫画作家抗敌协会、中华全国木刻界抗敌协会联合主编《漫木旬刊》，漫画与木刻社编选出版了两辑《漫画木刻月选》。

1939 年 5 月 16 日，《工作与学习·漫画与木刻》（图 4-30）在桂林创刊。该刊实际上是由《工作与学习》和《漫画与木刻》两个刊物合并而成，前者由刘季平负责，后者由

图 4-30

《工作与学习·漫画与木刻》第 5 期封面

赖少其、刘建庵、特伟、廖冰兄、黄新波等负责编辑，发行人为赖少其。该刊不仅图文并茂，独树一帜，开创我国出版物中两个互不关联的刊物合二而一的先河，而且也是中华全国木刻界抗敌协会和军委会政治部漫画宣传队最早合作的出版物，共出版了6期。

（2）漫画与木刻社与《救亡漫木》的创刊

1939年7月，全木协迁桂后，10月漫画与木刻社为推进当前漫画与木刻运动，举行作者座谈会。与会者有陆志庠、特伟、廖冰兄、赖少其、汪子美、黄茅、刘建庵、周令钊、沈同衡、陈闲等十余人。会上，讨论《救亡日报》副刊《救亡木刻》的编辑出版事宜；决定为扩大漫画与木刻运动的发展，从第九期起改名《救亡漫木》，并于下星期出版《讨汪专号》；还讨论《漫画与木刻》（半月刊）第二期的内容，决定"以反汪精神总动员，国民公约及强调国际间和平阵线的建立"为中心内容；最后决定在本市出版一纯漫画的壁报和筹办画展。《救亡日报》副刊由黄新波、赖少其、刘建庵、特伟主编，共出了15期（图4-31）。

1939年11月1日，由中华全国漫画作家抗敌协会和中华全国木刻界抗敌协会合编的《救亡日报》副刊《漫木旬刊》创刊。在发刊词中指出："在复杂的现实中，要弄一个东西出来，实在也很不容易，虽然也说团结了，但自命为清高与卓绝之流，依然还有不是刁起眼皮，就是从篱笆中伸出嘴

图 4-31

巴,'你们这些小鬼呀,干得出什么?'我们漫木几个同人,自问能力甚小,但雄心却颇有,然而也不过想在行动的轮子边,做一个推进者,冲锋着的百万大军中,做一名荷枪实弹的摇旗兵卒而已。"全木协和全漫协多次联合出版《讨汪专号》,举办专题画展,使人民群众深受教育,分清真伪,决心抗战到底。

（3）木刻家和漫画家的创作结合

为了方便制版印刷,及时出版,木刻家和漫画家各尽所能,配合默契,在极短的时间里,赶制了一大批主题鲜明、内容尖锐泼辣的木刻漫画。其中如《汪精卫装腔作势,丑态百出》,由漫画家陆志庠作画,木刻家赖少其刻制;《汪精卫的变》（四幅）,由漫画家廖冰兄作画,木刻家刘建庵刻制;《汪精卫眼中的独立、自由、和平》（四幅）,由漫画家特伟作画,木刻家黄新波刻制;《吴稚晖先生说:"汪精卫是妓女政客"》,由漫画家汪子美作画,木刻家赖少其刻制;《汪派汉奸大团结》,由漫画家廖冰兄作画,木刻家陈仲纲刻制。

1939年5月11日,《救亡日报》副刊《救亡漫木》第九期刊登了廖冰兄作、刘建庵刻的连环木刻《汪精卫的变》,由漫画家汪子美作画、木刻家赖少其刻制的《剪断敌人与汪逆的阴谋》,特伟作、赖少其刻的《汪精卫自毁其前途》,周令钊作、刘建庵刻的《汪精卫是妓女政客》等木刻作品,鞭挞入里,把头号汉奸汪精卫的丑恶嘴脸勾勒得淋漓尽致,让人

看了解恨,值得称道。1940年2月,桂林文化供应社出版木刻漫画连环画《抗战必胜连环图》(图4-32),由全国木刻界抗敌协会廖冰兄作图、陈仲纲和黄新波刻版,共一百多幅。

木刻家和漫画家携手合作,这种大敌当前,机智灵活、团结一致、全力以赴的抗战精神,堪称一绝。廖冰兄在《关于漫木合作》一文中认为:"从内容及表现上说,无疑木刻和漫画的内容与表现是各走一途。木刻偏重真实的白描,漫画偏重强调与讽刺。漫画自加入抗战行列以来,内容与形式均起了重大的变化。其实它的题材表现的方法不少与木刻相同;同时木刻作者也常以漫画题材刻作,我们大可不必看到各自的长短,然而无论某一面吸取他一方面的好处都是可喜的事。抗战中待我们反映的地方太多,更当展开题材的领域!"[32] 抗战漫画与木刻结成统一战线,是抗战美术发展史上的一个里程碑。

二、桂林——抗战大后方漫画运动中心

美术评论家黄茅在《漫画艺术讲话》一书中指出:"广州和武汉相继退守;南下北上的漫画工作者到桂林作为一个中站,逗留一个相当长久的时间,因而形成了这一个东南漫画的中心。"聚集在桂林的著名的漫画家有:叶浅予、张乐平、廖冰兄、余所亚、特伟、沈同衡、丁聪、刘元、汪子美、张光宇、张正宇、黄尧等人。

32 · 廖冰兄:《关于漫木合作》,《救亡日报》1940年2月22日第4版。

图 4-32

其一，培养抗战漫画运动人才。

政治部第三厅漫画宣传队到桂林后，在广西学生军团中开办漫画研究班，学员约100人；后来又开办战时绘画训练班，学员约30人；还常对桂林的西南地方建设干部学校漫画小组进行辅导，以此培育和扩大抗日漫画宣传力量。

1940年10月30日，桂林中学战地服务团举办漫画壁报训练班，聘请漫画宣传队特伟、廖冰兄及全国木刻界抗敌协会黄新波等上课，先定一星期，并下乡开展漫画壁报活动。

其二，举办抗日漫画展览会。

1937年11月至12月，由赖少其负责筹备的两粤抗战漫画展览在梧州红十字会连展三天，后又在南宁、桂林等地巡回展出。12月10日至17日，由南宁乐群社总干事钟协、黄启汉及李桦主办的全国漫画作家画展，在南宁博物馆举行。同年12月16日，中华全国漫画作家协会在柳州举行第一次全国漫画展。

1937年12月25日，中华全国漫画作家协会在柳州结束第一次全国漫画展后，抵桂林举行漫画展。是年底，李桦在南宁发动学生，历时半个多月共收集抗战漫画1300张，选出其中800张在市内各马路，分20多处张贴，另400多张拿到

郊区农村张贴，深受群众欢迎。

　　1938年9月1日，为抵抗日寇的侵略，筑起民族抗日统一战线的坚固长城，国防艺术社分别在桂林阳桥、环湖路等处举办街头漫画展。同年9月2日，梁飞燕在桂林乐群社礼堂主办漫画展览。接着10月，桂林美术界纷纷制作抗日漫画，举办街头漫图展览。

　　1939年1月1日至6日，国民政府军事委员会在桂林七星岩举办漫画展览。同年3月19日至4月上旬，廖冰兄、黄茅在湖南、广西的农村、部队继续举办漫画巡回展览。同年5月21日，漫画宣传队委派队员陆志庠、黄茅携带150件美术作品及大批宣传品，前往阳朔、平乐、荔浦、柳州、桂平、藤县、贵县、梧州、南宁、宾阳等地陆续举办漫画流动展览。同年4月21日至23日，为响应第二期抗战第二次扩大宣传周，军委会政治部漫画宣传队举办抗战漫画展览，地点在依仁路桂林商会，共展出漫画200多幅。为使这批漫画发挥抗战宣传的作用，1939年4月25日，继续在桂林桂东路一带举行抗战漫画街头展览。10月3日，厦门儿童剧团在乐群社礼堂举行画展，为期3天，共展出该团儿童创作漫画100多幅。

　　1941年6月27日，叶浅予漫画展在桂林依仁路社会服务处开幕，至29日连展3天，共展出"重庆小景""走出香港"两部分70多幅作品，前部分描写战时陪都重庆人民在日

寇轰炸下的惨状,后部分刻画香港失陷前后的险恶境况。6月30日应观众要求,叶浅予漫画展免费展出一天;漫画展闭幕后,叶浅予将全部作品携往柳州、衡阳等地展出。

1943年至1944年主要的漫画展有:军委总训处主办的第三期街头漫画展,于1943年3月13日在桂林崇德街、十字路口等处展出。4月11日总训处又在桂林各街头举行第八期街头漫画展。1944年1月1日,广西艺术师资培训班漫画教育社主办的漫画街头展,在桂林正阳楼前举行。

其三,成立漫画组织、出版艺术学术著述。

1941年11月23日,根据中华全国漫画作家抗敌协会总章程精神,桂林漫画界召开会议,商议成立中华全国漫画作家抗敌协会广西分会一事,推选刘元、余所亚、汪子美、黄新波等四人为筹备会委员,并着手进行筹备工作。

1943年4月11日,漫画家黄尧抵达桂林,将其《战争中的中国人》一书公开展出,展后将由科学书店以中英文对照的方式出版发行。同年,丰子恺的《漫画的描法》、黄茅的《漫画艺术讲话》(图4—33)出版。

图4—33 黄茅《漫画艺术讲话》

三、桂林——抗战大后方抗战木刻中心

日本人土方定一在《中国的木刻》中惊呼："对于中国的木刻而言，桂林是个难忘的城市。"[33] 1939年6月，随着中华全国木刻界抗敌协会将办事机构迁到桂林，桂林成为大后方木刻运动的指挥部。从此时起至1941年初，桂林成为大后方木刻运动的中心。当时往来、滞留桂林的木刻家有：李桦、赖少其、黄新波、刘建庵、陈烟桥、温涛、杨秋人、杨纳维、梁永泰、蔡迪支、陆田、易琼、武石、野夫、龙廷坝、林仰峥、王立、陈望等人，真可谓人才荟萃，实力雄厚。主要活动有：

1. 举办抗日木刻展览会

1937年底至1938年1月2日，由广西版画研究会主办的钟惠若版画展在桂林初中展出。

1938年4月17日，广西版画研究会主办的第二届木刻流动展在桂林初中展出。同年12月28日，国防艺术社主办抗战美术展览会，地点在文昌门副爷巷妇女工读学校，分木刻展、绘画展、摄影展和街头漫画展四个部分。

1939年5月14日，由漫画宣传队负责创作的单幅或连环画木刻作品被寄往重庆，拟参加在苏联举行的中国抗战艺术展览会。

[33] 内山嘉吉：《中国现代木刻选》，香港天地图书有限公司1977年出版。

1939年7月上旬，分别举办第二届美展和第三回木刻流动展览。7月11日，李桦离开南宁抵达桂林。同年7月14日，广西版画研究会在《广西日报》上发表《欢迎李桦先生》。7月16日，广西版画研究会举办李桦先生第二次木刻展览会。7月18日，《广西日报》发表《李桦第二次木刻展览会专号》；当天晚上，在桂林初中召开此次木刻展览会的座谈会，并由李桦主讲《刻刀之使用》。同月，广西版画研究会继续邀请李桦主持木刻讲座，共三个星期，每晚两小时。

1939年10月19日，为纪念鲁迅先生逝世三周年，中华全国木刻界抗敌协会主办的纪念鲁迅先生木刻展在桂林乐群路乐群社礼堂隆重开幕（图4-34）。展品分为西洋木刻、中国古代木刻、现代木刻三部分，共400多幅。《救亡日报》报道："题材范围之扩大以及中国化之尝试为此次展览之二大特点，较前二次全国木展会有显明之进步。"[34] 展览原定至21日闭幕，后续展了两日。

1939年10月20日，中华全国木刻界抗敌协会在《救亡日报》上发行《鲁迅先生逝世三周年木刻展览会特刊》，刊登了夏衍的《需要消化》、李桦的《我们要以行动纪念鲁迅先生》、廖冰兄的《中国木刻的成长》和芦荻的《木刻展前言》等四篇文章。10月23日，纪念鲁迅先生木刻展结束后，又派人携带展品赴广东、浙江、湖南、四川各地流动展出，从中选择佳作分寄香港地区以及南洋及苏联展出。

- 34 ·《纪念鲁迅木刻展》，《救亡日报》1939年10月21日。
- 35 ·《乐群日记》，《乐群周刊》1940年第2卷第3期。
- 36 · 温涛：《给木协十年展》，《广西日报》1940年10月23日。

图 4-34

1939年10月,黄新波(左一)与黄茅(中)、刘建庵(右)、廖冰兄(蹲者)合影

1940年9月21日,《广西日报》新辟文艺副刊《漓水》,除文字稿外,还发表木刻、漫画作品。

1940年10月22日,中华全国木刻界抗敌协会在桂林举办全国木刻十年纪念展览会(图4-35),先后展出全国各地美术作品524幅,规模较大,反响强烈,"每日观众极众。大礼堂中,几有人满之患"[35]。展览5天观众达4万多人,盛况空前。温涛评论道:"画题大半以大众为主题,这样一定能得到更美满的效果。"[36] 展览结束后,又应各地观众要求,到广东曲江、湖南长沙等地举办流动画展。

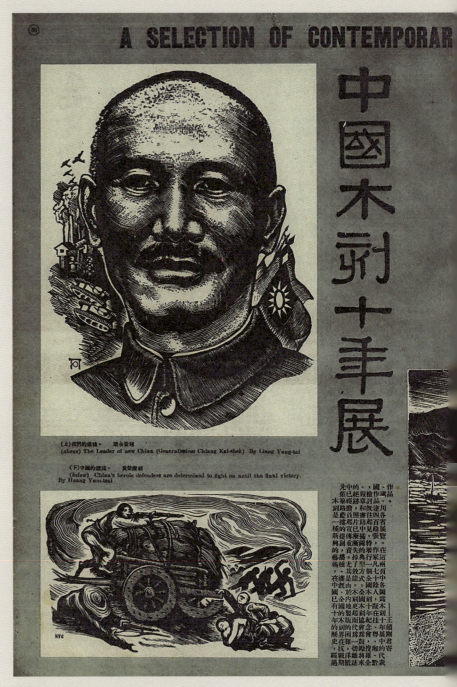

图 4-35

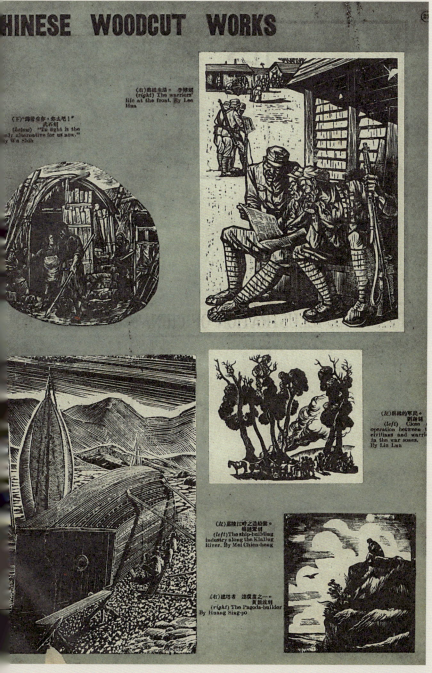

《东方画刊》1941年第4卷第2期刊登中国木刻十年展作品

1940年11月17日,刘仑携带木刻十年展作品离桂林赴曲江展览,作品在运输途中全部散失。

1942年秋,中国木刻研究会桂林分会在桂林举办第一届双十全国木刻展览会,展出作品130多幅,主要内容有反映军民抗战,有钱出钱,有力出力,表现群众要求民主权利,揭露国民党种种不合理的黑暗社会现象。这个展览在桂林结束后巡回到柳州、宜山、兴业等地展出,引起各方面的重视。

1943年,为了响应中国木刻研究会每年度举办双十节木刻展览会的号召,中国木刻研究会桂林分会举行第二届双十全国木刻展览会,参展作品260余幅,作者50余名。展后又到百色、兴业、柳州等地进行巡回展览。龙廷坝说:"这次展览,作品在质量上有所提高,作者也比过去增多了。"[37]

1942年,从香港撤退到桂林的文化人很多,郁风与黄新波、特伟等人筹备发起香港的受难画展。从筹备到展出,一个多月,主要是黄新波、特伟和郁风三人负责。为顺利起见,他们利用英国人出面,由郁风去找她原来熟识的美国记者帕克(G. Peck)商量,并得到他的热情支持;又约见了英国驻桂林总领事兼中英文化协会负责人班以安(Bryan),得到他的大力赞助[38]。香港的受难画展经过画家们的突击创作,以及一个多月的积极筹备,于1942年12月即香港之战一周年之际,在桂林中华圣公会礼堂正式开幕,展出反映日寇侵占

[37] 龙廷坝:《回忆抗战期间桂林的美术活动》,《桂林艺术》1982年秋季号。
[38] 郁风:《关于香港的受难》,《学术论坛》1982年第3期。
[39] 黄蒙田:《回忆"香港的受难"画展》,载杨益群编著:《抗战时期桂林美术运动》,漓江出版社1995年出版,第641页。

香港的暴行及香港人民深受苦难的油画、木刻、水彩、素描、漫画等 100 余件。叶浅予出展的作品当中，有《香港受难图》。展场桂林中华圣公会是一所破旧的教堂,地点偏僻,没有"地利"，但是这个画展却格外地吸引观众，反应之强烈在当时桂林所举行的画展中属罕见。画展的前言《作者的话》道出了画家们的心态：

> 当今天香港沦陷周年纪念，更是同盟国更接近胜利的时候，我们想将我们的痛苦的经历写出来。使人们再一起想起香港，想起一切不幸遭到法西斯蹂躏的地方，反省我们自己，应该怎样使全世界爱好自由的人民，不分国籍，不分种族，像兄弟般团结起来，产生更大的力量，才能更快的得到胜利，更彻底的消灭法西斯主义……（郁风执笔，一九四二年十二月）[39]

参加香港受难画展的画家有黄新波、盛此君、杨秋人、温涛、郁风、特伟共六人，画种包括版画、漫画、素描、油画、水彩等。

1943 年 11 月 6 日，由中华全国木刻界抗敌协会主办的全国木刻展览会，在依仁路桂林广播电台礼堂举行。

2. 出版木刻学术著述和期刊，开展国内外木刻艺术的学术交流

其一，木刻学术著述主要有李桦的《木刻教程》(图4-36)、野夫的《木刻手册》、军委会政治部编的《抗战木刻选集》、漫画木刻社编的《漫画木刻月选》、沈振黄编的全国木刻展览纪念特刊《收获》(其中木刻画20幅，文15篇)和黄茅的《绘画书简》等。

李桦《木刻教程》封面

图4-36

其二，木刻期刊主要有《木艺》(图4-37)和《救亡木刻》。《木艺》是中华全国木刻界抗敌协会唯一的机关刊物，由黄新波、刘建庵主编。这几种木刻刊物在当时影响较大，著名的木刻版画家李桦、黄新波、刘建庵、陈烟桥、陆田、张在民等经常在这些刊物上发表作品。

《救亡木刻》为《救亡日报》的副刊，1939年2月21日出版创刊号，刊登反映抗战的木刻作品，图文并茂。该刊为十日刊，由漫画木刻社主办，赖少其、刘建庵，廖冰兄等人负责编辑，共刊出了12期。

《木艺》第2期封面

图4-37

1939年3月12日，中华全国木刻界抗敌协会桂林办事处成立，由赖少其，刘建庵等负责。同年9月10日，为发展木刻运动和加强同广大木刻工作者的紧密合作，中华全国木刻界抗敌协会在《救亡日报》上发表《启事》征求新会员入会，并发出改选理事会的预告。

1941年1月上旬，《木艺》第二期发表中华全国木刻界

抗敌协会的《致苏联木刻艺术家书》，感谢苏联木刻艺术家对中国木刻艺术的影响和支持，希望继续得到他们的指导和联系、获得优美的示范，"发展中国新兴木刻的光辉前途。再进一步来共同制造给破坏世界和平的敌人以致命打击的武器，为人类备真美善的精神食粮"。

1942年的木刻展览，主要是由粤军区特别党部主办的木刻展览会，于8月17日在桂林社会服务处交谊厅举行。同年10月10日，中国木刻研究会桂林分会主办的第一届双十全国木刻展览会开幕。

其三，重要的木刻艺术交流展览有，1943年1月1日，中国木刻研究会与西南木艺合作社为庆祝中国木刻研究会成立一周年[40]，发展木刻创作，促进各地画家互相观摩学习，特别征求川、湘、粤、桂、浙、赣、闽、滇等省木刻家（有李桦、力群、古元、刘建庵、黄新波、温涛、黄荣灿、刘仑等人）的木刻作品，在桂林社会服务处展出，共展出木刻作品1000多件。

四、美术家的云集与桂林美术运动的兴盛

李桦回忆抗战时期的艺术生活时也说："1938年，武汉紧张，那时上海已沦陷，集中到这个战时文化中心的文艺工作者很多。他们分了三路撤退，一路去了延安，一路去了重庆，

[40] 中国木刻研究会由卢鸿基、王琦、丁正献等人发起，1942年1月3日在重庆成立。

一路则来到了桂林。这样,桂林集中了不少进步文艺工作者,很快便形成了南方的抗战文艺的活动基地……西南抗战文艺的重镇。"[41] 一时间从华东、华中、华北、华南撤退到桂林的美术家济济一堂,使得抗战时期桂林艺坛空前强盛,名噪一时,美术运动开展得生气勃勃。

太平洋战争爆发以后,香港沦陷,香港的文化人除少数去重庆及其他地方的抗日根据地外,绝大多数人来到了桂林,这些来自全国各地的艺术家聚集桂林,形成了强大的抗日美术力量。粗略统计,来自全国各地的美术家,当年在桂林较知名的就多达250名,几乎集全国美术界高手于一地。其中,著名的中西画家有:徐悲鸿(图4-38)、丰子恺、张大千、何香凝、李铁夫、符罗飞、沈逸千、张安治、艾青、黄茅、张仃、赵少昂、李可染、关山月、马万里、赵望云、梁鼎铭、梁中铭、周千秋、帅础坚、宋吟可、王焕夫、阳太阳、尹瘦石、黄独峰、冯法祀、黄养辉、黎雄才、刘仑、曹若、朱培钧、罗鼎华、沈士庄、徐杰民、郁风、陈晓南、傅天仇、李白凤、林半觉、张家瑶、曾恕一、黎冰鸿、陈仲纲、孙多慈、力夫、万昊、曹溥泉、万籁鸣、方志星、王兰、王立、王羽仪、王渔父、王德威、邓俊群、龙潜、龙廷坝、龙伯文、龙敏功、黄楚客、卢巨川、帅立学、叶浅予、叶侣梅、刘元、刘建庵、许幸之、吕韵清、朱乃文、孙福熙、任真汉、阳建德、沈越、何鼎新、沈同衡、汪子美、宋克君、李桦、李明就、李铭德、李漫涛、李毅士、杨影、杨秋人、吴

[41] 李桦:《序一》,载杨益群编著:《抗战时期桂林美术运动》,漓江出版社1995年出版。

图 4—38

徐悲鸿《漓江春雨》中国画

乾惠、余本、余所亚、余武章、张拓、张一尊、张大林、张云乔、张在民、张正宇、张光宇、张苏予、陆田、陆地、陆志庠、陆其清、陈华、陈宏、陈望、陈公哲、陈更新、陈雨田、陈海鹰、邵一萍、郑可、郑克基、郑明虹、范新琼、林仰峥、林恒之、武石、易琼、罗鼎华、周公理、周鼎、周令钊、洪荒、白薇、任重、张友慈、钟惠若、唐英伟、倪小迂、徐德华、梁永泰、梁粲缨、梁岵庐、黄尧、黄超、黄苗子、黄荣灿、黄显之、黄新波、曹辛之、曹佩圻、曹墨侣、盛此

君、盛特伟、龚绍焜、野夫、温涛、陈芦荻、谢曼萍、谢顺慈、傅思达、赖少其、廖冰兄、谭畅、蔡迪支、滕白也、熊艳贞、魏继昌、陈烟桥、杨纳维、陈紫秋、丁聪等人。这么多的美术家云集桂林，人才荟萃，盛况空前。在抗战救国的时代精神感召下，他们结成美术界统一战线，同舟共济，给桂林艺坛带来无限的生机，有力地促进了桂林抗日美术运动蓬勃开展，使桂林不仅成为中国漫画与木刻艺术运动的中心，还成了与重庆、成都和昆明不分伯仲的名副其实的美术运动中心，为中国及世界反法西斯侵略战争作出了独特卓著的贡献。

有众多知名美术家，必有众多艺术机构。其中主要有徐悲鸿、张安治等创建的广西省立艺术师资训练班（简称"艺师班"），张安治、刘建庵主持的广西省立艺术馆美术部，马万里等创办的私立桂林榕门美术专科学校，阳太阳创办的初阳美术学院，赵少昂、周千秋创办的岭南艺苑桂林分苑等美术院校。美术社团方面，有中华全国文艺界抗敌协会桂林分会，以赖少其、黄新波为首的中华全国木刻界抗敌协会，以廖冰兄、黄茅等为首的国民政府军事委员会政治部漫画宣传队，以特伟、陆志庠等为首的中华全国漫画作家抗敌协会等。

积极开展美术讲座、美术创作辅导班等活动，促进抗战美术运动发展。自1937年李桦来桂林对广西版画研究会进行木刻讲座开始，桂林美术界经常举行讲座。1938年7月，广

西全省中学艺术教师暑期讲习班，在桂林美术学院开办，邀请张安治、孙多慈、徐杰民等人任辅导教师，对广西美术人才的培养起着育苗滋润的作用，徐悲鸿也赴讲习班做讲座。1939年7月16日至18日，由广西版画研究会举办李桦先生第二次木刻展。同年7月18日晚上，在桂林初中召开此次木刻展览会的座谈会，并由李桦主讲"刻刀之使用"。

为了推动漫画与木刻的紧密结合，有利于抗日宣传活动的开展，1940年4月军委会政治部漫画宣传队与全木协联合举办漫画与木刻讲座，由黄新波、温涛、廖冰兄、刘建庵、李桦、梁中铭等人担任讲课教师，讲授"漫画木刻的本质及在绘画艺术中的地位""漫画史的发展及中国漫画运动的路向""木刻史的发展及中国木刻运动的路向""漫画制作上的一般问题""木刻制作上的一般问题""漫画木刻在抗战中的任务"等课程。

值得一提的是，仅从1940年暑期安排的十几场美术讲座，就可以知道桂林美术运动的热度。1940年8月8日，广西省立艺术馆美术部在正阳楼艺师班礼堂开办暑期美术讲座。8月12日温涛在八桂镇公所为暑期文艺写作研究班主讲"木刻艺术"。8月13日晚上，省立艺术馆主办暑期美术讲座，由刘元主讲"宣传画的制作问题"。8月17日晚上，省立艺术馆主办的暑期美术讲座，由徐杰民主讲"绘画的内容与形式"。8月20日晚上，省立艺术馆主办暑期美术讲座，由黄

新波主讲"中国木刻运动"。8月26日下午,黄新波为暑期文艺写作研究班主讲"绘画艺术";当天晚上省立艺术馆主办暑期美术讲座,由徐德华主讲"画的制作与欣赏"。9月3日晚上,省立艺术馆主办暑期美术讲座,由张安治主讲"中国绘画的民族形式"。

接着1941年,举办各种美术讲座的热度犹酣,仍在持续。8月15日,广西省立艺术馆主办暑期美术讲座,由刘建庵主讲"版画研究"。8月22日,广西省立艺术馆主办暑期美术讲座,由徐杰民主讲"美术的新旧与真伪",地点在正阳楼艺师班。广西省立艺术馆还于1941年3月至1942年3月,主办了绘画研究会,招收四期会员共200名,聘请黄新波、刘建庵、张安治、叶浅予、黄养辉、徐杰民、刘元、徐德华等讲课,并带领会员写生、办画展,使其较好地掌握了绘画技巧。

美术创作辅导方面,漫画宣传队、全国漫画作家抗敌协会等根据不同的对象,采用举办抗日漫画展览会与培养抗战漫画运动人才的活动并举的方法,开办多种多样的短期培训班。其中,最活跃的是军委会政治部漫画宣传队,在黄茅、陆志庠、特伟、廖冰兄的带领下,他们深入基层和农村,举办巡回画展,先后在桂东南、桂西北、桂北、湖南等地开办漫画讲习班。1939年9月20日,漫画宣传队由特伟、黄茅负责,携带漫画200多幅,离桂入湘转粤,赴曲江、南雄、连县、翁源一带,除展出《讨伐汪精卫》《中日对比图》《怀柔

政策》等各套连环画外，另由陆志庠、廖冰兄、宣文杰负责绘制壁画。1939年5月21日，漫画宣传队派陆志庠、黄茅等人携带美术作品150件及大批宣传品，到阳朔、平乐、荔浦、柳州、桂平、藤县、贵县、梧州、南宁、宾阳等地举办漫画流动展，展览为期两月。除负责展出外，还联络各地美术工作员讲习漫画知识，让大家能更好地理解、领会抗战漫画的内容；辅导业余美术爱好者进行美术创作；还到广西学生军三个团驻地开办"漫画研究班"，在较短时间里，培训了30多名美术人才。学生军很快开赴前线，他们创造性地在战士们的钢帽、背包，水壶等处绘上抗战宣传漫画，发挥了抗战美术的宣传、教育、鼓舞作用。培训学生军之后，漫画宣传队又深入广西地方建设干部学校指导该校漫画队工作，取得了较显著的成绩。

廖冰兄在《关于漫木合作》中指出："为了应付目前及今后的需要，漫木同人固然要精诚合作，展开绘画宣传工作，推进绘画运动。同时，在新干部的培养上，可以使学习木刻者在刻画中求绘画技术的进步，绘画同人尤当趁此学习版画这新兴的艺术，我们的合作并不仅在技术上临时的关联，我们应当长期合作下去，共同担任中国绘画建立的使命，这是应当特别强调的！"[42] 换言之，除了下基层举办短期漫画培训班、辅导普通民众漫画知识外，培养漫画艺术干部也是当务之急。

[42] 廖冰兄：《关于漫木合作》，《救亡日报》1940年2月22日第4版。

1940年,漫画宣传队同阵中画报社一起,协助桂林行营政治部,开办战时绘画训练班等综合性培训班。由汪子美、特伟、刘元、沈同衡、周令钊、张友慈、廖冰兄、黄茅、梁中铭等画家,分别讲授素描、水彩、布画、图案、漫画、木刻等知识,每周18小时,历时半年。训练班由于能始终贯彻理论与实践相结合的理念,使学、做、用三者紧密联系起来,效果很好。1940年6月12日,桂林行营战时绘画训练班举行结业典礼,与会者有政治部副主任徐会之,第三组组长王心恒,教务股股长梁中铭,教师刘元、廖冰兄、黄新波,以及全体学员。6月29日,下午2时,战时美展预展,由省立艺术馆主办,分正阳楼和乐群社二层场,招待桂林文化界。结业时他们举办了街头画展,深受欢迎,其"成就比好些优良绘画室四五年的美术学校的学生还要大"[43]。为了推动漫画与木刻的紧密结合,利于抗日宣传活动的开展,全国木刻界抗敌协会和漫画宣传队还于1940年4月联合开办漫画与木刻讲座,由温涛、黄新波、李桦、刘建庵、廖冰兄等分别讲解漫画、木刻运动的性质、地位、任务、发展方向、制作技术,收效颇大。

在开展普及美术的培训工作的同时,桂林美术界还很注意对中小学美术教师的培训工作。1938年春,广西省立艺术师资训练班的前身广西省会国民基础学校艺术师资训练班在徐悲鸿的倡导下,举办了第一期训练班,调训85名全省小学艺术教师,为期半年。接着,又在这年夏天举办第二期

[43] 廖冰兄:《从行营绘训班街头画展说到行营绘训班》,《救亡日报》1940年7月21日。

[44] 廖冰兄:《急需训练漫木干部》,《救亡日报》1939年4月1日第4版。

[45] 《街头"漫画展"》,《扫荡报》(桂林版)1939年4月28日。

训练班，专门调训全省中等学校美术教师，使广西全省有史以来的中小学教师能得到较有系统的训练，促进了广西全省的美术教育。广西省立艺术馆则利用假期，有计划地开办了几期暑假美术讲座，每周一次，分别请梁鼎铭、叶浅予、张安治、刘元、刘建庵、徐杰民主讲。全木协也与文协桂林分会紧密配合，由温涛、刘元、黄新波等为"暑期文艺写作研究班"讲授"木刻艺术""宣传画的制作问题""中国木刻运动"等课程，效果很好。另外，如全木协与浙江战时木刻研究社合办的"木刻函授班"，由李桦、黄新波、赖少其等老版画家任桂林指导区导师，这种新形式，也受到了广大美术爱好者，尤其是边远山区读者的欢迎。

美术家以通俗化、大众化的美术形式开展救亡宣传，推动了桂林美术运动的蓬勃发展。美术家们云集八桂，使得抗战时期桂林艺坛的美术运动空前强盛，有声、有色、有名。

廖冰兄说："据各方工作者的报告，漫画宣传不仅是量的普遍，而且事实上已有了很大的收获，不少民众被漫画说服，不少民众在漫画展览会中感动而兴奋起来。"[44] 桂林美术界的漫画家们经常到街头乡村举行漫画展，在民众中产生了广泛的影响。例如1939年春，军委会政治部漫画宣传队在桂林举行街头漫画展，参观的群众"有如潮水一样，虽然不能说是万头攒动，但已经够得上说：打动了千万人的心！"[45] 再如1939年8月6日至中旬，由廖冰兄、黄茅等组成的漫画

宣传队，出发到广西全州县、零陵县，分别举办漫画巡回展览。其中，廖冰兄创作的《抗战必胜连环画》（图4-39），通俗易懂，深得群众欢迎。木刻与漫画以通俗化、大众化的美术形式开展抗战救国宣传，做出了突出的贡献。1938年5月1日，五路军总政训处主办的五月街头漫画木刻展在体育场举行。1938年9月1日，国防艺术社在阳桥、环湖路等处举办街头漫画展。广西省立艺术馆美术部和广西省立艺术师资训练班长期合办街头宣传画、漫画周刊，张安治主编的《十日画报》就是其中很有影响力的一种，"他们特制了边长各三米多的木板，竖放在市中心十字路口东南侧，根据斗争形势的需要，采用单幅宣传画、故事连环画或漫画，配以文字说明，定期贴在板上，唤起民众，同仇敌忾，一致抗日。通俗易懂，生动活泼，深受群众欢迎"[46]。像这样的抗日美术宣传活动，自1940年3月该馆成立至1943年止，共办100多期。以军委会政治部漫画宣传队和广西省立艺术馆美术部为主要力量开展的街头漫画展活动，亦是极受群众欢迎、产生极大宣传效果的美术宣传形式。

留桂木刻艺术家在桂林的抗日救亡艺术宣传中，还创造了"抗战门神"和"抗战年片"的新型的艺术宣传形式。赖少其创作的《抗战门神》，在当时极有影响力。1939年春节《抗战门神》在"全桂林城及近郊都张贴起来"，极受人民群众的欢迎。版画家李桦曾号召美术工作者进一步开展这一工作，他说："今年我们应该把这种抗战门神推广到全中国去，

[46] 杨益群：《划时代的壮丽画卷——抗战时期桂林美术运动初探》，载杨益群编著：《抗战时期桂林美术运动》，漓江出版社1995年出版，第7页。

图 4-39　廖冰兄《抗战必胜连环画》

使全中国于新年那天换上一副抗战的新气象。"[47] 抗战年片也是由李桦号召发起的。他说:"我们有寄发贺年片的习惯,便可利用贺年片作为抗战宣传。在这个小小的片子上面,如果用宣传领袖意志、抗战信念、民族意识代替了'恭贺年禧'四个最普通的字,则在潜移默化中,可以给国民精神一个莫大的影响。"[48] 1940年初,桂林文艺界、新闻界联合组成的桂南前线战地慰问团的成员,就曾携带着桂林美术界艺术家们制作的"抗战年片"在前线部队中分发,起到了激励斗志、鼓舞人心的宣传作用。

[47] 李桦:《抗战年片与抗战门神——一个关于木刻应用问题的建议》,《救亡日报》1939年12月12日。
[48] 李桦:《抗战年片与抗战门神——一个关于木刻应用问题的建议》,《救亡日报》1939年12月12日。

丰富多彩的美术刊物、著述为美术运动添光加彩。琳琅满目的美术刊物,更是我国出版史上的奇迹。在桂林已发现的26个刊物(包括报纸的美术副刊)中,有不少是颇具历史、学术价值而弥足珍贵的。1940年11月1日,全木协会刊《木艺》在桂林创刊,1941年1月出版了第2期后,国民党党部就命令广西省党部将其查封。1940年6月,广西省立艺术师资训练班出版的《音乐与美术》(图4-40),由张安治、陆华柏、徐杰民、沈同衡等人编辑,历时近4年,共出版了3卷30期。该刊主要面向艺术工作者或教育者,从整个战时美术界的全局出发,从对美术的初级认识、入门辅导、高级引领的多层次全方位着眼,成为抗战时期广西美术领域的专业化期刊代表。该刊编者在创刊词中介绍该刊的创刊宗旨有三点:

图4-40 《音乐与美术》1940年第4期封面

一是介绍富有建设性的时代作品；二是作为供给青年艺术工作者进修的参考资料；三是辅助战时艺术教育。

首先，《音乐与美术》配合广西省立艺术馆主办的系列暑期美术讲座，将其美术讲座资源转化为学术成果，陆续发表。如1940年8月8日由陆其清主讲的"中国美术的前途"，经卢巨川记录整理发表于《音乐与美术》1941年第2卷第4期；1940年8月13日由刘元主讲的"宣传画的制作问题"，经整理后发表于《音乐与美术》1941年第2卷第3期；1940年9月3日由张安治主讲的"中国绘画的民族形式"由朱锡华记录整理发表于《音乐与美术》1941年第2卷第1/2期合刊；1941年5月5日由徐杰民主讲的"习画的步骤"，后经整理发表于《音乐与美术》1941年第2卷第9期；等等。这些讲座被整理成文章并发表，不但能使现场聆听过讲座的学员熟悉巩固知识，而且能使未到现场听讲座的全国民众从中受益，从而有效地促进了美术讲座与学术研究的衔接，促成抗战美术运动的形成和深入发展。

信息的传播带有宣传性，期刊也成为大众消息来源的重要途径。从对知识的传授这一功能而言，美术期刊较之美术学校的优势在于不存在时间与空间的限制，如广西省立艺术师资训练班开展过多次学术讲座，讲座受时间与空间的限制，而一经期刊的发表，讲座知识便能被更广泛地接受。

张安治是《音乐与美术》编辑、中华全国美术会桂林分会的理事，他的多篇文章如《绘画的表现与技巧》《改进推行我国艺术教育之建议》《法国大革命时期美术运动的演进》《实用美术与大众》《论现实主义与理想主义》等先后发表于《音乐与美术》各期，他的美术教育和美术理论，借助美术期刊得到更好的传播。

《音乐与美术》集美术教育、艺术争鸣、时事报道于一体，传播了大量美术知识，真实地反映了抗战时期广西美术界的动态，也反映了中国美术现代化进程在广西的面貌，是当时绝无仅有的全国性艺术教育刊物。

其次，美术期刊为美术社团服务。美术期刊弥补了美术社团在宣传上的不足之处，帮助美术社团更好地做宣传工作，社团的理念、动态要借助期刊传播，会员的作品、文章也要依赖期刊发表。如《时代艺术》创刊号刊发的洪雪村《广西版画研究会成立的意义》，不仅是《时代艺术》的发刊词，而且说明了广西版画研究会成立的意义，为广西版画研究会做了一个很好的宣传。会员的作品宣传方面，如中华全国木刻界抗敌协会的成员赖少其、刘建庵、特伟、温涛等人的木刻作品，散见于各报章刊物，美术期刊使得他们的作品得到更广泛的传播。

美术社团为美术期刊注入活力，为美术期刊提供人力、物

力、财力，使美术期刊内容更丰富，发展更顺利。桂林文化城中的很大部分刊物都是由美术社团的会员创办或参与编辑出版的，他们也是主要的撰稿人。以广西版画研究会为例，该会在《广西日报》（桂林版）出版副刊《时代艺术》，在刊物上介绍会员作品，有力地推动了广西木刻艺术的发展。广西版画研究会成立于1937年6月，由李漫涛、钟惠若、沙飞、洪雪村等人发起，会员多达40余人，直属乐群社文化部领导。该会先后举办多次活动来推动广西木刻艺术的发展，如邀请李桦来桂林主持木刻讲座，并为李桦举办个人画展，在报刊上介绍其作品。可以说，广西版画研究会就是《时代艺术》的"娘家"，《时代艺术》的出版如同"出嫁"，"娘家"要为女儿"出嫁"准备"嫁妆"，这些"嫁妆"就是人力、物力、财力。此外，美术社团成员还积极为各种美术刊物撰稿，为美术期刊注入了鲜活的生命力。如中华全国木刻界抗敌协会的成员力群、李桦、刘元、黄新波、赖少其、刘建庵等是抗战时期桂林美术期刊的主要撰稿人。主要作品如《国防周报》的封面作品：第1卷第1期的《建立国防化》，第1卷第2期的《同归于尽》，第1卷第7期的《一个有刺的果子》，第2卷第3期的《不让它再踏进一步》等。

此外，美术刊物尚有1939年5月16日在桂林创刊的《工作与学习·漫画与木刻》，郁风于1940年所编的《耕耘》，刘建庵、张安治等人于1941年参与编辑的《艺术新闻》，1944年沈同衡主编的《儿童漫画》等刊物。尤其是赖少其、刘建庵、

特伟、廖冰兄、黄新波等负责编辑的《工作与学习·漫画与木刻》第二期发表《中国绘画工作同人致苏联同志书》,在信上署名的有:沈同衡、周令钊、陆志庠、刘元、张谔、刘建庵、艾青、梁中铭、黄茅、阳太阳、特伟、汪子美、廖冰兄、赖少其、叶浅予、张乐平、张仃、胡考、郁风、黄新波、李桦、刘仑、梁永泰、沈振黄等人。编者按语指出:"中苏文化协会所主办的中国抗战艺术展览会,定五月下旬在莫斯科开幕,这封信是和作品一同寄去的,我们希望中苏两国由艺术的交流,更能再进一步地帮助中国抗战,巩固和平力量,打击法西斯。"49

这些刊物,在桂林抗战美术运动的各个发展阶段里发挥了不同的作用。

还有一些办得颇具特色并有一定影响的刊物,如广西版画研究会主编的《时代艺术》,军委会政治部主办、梁中铭主编的《阵中画报》,赵望云主编的《抗战画刊》,芦荻等主编的《漓水》,广西省立艺术馆美术部主编的《战时素描》,广西省立艺术馆美术部主编的《战时美术论丛》,军委会政治部主编的《抗战木刻选集》(图4–41)等。这些刊物发表了大量美术作品和理论文章,宣传了抗战,繁荣了创作,成为桂林以至全国抗日文化运动中重要的组成部分,而且还刊载了不少美术信息、作品、动态、信函、文件等珍贵资料。如李桦、黄新波、刘建庵、赖少其等拟定的鲁迅木刻展,艾青、

49 《中国绘画工作同人致苏联同志书》,《工作与学习·漫画与木刻》1939年第2期,第17页。

《抗战木刻选集》"七七"三周年纪念木刻流动展览会纪念画集

图 4–41

沈同衡、赖少其、叶浅予、黄新波、李桦等24人署名的《中国绘画工作同人致苏联同志书》，漫木同人《给漫木同志的一封公开信》，中华全国木刻界抗敌协会《致苏联木刻艺术家》和《木协会务报告》，李桦、廖冰兄、刘建庵、温涛、黄新波等执笔的《十年来中国木刻运动的总探》等，均为我国抗战美术史和现代美术史领域极为重要的历史文献。刊物的销量少则两三千份，多则一万多份，远销全国各地乃至香港以及南洋。有的刊物，如《战时艺术》（司徒华主编），还曾得到周恩来的亲切关怀。美术专著（画册）的出版，初步统计多达107种，数量相当可观。其中，代表画册有：丰子恺的《漫画阿Q：正传》（53幅），黄新波的《老当益壮》（又名《不落的太阳》，80多幅），刘建庵的《高尔基画传》（30幅），廖冰兄作图、陈仲纲刻版的《抗战必胜连环图》（112幅），张安治的《苦难与新生》（161幅），叶浅予、李桦、丁聪等的《奎宁君奇遇记》（约40幅），特伟、刘建庵的《我控诉》（72幅）。主要论著有：张家瑶的《中国画法概说》，孙邮公的《中国画家人名大辞典》，野夫的《木刻手册》。这些专著画册，在战时困难重重之下出版问世，内容丰富多彩，形式灵活多样，填补了空白，是桂林抗战美术运动的一大特色，影响深远。

第五节
抗战时期西安的美术运动

图 4-42 西安城门口的宣传画

抗战时期，全国的一些漫画作者云集西安城内，使之成为战时我国漫画运动非常活跃的一个城市——西安城门上悬挂的巨幅抗战宣传漫画（图 4-42）说明了这一切。

全面抗战初期，陕西省抗敌漫画木刻歌咏团（图 4-43）抗战后援会西安学生分会在赴关中演出时，就向广大民众散发了大量的抗战宣传漫画。西安行营政训处在西安城等地绘制了大量的抗战宣传壁画（图 4-44、图 4-45）。1938 年 1 月初，中华全国抗敌漫画木刻家协会（简称"全国漫协"）派张仃等携漫画木刻原作百余幅来西安举办展览，与西安画家陈执中、刘铁华共同筹备中华全国抗敌漫画木刻家协会西安分会（简称"西安漫协"）。1 月中旬，西安漫协在马坊门的陕西省民众教育馆（今陕西省图书馆）召开成立会议，推选陈执中、刘铁华、张仃、陶今也（尼尼）、段干青、吴君奋、赖少其为执委（后又增补朱天马、刘韵波为执委）。下设编辑、培训、供应、总务 4 个组，由执委分工负责。会址初设在陕西省民众教育馆，同年 4 月，迁至盐店街公字 2 号（东北五省会馆后院）。

图 4-43 抗敌漫画木刻歌咏团徽章

西安漫协一成立，即在陕西省民众教育馆主办首届抗敌

图 4-44　西安城内壁上之抗战画

图 4-45　西安行营政训处张贴的宣传画

漫画木刻展览会，展出作品 200 多幅，出品均为大型原作，来自全国漫协和西安漫协 60 多位画家之手。有叶浅予的《松江车站被炸》、张仃的《收复失地，拯救东北同胞》和《全面抗战》、张乐平的《抗战人人有责》、陈执中的《东北回忆录》（连环漫画）、段干青的《引狼入室》等等。作品内容有的歌颂前方将士的英雄事迹，有的揭露日本侵略者的罪恶行径，有的嘲讽汉奸卖国求荣的丑恶嘴脸，有的反映各族人民慰劳抗日将士的感人画面。张仃、陶今也等 11 人还曾到陕西前线进行漫画宣传。

1938 年 6 月 19 日至 8 月上旬，西安漫协组织抗日艺术队（图 4-46），携带漫画木刻作品百余幅，前往渭南、咸阳、延安、绥远等地区举办流动展览。抗日艺术队由诗人艾青任队长，成员除漫画木刻家外，还有演艺界人士。艺术队不但搞画展，还在城镇街头演抗日戏剧。

1938 年 9 月，著名木刻家力群、金浪携带木刻作品百余幅，随"军委会政治部演剧队第三队"来西安。1938 年 9 月 26 日，在省民众教育馆以演剧队名义与西安漫协联合主办第二届抗敌漫画木刻展览会，共有 80 多位作者的 200 余幅作品参展。其中有力群的《敌机走后》、赖少其的《告密》、刘铁华的《伟大的思想家——列宁》、陈执中的《流亡三部曲》（连环漫画）、朱天马的《鲁迅像》等。同年 10 月 5 至 6 日，还将展品移至西安钟楼街头展出。其他反映抗日内容的画展

图 4-46　1938年抗日艺术队出发前在西安合影（后排左五为张仃）

有1941年新民中学的漫画木刻展，1943年到西安巡回展出的丰子恺漫画展（图4-47）。此间在西安的钟灵也绘制过一些布画进行宣传。

中华全国漫画作家协会西安分会成立后，展开了一系列的活动。1937年10月创刊出版《抗战画报》是该会仅次于举办漫画训练班的会务工作。刊物为石印，四开折叠本，全部发表漫画作品，主要作者有陈执中、张仃、胡考、陶今也、赖少其、朱丹、钟灵、刘铁华、周克难、丰子恺等人。1939年7月出版了第14期后停刊。

1938年1月，中华全国漫画作家协会西北分会还创办了不定期的抗战宣传刊物《抗敌画报》，张仃任主编。该刊采用石印，报纸4开折叠式开本，便于携带；封面套两色，内

丰子恺《最终的下场》漫画

图 4-47

容、画面单色。主要刊载以抗日为内容的歌颂漫画、政治讽刺画和时事漫画等，也刊载有关漫画活动、经验介绍、漫画知识、消息报道等文章。主编和撰稿人主要是中华全国漫画作家协会西北分会的执委。发行数量5000份，发行对象是抗日救亡团体和前线部队，少数零售。该画报从1937年10月到1939年12月，共出刊15期，刊载作品600余幅，后遭国民党查封。

接着，还有1943年《十日画刊》（《华北新闻》副刊，李凤棠主编），1943年《生力》（赵燕有主编），1945年《经世》（武伯伦主编）。1943年，陈执中编写出版了一本理论性著作《漫画教程》。

西安漫协特设供应组，为各抗日团体义务绘制各种形式的漫画、宣传画等。曾先后给山西抗敌决死三队、东北抗日救亡总会西安分会、基督教战地服务团、青年会救国军等绘制100余幅作品。并将张仃创作的《军爱民》《民拥军》《蒙族人民》《保卫祖国》等4幅招贴漫画，用两色套版印制3000份，发送给前方部队及救亡团体。还配备一名专门打制木刻刀的工人，先后向各救亡团体的木刻工作者供应1200多套刻刀。

1938年5月，国民党省党部下令取缔13个救亡团体，西安漫协是其中之一。大部分工作人员离开西安，但留下的人员仍坚持工作，并改用抗敌画报社名义，先后编出《抗敌画

报》新一号至新四号，直至 1939 年 7 月，国民党当局查封画报社，并逮捕负责人，西安漫协被迫停止工作。

第六节
战地服务团与抗战美术运动

图 4-48 丁玲组织西北战地服务团

中国的战地服务团诞生于抗战爆发之后。它的出现是否受到"美国战地服务团"的直接影响或启发不得而知。不过，在中国，战地服务团出现伊始即形成自己的特点：侧重政治宣传和文艺演出，故参加者以作家、艺术家为主。

一、西北战地服务团的美术运动

率先成立且影响最为广泛的应该是在延安组成的西北战地服务团（图 4-48）。1937 年 8 月，中共中央任命作家丁玲（图 4-49）、吴奚如分别担任西北战地服务团的团长与副团长，率领主要由剧团组成的西北战地服务团奔赴山西，慰问抗日前线的士兵。1937 年 8 月 12 日，西北战地服务团举行成立大会，全称为第十八集团军西北战地服务团（简称"西站团"）。朱光代表中宣部任命丁玲为团长，吴奚如为副团长。会议确定了西北战地服务团的性质，讨论通过了行动纲领和

图 4-49 西北战地服务团的团长丁玲

本团规约。8月15日,在延安举行欢送会,但没有即刻出发前线,而是留在延安达四十余天。一方面,西北战地服务团作为党的文艺宣传团体,需要在政治上和工作上有所准备。比如学习毛泽东、何长工等人的政治报告,编写、排演演出剧目。另一方面,是等待出发时机,这取决于八路军开赴前线的时间。国共双方直到8月22日、25日才分别宣布红军改编,而阎锡山宣布抗日是在8月28日,周恩来、彭德怀、徐向前9月7日前往山西会见阎锡山,之后,八路军开赴山西,直到9月16日八路军总部渡过黄河,9月22日西北战地服务团才能出发。

1939年1月3日,西北战地服务团再次从延安出征。因丁玲进入党校学习,改由周巍峙任团长。根据中共"发动群众、组织群众和武装群众"工作的宣传需要,1939年10月,西北战地服务团改由北方分局直接领导,"组织边区乡村艺术干部和艺术团体",开展"乡村文化娱乐"工作成为西北战地服务团主要的任务之一。"我们训练的目的是教他们认识艺术,懂得艺术之后马上就要在工作中使用,作为抗日宣传的武器。""我们的艺术是服务于政治、配合政治,而且推动政治运动向前发展的。"1940年4月至年底,西北战地服务团在唐县、完县、易县连续举办了三期乡村文艺训练班,每期三个月,培训乡村艺术骨干600多人。训练的内容,主要包括一些基本的绘画常识,最重要的是教学员怎样写标语和画宣传画。

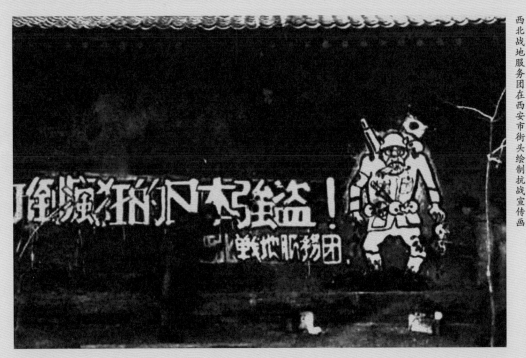

图 4-50

西北战地服务团在西安市街头绘制抗战宣传画

西北战地服务团的工作方针是"面向群众,把艺术交还群众,开展乡村艺术运动"。目的是"广泛培训地方上的文艺骨干和建立基层组织,开展乡村的文化娱乐工作,活跃在晋察冀边区的乡村文化活动,使文化娱乐工作与抗战建国的要求紧密地联系起来","创造大量适应边区具体环境的文艺作品"[50]。除了培训人才,乡村文艺训练班还组织美术研究会,出乡艺画报,创作木刻 70 余幅。西北战地服务团的美术宣传战为配合对敌伪的政治攻势,开展了大量的抗日宣传活动,在西安城内绘制了大量抗战宣传壁画(图 4-50)。因

为宣传画直接明了，尤其是木刻，一般日本士兵都对木刻有一定的认识，比较容易接受这种形式。所以，经由战争和宣传"一文一武"两种手段来实现抗战政治目的，具有实际效果和意义。

在晋察冀边区期间，西北战地服务团与同在边区的鲁艺木刻工作团的工作性质不同，木刻创作没有明确的任务和要求，因为美术队的工作是在剧社担任舞台美术设计，徐灵、古塞、李劫夫、李又人、吴坚、郝汝慧、陈如、屠炜克、郑国强是美术组的骨干，他们的工作主要是创作木刻、漫画和壁画。

1942年5月前后的这段时间，边区开始了轰轰烈烈的大生产运动，西北战地服务团驻在灵寿县，大家觉得美术组已经创作了许多木刻，应该出一册木刻专集，周巍峙团长同意了徐灵的请求，《战地木刻》就这样诞生了。木刻集收录了徐灵、古塞、李又人、吴坚、李劫夫、陈如和郝汝惠等7人1940年前后完成的作品21幅。因1941年屠炜克在华北联大美术系学习，后被调至朝鲜义勇军华北支队工作，郑国强1942年被送至学校学文化，所以这本木刻集未收录他们的作品。这些木刻作品，与其他艺术手段一样，"都能围绕中心工作活动，这是最具体的为政治服务与为群众服务，并成为群众斗争的有力武器"[51]。从文艺创造的内容来看，是多方面的，有对敌斗争、政治攻势、减租减息、清算复仇、回忆运

[50] 李伯钊：《敌后文艺运动概况》（美术部分），中国文化出版社1941年出版，第46页。

[51] 曼晴：《冀晋区一年来的乡艺运动》，《新群众》1946年第3卷第1期。

图 4-51　西北美术工厂印制的《加强各根据地建设，使敌人无力西进》宣传画

动、大生产、歌颂英雄模范、拥军拥抗、民主生活和文化生活等等，应有尽有。

西北战地服务团作为八路军和晋察冀边区一个非常重要的文艺宣传工作团，开创了文艺进行战地服务的先河，可以看成中央苏区宣传文化的又一创举和成功范例——文艺和宣传有机结合。不论是丁玲前期配合八路军开展宣传工作，还是周巍峙在晋察冀边区利用文艺普及边区政府的政策，都是利用文艺"武器"参加八路军针对敌伪的政治攻势。西北战地服务团在晋察冀边区近六年的时间里，积极参与边区文化建设，与边区文联、美协联合开展宣传工作，组织和采用多种文艺宣传形式，有力地推动了"发动、组织、武装"群众工作的实施，提高了广大群众的政治觉悟，使广大群众自觉起来斗争，以至于西北美术工厂印制发行了宣传画《加强各根据地建设，使敌人无力西进》（图 4-51）。

二、南方各地战地服务团的美术运动

南方各地也活跃着战地服务团的身影。第四战区战地服务团始于 1937 年 8 月 13 日爆发的淞沪会战，当时右翼军总指挥兼第八集团军总司令张发奎将军，请北伐战争时期的老朋友郭沫若，参照北伐军队中所设政治部的模式，在第八集团军组建进行政治工作和民众工作的部门，并命名为战地服务团，成员以演员、美术家、作家为主，其中不少为中共地

下党员。淞沪会战失败后,张发奎率军抵达广东韶关,出任第四战区司令长官,所以南方战场上仍然活跃着战地服务团的身影。可以说,中国抗战期间的战地服务团的出现与发展,有着国共合作的统一战线的历史背景,且从一开始就直接受到中国共产党的引导与影响,甚至在不少战地服务团里,活跃着中国地下党员的身影。

南北同时出现的战地服务团,因其文艺演出的方式喜闻乐见而广受欢迎,随即扩展至各战区。几乎每个地方都有规模不同的战地服务团,有的地方甚至专门由中小学生组成少儿战地服务团。后来,这一组织虽被更名为战地服务队,但人们还是习惯地称之为战地服务团。每个战地服务团,几乎都是一个充满生机的小集体。抗战烽火中诞生的战地服务团有许多文艺界名人,如田汉、叶浅予、张乐平等文艺界的佼佼者。而对投身战地服务团之中的年轻人来说,它不啻一个温暖的学校,可以使他们忘掉远离父母的寂寞,忘掉战争带来的艰苦,在父辈们的关爱中、在艺术的熏陶中茁壮成长。

值得一提的是,在远离重庆的福建,地方保安军的战地服务团显得相当活跃,吸引了众多流浪年轻人羡慕的目光。黄永玉回忆他在其中的艺术活动时说:

> 一个寒碜之极的小小包袱,装着三本高尔基,一本陀思妥耶夫斯基,一部线装黄仲则,一本鲁迅,两

本沈从文，一本哲学辞典，四块木刻板，一盒木刻刀，压在十七岁小小的肩膀上，来到滨海城市泉州。[52]

对于青年来说，参加抗战莫过于亲自打仗。明明白白地说战地服务团的服务对象是战地，上火线去干一番事业，好像是责任所系。福建泉州的战地服务团需要一个美工，而黄永玉在《大众木刻》发表过木刻作品《下场》，故被选中了，让他为演出绘制布景和海报。黄永玉对当时面试的情景至今记忆犹新，他回忆道：

> 我到泉州后，战地服务团招生已结束，我就由朋友介绍到一个小学，住下来准备暑假后去教书。这时，又听说他们缺一个美工，朋友就带我去。我在集美学过剪影，就现场给几个人剪影，大家都觉得很像，就录用了我。（与李辉的谈话，2008年4月8日）[53]

泉州的战地服务团，主要任务就是排演话剧。此时当美工的黄永玉，一开始也被安排客串上场，扮演一个跑龙套式的角色。他说：

> 我不会演戏，一点也不会演。演戏当个传令兵，排练了两个多月只要讲一句话"报告司令员，前面发现敌人"，一上台不会讲了。然后就把幕放下来从头开始，请另外一个人代替我，排演都不要排，就能讲了。

[52] 杨绛、黄永玉、余华：《活出生命的本真》，九州出版社2019年出版，第242页。

[53] 李辉：《黄永玉传奇(增补本)》，湖南美术出版社2013年出版，第110页。

以后我的工作除了画画,就是拉幕,开幕了拉幕,就是做这个事。但是我自己就刻木刻、画画、看书这样的。这个战地服务团,剧团这个组织在当时的八年的全面抗战期间对全国的青年们、失学的青年无疑是一所很好很好的收容所。把这些孩子们啦,没地方去的人啦,都收容在一起。(1998年在郑州越秀学术讲座的演讲)[54]

泉州战地服务团使黄永玉有了自己的小天地。他有一间单独的房间,门口挂上了"美工室"的牌子,从此不需要把时间浪费在排演节目上,而是集中精力绘制速写,如《泉州的东西塔》(图4-52),创作刻制木刻作品。在泉州战地服务团的艺术生活,使黄永玉从此有了新的生活内容和抗战美术的创作机会。在团长王淮的支持下,他印制了第一本木刻集《闽江烽火》。1939年后,蒋介石下令解散战地服务团,于是全国各地的战地服务团陆续被解散,作为中国抗战美术运动中坚力量之一的战地服务团,逐渐淡出了历史。

[54] 李辉:《黄永玉传奇(增补本)》,湖南美术出版社2013年出版,第110页。

图 4-52

黄永玉手绘作品《泉州的东西塔》

第 五 章

"敦煌热"与西北西南的艺术考古运动

这是一个非常可悲的文化现象——20世纪初东方兴起的敦煌热并不是由中国人开始的。具有讽刺意味的文化盗劫,敲开敦煌这个沉睡千年的艺术宝库大门。转眼间,中国西部这块古老的佛门乐土成了外国文化盗掠者的"乐土"。奥布鲁切夫以日用品交换为名,骗去敦煌一大包文献。斯坦因用神和金钱的诱惑,骗走数以万计的文献和艺术珍品。伯希和是一个精通汉语、熟悉中国古典文献的汉学家,他用三个星期的搜选,再用五百两白银骗取藏经洞的六七千幅精品。日本人橘瑞超、吉川小一郎尾随斯坦因和伯希和,相继骗得大约六百份经卷。俄国人鄂登堡双管齐下,不仅骗取手卷,还剥取一些北朝壁画。姗姗来迟的美国人华尔纳,决心"剥尽

20世纪初敦煌石窟未修复前外景

图 5-1

这里的一切而毫无动摇",他在粘取十二幅唐代壁画之余,还劫去一尊精美的唐代彩塑,并预言二十年之内这里将不值一看。当他1925年率领大规模远征队企图盗取更多的敦煌壁画时,终于被愤怒的中国民众逐走。

"敦煌热"以外国文化窃贼的贪婪盗骗拉开了序幕。当20世纪30年代中国本土兴起"敦煌热"时,敦煌已创痕累累。首次提出"敦煌学"的是清华大学教授陈寅恪。1930年,他在为陈垣所作《敦煌劫余录》写的序言里说:"敦煌学者,今日世界学术的新潮流也。"接着中国学者以敦煌艺术为对象展开的研究,开启了"敦煌学"的学术热潮(图5-1)。1931

年贺昌群利用在留学日本时查到的材料进行敦煌研究,并在《东方杂志》第28卷发表《敦煌佛教艺术的系统》,拉开了中国人对敦煌佛教艺术研究的序幕。这受到日本敦煌学者神田喜一郎的注意,他在《敦煌学五十年》中评价贺昌群"发表了极为通俗的论文",从而使得敦煌艺术成为世人瞩目的课题[1]。随后王重民和姜亮夫利用到欧洲研究整理中国文献之际,看到敦煌的艺术珍宝在欧洲展览。发现欧洲学者对这些敦煌的材料如数家珍,姜亮夫还结识了伯希和,看到伯希和在敦煌佛窟里聚精会神地工作研究的照片。当伯希和得意扬扬对他讲敦煌卷子里面最好的精华都被他带到了法国,要研究敦煌还得到法国来时,姜亮夫接受王重民的建议,开始利用在欧洲拍摄的大量胶片进行研究,他与王重民、向达三人一起分工做敦煌研究。姜亮夫主要依靠案头文字和敦煌文物图片资料进行研究,对敦煌的壁画和雕塑艺术发表过不少看法。例如,他认为北朝以前的壁画有涂染的痕迹,唐以后线描技法趋于成熟。因此,前者显然是受了印度画法的影响,而后者则是纯然中国特色。根据多年对敦煌的壁画和雕塑的研究,他指出中国寺庙里大量的释迦牟尼雕塑,其面容都像中国人而非印度人。姜亮夫对敦煌学的研究,凝聚在其著的《敦煌学概论》之中,他是敦煌学的建功立业者。

于是乎,中国的敦煌学在陈垣、陈寅恪、贺昌群和姜亮夫、王重民、向达等著名学者的聚焦研究之下形成气候,为20世纪40年代"敦煌热"的兴起,奠定了学术研究的基础。

- [1] 张总文:《先鞭独著的"敦煌佛教艺术的系统"》,《中华读书报》2004年3月10日。
- [2] 参见李廷华:《王子云评传》,太白文艺出版社2005年出版,第110页。

第一节
"敦煌热"与敦煌艺术研究所

进入20世纪40年代,抗日战争进入相持阶段,一向不引人注意的中国西北河西走廊成了战略后方、国防要地,敦煌莫高窟这个西北边陲的艺术宝库,顿时热闹起来。许多政府要员、文物考古学者先后来到敦煌,尤其是许多美术家接踵踊至敦煌,争睹敦煌古老壁画和雕塑的风采,并将艺术考古和临摹的成果、作品向国内外公布、发表和展览。于是敦煌石窟艺术不胫而走,驰名中外,引起全世界人们的瞩目和向往,一直到当今时代。

一、张大千与临摹敦煌壁画热

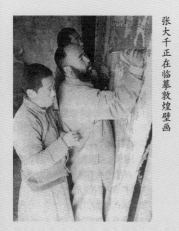

图 5-2　张大千正在临摹敦煌壁画

早于张大千赴敦煌临摹壁画(图5-2)的有上海美术专科学校的毕业生李丁陇,后在陕西西安工作。1937年10月,李丁陇赴敦煌临摹壁画前后近10个月[2]。

张大千(1899—1983)起初是从与老师曾熙、李瑞清的交往中得知敦煌之大概情况的,后来蛰居苏州网师园时期,又与毗邻而居的著名书画家叶恭绰结为挚友,叶恭绰对大千时言敦煌艺术,这一切都给张大千决心去敦煌一探究竟埋下了伏笔。抗战烽火照亮了中国的西部大漠,一直神秘莫测的敦煌,逐渐

进入人们的视野。在1940年一个偶然的机会,有个友人告诉他可以去西北戈壁深处,敦煌莫高窟里有大量唐宋时期精美的壁画。这个消息让张大千从千里之外的重庆来到敦煌。在四川同乡、国民政府要员张群的引荐下,张大千结识其麾下时任兰州市市长的蔡孟坚。蔡市长为他找到国民党第八战区总指挥鲁大昌,其派马步青骑兵护送,一路风尘仆仆来到敦煌。从1941年3月,张大千率领夫人、儿子及随行共九人抵达敦煌,到1943年,三年面壁,临摹历代壁画达270多幅。

张大千到敦煌的目的,主要是临摹壁画。首先,他遇到两个大问题:一是要完全按原壁画的尺寸丝毫不差地临摹下来,画布必须拼接缝制。这种缝制画布的技法不是普通的缝法,是青海寺庙里的高僧们秘不外传的一种特殊技法。据说这种技法从唐朝时流传下来,但现在只有这些喇嘛才会。这种缝制画布的技艺烦琐精细,要用羊毛、生石膏、鹅卵石等材料熬胶,缝好之后,还要加工打磨,正面缝六次、反面磨三次,缝好之后的画布才能保证永不脱落变形。二是壁画的颜料调配要保证色彩的还原效果,且还须长期抗氧化保鲜,不脱色变色和脱胶掉色开裂等,这种调配颜料的技艺也只有青海寺庙里的高僧们还在使用。于是张大千从青海西宁的塔尔寺专门聘请了三位著名的藏族喇嘛画师来敦煌,帮助他缝制画布和调配颜料,并在塔尔寺和其他寺院里购买了数以百斤的石青、石绿、朱砂等矿物颜料,开始进行艰苦卓绝的壁画临摹工作(图5-3)。为了不伤及这些壁画表面,他采取的办

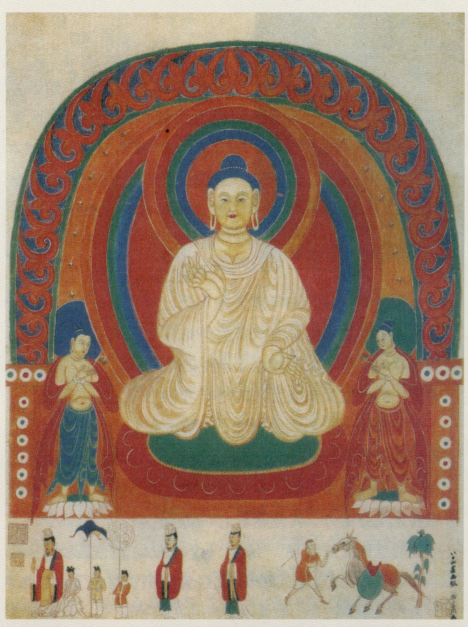

1943年张大千临摹的敦煌八十四窟西魏释迦及供养人像

图 5-3

法是先用蜡纸把画面勾描下来，但又不能把纸粘到壁画上去描，只好让两个学生站在架子上悬空提纸，再由张大千去描。稿子描下来后再拓到画布上，然后再对着壁画看一笔画一笔。

张大千的儿子心智在回忆录中对这段临摹巨幅壁画的辛苦有详细的描述："特别是临摹巨大整幅壁画的上面部分时，一手要提着煤油马灯，一手要拿着画笔爬在梯子上，上下仔细观看着壁画，看清一点，就在画布上画一点。一天上下得爬多少次梯子，就很难统计了。我当时胆子小，每当爬到最高处时（距地面3米左右或更高一点），两条腿不由得就发抖……而当临摹到壁画的底部时，还得铺着羊毛毡或油布趴在地上勾线、着色，不到一个小时，脖子和手臂就酸得抬不起来，只得站起来休息片刻再继续临摹。"[3]

不仅张大千的儿子如此描述，张大千的学生刘力上也有类似的记叙。他说："每日侵晨入洞，从事勾摹，藉暮始归，书有未完，夜以继泛。工作姿态不一，或立、或坐、或居梯上，或卧地下，因地制宜。惟仰勾极苦，隆冬之际，勾不行时，气喘汗出，头目晕眩，手足摇颤。力不能支，犹不敢告退，因吾师工作，较吾辈尤为勤苦，尚孜孜探讨，不厌不倦，洵足为我辈轨范。"[4]

此时张大千已年过40岁，其儿子、学生和助手们临摹敦煌壁画都感到力不能支，张大千的临摹工作所要付出的劳

[3] 引自文欢：《行走的画帝——张大千漂泊的后半生》，花山文艺出版社2006年出版，第64页。
[4] 刘力上：《莫高窟榆林窟巡礼》，《新新新闻》1944年1月31日。

动强度自然更大，何况他们还身处沙漠戈壁荒凉石窟的恶劣生活环境之中，疲惫不堪可想而知。但是大家却都心甘情愿、无怨无悔地追随着张大千，沉浸在敦煌石窟宏伟博大的艺术世界里，日复一日执着地临摹了2年又7个月，在艺术上取得了巨大的收获（图5-4）。

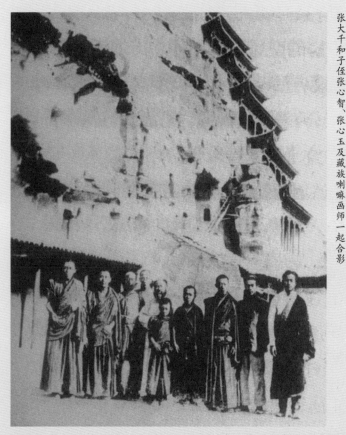

张大千和子侄张心智、张心玉及藏族喇嘛画师一起合影

图 5-4

张大千临摹敦煌壁画的方法是"复原临摹",追求摹形原色,原汁原味。张大千临摹敦煌壁画,是采取分组"将人分成三组:先生等五人为一组,昂吉等人为一组,此两组负责临摹,凡人物、佛像面部、手脚等重要部分,全由先生负责勾线,次要部分及上色等则由其他人进行,最后由先生总成定稿……先生临摹壁画的原则是:要一丝不苟地临下来,绝对不许参以己意;若稍有误,定换幅重来,因此常令一起临摹的门人子侄等叫苦不迭。壁画中有年代久远者,先生定要考出原色,再在摹品上涂上本色,以恢复壁画的本来面目(即所谓'复原临摹'),故先生的许多摹品,常显得比壁画原作更鲜艳、更漂亮"[5],如张大千临摹榆林窟第25窟朱衣杨枝大士(图5-5)就是如此。

王子云考察了张大千临摹敦煌壁画的方法,并与自己临摹敦煌壁画的方法作了一番比较,指出其旨趣之异:"对于敦煌壁画的摹绘方法,我们与同住的张大千有所不同。我们的目的是保存现有面目,按照原画现有的色彩很忠实地把它摹绘下来。而张大千则不是保存现有面目,是'恢复'原有面目。他从青海塔尔寺雇来三位喇嘛画师,运用塔尔寺藏教壁画的画法和色彩,把千佛洞已因年久褪色的壁画,加以恢复原貌,但是否真是原貌还要深入研究,只令人感到红红绿绿十分刺目,好像看到新修的寺庙那样,显得有些'匠气'。"[6]其实张大千临摹敦煌壁画的"匠气"主要表现在色彩上,而在摹品上涂上本色,是由张大千从青海塔尔寺雇来的三个藏

族喇嘛画师按藏传佛教壁画的画法和色彩制作,最终由张大千总成定稿而成(图5-6)。

就美术考古而言,张大千的这种"复原临摹"的方法,有一定的传统佛教壁画原生设色基础,这在保护性临摹敦煌壁画的方法上,具有开拓性创新意义。尽管"令人感到红红绿绿十分刺目",但与"保存现有面目,按照原画现有的色彩很忠实地把它摹绘下来"即写实性临摹原作相比,不失为另一种有意义的方法。段文杰就对张大千的这种临摹办法给予了高度评价,指出:"画稿以透明纸从原壁画上印描,临本与原壁同等大小,展现了壁画宏伟气概。"[7]

再说张大千临摹敦煌壁画的积极影响,莫过于1943年5月张大千临摹敦煌壁画展览在重庆中央图书馆展出。段文杰回忆当时情形说:"张先生当年那次画展在重庆开得非常热闹,票虽然贵到五十元法币一张,但人更多。我第一天去看画展都没买到票,第二天专门起个早跑去买票才得以看成。有人说我是看了那次画展后才被吸引到敦煌来的,事情确实是这样。"[8] 段文杰是继常书鸿之后担任敦煌文物研究所所长的,他的说法证明张大千临摹敦煌壁画所引起敦煌热的程度。继张大千之后,美术家以个人的旅行写生名义到敦煌来临摹壁画蔚然成风,前前后后有董希文、吴作人、韩乐然、孙宗蔚。

张大千临摹敦煌壁画的另一建树是为敦煌石窟编号。王

- 5 · 李永翘:《张大千全传》,花城出版社1998年出版,第206页。
- 6 · 王子云:《从长安到雅典——中外美术考古游记》,陕西人民美术出版社1992年出版,第44页。
- 7 · 段文杰:《临摹是一门学问》,《国画家》1997年第1期。
- 8 · 李永翘:《张大千全传》,花城出版社1998年版,第249页。

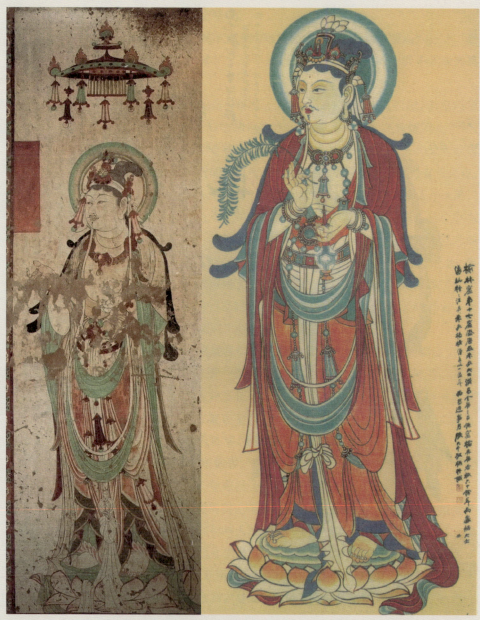

图 5-5 张大千临唐人朱衣杨枝大士（右）与敦煌榆林窟第 25 窟唐代壁画菩萨（左）

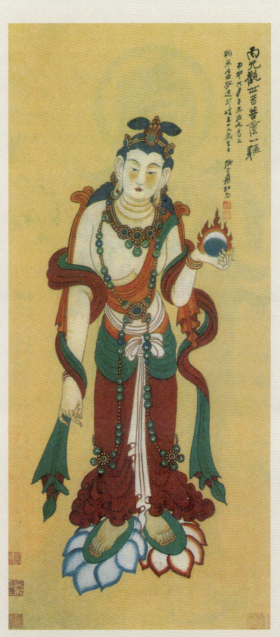

张大千临唐人南无观音菩萨

图 5-6

子云说:"莫高窟现存之佛窟,可分为南北二段,总计不下五六百窟,惟北段各窟除一二魏窟及元代欢喜佛洞以外,余多空无所有,因此历来调查者多仅就南段佛窟编号。此编号之较早者为法人伯希和氏,因其所著之《敦煌图录》中刊有莫高窟佛窟全图,故迄今尚可据以查寻,其余虽有数次编号,但因窟门形式不一,每苦于无法书写。最近张大千氏居留该地已近两年,曾就特大之明显地位,就南段佛窟逐窟加以编号,计共编成三百零五窟。然其间仍有一十余小窟或单独佛龛未加编入,且排列顺序亦待重加考虑,惟以既有张氏之明显窟号,他人自然不便再行编列。本团此行调查,因时间限制,故即以张氏所编之窟号暂为依据,更凭伯希和氏图谱,附注以伯氏窟号。"[9] 对敦煌石窟进行编号,是一种系统性考古调查成果的显著标志,虽然前有伯希和的编号,是任何后人对敦煌再进行考察可资参考的"先例",但是张大千是一个以卖画为生的职业画家,为了方便临摹壁画对敦煌石窟进行了系统编号,逐一了解每一石窟中的彩塑及壁画的大致情形,做得比法国人伯希和更系统全面,方便人们实际运用。王子云领导的考察团在自己应该继续进行这项工作却还没有做的时候,运用张大千的编号,所以使用"暂为依据"的说法。然而至今还没有人拿出更好的编号取代张大千的编号。

二、敦煌艺术保护热的兴起

1941年10月5日(农历八月十五),视察河西走廊的

[9] 教育部艺术文物考察团:《敦煌莫高窟现存佛窟概况之调查》,《说文月刊》1942年第3卷第6期。

国民政府监察院院长于右任来到莫高窟,专程与好友张大千相聚。张大千无限感慨,他告诉于右任,敦煌艺术如此珍贵,但莫高窟乏人管理,长此以往必会颓败以至废弃。

1942年,向达率领西北史地考察团考古组到敦煌实地考察(图5-7)。眼见千年佛窟危在旦夕,当即以笔名方回发表了《论敦煌千佛洞的管理研究及其它连带的几个问题》一文,呼吁保护敦煌,一时形成了舆论高潮。

但是许多团体和个人到敦煌游览和考察,有意无意之间给敦煌莫高窟带来新的破坏。当时国内的许多学者,如张大千、向达、夏鼐、阎文儒、吴作人、谢稚柳、关山月、董希文、

图5-7

左图为向达考察敦煌期间辑成的《敦煌余录》遗稿;右图为向达照原样、原色手绘抄录的敦煌《占云气书》

韩乐然、潘絜兹、张振铎等人，目睹莫高窟无人管理，帝国主义对中国珍贵文物任意盗窃，敦煌艺术屡遭严重破坏，感到十分痛心。他们呼签政府把敦煌文化收归国有、设立专门学术研究机构，负责保管和整理研究工作。这项呼签得到社会舆论和社会各界群众广泛支持，促使政府不得不予以重视和采纳。

后来，国民政府监察院院长于右任从西北考察回来后提出了建立敦煌研究所的提案，并获得通过。梁思成得知这个消息后，才来探听常书鸿的口风，并向于右任力荐常书鸿担任所长。1942年在监察院参事陈凌云的帮助下，在梁思成、徐悲鸿、于右任等的鼓励下，常书鸿接受并展开了国立"敦煌艺术研究所"的筹备组建工作，任筹委会副主任。

1943年3月，国民政府教育部在莫高窟成立敦煌艺术研究所筹备委员会，聘请高一涵为筹备委员会主任委员，张大千、张维、王子云、郑西谷、张庚申、窦景椿、常书鸿等七人为委员。委员们先后到达甘肃积极筹备。1944年1月1日，正式成立国立敦煌艺术研究所，聘常书鸿为所长。所内设考古、总务二组，分别从事研究和保管工作。1943年，常书鸿离开重庆时，梁思成送了他四个字："破釜沉舟！"

三、常书鸿与敦煌艺术研究所的艰难创建

图 5-8 常书鸿一家三口合影

图 5-9 常书鸿《吹笛子女子像》油画

人称"敦煌守护神"的常书鸿（1904—1994）（图 5-8），20 世纪 20 年代末留学法国，曾与王子云等人组织中国留法艺术学会，宣扬现代艺术。但他本人的创作却倾向西方古典主义作风，他的一些庄重醇厚的油画作品显示了深厚的造型功力；富有装饰趣味的色彩作品又表现出他对现代艺术的敏感。1935 年，常书鸿的《病人》《家庭像》《女子像》三幅作品参加法国里昂春季沙龙展出，获得第一名金奖，被里昂艺术家联合会选为"超选委员"，享受不受审查即可参加每次春季沙龙的殊遇。留学七年，常书鸿饮誉归来，任国立艺专西画教授，他的油画《吹笛子女子像》（图 5-9），体现了其油画艺术融合中西绘画的风格特点。像他这样卓有成就与才气的油画家埋首戈壁沙漠未免让人叹息，但他与同仁牺牲个人创作、家庭幸福换来敦煌学的建立更令世人感慨系之。

常书鸿与敦煌之缘始于 1935 年。这一年他在巴黎塞纳河畔的旧书摊上不经意发现了一部由 6 本小册子装订而成的伯希和拍摄的《敦煌图录》，又在博物馆里看到了敦煌卷子画，对敦煌艺术的高度成就深深感到"十分惊异，令人不敢相信"，对敦煌莫高窟念念不忘。次年，常书鸿回到北平，在一次学人聚会的场合，常书鸿与梁思成第一次见了面，从此成了终生好友。他们谈到了敦煌，两个人都兴奋不已。

1943年3月24日，一支6人的驼队来到敦煌。他们来自重庆和兰州，是国民政府教育部派来筹备敦煌艺术研究所的工作人员，分别是龚祥礼、李赞廷、陈延儒、刘荣增、辛普德和常书鸿。从甘肃的安西到敦煌120多公里的路程，驼队走了三天三夜。"一个月的汽车颠簸生活结束了，我们于1943年3月20日下午到达安西。从安西到敦煌的一段行程，连破旧的公路也没有了。我们雇了十头骆驼，开始了敦煌行的最后旅程。一眼望去，只见一堆堆的沙丘和零零落落的骆驼刺、芨芨草，塞外的黄昏，残阳夕照，昏黄的光线被灰暗的戈壁滩吞没着，显得格外阴冷暗淡……"[10] 初到敦煌时（图5-10），石窟的惨象令常书鸿备感辛酸：许多洞窟已被曾住在里面烧火做饭的白俄军队熏得漆黑一片，一些珍贵壁画被华尔纳用胶布粘走，个别彩塑也被偷去。大多数洞窟的侧壁被王道士随意打穿，以便在窟间穿行。许多洞窟的前室都已

图5-10　1943年常书鸿初到敦煌，与张大千、向达、谢稚柳等参观安西榆林窟

坍塌。几乎全部栈道都已毁损，大多数洞窟无法登临。虽然因气候的干燥，壁画幸而仍存，但冬天崖顶积雪，春天融化后沿着崖顶裂隙渗下，使壁画底层受潮，发生起鼓酥碱现象。窟前绿洲上放牧着牛羊，林木岌岌可危，从鸣沙山吹来的流沙就像细细的水柱甚至瀑布一样，从崖顶流下，堆积到洞窟里，几十年来无人清理。总之，莫高窟无人管理，处在大自然和人为的双重破坏之中。

首先要做的事是修建一道围墙（图5-11），把绿洲围起来，禁止人们随便进入，破坏林木和洞窟。常书鸿说："我计算了一下，至少有上百个洞窟已被流沙掩埋。虽然生活和工作条件都异常艰苦，但大家工作情绪都很高涨。我们雇了一些民工，加上我们自己，在洞窟外面修建了一条2米高、2000米长的围墙，把下层洞窟的积沙推到了0.5公里外的戈壁滩上。此外，还要修补颓圮不堪的甬道、栈桥和修路、植树，这些工作我们整整大干了10个多月。"[11] 常书鸿绘制的油画《敦煌莫高窟的马车》（图5-12），描绘了当时所使用劳动交通工具的简陋和原始。没有经费来源，常书鸿不断地给国民政府打报告，可是半年过去了，经费仍毫无音信。常书鸿只好给梁思成发去电报，请他代为交涉。第三天就接到回电，告知"接电后，即去教育部查询，他们把责任推给财政部，经财政部查明，并无国立敦煌艺术研究所的预算，只有一个国立东方艺术研究所，因不知所在，无从汇款"[12]。显然，是财政部的官员不知道"敦煌"为何物，把它误为"东方"

[10] 常书鸿：《九十春秋：敦煌五十年》，甘肃文化出版社1999年出版，第49页。

[11] 中视传媒股份有限公司、敦煌研究院编著：《敦煌》，中国传媒大学出版社2010年出版，第158页。

[12] 常书鸿：《九十春秋：敦煌五十年》，甘肃文化出版社1999年出版，第73页。

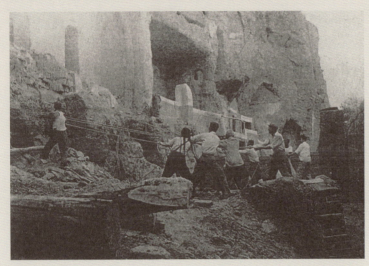

图 5-11　敦煌艺术研究所工作人员齐心协力修建围墙

图 5-12　常书鸿《敦煌莫高窟的马车》油画

了。经过梁思成的奔走,经费终于汇出。梁思成还鼓励常先生继续奋斗,坚守敦煌。这对于工作人员情绪的稳定,起了很大作用。

洞窟里面的沙子大约有10万立方米,如要清扫,按照当时的工价,需要300万元,但所里剩下的经费只有5万元了,幸而有当地驻军义务参加清运,才把这么多的沙子清除了,用驴车拉到远处。在崖顶有裂隙的地方抹上了泥皮和石灰,防止雪水继续渗入。他们还尽可能地修补那些已颓圮不堪的残余栈道(图5-13),以便研究人员可以进入洞窟,然后

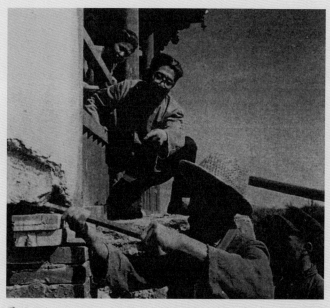

常书鸿指挥工人修缮敦煌石窟

图5-13

开始洞窟的编号和普查，逐渐开展重点壁画的临摹。但多数洞窟当时还是上不去，他们就使用一种相当危险的名为"蜈蚣梯"的独木梯。在调查南部高处的一座晚唐洞窟第196窟时，常书鸿与潘絜兹、董希文和工人窦占彪上去工作，蜈蚣梯却不知什么时候翻倒了，他们上不着天，下不着地，被困在距地近30米高的洞窟中。他们试图沿着七八十度的陡崖往上爬上崖顶，却险些摔下山崖。后来还是窦占彪一个人先爬了上去，再用绳子把他们一个个吊上去，才脱离险境。

就这样，中国的敦煌热在一些仁人志士的献身精神下走向高潮。但这还是相当可怜的。政府拨给研究所的开办费一共只有五万法币，仅相当于那时名画家十几幅画的代价。工作人员待遇低微，可想而知。在经费不足、物质极为缺乏的情况下，常书鸿、董希文、孙儒僩、潘絜兹、史苇湘、李浴、卢是等人，以顽强的毅力临摹绘制数以千计的壁画，整理编写大量文字资料，清除洞沙，发动社会力量筑起长达1000多米的防沙墙。1945年，敦煌艺术研究所修建宿舍时，从道光年间所塑的佛像中，发现六朝写经残卷68种，这是继敦煌1900年藏经洞被发现以来的又一较大收获。

从1944年到1948年，中国的敦煌学研究粗具规模。研究人员逐年修整洞窟，前后共达320余个。此外，还修建桥廊，备置窟门，整编号码。1946年秋天，常书鸿从四川招来一批新人马，如郭世清、刘缦云、凌春德、范文藻、霍熙亮，

图 5-14 王子云像

在兰州又加上了流浪中的段文杰。1947年到1948年里,研究所又增加了一些新人,有霍熙亮、李承仙、孙儒简和李其琼夫妇、史苇湘和欧阳琳夫妇、李贞伯和万庚育夫妇。研究所的工作逐渐恢复并走上了正轨,除了继续保护工作以外,壁画的临摹大规模地开展起来了。1948年8月,研究所出版第一部《志略》,汗水终于在荒凉的沙漠边缘浇出嫩芽。1948年夏秋,常先生带着各专题500多幅临本在南京和上海又举办了一次展览,展览结束,这批临本以彩色画册出版[13]。然而就在这时候,政府对艺术家辛勤劳动的成果视而不见,认为研究所是一个多余的、赔钱的机构,决定撤销。后来中央研究院把它接管下来,才幸免于难。

第二节

西北西南的艺术考古运动

中国西北珍贵丰富的艺术文物几经外贼盗掠,损失惨重。然而在军阀混战的年代,政府无暇顾及西北艺术文物的保护和研究。抗日战争时期,随着西北战略地位的提高,西北的艺术文物逐渐为海内外文化界珍视。为阐扬中华古代优秀艺术,推进社会艺术教育,1940年秋,国民政府教育部成立艺术文物考察团,聘王子云(1897—1990)(图 5-14)为团长,

[13] 萧默:《一叶一菩提:我在敦煌十五年》,新星出版社2010年出版。

负责考察西北各省古代艺术文物和史迹。迄1945年，艺术文物考察团开展了5年的艺术文物考察、调研、临摹等工作，开启了中国现代美术考古的序幕和发展历程[14]。

[14] 王子云：《教育部艺术文物考察团工作概况》，《社会教育季刊（重庆）》1943年第1卷第4期，第65-69页。

一、王子云与西北艺术文物考古

教育部艺术文物考察团（图5-15）筹建于1940年8月，成员均为接受过美术专业教育、有志于艺术文物保护和研究的青年。为此，8月3日至5日教育部艺术文物考察团用"征聘建筑绘画人才"的含蓄词汇，在重庆《大公报》刊载招聘团员启事。考察团具体分为模制、拓印、摹绘、测绘、摄影、文字记录等6个作业组，采用当时最前沿的科学方法，进行专题资料搜集，开展对西北文物特别是敦煌文物的考察与保护工作。短短5年，考察团跋涉陕西、河南、甘肃、青海等省，行程万里。他们利用图画临摹描绘、石膏模铸、摄影、拓印及文字记述等方法，对敦煌壁画以及龙门石雕、巩县石雕、叶县汉花砖、南阳汉画像石、汉唐陵墓、西安大雁塔（图5-16）、麦积山佛窟造像等一系列古代艺术杰作进行考察，采集了非常丰富的古代艺术文物资料。

图5-15 教育部艺术文物考察团徽章

艺术文物考察团突出的成绩是把考察的成果及时整理出来展览，供公众参观、鉴赏、研究。像1941年4月举办的在陕第一次工作成绩展览，展品包括古代建筑绘画、古代雕刻品模铸、民俗工艺绘画、拓印作品、摄影作品、史迹考察记

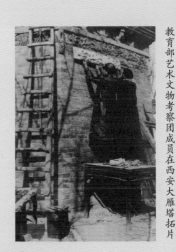

图5-16 教育部艺术文物考察团成员在西安大雁塔拓片

王子云《乾陵风景》水彩画

图 5-17

述等 9 类共 290 余件。这种以实地考察展览的方式介绍古代艺术的活动持续了 4 年，主要的活动有 1941 年举行的洛阳龙门雕刻及南阳汉画展览，1942 年 8 月的兰州西北文物展览，1942 年 1 月的敦煌艺术在渝展览以及 1942 年 11 月在敦煌召开的敦煌佛教艺术谈话会。1943 年夏天的陕西省文物展览会上，考察团用石膏模铸的汉茂陵石兽和唐昭陵四骏形貌几与原物无异，为当时国内首创。王子云绘制的水彩画《乾陵风景》（图 5-17）反映了该团在唐陵考察的实况。为提高中国的国际地位，激发民族意识，考察团还奉令筹备参加印度孟买国际文化展览会。后来联合国会议将在美国举行，考察团又将采集到的西北各地史迹文物资料精选部分，运往美国举行国际展览，以弘扬中国传统文化。

艺术文物考察团另一重要成绩是对敦煌壁画的摹绘。考察团前往敦煌的成员有王子云、雷震、邹道龙等三人。在敦煌，他们首先完成了敦煌莫高窟的调查报告，1942年以教育部艺术文物考察团名义在《说文月刊》第三卷第十期发表《甘肃千佛洞的调查》。他们完成了大量的壁画摹绘工作，为此王子云还做了一个工作清单，详列了考察团的摹画成绩：

> ①北朝大型壁画摹本八幅（其中有长达六米的五百强盗得道图，三幅连环的萨埵王子饲虎图和长达八米的伎乐飞舞图等）②北朝佛故事和单身像摹本二十幅 ③隋代佛故事和供养人画像摹本十四幅 ④唐代大型经变图摹本十二幅 ⑤唐代单身菩萨像摹本八幅 ⑥魏唐各代佛洞藻井图案摹本三十幅 ⑦五代供养人像和出行图摹本六幅 ⑧宋代五台山图壁画摹本一幅 ⑨元代佛教故事人物摹本三幅 ⑩千佛洞全景写生图一幅（长5.50米）⑪对于千佛洞现状的文字记录一册 ⑫元代"莫高窟"题名碑拓片五份 ⑬千佛洞泥塑速写图三十张 ⑭千佛洞各洞拍摄照片一百二十张 ⑮千佛洞各洞积沙中拣得残经碎片约五十片。

值得一提的是，王子云对张大千编号为二百五十号洞窟壁画尤感兴趣，他临摹了表现"天龙八部"之一的阿修罗的战阵内容，摹后将其中群兽命名为"百兽图"，认为这是借神话题材表现现实生活的杰作。[15]

- 15 王子云：《从长安到雅典——中外美术考古游记》上册，陕西人民美术出版社1992年出版，第44页。
- 16 李廷华：《王子云评传》，太白文艺出版社2005年出版，第120-121页。

王子云正在考察乾陵石雕

图 5-18

在完成敦煌的摹画工作后，艺术文物考察团先在兰州举办了成果展览，接着又于 1943 年元月在重庆举办第一次敦煌艺术展览。三天的展览，给云遮雾绕的山城带来一股强劲的"西北风"。开始时只有一间展室，因前来参观者众多，展览场地拥挤不堪无法继续进行，教育部又决定在中央图书馆单独展览一星期，有三万人参观了展览。关于展览盛况，当时的《大公报》报道说："观众自早至晚，拥挤异常，尤以六朝绘画陈列室内观者对我国古代艺术作风气魄之伟大无不惊奇。一部分观众对于该团所作之河西风景及风俗绘画，亦多发生浓厚兴趣，此足见国人对于西北之重视。"《中央日报》的报道更为详细："教育部艺术文物考察团举办之敦煌艺术展览会，定今日起在中央图书馆开幕。该团团长王子云昨日招待新闻界预展，并做简短报告，谓艺文团组成于二十九年，三十年出发西北考察，团员共八人，工作为雕塑图画及照相。在西北二年，在敦煌工作两个月，西北古代艺术文物甚多，佛教艺术有敦煌石窟、万佛峡、龙门、巩县、渑池之石窟塑像壁画，均极珍贵。陕西、河南之历代帝王陵，有名者如汉茂陵、唐乾陵（图 5-18）之浮雕有极伟大者。此次展览为敦煌石窟之相片及摹绘约二百幅，其中有北魏之故事画，唐之经变、佛像，及各代之图案画。虽未尽得其全部真相，已有其梗概矣。继由团员雷震氏领导参观，详加解释。"[16] 艺术文物考察团此次展览的成功是不言而喻的，不但敦煌石窟摹绘数量多，而且还有团长王子云招待新闻界预展并做简短报告，参与摹绘的考察团成员雷震亲临现场导览和"详加解释"，策展注重了

新闻媒体的沟通力量,在大众传播与沟通引导观众上走在时代前列,使本来优质的展览资源得到充分的释放与观赏,深受人民大众的欢迎。当时有一位名叫段文杰的观众就深受这次展览的影响,成了临摹敦煌壁画的后起之秀,他说:"谈到临摹敦煌壁画,不能不想起四十年代初首先到敦煌考察和临摹的画家张大千和王子云……1942年,留学法国攻西洋画的王子云教授率领西北考察团奔赴敦煌……开展了调查研究和临摹,摹写了一批各时代壁画代表作,完全按壁画现况忠实摹写。1943年,曾在重庆沙坪坝(中央大学)举行展览,破天荒第一次用临摹品将敦煌艺术公之于世,并发表了第一份莫高窟内容总录,引起了文化教育界的重视。"[17]

对于王子云领导并参与临摹壁画的过程与意义,其夫人何正璜女士也在王子云去世后一年写的《深切的怀念》一文中有详细的叙述。她说:"王子云去敦煌不止一次,也不只是临摹壁画和安排任务,他还热衷于要制作一幅敦煌石窟全图。他仔细测量每个洞窟的位置、远近、大小、高低,并秘密附上清晰的编号,蔚成一幅敦煌莫高窟的水彩画全景(图5-19)。他为此跑东跑西地跳上跳下,用他所长于的绘画手法,更用他所不长于的测量手法,费了九牛二虎之力,总算把全图绘成了。这是一幅极不寻常的长卷画,在当时是绝无可能用照相机摄下的,在今天虽有先进工具,但已非昔日原样了,因此,它是无可替代的历史资料。"[18]

[17] 段文杰:《临摹是一门学问》,《国画家》1997年第1期。
[18] 《纪念王子云教授逝世一周年》,西安美术学院特刊,第15页。

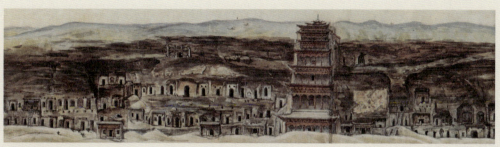
图 5-19

1943年夏,在重庆办过展览之后王子云回到西安,又在陕西民众教育馆举办敦煌艺术展,参观民众逾万人。可以这样说,王子云把中国人自己灿烂辉煌的古代艺术成就以大众化的展览方式传播开来,使古老的艺术焕发出时代的异彩,为世所瞩目,唤起世界爱好和平的人们热爱和保护中国古典艺术宝库的激情,达到了以艺术的力量增加增强抗战的力量之目的,从而使美术考古成为抗日战争时期中国美术抗战运动的重要活动。在抗战时期大后方社会文化生活十分贫乏的情景下,艺术文物考察团举办的展览会,无疑给人们的精神文化生活开启了一道亮丽的风景线。

在敦煌艺术轰动大后方的舆论推动下,敦煌艺术研究所

的建立从"提议"阶段进入实施阶段。关于研究所的成立,王子云回忆:考察团在敦煌活动期间,曾经给教育部写过要求成立敦煌艺术研究所的报告,并有具体的研究计划。报告书送上教育部以后,由艺术教育委员会处理,这时候的艺术教育委员会秘书是常书鸿。报告很快得到批准,由常书鸿任筹备委员会主任,王子云任副主任。王子云认为常书鸿是个专业油画家,让他来主持敦煌研究不甚合理,于是不肯居常之下,没有参加敦煌研究所的工作[19]。

不言而喻,20世纪40年代兴起的西北艺术考古与敦煌热一样,姗姗来迟。针对艺术救国和民族化艺术思潮的时代需要,西北艺术考古为战时美坛提供了许多古代优秀形象资料。许多考察展览无不具有开拓性的意识,规模之大,范围之广,在中国现代美术史上十分罕见,更何况西北艺术考古开始在敦煌艺术研究所成立之先。考察团的主要成员,也多为当时著名的美术家。其中团长王子云,早年就读上海美专,后在家乡一所中学任教,著名雕塑家刘开渠就是在他的启蒙和帮助下步入艺坛的。30年代初,王子云在法国巴黎高等美术学校及巴黎高级装饰艺术学校学习雕塑和装饰雕塑。1936年游历了英国、比利时、荷兰、德国、瑞士、意大利、希腊各国古代美术遗迹和美术博物馆。他的油画作品《杭州之雨》(图5—20)、《巴黎协和广场》、《浴女》于30年代入选巴黎秋季沙龙。1934年,他的传记刊载在巴黎出版的《现代美术家辞典》中。1937年,王子云饮誉归国,其后曾担任国立艺

[19] 王子云:《从长安到雅典——中外美术考古游记》,陕西人民美术出版社1992年出版,第37页。

王子云《杭州之雨》油画

图 5-20

专科学校雕塑系教授。1940年,作为一名造诣颇高、阅历丰富的油画家和雕塑家,王子云被聘为教育部艺术文物考察团团长,率领艺术文物考察团征战西北,拉开了中国现代美术考古运动的帷幕。

1945年春,西北科学考察团的夏鼐赴甘肃临洮发掘,在甘肃宁定县阳洼湾齐家文化墓葬的发掘中,第一次从地层上找到仰韶文化早于齐家文化的证据,从而纠正了瑞典考古学家安特生对中国史前文化分期的错误,为中国史前美术史的研究,提供了科学依据。

二、西南艺术考古

中国西部地区为中华民族文化的主要源头之一,那里有恢宏雄伟的王都、绚丽多姿的庙宇、精美绝伦的石窟、瑰丽神秘的墓葬、古拙粗犷的岩画、浑然天成的彩陶。全面抗战前,西部画坛并不活跃。全面抗战时期,随着众多艺术家涌入中国西部地区,丰富的美术资源像新大陆一样进入人们的视野,开始得到有效的开发和利用。除了上面提到的以外,其他西部的美术资源也进入美术家的视线。如敦煌壁画,张大千、王子云和常书鸿都曾做过深入的研究。王子云及其艺术文物考察团与张大千同时在甘肃临摹敦煌石窟壁画,并先后在陪都重庆各展出二百余件摹本,开创了用绘画摹本将敦煌石窟壁画公诸于世的例子。

差不多与西北艺术文物考察同时，西南艺术考古也应运而兴。1939年4月，著名学者梁思成（1901—1972）与刘敦桢等人在四川雅安考察测绘了汉代高颐阙（图5-21）、渠县的汉代沈府君阙（图5-22），并与马衡、朱希祖、常任侠等人考察盘溪汉阙。1940年4月14日，郭沫若与卫聚贤联合各学术团体，发掘江北汉墓，27日郭沫若作《关于发现汉墓的经过》一文。1940年1月，以梁思成、刘敦桢等人为代表的营造学社在川康地区进行古建筑调查时，途经潼南，听说大足县有摩崖石窟造像，于是就绕道大足进行调查（图5-23）。营造学社在大足约5天时间，对大足石刻中的北山、宝顶山、南山以及一些古建筑作了调查（图5-24）。

1944年冬，时任四川省大足县临时参议会议长的陈习删撰写《民国重修大足县志》，他来到重庆北碚北泉公园，找到从事辞典编辑出版的中国学典馆馆长杨家骆（1912—1991），联系印刷出版《大足县志》事宜。陈习删在与杨家骆交谈中言及大足精美的古代石刻不为外界所闻又不见经传之事，备感遗憾。大足石刻遂引起杨家骆的好奇和关注，他向陈习删提出赴大足进行考察，受到陈习删的欢迎。于是杨家骆在北碚发起组织大足石刻考察团，邀请在重庆及北碚的专家学者、社会名流参加考察团，阵容十分强大。成员有时任故宫博物院院长的金石考古学家、书法篆刻家马衡，时任故宫博物院一科科长的书法家、博物馆学家庄尚严，书画家雷震，时任国民参政会副秘书长的书法家、书画收藏家何遂，何遂的

图 5-21

1939年梁思成与刘敦桢在测绘高颐阙

图 5-22

1939年刘敦桢等人在测绘四川渠县沈府君阙

1940年梁思成在大足北山调查

图 5-23

大足宝顶山石刻局部

图 5-24

副官苏鸿恩,何遂的小儿子何康,著名文史学家顾颉刚,顾颉刚夫人,时任《文史杂志》主编的张静秋,史学家傅振伦,时任北碚修志馆馆长、书画家朱锦江,时任复旦大学文学院教授的书画家梅健鹰,时任中华教育电影制片厂摄影师冯四知,中国学典馆青年学者吴显齐,北泉公园经理程椿蔚等人。杨家骆任大足石刻考察团团长。考察团工作的具体分工是:杨家骆、马衡、何遂负责石刻年代的鉴定和龛窟的命名,顾颉刚、庄尚严、朱锦江等人负责搜集碑记文字材料,雷震、梅健鹰和朱锦江负责摹绘制饰,傅振伦、苏鸿恩负责捶拓摩崖文字,冯四知负责拍摄影像、照片,何康、吴显齐负责编定窟号及丈量尺寸、登记碑像,张静秋担任文书,吴显齐任编辑,程椿蔚为总干事(图5-25)[20]。

1945年4月25日,"世界学院中国学典馆大足石刻考察团"从重庆北泉图书馆启程,迄5月7日返回,行程总共13天。从4月28日至5月4日,考察团完成了龙岗、宝顶山石刻造像的考察工作(图5-26)。在7天的时间里,摄制影片一部,拍摄照片200余帧,摹绘作品200余幅,拓碑100余通,编制北山佛湾、宝顶大佛湾石刻目录、部位图各两种。考察活动结束后,书法家马衡手书《大足石刻考查(察)团题名》刻石,记叙如下:

> 中华民国卅有四年四月,江宁杨家骆应大足县郭县长鸿厚、参议会陈议长习删之邀,组织大足石刻考

[20] 吴显齐:《介绍大足石刻及其文化评价》,《新中华》1945年复刊第3卷第7期,第123页。

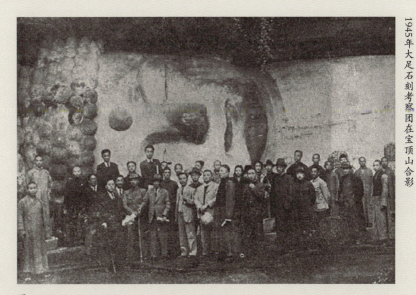

图 5-25

1945年大足石刻考察团在宝顶山合影

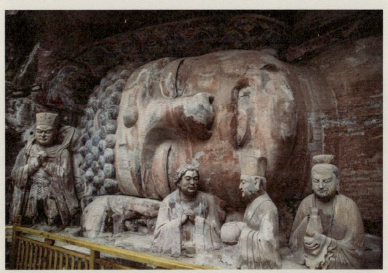

图 5-26

大足石刻"大卧佛"局部

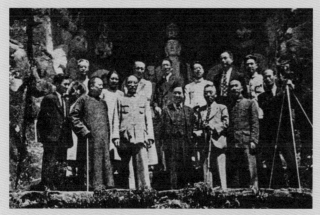

图 5-27　1945年杨家骆、马衡等人率领大足石刻考察团成员在龙岗合影

察团，参观北山、宝顶山等处唐宋造像。……凡历七日，遍游诸山，识韦刺史之勋猷，见赵本尊之坚毅，妙相庄严，人天具足，为之欢喜赞叹！爰于归日，题名刊石，以志胜游。

中国学典馆馆长杨家骆等人组织的大足石刻考察团（图5-27），虽然是民间的临时组织，但是他们首次对这里的石刻艺术进行了系统的科学考察，对西南地区大足石窟进行考察研究和临摹，在石刻艺术考古研究领域里，其特点和意义有四：

其一，这是全面抗战时期美术考古上的重大发现，有人指出："大足石刻湮没千载，此次考察团的成就，实与发现敦煌相伯仲。"[21]

21 李正羽：《大足石刻漫记》，四川人民出版社1983年出版，第2页。

大足石刻考察团考证了造像开凿于唐代延续至宋代,将大足所有的石刻雕像分为宁静、慈祥、柔婉、端庄、雄浑、肃穆、生动、自然、精巧、缜密、简古、疏狂、体态婀娜、歌舞抠常、衣带飘逸、富丽辉煌等十六品,进行了艺术风格分析,认为这些佛教石刻艺术,风格上融合了印度的温柔、希腊的典雅和中国的优美,表现了当时人们的思想和情感,足以代表唐宋时期石刻造像的艺术风格。考察团返回重庆后,杨家骆对社会各界发表谈话时说:考察团获得重大发现,值得在艺术考古学大书特书。1945年8月18日,大足石刻考察团在北泉图书馆举办大足石刻影展,1946年7月在上海《环球》画报第9期和第10期合刊上发表《抗战八年中艺术考古学上第一重要发见》一文,并刊发了一组精美的大足石刻造像照片,引起社会各界人士对大足石刻的关注。

其二,用艺术考古的科学方法,对大足石刻进行系统的科学研究,如鉴定、命名、记述、摹拓、编号、绘图、摄影、搜集碑记、丈量尺寸、登记碑像等等,成果丰硕,与过去单凭学识(如张澍)而进行研究,迥然不同。这次考察集合众多的艺术文物研究的专家、学者,盛况空前。考察结束后,整理所得文献,得摹绘之佛像、碑像之拓片及摄制之照,共计600幅余,编制《大足石刻图征初编》作为《民国重修大足县志》首卷,摄制《大足石刻》影片一部,在北碚图书馆设大足石刻图片陈列室。在国内《中央日报》等报刊上发表了杨家骆《大足宝顶区石刻记略》三篇及《大足石刻考察

团制宝顶区广大宝楼阁石刻部位图》（图5-28）、傅振伦《大足南北山石刻之体范》朱锦江《从中国造像史观研究大足石刻》、吴显齐《介绍大足石刻及其文化评价》《大足石刻印象记》、陈习删《大足石刻概论》。顾颉刚先生在其主编的《文史杂志》上刊出一期"大足石刻考察专号"，发表了朱锦江撰写的《大足石刻艺术批评》等。

其三，第一次将这片石窟群称作"大足石刻"，确定了大足石刻与云冈石刻、龙门石刻等大型佛教石刻艺术三足鼎立的地位。1946年底《大足石刻图征初编》完稿，考察团团长杨家骆在《大足石刻图征初编·序》中写道：考察团对大足石刻"编制其窟号、测量其部位、摩（摹）绘其像饰、椎拓其图文、鉴定其年代、考论其价值，以为可继云冈、龙门鼎足而三，世亦以家骆之言为不谬，于是大足石刻乃渐著于斯世矣"[22]。

其四，考察后，当时的报纸《大公报》《中央日报》《新民报》《评论晚报》，都以显著地位报道考察团的行踪和工作，发表文章，使大足石刻在国内报刊上首次出现，引起学术界重视。随着许多中外文化使者、专家、学者（如王恩洋、陈明达和李德芳等）前来考察，大足石刻长期湮没无闻的局面被打破。考察团离开大足后不久，法国驻华使馆的文化专员叶里夫就到大足参观，他对陈习删说，他"到过意大利罗马、希腊、埃及，以及其他雕刻名胜，大足县的石刻是最伟大的"[23]。1946年花朝（农历二月十五日），爪哇（印度尼西

[22] 杨家骆：《大足石刻图征初编·序》，载1945年1月中国学典馆北泉分馆排印的《大足石刻图征初编》。
[23] 陈明光：《60年前的大足石刻之旅》，《文史杂志》2005年第6期，第46页。

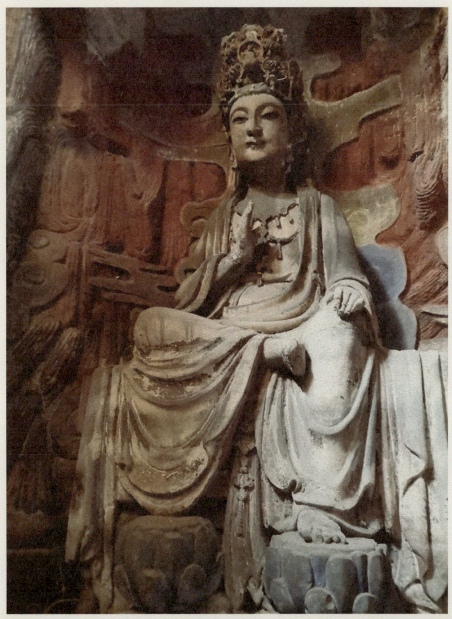

图 5-28 大足宝顶山孔雀明王经变相石刻

亚）华侨、青年画家杨夏林伉俪特从重庆到大足写生（1947年杨夏林在上海大新公司二楼举办了大足石刻临摹画展览），南京画家王仲博、北平画家佟超君也来大足观摩石刻。1946年4月在重庆举行大足石刻艺术展览，轰动一时。其中主要的参展者就有不久前从国立艺专雕塑系毕业的雕塑家傅天仇（图5-29）。1945年冬天，他冒着严寒只身来到大足石窟进行考察并做临摹，将临好的作品带回重庆，翌年参加了大足石刻艺术展，受到盛赞，当时重庆《新华日报》发表评论指出："傅氏作品虽然受西方雕塑影响甚深，但同时也看出他对东方造型艺术的研究与追求，从'单纯'与'线条美'看，都可以看出他的成就。"[24] 可见，美术考古的发现研究，又为美术家的创作提供了新鲜血液。

国立艺专雕塑系毕业的雕塑家傅天仇像

图 5-29

西南西北艺术考古的另一重大事件是在中国现代考古学掌门人李济博士的倡议下，经国民政府教育部部长陈立夫及傅斯年、朱家骅等政府要员批准，由中央研究院史语所、中央博物院筹备处和中国营造学社等三家机构共同组成川康古迹考察团。考察团于1941年春在四川省宜宾市李庄镇成立，集古迹调查、考古发掘和文物研究于一体，其工作重心是对四川、西康两省的古迹做大规模调查、发掘。在团长吴金鼎博士的率领下，于1941年5月从驻地李庄乘船溯江而上，直奔彭山县江口镇附近发掘汉墓，出土了数百件文物，在美术考古上有重大发现。一是吴金鼎、夏鼐等在发掘的彭山汉墓中发现红砂岩雕刻《秘戏图》（又名《吻》）（图5-30），一出

[24] 阮荣春、胡光华：《中国近现代美术史》，天津人民美术出版社2005年出版，第216页。

图 5-30　彭山汉墓中出土的红砂岩雕刻《秘戏图》(又名《吻》)

土即成为中国雕塑史上一件有名作品。二是各类陶俑最为丰富，其中发现的一件陶质佛座对研究佛教及佛教美术传入中国具有重要价值。三是彭山崖墓的出土，还为汉代建筑艺术研究提供了许多珍贵实物资料。

此后，考察团转赴成都琴台开始新的考古发掘。原来是1940年秋，天成铁路局要在成都"抚琴台"开挖防空洞，以躲避日本飞机轰炸。工程进行之中突然被一道砖墙阻挡，当时人们误以为是"抚琴台基脚"，四川考古学家冯汉骥闻讯后赶到现场调查，断定是古墓葬，于是率四川博物馆筹备处部分员工进行了第一期发掘，出土了大量的石雕与壁画，且有王建本人的石像雕刻。这一发现传到李庄，令傅斯年、李济、梁思成等人颇为兴奋。

中国营造学社的梁思成（图5-31）对发掘永陵工作，尤其是对这座陵墓地宫中雕塑与壁画等文物的出土，十分挂念。1943年1月6日，梁思成致信李济询问：

> 济老：
>
> 　　别来两旬，闻老兄一路行程顺利，至以为慰。永陵发掘进行何如，建筑方面如何？内部有无architectural treatments（造型处理）？愿知其详。雕塑方面，除已掘出一像外，后来有无新发现？全部工作何时可完？一堆问题，暇时乞示一二。[25]

图5-31 梁思成像

25. 李光谟:《李济与友人通信选辑》,《中国文化》1997第12期,第373-374页。
26. 李光谟:《李济与友人通信选辑》,《中国文化》1997第12期,第374页。

1943年初春,傅斯年、李济、梁思成等人相商,决定派出川康古迹考察团支持成都永陵的发掘,并对出土的文物进行研究。在李济博士的亲自率领下,川康古迹考察团前往成都与四川省考古人员一道对永陵进行了第二期考古发掘清理工作。

从1943年9月11日李济由李庄寄往成都四川博物馆转琴台永陵发掘工地"发掘团团长"吴金鼎的一封信中,可以看出发掘的情形与李庄方面的动作。"据来函及天木口头报告,大石座之周围雕刻,颜色犹新。孟真先生与弟已商请营造学社梁思成、莫宗江及卢绳三先生来蓉做详细校验工作,并请莫、卢君详绘石刻女乐等像(为中央博物院及将来印刷用)。梁先生等一行为此工作在成都之旅费可由中央博物院认账。祈妥为招待,至以为托,并祈告知郭子杰厅长及汉骥兄。"[26] 不久,梁思成带领莫宗江、卢绳三等人赴成都永陵,对出土的石刻雕塑进行了全面清理保护,从而使此次发掘获得了巨大成功。

果然不出梁思成所料,在这座庞大的帝王陵墓中,真的出土了许多大型石雕(如永陵出土的二十四乐伎)(图5-32)与壁画,还有王建本人的石像雕刻,这是迄今为止出土发现的中国古代第一尊帝皇雕塑。石像隆眉大眼、高额方颐、直鼻大耳,仪表堂堂、气宇非凡,与史书记载王建"隆眉广颡,龙睛虎视,状貌伟然"的相貌一致。王建真容雕像,也是几

永陵出土的二十四乐伎石像

图 5-32

千年来保存至今的唯一一座帝王真容雕像（图 5-33）。王建头戴幞头，身着圆领衮袍，腰束玉带，足蹬乌皮靴，双手拢袖于腹前，端坐几凳之上，袍服袖、摆部位的皱纹飘柔，使遮盖在衣物下的身体和手足呈隐约可见的感觉，丝织衣物的柔软表露无遗。他双目平视、面带微笑，既有帝王的高贵尊严，又显平和安详，给人以可亲可近之感，充分表现出一位盛世霸主的威严和一位平民皇帝的平易近人。

永陵出土的王建石像、谥宝、玉大带、玉册等珍稀文物，证明"抚琴台"正是历代古物学家与考古学家一直苦苦搜寻而不得的五代前蜀皇帝王建的永陵[27]，真可谓踏破铁鞋无觅处，得来毫不费功夫。这次三方学术团队组成的联合考察团

27. 王建（847—918），字光图，河南舞阳人，唐末五代时期杰出的封建统治者。前蜀政权是五代十国时期承唐启宋重要的国家政权，对后世在政治、经济、文化等方面产生了巨大而深远的影响。

永陵出土的王建石雕

图 5-33

使南宋以后隐没的王建陵墓重见天日,揭开了流传千古的所谓"抚琴台"之谜[28]。从此,"抚琴台"在学术上被永陵或王建墓取代。

三、西南的民间艺术考古

其实,西南的艺术文物考古盛况并不仅仅于此,仅国立中央博物院就组织了三次大规模的考察活动,重点是对西南地区各少数民族的语言环境、社会生活、历史文化、生产经济、风俗习惯、建筑、服饰、工艺美术和音乐舞蹈等民间艺术文化领域进行考察。

早在1937年1月,国立中央博物院就组织了川康民族考察团,由马长寿(1907—1971)率赵至诚、李开泽等人,对汶川、理番、松潘、茂县、西昌等地的羌民、罗彝、嘉戎等民族进行了两次考察活动。考察路线分南北两路,南路由四川宜宾入凉山转至西昌、盐边、盐源、会理,考察罗彝、麽些、僰夷、傈僳、苗族等民族。秉持"仁者先难"的理念,马长寿决定先从四川宜宾出发,沿金沙江西上进入凉山,重点考察罗彝。北路于1937年8月3日开始,马长寿等人从成都北上,经灌县抵达此次考察的起点汶川,以及茂县、理番和松潘等地,重点考察羌族、嘉戎和西番,同年12月21日返回成都。1938年12月1日马长寿又主持了第三次川康民族考察活动,再次赴凉山彝区进行调查,至1939年4月14日

回到成都后,于1940年写成《凉山罗彝考察报告》。第四次川康考察,是1941年7月10日国立中央博物院筹备处与中央研究院合组的川康民族考察,凌纯声(1902—1981)为团长,马长寿、芮逸夫为专员,从四川南溪李庄启程,经成都、灌县北上汶川和理番等地,对这一带的羌族进行考察,1942年1月返回李庄,考察结束。考察团采取人类学方法,通过测量体质,记录语言,探溯历史,叙述环境,分析生产经济、社会组织、文化集丛等方法,同时搜集民族文物标本进行考察。此项调查工作至1942年初才宣告结束。

正当川康民族考察团还在进行之时,1939年中央博物院又成立了贵州民间艺术考察团。对于此项调查工作的缘由,李霖灿认为:"对日抗战军兴,中央博物院于民国二十八年奉命迁往云南,进入西南边陲中心。于是调查边疆民族,更得到地理上的近便,遂于当年的十一月,组织黔境民间艺术考察团,决定对贵州的苗族,进行一次民间艺术,尤其侧重衣饰纹样的考察研究。因为苗人的华丽服饰,一向为世人所欣赏称道,本院的陈列计划中,亦原有西南民族特殊习俗室之设置。滇黔壤地相邻,正当趁此时机,广为收罗,以备来日陈列研究之用。"[29] 李霖灿的看法在1940年1月30日国立中央博物院筹备处向教育部呈报的《中央博物院二十八年度工作报告》中得到了印证:

查贵州在全国幅陨中便处西南,自昔以交通梗

[28] 永陵未发掘之前,历经千年沧桑渐被后人忘却,陵墓高大宏伟的土冢被后人附会为汉代大词赋家司马相如的"抚琴台",并于其上修建了琴台建筑。

[29] 杜臻:《国立中央博物院贵州民间艺术考察初探——以庞薰琹为中心》,《美术与设计》2015年第1期,第178页。

塞之故，往来行旅颇少，荒山辟邑中尚有较原始民族（即苗民）聚居，较原始习俗保存，而服装、修锦、编织物等之点缀尤饶异趣，于研究古代文化上堪资比较处甚多。即在今日文化渐启，而为融洽民族间感情计，亦应先自调查入手，冀渐得相互间之了解。本处职司社会教育，在陈列计划中本有西南民族特殊习俗之一室，自本年奉令迁滇，又有地域人事上之方便，爰自十一月起特组织黔境民间艺术考察团，派本处专员庞薰琹（图5-34），并借调中央研究院历史语言研究所助理员芮逸夫。二员携带应用工具前往考察，考察地点拟暂以贵阳、遵义、安顺三地为中心，旁及修文、普定、平远、安南、郎岱等地，遇有衣服、装饰、乐器、编织物、日常手工品等之可购得者采购之；其不能者，则以摄影、作图等方法留其真。总期于各该地特有习俗绘得一较明了之轮廓，以供各方参考。[30]

图 5-34 贵州民间艺术考察团庞薰琹像

从中央博物院的这个年度工作报告中，可知这次特别组织的贵州民间艺术考察团，得天时地利人和多种便利成行。1939年11月20日，国立中央博物院筹备处向教育部呈报关于《贵州民间艺术采集团出发日期、工作地域及经费支用请准予备案》的公文，此公文报告了贵州民间艺术考察团的主要工作内容："关于黔省民间艺术及工艺品决定开始作系统的调查及采集。现已遴派专员庞薰琹，并借调中央研究院历史语言研究所助理员芮逸夫等二员组织贵州民间艺术采集

团。工作地域暂定为贵阳、定番、长寨、康顺、安顺、普定、织金、郎岱、黔西、大定、毕节、威宁等处,其间约需两个月至三个月,并拟于十二月一日以前出发。"[31]

1939年12月,贵州民间艺术考察团从昆明出发前往贵阳,开始对贵州省的贵阳、安顺、龙里、贵定等地苗族村寨展开了实地调查。

首先,在调查研究的方法上,庞薰琹、芮逸夫组成的贵州民间艺术考察团采用了人类学的田野调查方法,调查了贵州省贵阳、安顺、龙里及贵定四县的苗族村寨六十多处。考察团深入生活,实地观察,亲身参与。在调查过程中,考察团得到了贵州的一些有识之士的鼎力帮助,时任贵州省临时参议会参议员的杨秀涛专门为他们给黔西县政府第三科科长李毓芳和定番农村合作社刘光谦写信求助:"兹有老友庞薰琹、芮逸夫二位先生前来调查苗民风俗及采集苗民工艺,恐到贵处时不免人地生疏,祈兄指示一切予以方便,不胜感激之至。特此顺颂,时祺,十二月二十三日。"[32] 大夏大学民族学家吴泽霖写信给朱约庵:"介绍中央博物院庞薰琹、芮逸夫二先生,有所请教,乞予襄助,无任感荷。"[33] 这些朋友热情的帮助,为贵州民间艺术考察团走村入寨体验苗族生活,提供了必要的帮助。庞薰琹、芮逸夫实地参加了苗族和仲尼族的各种风俗活动,亲入现场进行了观察体验,对这些民族的宗教、巫术、神话、传说、图腾、歌谣、音乐、舞蹈、语言

30. 台北故宫博物院档案,档号0029-400-161[G]。
31. 台北故宫博物院档案,档号0028-400-040[G]。
32. 台北故宫博物院档案,档号0031-500-032[G]。
33. 台北故宫博物院档案,档号0031-500-032[G]。

庞薰琹《山市》水彩画

图 5-35

庞薰琹《桔子熟了》水彩画

图 5-36

进行了详细的记录。庞薰琹运用文字和图画对这些考察活动和体验，进行了形象的记录，写下了《深入苗寨》《仲家族的婚礼》《跳花》等记述苗族风俗生活的散文，并创作了充满民族风情的《贵州山民图》之《山市》（图 5-35）《桔子熟了》（图 5-36）等系列组画和系列民族服饰纹样。

中央博物院筹备处主任李济博士像

图 5-37

其次，考察团采用了多种手段，如民间文物搜集法、实地摄影法、以图画和文字记录民间工艺等方法，在民间工艺美术标本的搜集上，下了一番苦功，取得了显著成绩。这从庞薰琹给中央博物院筹备处主任李济博士（图 5-37）的信中可见一斑。1940 年 1 月 2 日，庞薰琹给李济写信道："芮先生与琹二十八日即乘车去花溪，在花溪住两夜，曾去苗夷村寨购得花边、衣服等物。三十日步行至石头寨，在夷人家住一夜，亦购得花边等物。三十一日又自石头寨步行至青岩。今住青岩社会教育实验区。昨日曾去仲家村寨，今日去青苗村寨，明日则拟去花苗村寨，在此收集标本得其方法，则尚不十分困难。惟因经费关系，果不敢尽量收购。不知标本价费是否能略增加与是否需要尽量采集，请即电示贵阳中山路二二六号任树椿先生，将琹为感，专此敬颂年禧。"[34] 由于"收集标本得其方法"，十天后庞薰琹采集标本取得显著进展。1940 年 1 月 13 日，庞薰琹又写信给李济，汇报了购置寄送标本的情况："济之先生台鉴：来电奉悉，琹九日由青岩返贵阳，此数日在贵阳附近采集，事毕即去龙里、贵定，在二地最少亦得住一星期左右，此后即去安顺。兹因标本携带不便，寄存在

筑，又恐空袭，故已将花溪、青岩二地所得之标本先行寄上。共分四大包，第一包内分三小包共九件，第二包内亦分三小包共二十一件，第三包内亦为三小包共一百三十七件，第四包内则仅一件。请察收，专此敬请大安。庞薰琹一月十三日贵阳。"[35] 到1940年2月考察活动结束，贵州民间艺术考察团调查采集标本402件，包括服装、花边、挑花、首饰等珍贵标本，达到了"遇有衣服、装饰、乐器、编织物、日常手工品等之可购得者采购之；其不能者，则以摄影、作图等方法留其真。总期于各该地特有习俗绘得一较明了之轮廓，以供各方参考"的目标，这对于当时运用艺术人类学、民族学的研究方法进行少数民族的民间艺术考古调查而言，具有理论意义和实践的价值，以至于国立中央博物院筹备处向教育部呈报的《中央博物院二十八年度工作报告》把此项贵州民间艺术考察称为"贵州民间艺术之创始考察"[36]。

从1941年开始，国立中央博物院组织了第三项少数民族的调查和研究工作，赴云南丽江对纳西族进行调查。调查活动由国立艺专毕业生李霖灿（1913—1999）负责，地点为丽江永宁及其周边地区，以纳西族风俗习惯、生活状况的调查为主，尤其注重纳西族象形文字的研究，调查过程中收集了大量的象形文字经典（《东巴经》）、宗教法器、衣饰、乐器和壁画等文物材料，至1943年结束。尔后，李霖灿在报刊上发表了《丽江的壁画》等考察报告。在此之前，李霖灿还将在国立艺专读书时随校入滇画的钢笔素描给中央研究院甲骨

- 34 · 台北故宫博物院档案，档号0029-400-150[G]。
- 35 · 台北故宫博物院档案，档号0029-400-149[G]。
- 36 · 台北故宫博物院档案，档号0029-400-161[G]。

文研究权威董作宾审阅,获董作宾的赞赏。因此,受到国立艺专校长滕固的青睐,特别拨款派李霖灿赴西南边疆调查民族艺术。1939年4月27日,李霖灿离开昆明,开始对贵州、云南的民族风情、自然景观、人文地理等状况进行实地考察,写了一系列考察笔记,发表在《大公报(香港)》上连载,每篇文章中配有一至二幅钢笔速写。例如,他把在贵州镇宁境内看到的火牛洞比作一个"梦",认为"也只有在梦中,才会有这样的幻影"。观其配发的钢笔速写插图(图5-38),确实有"看一次火牛洞,就等于读了几部人世奇书"之感。于是,1940年大公报馆将李霖灿的系列考察笔记汇编成《黔滇道上》一书出版,其中有美术考古的篇章,如《古宗族艺术之初步考察》。

图 5-38　贵州镇宁的火牛洞

附录一
重要历史文献

一、朱郎：《抗战时期的绘画运动》
出处：《浙江潮（金华）》1938年第25期

在最近过去中国的绘画运动，可以从二个方面来分析，中国固有的——中国画，和西洋传来的——西洋画；中国固有的绘画，从除了少数的因为受西洋美术的影响而畸形长成的流派外，大概仍是接受着先人的"遗产"，表现所谓"士大夫"的怡情悦性，根本失去了它自身的重大的使命，这是最明显的例证，在明末曾经诞生过两个惊人的画家，装哑的八大山人和削发为僧的石涛。可是他们所留给当时的人们是什么？在技巧上果然是走上了成功之路，而意识是完全表现着屈服的消极。虽然环境不能允许他们生产抗清的作品，已证明了他们的超社会的现象。

其次关于西洋传来的西洋画，西洋画家第一个到中国的伊太利（意大利）的郎世宁，在清康熙的宫中任宫廷画家，以中国的画具表现西洋画写实的风俗，这是西洋画出现在中国艺坛的先声。至于整个的中国西洋画的发达，还是在五四以后的事，因此中国的西洋画史，简直是短促得不能再短，不过在这个短促的历史过程中，经过了许多的青年艺人的努力，总算已经奠定了相当的基础。

绘画运动的盛衰是足以影响一个民族的命运，而现在的中国绘画存在着两个不同的目标——接受先人的遗产，侧重技巧的纯中国画，和来自欧洲形式与内容并重的西洋画。但我们在这国难方殷的关头，我们要用怎样的态度去处理这与民族兴亡相关的绘画呢？一个简短的定义，解决这一个严重的问题，采用西洋画的写实技法，来表现合乎民族和时代需要的东方固有的旨趣的绘画。

捨之的抗战期间中的音乐运动中曾经说过了这样的话："我们要唤醒全民，固然有许多方法，但文字仅限于识字阶级，用文字构成的口号，所发生的力量，当然也受限制，音乐即是经了艺术的整理的合乎人类本能的口号，因为音乐的成素，是人类感受中最直接的成素。农民有田歌，樵夫有山歌……无不表示音乐对于人类生存本能中的密协，我们要利用这种密协，而加以调理，使它成为一致的表现，假使这工作做得着实，它的力量一定不可

估计，它可以在这抗战期内，使民众的精神，取得最大团结与奋起。……积极方面，可以增强抗战力量；消极方面，也可以澄清污浊的精神，为此庞大民族注射复兴的血液，实为挽救危亡和实行新生的唯一的利器了。"依据捨之的理论，音乐的确是民族抗战中的唯一的文化武器，可是我敢大胆的说，他一定没有读过艺术论，所以，歌与曲没有分别得清楚。以艺术的分类来说，听觉艺术——音奏的本身是抽象的艺术，我们知道世界著名的彼多芬的Sonada（奏鸣曲）月光曲 *Moon Light*，它只是从音色和拍子中给予我们一种月光的感觉，如此外就并没有给我们一个具象的形体。当然许多的曲子附有歌词的，但歌词的本身是属于文学而不属于音乐的，文学在不认识字的群众中，决不能达到宣传的效果的，假使我们勉强把歌词配备以曲谱而歌词，但因为中国的方言关系，它的收获并不一定很大。而所谓合于民族需要的最直接最普遍的美术，能够负起这神圣抗战宣传使命的唯一的利器，莫如绘画。因为绘画所给予观众的既不是像文学一样的仅限于识字的群众，又不像音乐般只是抽象的感觉，它给予观众的，是有形有色的故事的特写，这有形有色的故事的特写，就是谁也能了解的艺术产物。

绘画在文化的阵地中所占有的地位是如此的重要，在抗战时期中所负的宣传的责任是如此的重大，所以整个的美术运动的展开，已经是成为一件刻不容缓的事了。而我们回顾一下，自七七卢沟桥事变以来，各党各派团结在"抗日民族统一战线"之下，展开了神圣的民族革命战争，史实给我们一个忠实的教训，战争不仅是单独的从军事上取决胜负，而（且）是配备着政治、经济、文化等战争，同时不仅是动员和利用一切的现有的力量，并且应该准备新的力量，完成战争的目的——最后的胜利。准备新的力量，就是说我们应该注意战时急切所需要培养的各部的干部问题，这一点政府应该组织若干的文化细胞的绘画干部训练班——新的艺术教育，以最短的时间，养成健全有力的文化挺进队，一面接受东洋与西洋的各个时代的艺术遗产，另一方面创造复兴中华民族的新兴艺术。可是在抗战开始到今天已有十三个月有零了，在这个过渡时代除了陕北的延安，有鲁迅艺术学院的设立，而中央政府隶属之下的各艺术学校似乎并没有注意到这一个问题的严重性。也许有人为这样的怀疑，一个艺人决不是短促的期间所能造成，这句话果然说得并没有错，不过现在群众所需要的并不是纯艺术性的画家，而是宣传的绘

画工作者——以绘画代替文字宣传民众与教育民众，使每一个人都认识敌寇的阴谋与兽行，了解抗战必胜建国必成的可能，燃烧起救亡的火炬，在艰巨中奋斗出一条光明之大路，和平的光辉照耀着世界上的每一个的弱小民族。

最后，我得附带声明的，我并不是一味的提倡粗制滥造宣传绘画，而忽视精细的绘画，我们果然希望新进的青年艺人来负起宣传民众和教育民众的重责，但更深盼像在法兰西大革命的激动起罗曼蒂克（Romantic）的怒潮，和欧战的风云动荡了全欧洲的艺坛一般，不论是中国固有的或是西洋传来的，在这个神圣的为求民族独立生存的抗战期间，中国的画坛经过了这一次的革命洗礼，有一个崭新的形式（包括着新的内容）出现。

二、黄茅：《谈战地写生画》
出处：《大战画集》1945 年第 5 期

这次欧战发生之初，和所有军事工作人员一起动员的，还有画家，他们的任务是到战地去实地写生，如英国情报部中就设一个战时画家指导委员会，重金征聘"画官"分派海陆空各个战场工作，美国派出的战地画家为数更多，除官方以外，民办的报社杂志，也多派有画家，长驻各战场搜集材料，最近，戴高乐将军也组织了一个随军写生团，画家一律上尉待遇，名画家碧卡索（毕加索）等也参加了，在作战这样紧张的时候，尚不忘记绘画写生，我们就可以知道这件工作的重要性了。

一

在没有谈战地写生画以前，我们得先明了什么叫做写生画。

写生画三字第一种解释是指初学画画的人，实习课的石膏模型和人体写生。写生，顾名思义是对着客观物体或人体照样画出来，凡学画的人在开始几年内，必须经过这种实地写生训练，以养成观察和描写对象人或物的习

惯，一个画家并由此得到基本的写实技巧。因此，这种写生画，是用不着参加作画者的主观精神和想象力进去，而是十分机械地对实物描写，但求其轮廓和调子准确便行，严格的说，这种写生画不能算是一种艺术创作，是一种缺乏生命的作品。然而正因为这是学习过程中不可少的工作，因而，有这种习作的写生画存在。

第二种解释，就是我们现在所说的写生画。这种写生画的作者，是早已经过上面所说的写生画的阶段，现在他们这种写生画和前者完全相反，是一种创作，在艺术上有其独立价值的绘画。正如西洋画有一种价值和油绘相等的绘画形式"纯属素描"，和初学习画者的素描的区别一样，我们有这种名称建立不久的"纯粹写生画"，它的价值和其它的绘画形式是一样的。

这种写生画，有些是纯粹的西洋画，有些是纯粹的中国画，有些则是二者的结合。它们结合的分量并不是相等的，有时因为画家偏好的不同而在分量上有了轻重，又如在形式上，有时因为工具的关系，看来国画的味道比较浓厚也是可能的，但我们不能说那就是一成不变的中国画。

既名之曰写生画，并非如字面的含义那么简单的把事物忠实的描写一番就够，并且还要参加画家的主观精神，和画的性格所决定的作风，换句话说，写生画不但是描写，同时是表现，是创作。举凡这些，在前一种写生画上是一点找寻不到的，正因为有了这些，纯粹写生画才能为一种独立的绘画形式。

二

所谓战地写生画，正如它的名称那样明白，是我们的写生画家到战地去，描写战地一切情景的绘画，就是战地的写生画。

当我们的民族遭受敌人侵略而同时我们开始反抗侵略的时候，我们便有了战地这名称，在这战地上进行着的一切事情都吸引着我们去描写它，战地写生画便在这种情况之下产生了。其实认真的说，一个写生画家所写的必然是眼前的事物，过去的事情是无法拿来写生的，所以他们所写的也必然是这个时代特有的事物。当他们临到一个战争的时代，他自然不能逃避这个，因为他周围所见所闻的都是这些，他能不画这些吗？一个写生画家活在今天，他的作品不必标明是战地的也毫无疑问的应该是战地的，否则，他……

这里的战地二字的解释，是广义的。如果是狭义的，写生画家必须只

能画战车、枪炮和行军战斗，狭义的战地使他不能超过这些，虽然这是十足来自战地的，但它不过是我们所说的战地所要求的一部分罢了。一个写生画家的创作成功的主要条件是生活体验，他们一天到晚观察各种生活方式，光是在前线寻找这些是不够的，于是他们更深入前线的后方，大后方沦陷区，这些地方除了前线正式接触的战斗，还有各种方式的战斗和军民之间的合作，它们有的是动人的故事，他们观察了这些，也画了这些，使他们的世界扩大了——由狭义的战地到广义的战地，他们的想法愈加丰富，在他们的创作上也必更有生命。

　　这可以使我们回答了另一个问题。有些人以为战地写生画，画面必须枪炮坦克一应俱全，场面必须在枪林弹雨中肉搏血战，这种看法只看对了一面。如果没有枪炮和战斗是否可以成立呢？我以为是可以的，这时候便要看画家的才能了。画家能够有一个深刻的题材，严谨的表现方法，虽然他画的东西没有枪炮和战斗，但他的才能使我们在画面上都看到这些；虽然他没有绘出它们的形象，我们却好像看到它们的形象，听到它们的声音。反之，我们凡画必枪炮坦克。虽然这些东西是战地所特有，就正因为这个原因，使这些作品很容易变成表层的，流于公式化。试想，炮火连天或行军的情形的画我们看得还少吗？把这些场面照样画下来而没有在表现方面下一番苦功，这幅作品使人看了就有差不多之感，变成公式化的可能是更大了，遇到这种情形，我们为什么不去看一张摄自战地的照片呢？到底写生画家不是一支旅行摄影机啊。

三、毅然：《战地写生之必要》
出处：《战斗美术》1939年第2/3期

"一二八"（现作"一·二八"）以后，我曾经创作过一幅纪念性的"战后"大油画，失败了，因为缺乏灵感的缘故。"七七"以来，神圣的抗战至今已两年多了，而自己却始终没有作出过什么像样的东西，为什么呢？描写后方情形的题材，固然还好，反映真正前线的战地生活的东西却到底无法面壁虚构！一句话，仍然是因为缺乏灵感的缘故。

恰巧最近参加由沈逸千君召集的全国抗战美术展览筹备会发起人座谈会，大家也谈到"美术入伍"——亦即战地写生之需要。当时张道藩先生除发表赞同之外，而且还讲了许多事实上不可避免的困难和阻碍，以促大家之注意；而且还善意地提供出一个困难未被克服阻碍未被打破之前莫可奈何只好借重影戏和照片的便通的办法。

自然，一点不错，真正的前线之真正可歌可泣伟大庄严的战斗，因为是太伟大，太庄严，太可歌可泣了，也就是太真正太紧张了的缘故，往往连开麦拉（相机）都已感觉得没法把捉，要写生吗？绝不可能！再加上战地生活的各种客观条件之应有的限制，可以说，画家在那儿除可以眼睛和记忆外，简直别无可以用武之工具！

但，虽如此，到战地去，仍然很需要啊！仅仅不能够动手或不容易动手那有什么关系呢？（当然，能动手就更好了！）用眼睛和记忆多摄取些直感不也是颇重要的本为创作所最不可缺少的吗？诚然，抗战画创作原不妨或只好间接地借重影戏和照片的，然而，若不是先有了直接的真实的活的印象（impression）作基础而徒然仅依赖间接的死的材料行创作的话，怕只能永远是"伪造"而无法产生出真正的有生命的作品吧？

人不是常常说艺术创作所最不可或缺的是"inspiration"吗？须知道：创作抗战画（或该说战场题材的抗战画）的"inspiration"，是只有到战地生活的实际体验中去才找得到呀！

所以，以"战地写生队"实践"美术入伍"一口号，在目前，是需要的！

不过，"战地写生"主要的目的是战地实际生活之具体的认识和直接的

经验,绝不是仅只如普通"旅行家"一样从旁地的参观。如只以"观光"的态度到前线去而不直接打入实际斗争生活之核心,其所可能获取的东西,必然地,总不免永远仍然是很不够的!

四、彭华士:《关于战地写生队》
出处:《黄河(西安)》1940 年创刊号

　　抗战以来,一般的青年画家大都从象牙之塔中走向十字街头,并开始过着在以前半催眠状态所没有过着的紧张生活。他们都否认过去唯美主义的一切,他们都已走过血的路,都在血中生活过,而且是继续不断地在血中成长起来。

　　这空前的伟大时代,对于青年是一个多么有利的洪炉!青年画家们,不再做一个脱离世界的生物了,他们都已看清了目前的绘画是一种工具,不!是一种武器。我们要消灭敌人,觉醒民众,增强国际上对我们抗战建国之认识。抗战中的绘画,决不是在笔墨的趣味上及色彩上用功夫,决不是静物画中常常画着的苹果之类的作品;抗战中的绘画,是要能发出一种像炸弹一样的力量。

　　所以在这时期,还有许多人把绘画看做一种交际品,装饰品,消遣品,这是大大的错误!一张法国沙龙入选的风景画,这纯粹是一种欣赏的东西,对于抗战是毫无用处的,在国际上,决不会发出一种政治作用,还有那种收入几千元、一万元的山水花鸟画展,这也不过是商人的买卖,艺术上的价值是早已经没有了。因为艺术的最终目的,并不是卖钱,而是一种武器的作用,所以这种英雄主义、商人主义方式的画家,对于民众,对于国家是没有丝毫好处的,做了一个有名的画家,在这生死关头的国难时期,如果还在风

花雪月中打圈子,实在是凉血动物,太对不起自己的良心了。

战地写生队,就同上面所讲的商人画家及沙龙画家的目的与行动完全不同,战地写生队的组织,是感到画家在斗室中作画的苦闷,以及作品上之现实性与刺激性之不够,所以虽然在交通上,经济上的种种困难情形之下,毅然决然地从重庆出发,经过陕、晋、鄂、湘、赣、粤、黔、川各省预备做二万里的长征,打破一般画家闭门造车的流弊。一路上,并征集各地青年画家的作品,把后方的情形介绍给前方,前方的情形送到后方,这工作虽然有相当的艰难,但为了前方将士和后方民众的需要,同时为了要发扬整个的民族精神,就不惜牺牲一切,我们要紧握着血的现实做新的题材,我们现在向着生死之场先走一步,但我相信在我们的背后,一定还有许多在血中长成起来的青年画家,继续不断地跟着我们。

附录二
图版目录

图 0-1　汪子美《合力歼敌》漫画
图 0-2　黄再刊《团结抗战到底》漫画
图 0-3　《红色中华》1933 年 6 月 11 日刊登《创造一百万铁的红军》
图 0-4　中华苏维埃共和国"中央政府中国工农红军军事委员会"发布的《为中国工农红军北上抗日宣言》，刊载于 1934 年 8 月 1 日《红色中华》第一版
图 0-5　《毛泽东同志谈目前时局与红军抗日先遣队》，刊载于 1934 年 8 月 1 日《红色中华》第二版
图 0-6　《红军抗日先遣队对日作战宣言》，刊载于 1934 年《红色中华》
图 0-7　朱德担任第十八集团军总司令委任状
图 0-8　《中国共产党为公布国共合作宣言》
图 0-9　陈九《共同抗日》木刻
图 0-10　全面抗战之形势鸟瞰图
图 0-11　丁聪《日本强盗任意蹂躏战区里的我同胞！》漫画
图 0-12　延安的大礼堂门楼上悬挂国共两党旗帜
图 0-13　延安民众读书室中悬挂国共两党领导人及史太林肖像
图 0-14　《换帽子》木刻
图 0-15　林夫《全国抗战》木刻
图 1-1　刘韵波《猛力发展抗日民族统一战线》套色木刻
图 1-2　1938 年 4 月 7 日武汉三镇举行声势浩大的抗战宣传火炬游行

图1-3　第二期抗战扩大宣传周活动
图1-4　漫画宣传队在武汉举办抗战建国街市漫画展览
图1-5　1938年军委会政治部第三厅美术科的同志合影
图1-6　军委会政治部第三厅第六处美术工场是抗战宣传画的大本营
图1-7　胡考《抗战歌谣》漫画组画,《抗战漫画》1938年第5期
图1-8　漫画家叶浅予、梁白波、张乐平等人在政治部第三厅门前合影
图1-9　中华全国漫画作家抗敌协会编《漫画两周刊》第4期
图1-10　《新华日报》1938年1月11日创刊发刊词
图1-11　全国美术界抗敌协会举行抗敌美术展览
图1-12　《新华日报》刊登张谔的漫画《保卫大武汉》
图1-13　古元《延安学生的秋收运动》木刻
图1-14　胡考《统一步伐》木刻,《新华日报》1938年1月13日第1版
图1-15　高冈《继续一·二八的民族精神,驱逐日寇出境》木刻,《新华日报》1938年1月28日第4版
图1-16　陈烟桥《出发之前》木刻
图1-17　张谔的连环漫画《旧阴谋新花样(一)》
图1-18　张谔的连环漫画《旧阴谋新花样(二)》
图1-19　《新华日报》的副刊《木刻阵线》第3期
图1-20　古元《逃亡地主之归来》木刻

图 1-21 马达《推磨》木刻

图 1-22 1938年7月出版的《抗战文艺》第1卷第12期《保卫大武汉专号》

图 1-23 《新蜀报》

图 1-24 《新蜀报》副刊《半月木刻》主编丁正献

图 1-25 军委会政治部文化工作委员会主任郭沫若

图 1-26 军委会政治部第三厅人员在重庆金刚坡下赖家桥三塘院(又称全家院子)聚会

图 1-27 重庆八路军办事处外景

图 1-28 王琦《冬日之防空洞》木刻

图 1-29 王琦《晒棉纱》木刻

图 1-30 廖冰兄《鼠贿》漫画

图 1-31 郭沫若与文化工作委员会工作人员合影

图 1-32 《拥护国共长期合作》宣传画

图 1-33 张善孖《忠心报国图》中国画

图 1-34 鲁艺木刻工作团《坚持团结 反对分裂》套色木刻

图 1-35 晋西美术工厂印制出版宣传画《拥护抗日民族统一战线》

图 1-36 蔡若虹《国共合作抗战》漫画

图 1-37 汪子美《国共合作下"皇军"的窘态》漫画

图 1-38 刘铁华《挺进敌后》套色版画

图 2-1 鲁少飞《全民抗战——以集中力量来纪念"八一三"》木刻

图 2-2 刘岘《抗战到底》木刻

图2-3　漫画界救亡协会赴前线人员离沪前在西站留影(自左至右)张乐平、梁白波、胡考、特伟、席与群、陶今也、叶浅予

图2-4　《救亡漫画》上发表的漫画宣传画作品

图2-5　漫画界救亡协会宣传队在南京展出作品

图2-6　1937年9月18日抗敌漫画展览会在南京举行

图2-7　1938年漫画宣传队叶浅予、王琦等人合影

图2-8　《抗战画报》1937年第9期封面

图2-9　中华全国文艺界抗敌协会成立大会纪念照

图2-10　中华全国文艺界抗敌协会会徽

图2-11　中华全国木刻界抗敌协会成立消息

图2-12　《木艺》1941年第2期载中华全国漫画作家抗敌协会成立消息

图2-13　政治部第三厅在武汉举行的第二期抗战扩大宣传周活动

图2-14　梁白波《增加生产 执戈卫国》

图2-15　《中国的空军》第8期封面

图2-16　《战斗画报》1937年第11期发表叶浅予、胡考、张乐平、陆志庠等人的漫画《我们来到武汉以后》

图2-17　丰子恺《狂炸也》漫画

图2-18　1938年武汉保卫战期间，美术家们正紧锣密鼓地绘制抗敌漫画

图2-19　保卫大武汉抗战宣传游行队伍

图2-20　赵望云《武汉民众争看胜利号外》

图 2-21　延安鲁艺美术系教师在创作木刻(背后墙面上悬挂着教师们创作的木刻作品)

图 2-22　力群《伐木》木刻

图 2-23　李少言在反扫荡中创作的木刻《重建》

图 2-24　徐灵《日兵之家》木刻

图 2-25　吕蒙、程亚君、莫朴三人创作的长篇木刻连环画《铁佛寺》

图 2-26　《军民合作 保卫华南》宣传画

图 2-27　全国漫画协会华南分会部分成员合影

图 2-28　第四战区司令长官司令部政治部制抗战宣传画《战区的同胞毁了家园,我们还吝惜少数金钱?》

图 2-29　广东博罗县的抗战壁画

图 2-30　唐英伟《冲锋陷阵》木刻

图 2-31　1939年在香港抗日宣传画预展会上(左起)叶浅予、斯诺、爱泼斯坦、金仲华、张光宇、丁聪、陈宪绮合影

图 2-32　高剑父及其弟子何磊(前排)、关山月、黄独峰、罗竹坪(后排右起)等人在澳门合影

图 2-33　徐悲鸿《郑国璋像》中国画

图 2-34　高剑父与杨善深在澳门合影

图 2-35　杨善深《吐绶鸡》中国画

图 2-36　潘鹤《松山灯塔》水彩画

图 2-37　高剑父及其弟子在澳门举办画展

图 2-38　司徒奇《岭南花木》中国画

图 2-39　岭南国画名家六人画展合影(左起：杨善深、陈树人、高剑父、黎葛民、关山月、赵少昂)

图 2-40　方人定《雪夜逃难》中国画

图 2-41　关山月(中立者)在濠江中学举办个人抗战画展

图 2-42　关山月《拾薪》中国画

图 2-43　高剑父专心致志作画

图 2-44　1937年杭州艺专抗战宣传队在长沙

图 2-45　杭州艺专绘《有力的出力 有钱的出钱》壁画

图 2-46　1938年绘于湖南沅陵的《追击日寇》水彩画

图 2-47　张乐平正在绘制大型抗战宣传壁画

图 2-48　长沙街头的抗战壁画

图 2-49　1943年中华全国木刻界抗敌协会湖南分会"七七"纪念木刻流动展览会广告

图 2-50　新四军叶挺办事处印发的《溜之大吉》漫画

图 2-51　佛教救国会印制的抗战宣传单《好了歌》

图 2-52　《渤海区八路军夏季战役攻势辉煌战果》宣传画

图 2-53　《渤海区八路军夏季战役攻势辉煌战果(一)》宣传画

图 2-54　《渤海区八路军夏季战役攻势辉煌战果(二)》宣传画

图 3-1　赵望云《开拔中的野战兵团》战地写生

图 3-2　吴作人《光荣的创伤》速写

图 3-3　金风烈《士兵们修筑工事》战地写生

图 3-4　蒋中正签发的军用证明书

图 3-5　孙宗慰的战区通行证
图 3-6　吴作人与战地写生团成员在前线合影
图 3-7　吴作人《野战设伏》速写
图 3-8　陈晓南《战壕里——战地速写》
图 3-9　1939年陈晓南、杨骚在晋东游击区根据地写生
图 3-10　刘仑《行军抵新丰》战地速写之一
图 3-11　刘仑《行军抵新丰》战地速写之二
图 3-12　刘仑《种下仇恨的种子》战地速写
图 3-13　陆无涯《俘虏群像》(湘北战地写生)木刻
图 3-14　陆无涯《保卫长沙的"泰山军"》木刻
图 3-15　黄新波《昆仑关之战》木刻两幅
图 3-16　冯法祀《喝酒的瑶族人》油画
图 3-17　1940年战地写生队在延安举行战地写生画展
图 3-18　沈逸千战地写生作品
图 3-19　沈逸千《重机枪手》速写
图 3-20　沈逸千在延安等地作的一些写生画
图 3-21　《抗战画刊》1940年第2卷第1期刊载《战时写生画集选》
图 3-22　李桦《自画像》速写
图 3-23　李桦一组战地速写
图 3-24　李桦《前方十二分需要报纸》速写
图 3-25　李桦《清扫战场》速写
图 3-26　李桦《白石渡车站的反击》速写
图 3-27　李桦《杨林街上筑工事》速写

图 3-28　李桦《筑堡垒(长沙汽车东站)》水墨速写

图 3-29　李桦《湘北最前线的闹市(八百市)》速写

图 3-30　李桦《军中做草鞋》速写

图 3-31　张乐平自画像

图 3-32　张乐平在战地写生

图 3-33　张乐平在江西玉山地区举行抗日漫画宣传流动展览

图 3-34　张乐平《抢修赣南机场》之一水彩画

图 3-35　张乐平《抢修赣南机场》之一水彩画局部

图 3-36　张乐平《抢修赣南机场》之二水彩画

图 3-37　张乐平《抢修赣南机场》之二水彩画局部

图 3-38　张乐平《劫后诸暨》速写

图 3-39　张乐平《流亡图》水彩画

图 3-40　张乐平《流亡图》水彩画局部

图 3-41　张乐平《难童》水彩画

图 3-42　张乐平战地素描

图 3-43　张乐平《难童从军变英雄》

图 3-44　黄养辉《桂穗公路工程写生》(四幅)

图 3-45　黄养辉《黔桂铁路牛栏关隧道工程》水彩画(两幅)1942年作

图 3-46　黄养辉《连峰际天》(贵州)水彩画1942年作

图 4-1　1938年1月8日至10日七月社主办的抗敌木刻画展

图 4-2　"5·31"武汉空战图

图 4-3　在武汉举办的抗战漫画展览现场一瞥

图 4-4　关于美术节举行美术展览会的教育部训令

图 4–5　第三届全国美展闭幕新闻报道
图 4–6　吕凤子《四阿罗汉》中国画
图 4–7　吕凤子《罗汉图》中国画
图 4–8　《抗战画刊》1940年第2卷第1期刊登《三团体筹备劳军画展之愿望》
图 4–9　《艺新画报》1945年第3期封面
图 4–10　《民报》1937年4月8日载《美术界闻人发起中华全国美术会》
图 4–11　《前线日报》1941年10月21日载《中华全国美术会选出三届理监事将召开第三次理事会筹办全国美术展览会》
图 4–12　国民党中央文化工作委员会主任委员张道藩
图 4–13　邵子振《张道藩部长》,《前线日报》1943年2月9日
图 4–14　张道藩《葫芦图》中国画
图 4–15　军事委员会政治部文化工作委员会主办第二次木刻展览会特刊
图 4–16　1942年重庆漫画家合影
图 4–17　《联合画报》1943年第26期刊载茅盾《"香港的受难"画展》
图 4–18　《大公报》(桂林)1942年6月24日刊载《叶浅予画展定月底举行》
图 4–19　现代美术会画家在成都举办现代美术展览时合影
图 4–20　四川漫画社部分会员合影

图 4-21 《华美》1939年第1卷第46期特约通讯:《风起云涌的义卖运动》

图 4-22 张漾兮《牛马生活》木刻

图 4-23 谢趣生《边区同胞一致武装起来》漫画

图 4-24 谢趣生《反攻》漫画

图 4-25 《你不当兵不嫁你,留你一世打单身!》漫画宣传画

图 4-26 《战时后方画刊》第19期封面

图 4-27 《建国画报》1939年第27期封面

图 4-28 《战斗美术》第1期封面

图 4-29 《漫画木刻月选》第二辑封面

图 4-30 《工作与学习·漫画与木刻》第5期封面

图 4-31 出版消息:桂林"全木协"与"全漫协"合编的《漫木丛刊》附《救亡日报》出版

图 4-32 廖冰兄作图,黄新波刻版《抗战必胜连环图》木刻漫画

图 4-33 黄茅《漫画艺术讲话》

图 4-34 1939年10月、黄新波(左一)与黄茅(中)、刘建庵(右)、廖冰兄(蹲者)合影

图 4-35 《东方画刊》1941年第4卷第2期刊登中国木刻十年展作品

图 4-36 李桦《木刻教程》封面

图 4-37 《木艺》第2期封面

图 4-38 徐悲鸿《漓江春雨》中国画

图 4-39 廖冰兄《抗战必胜连环画》

图 4-40　《音乐与美术》1940年第4期封面
图 4-41　《抗战木刻选集》"七七"三周年纪念木刻流动展览会纪念画集
图 4-42　西安城门口的宣传画
图 4-43　抗敌漫画木刻歌咏团徽章
图 4-44　西安城内壁上之抗战画
图 4-45　西安行营政训处张贴的宣传画
图 4-46　1938年抗日艺术队出发前在西安合影（后排左五为张仃）
图 4-47　丰子恺《最终的下场》漫画
图 4-48　丁玲组织西北战地服务团
图 4-49　西北战地服务团的团长丁玲
图 4-50　西北战地服务团在西安市街头绘制抗战宣传画
图 4-51　西北美术工厂印制的《加强各根据地建设，使敌人无力西进》宣传画
图 4-52　黄永玉手绘作品《泉州的东西塔》
图 5-1　20世纪初敦煌石窟未修复前外景
图 5-2　张大千正在临摹敦煌壁画
图 5-3　1943年张大千临摹的敦煌八十四窟西魏释迦及供养人像
图 5-4　张大千和子侄张心智、张心玉及藏族喇嘛画师一起合影
图 5-5　张大千临唐人朱衣杨枝大士（右）与敦煌榆林窟第25窟唐代壁画菩萨（左）
图 5-6　张大千临唐人南无观音菩萨

图5-7 左图为向达考察敦煌期间辑成的《敦煌余录》遗稿；右图为向达照原样、原色手绘抄录的敦煌《占云气书》

图5-8 常书鸿一家三口合影

图5-9 常书鸿《吹笛子女子像》油画

图5-10 1943年常书鸿初到敦煌，与张大千、向达、谢稚柳等参观安西榆林窟

图5-11 敦煌艺术研究所工作人员齐心协力修建围墙

图5-12 常书鸿《敦煌莫高窟的马车》油画

图5-13 常书鸿指挥工人修缮敦煌石窟

图5-14 王子云像

图5-15 教育部艺术文物考察团徽章

图5-16 教育部艺术文物考察团成员在西安大雁塔拓片

图5-17 王子云《乾陵风景》水彩画

图5-18 王子云正在考察乾陵石雕

图5-19 王子云绘制水彩画《敦煌莫高窟》全景图（局部）

图5-20 王子云《杭州之雨》油画

图5-21 1939年梁思成与刘敦桢在测绘高颐阙

图5-22 1939年刘敦桢等人在测绘四川渠县沈府君阙

图5-23 1940年梁思成在大足北山调查

图5-24 大足宝顶山石刻局部

图5-25 1945年大足石刻考察团在宝顶山合影

图5-26 大足石刻"大卧佛"局部

图5-27 1945年杨家骆、马衡等人率领大足石刻考察团成员在龙岗合影

图 5-28　大足宝顶山孔雀明王经变相石刻
图 5-29　国立艺专雕塑系毕业的雕塑家傅天仇像
图 5-30　彭山汉墓中出土的红砂岩雕刻《秘戏图》(又名《吻》)
图 5-31　梁思成像
图 5-32　永陵出土的二十四乐伎石像
图 5-33　永陵出土的王建石雕
图 5-34　贵州民间艺术考察团庞薰琹像
图 5-35　庞薰琹《山市》水彩画
图 5-36　庞薰琹《桔子熟了》水彩画
图 5-37　中央博物院筹备处主任李济博士像
图 5-38　贵州镇宁的火牛洞

附录三
主要参考资料

一、历史期刊与历史档案

[1]《抗日画报》1937年

[2]《救亡漫画》1937年

[3]《抗战画刊》1938年

[4]《抗战时代》1941年

[5]《艺新画报》1945年

[6]《抗战漫画》1938年

[7]《红色中华》1931—1936年(范围表示资料参考时间)

[8]《新华日报》1938—1947年

[9]《战斗美术》1939年

[10]《大众画刊》1941年

[11]《建国画报》1940第32期

[12]《前线日报》1938—1945年

[13]《木刻艺术》1941—1946年

[14]《战时艺术》1938—1939年

[15]《抗战画报》1937—1939年

[16]《力报》1937—1945年

[17]《救亡日报》副刊《救亡木刻》

[18]《抗建通俗画刊》1942年

[19]《中央日报(重庆)》1937—1949年

[20]《广西日报》副刊《漓水》1939年

[21]《战斗画报》1937年

[22]《文艺年刊战时特刊》1938年

[23]《新蜀报》1937—1946年

[24]《中国美术会季刊》1936—1937年

[25] 《漫木界》1945年创刊号
[26] 《刀与笔》1939年创刊号
[27] 《良友》1931—1945年
[28] 《木艺》1941年第2期
[29] 《中国的空军》1938年
[30] 《今日中国》1939—1940年
[31] 《美术界》1937—194年
[32] 《时事新报》副刊《漫画两周刊》
[33] 《商务日报》副刊《抗战木刻》
[34] 《国民公报》副刊《木刻研究》
[35] 《铁风画刊》1940—1941年
[36] 《大风(金华)》1939年第107期
[37] 《东方画刊》1938—1941年
[38] 《抗战文艺》1938年
[39] 《申报》1931—1949年
[40] 《文艺研究》1983—2020年
[41] 《美术与设计》2000—2020年
[42] 《美术》1950—2020年
[43] 《艺苑》1986—1999年
[44] 《西北美术》1990—2020年
[45] 《艺术探索》1990—2020年
[46] 《美术研究》1980—2020年
[47] 台北故宫博物院档案,档号0029-400-150[G]
[48] 重庆档案馆:国立女子师范学院,全宗号0121/1/93
[49] 台北故宫博物院档案,档号0031年500年032[G]
[50] 台北故宫博物院档案,档号0028年400年040[G]

二、历史文献与研究论文

[1] 宋庆龄.国共合作之感言.抗日画报,1937(9).

[2] 战地速写前方十二分需要报纸.耕耘,1940 (1).

[3] 汪子美.报道漫画:倭寇肆意施放毒气.抗战画刊,1938 (14).

[4] 漫画界救亡协会宣传队在南京:陶今也及其作品.抗日画报,1937(6).

[5] 金林.关于劳军美展的感想.抗战画刊.1940,2(4).

[6] 汪子美.活跃敌军后方的游击队.抗战画刊,1938 (21).

[7] 王子云.教育部艺术文物考察团工作概况.社会教育季刊(重庆),1943.1(4).

[8] 汪子美.紧握着你的武器.工作与学习·漫画与木刻,1939(1).

[9] 汪子美.正规主力,游击奇袭,国共合作,歼灭倭敌.抗战画刊,1938 (22).

[10] 艾青.第一日(略评"边区美协一九四一年展览会"中的木刻).延安解放日报,1941-08-18.

[11] 战时的文化总汇第三厅内容一斑.力报(1937—1945) 1940-05-08(1).

[12] 艾青《古元木刻选》序,1946-07-20.长城(创刊号).

[13] 金凤烈.战地写生画:西北战线上的弟兄们(素描).新星,1945 (1).

[14] 汪子美.守卫国强土,保护家乡粮,儿女妻子福,太平日月长.抗战画刊,1938 (22).

[15] 汪子美.我们的抗敌阵线:尽我们的力量,慰劳援助前方将士! 救亡漫画,1937(3).

[16] 汪子美.战时艺术论坛:绘画之战斗性与其战略.抗战画刊,1940(2/3).

[17] 汪子美.必有这样的一天:"中国空军之报复".非常时漫画,1937(1).

[18] 汪子美.台儿庄我军与日寇之歼灭战,毙敌万余,获得空前胜利.抗战画刊,1938(10).

[19] 汪子美.抗战宣传画:(一)国难当头,弃家从军,既保家,又卫国.抗战画刊,1939(28).

[20] 汪子美.现阶段的美术教育.抗战时代,1941,3(2).

[21] 王琦.中国木刻研究会陪都区双十全国木展报告.新蜀报,1942-11-01.

[22] 木刻展览会今日起在夫子池举行.新华日报,1941-11-21(1).

[23] 毅然:战地写生之必要.战斗美术,1939(2/3).

[24] 彭华士.战地速写:克复后的山西兴县.中华(上海),1941(102).

[25] 文化界协会举行抗敌宣传周.新华日报,1938-01-12.

[26] 张安治.美术工作者团结的征象.救亡日报,1940-05-27.

[27] 酆中铁.早期木刻运动在四川.美术研究,1980(4):53-56.

[28] 芦荻.山城书:与李桦谈艺术创作并及水墨画问题.桂林力报,1944-05-22.

[29] 艾青.记"李桦个人战地素描展".广西日报,1939-06-28.

[30] 茅盾.记温涛木刻:香港之劫.野草,1942,5(2).

[31] 廖冰兄.急需训练漫木干部.救亡日报,1939-04-01(4).

[32] 杨益群.抗战时期桂林美术运动的作用意义及影响.广西社会科学,1988(2).

[33] 廖冰兄.关于漫木合作.救亡日报,1940-02-22(4).

[34] 兆阳.漫画工作者与乡村宣传队.抗战漫画,1938(10).

[35] 廖冰兄.从行营绘训班街头画展说到行营绘训班.救亡日报,1940-07-21.

[36] 街头"漫画展".扫荡报(桂林版),1939-04-28.

[37] 树艺.我们要更紧密地团结起来.新蜀报,1941-12-01(4).

[38] 全面抗战之形势鸟瞰.抗日画报,1937(5).

[39] 漫画界消息:叶浅予率领之漫画宣传队于十一月二十一日抵汉.抗战漫画,1938(1).

[40] 林建七.中国的漫画与木刻.月报,1937,1(2).

[41] 徐老爷.漫画与木刻的结婚.光化日报,1945-08-04(2).

[42] 锡金.漫画与木刻:工作与学习.文艺阵地,1939,4(2).

[43] 林建七.艺术圈:中国的漫画与木刻.实报半月刊,1937,2(7).

[44] 李桦:战时速写(一)山岳地带行军.现实,1939(1).

[45] 叶浅予.画与木刻:侵略者的最后命运.良友,1939(143).

[46] 赖少其.两月来参加抗战工作的个人经验与教训(一).国民公论(汉口),1939,2(1).

[47] 赖少其.艺术家与艺术:关于李桦战地素描展的话.工作与学习·漫画与木刻,1939(4).

[48] 尼印.纯艺术与宣传艺术:参加重庆美术节庆祝大会有感.战时后方画刊,1940(8).

[49] 漫画界救亡协会宣传队在南京:首都文化界救亡协会欢迎席上.抗日画报,1937(6).

[50] 漫画界救亡协会宣传队在南京:梁白波在小学教室内向学生拟作黑板宣传.抗日画报,1937(6).

[51] 吴沄.一年来上海的漫画界与木刻界.中美周刊,1940(16).

[52] 漫画与木刻社编辑部.敬爱的先生们·漫木是大家的 工作与学习·漫画与木刻,1939(3).

[53] 举起你的笔和刀:献给漫木同志.漫画木刻丛刊,1941(1).

[54] 王亚平.祝木艺一周年.木刻艺术,1943(2).

[55] 李桦.随军散记.十日文萃,1938(3).

[56] 宋秉恒.木艺问答:现实主义的形像(象)处理问题.大众画刊,1941(30).

[57] 木艺纵横:第×战区宣委会元旦在上饶举办之抗战艺展.诗歌与木刻,1942(8).

[58] 李桦来桂举行战地素描展.救亡日报,1939-06-22.

[59] 安娥.武装了黄鹤楼.文艺月刊·战时特刊,1938(11).

[60] 孙延钊.抗战木刻漫画展览会的回顾.画阵,1940(6).

[61] 武昌水上火炬游行.新华日报,1938-04-11.

[62] 政治重于军事:前线政治大队之活跃:举行街头漫画展览,灌输抗战知识.展望,1940(15).

[63] 赵定明.西北战地服务团.中华(上海),1938(68).

[64] "抗敌木刻画展览会"参观记.新华日报,1938-01-11.

[65] 全国美术界抗敌协会昨晨开大会正式成立.新华日报,1938-06-07.

[66] 彭华士.关于战地写生队.黄河(西安),1940(创刊号).

[67] "木刻画展"纪.新华日报,1938-01-13.

[68] 黄茅.展开绘画界的救亡运动.救亡漫画,1938(8)

[69] 王敦庆.漫画战——代发刊词.抗战漫画,1937(创刊号).

[70] 问答:镇华同志.大众画刊,1941(28).

[71] 王亚平.祝木艺一周年.木刻艺术,1943(2).

[72] 沈逸千.津浦路战地写生:桂军冬装.抗战漫画,1938(6).

[73] 朱郎.抗战时期的绘画运动.浙江潮(金华),1938(25).

[74] 漫木语丝.漫木界,1945(创刊号).

[75] 温永坚.写给漫木界.漫木界,1945(创刊号).

[76] 漫木界消息:广州市党部继续举办第二届漫木研究班.漫木界,1945(创刊号).

[77] 慕容戎.三十三年度的漫木运动.漫木界,1945(创刊号).

[78] 荃麟.对漫木界的希望.大风(金华),1939(107).

[79] 给漫木同志一封公开信.工作与学习·漫画与木刻,1939(1).

[80] 黄苗子.漫画表现的方法.救亡漫画,1938(2).

[81] 美术界动态:战地写生队.美术界,1940(1–3).

[82] 野夫.救亡呼声.战时妇女,1937(9).

[83] 力群.木刻随笔:救亡与木刻.木刻界,1936(2).

[84] 尼印.艺坛漫步.战时后方画刊,1940(8).

[85] 李桦.救亡的呼声.良友,1938(135).

[86] 陈烟桥.救亡的歌声.月报,1937,1(5).

[87] 发刊词:美术家在这伟大的民族革命战斗的过程中.战斗美术,1939(1).

[88] 陈果靖.上救亡前线去.新西北,1937(2).

[89] 李桦.不愿做奴隶的人们大家起来.救亡漫画,1937(10).

[90] 西北战地服务团成立宣言.新中华报,1937(385).

[91] 赖少其.游击战争的开始.救亡漫画,1937(10).

[92] 送战地写生团.抗战画刊,1940(2/1).

[93] 赖少其.木刻在抗战中的运用与认识.救亡(西安),1938(13).

[94] 丁东.中共的"文化部队":追记"西北战地服务团".文化先锋,1948,8(9).

[95] 赖少其.抗战中的中国绘画(绘画理论).刀与笔,1939(创刊号).

[96] 王启煦.国共合作.救亡漫画,1937(3).

[97] 鸿基.铁的队伍.战斗美术,1939(4).

[98] 骆风.论抗战以来中国的画家.战斗美术,1939(4).

[99] 季植.美术活动在延安.战斗美术,1939(2/3).

[100] 战美广播:政治部第三厅主编之"抗战艺术".战斗美术,1939(2/3).

[101] 胡风.刘开渠.关于造型艺术上的现实主义一感.战斗美术,1939(1).

[102] 岳华.对于抗战期间中小学艺术教学的几点意见.战斗美术,1939(2/3).

[103] 田汉.题沈逸千画.世界晨报,1937-04-24(4).

[104] 苏联艺坛动态:革命后的苏联艺术运动,一天比一天蓬勃.战斗美术,1939(2/3).

[105] 洪毅然."新写实主义"与"革命的浪漫主义":再论抗敌艺术的内容与形式.战斗美术,1939(1).

[106] 从美术大众化谈到连环图画座谈会.战斗(武汉),1938,2(5/6).

[107] 发行股告白.战斗画报,1937(5).

[108] 抗战期间的文化工作人物:名戏剧家田汉.胜利画报,1945(2).

[109] 军事委员会政治部.第二期抗战宣传纲要.民团周社刊,1939.

[110] 古濂蒲.政治部文化工作委员会主催:对敌工作座谈会.战时日本,1941,4(3/4).

[111] 文化运动:军事委员会政治部文化工作委员会主任委员郭沫若氏.抗战建国大画史,1948(4).

[112] 明水.特约通讯:风起云涌的义卖运动.华美,1939,1(46).

[113] 艾斯.山城观画有感.新蜀报,1943-02-11(4).

[114] 刘铁华.追记全国美展.联合画报,1944(84).

[115] 艾中信.吴作人教授西北行脚.上海图画新闻,1946(13).

[116] 艺讯一束:中华全国美术会.艺术家,1946(2).

[117] 张安治.关于绘画的民族形式.抗建通俗画刊,1942,2(1).

[118] 沈左尧.本年双十节中华全国美术会举行国庆美展之观众拥挤情形.美,1947(8).

[119] 东北义勇军真相.正气报,1932-07-13(1).

[120] 艺坛消息:中华全国美术会拟于卅一年元旦在重庆举行大规模之美术展览.音乐与美术,1941,2(11).

[121] 文化列车:重庆中国文艺社及中华全国美术会等,为提高研究学术兴趣,并联络感情……读者导报,1943(1).

[122] 国际建筑情报:中华全国美术展览会行将开幕.新建筑,1937(3).

[123] 中华全国美术会选出三届理监事将召开第三次理事会筹办全国美术展览会.前线日报(1938.10—1945.9),1941-10-21(2).

[124] 沈逸千.津浦路战地写生:微山湖之船户.抗战漫画,1938(6).

[125] 战时美术界:有全国美术界抗敌协会之组织,逐年举行美展,一部作品,且曾运赴国外展览.抗战建国大画史,1948(4).

[126] 全国美展品最后整理竣事.立报,1937-03-30(5).

[127] 艾中信.第二次全国美展会场写真.上海漫画,1937(12).

[128] 刘开渠.全国美展及音乐演奏评述:"少女"雕塑.国闻周报,1937,14(16).

[129] 中西画家往昔分廷抗礼,互攻其虚,殊少切磋之机,自全国美展.小日报,1929-07-07(2).

[130] 社会教育活动之开展:(一)第三次全国美展圆满闭幕.社会教育季刊(重庆),1943(创刊号).

[131] 张道藩.三届美展所望于全国美术界者.社会教育季刊(重庆),1943,1(2).

[132] 全国美术会首届年会定"九九"为美术节呈请教部举办三届美展奖励抗战期内美术作品.前线日报(1938.10—1945.9),1940-05-20(2).

[133] 木屑:"七七木刻展览会"经明曹同志长时间辛劳的筹备.战时木刻半月刊,1911(6).

[134] 木运短波:新西北社主办"全国宣传画版画展览会".战时木刻半月刊,1939,2(2).

[135] 黄茅.谈战地写生画.大战画集,1945(5).

[136] 木运短波:"七七木刻展览会"于二月廿五六两日在温州展出后.战时木刻半月刊,1941(6).

[137] 士心.抗战的第三个意义.战时后方画刊,1940(2).

[138] 洪毅然.祝教育部美术教育委员会成立.战时后方画刊,1941(14).

[139] 抗战到底.建国画报,1940(26).

[140] 谢趣生.军民合作,收复失地.建国画报,1940(31).

[141] 耕夫.抗战三年来的中国绘画概述.抗战画刊,1941,2(5).

[142] 谢趣生.战区的农民.建国画报,1940(32).

[143] 抗战中的美术运动.文汇月刊,1939(1).

[144] 津浦路战地写生.抗战漫画,1938(6).

[145] 各地美术运动.浙江战时教育文化,1939(1).

[146] 抗战英勇故事.建国画报,1939(19).

[147] 庆祝鲁南大捷武昌水上火炬游行黄鹤楼头集合数千万的民众.新华日报,1938-04-11(3).

[148] 抗战建国街市漫画展览出品.抗战漫画,1938(12).

[149] 大由.抗战时期的中国美术.新艺术,1948(2).

[150] 郭沫若.中国美术的展望.救亡日报,1941-01-20.

[151] 中国木刻研究会正式成立.抗建通俗画刊,1942,2(1).

[152] 西北战地服务团成立宣言.新中华报,1937(385).

[153] 丰子恺.漫画是笔杆抗战的先锋.建国画报,1939(23).

[154] 黄明明.艺术简化与文化工作.建国画报,1939(21—22).

[155] 陆志庠,黄茅,特伟.漫画宣传队响应桂林市民疏散宣传专页.工作与学习·漫画与木刻,1939(6).

[156] 龚敬威.他拥护"抗战到底!"但不希望"最后胜利".战时后方画刊,1941(14).

[157] 劝夫从军:(一)桃子花开叶又青,莫说好男不当兵.特教通讯,1944,6(2).

[158] 江丰.平型关连续画之一.文艺阵地,1938,2(3).

[159] 江丰.东北的战士.光明(上海),1936,1(12).

[160] 沃渣.东北民主联军的战士.生活(安东),1948,1(3).

[161] 一个可怜悯的东北战士.华联旬刊,1932,2(10).

[162] 丁聪.从东北来归的战士.抗战漫画,1938(1).

[163] 一个东北抗日战士的苦诉.炉炭,1934(31).

[164] 丁聪.连续漫画:从东北来归的战士.救亡漫画,1937(4).

[165] 张皓.英勇的战士:东北义勇军现状.文摘,1937,1(4).

[166] "抗敌木刻画展览会"小解.新华日报,1938-01-13.

[167] 汪佩虎.东北义勇军.艺风,1933,1(10).

[168] 钟国柳.东北义勇军是东北民众的抗日武装.红色中华,1933(85).

[169] 东北义勇军抗日之精神.民众画报,1933(6).

[170] 哥东尼(A. Cordonnier).为东北义勇军求援:走路上雕刻.艺风,1933,1(1).

[171] 江丰.冰雪中的东北义勇军.民族公论,1939,1(5).

[172] 十九路军与第五军上海之战.大亚画报,1932(324).

[173] 宣相权.全面抗战声中的东北义勇军游击故事.救亡漫画,1937(7).

[174] 东北义勇军积极抗日:连击退日军攻克鸡冠岭.红色中华,1933(51).

[175] 东北义勇军声势浩大,哈尔滨形势紧张日侨纷纷逃避.红色中华,1932(28).

[176] 五十万东北义勇军与敌苦战经年.红色中华,1932(42).

[177] 漫画界救亡协会宣传队在南京:张仃及其作品.抗日画报,1937(6).

[178] 刘建庵.李老头当兵.新道理,1940(7).

[179] 廖冰兄.抗战连环图.天下(香港),1940(17).

[180] 廖冰兄:"香港的受难"画展中的作品.中苏文化杂志,1943,13(9/10).

[181] 胡考.抗战歌谣漫画.抗战漫画,1938(5).

[182] 胡考.关于漫画大众化.抗战漫画,1938(8).

[183] 叶成林.八路军与国共合作歌.百年潮,2014(1).

[184] 周恩来.怎样进行二期抗战宣传周工作.新华日报,1938-04-07.

[185] 抗敌木刻展览会.新华日报,1938-01-13.

[186] 胡根天.战时美术界的回顾与战后的展望.中山日报,1948-02-14.

[187] 漫画界救亡协会宣传队在南京:全队抵京时在地窖前.抗日画报,1937(6).

[188] 简又文.濠江读画记.大风旬刊,1939(41-43).

[189] 中华苏维埃共和国中央政府中国工农红军军事委员会.为中国工农红军北上抗日宣言.红色中华,1934-08-01(1).

[190] 赖少其.从张乐平战地素描展所想起的:关于艺术诸问题.大风(金华),1939(107).

[191] 胡蛮.对在延安展出的留渝木刻家作品的印象.解放日报,1946-01-04.

[192] 乐群日记.乐群周刊,1940,2(3).

[193] 漫画战——代发刊词.救亡漫画(五日刊),1937-09-20.

[194] 拥护抗战与统一——××济南惨案十周年.申报.1939-05-03.

[195] 漫画界救亡协会宣传队在南京:胡考及其作品.抗日画报,1937(6).

[196] 黄士英:建立漫画界救亡统一阵线:响应胡考先生的提议.漫画世界,1936(2).

[197] 特讯:中国木刻研究会正式成立.抗建通俗画刊,1942,2(1).

[198] 山城语丝:中国木刻研究会木刻展.中央日报(重庆),1942-02-10(3).

[199] 二期抗战宣传纲要(国民政府军事委员会政治部第三厅).全民抗战,1939(58).

[200] 周山.推进学校木刻运动.前线日报(1938.10—1945.9),1941-04-06(8).

[201] 漫木界1945年创刊号目录.漫木界,1945(创刊号).

[202] 赖少其.木刻运动的发展.文艺阵地,1939,3(2).

[203] 爱泼斯坦.作为武器的艺术:中国木刻.香港《大公报》副刊《文艺》,1949-04-25.

[204] 李桦.湖南木刻运动之成长.前线日报(1938.10—1945.9),1941-01-20(7).

[205] 出版消息:桂林"全木协"与"全漫协"合编的"漫木丛刊"附"救亡日报"出版.战时木刻半月刊,1939(2).

[206] 木运广播.建国画报,1939(25).

[207] 第二期抗战宣传纲要.华美,1939,1(46).

[208] 洪雪邨.广西的木刻运动.战时艺术,1938(2).

[209] 李桦.木刻运动在广州.文艺画报,1934,1(2).

[210] 野夫.木刻运动在中国.力报,1936-10-08(2).

[211] 朱苴芪.展开复色木刻运动.前线日报(1938.10—1945.9),1941-12-7(8).

[212] 漫画界救亡协会宣传队在南京:特伟及其作品.抗日画报,1937(6).

[213] 黄铸夫.中国的新兴木刻运动.新华日报(重庆),1939-04-07.

[214] 刃锋.中国的木刻运动.文艺春秋(上海1944),1947,4(5).

[215] 铸夫.中国的新兴木刻运动.中原月刊,1939(1).

[216] 荒烟.当前的木刻运动.时代中国,1942,6(2).

[217] 野夫.论当前木刻运动(待续).木合,1943,2(1).

[218] 李桦.木刻运动的新认识.战时木刻半月刊,1911,2(2).

[219] 景宋.鲁迅与中国木刻运动.耕耘,1940(1).

[220] 金逢孙.浙江省木刻运动.战画,1939(9/10).

[221] 斯昌.论当前的木刻运动.真善美(广州),1948(2).

[222] 麦秆.论中国新兴木刻运动.木刻艺术,1946(2).

[223] 漫画界救亡协会宣传队在南京:张乐平及其作品.抗日画报,1937(6).

[224] 路夫.怎样促进木刻运动.青年文化(济南),1936,3(4).

[225] 丁正献.中华全国木刻界抗敌协会回忆片段.美术,1980(1).

[226] 王琦.永难忘怀的纪念:一个版画工作者回忆周总理.北京文艺,1979(3).

[227] 漫画家胡考氏及特伟氏工作宣传画情形.怒吼周刊,1937(1).

[228] 韩尚义.西北的漫画运动.前线日报(1938.10—1945.9),1940-06-23(8).

[229] 中华全国木刻界抗敌协会湘分会主办"七七"纪念木刻流动展览会.前线日报(1938.10—1945.9),1940-06-24(8).

[230] 刘仑.一九四〇年的中国木运.木刻艺术,1941(1).木刻界成立抗敌协会.新华日报,1938-06-13.

[231] 陈晓南.抗战时期重庆的美术活动概况.美术研究,2002(2).

[232] 凌承纬,母丽帮.抗战时期育才学校的美术教育和儿童美展.美术,2020,632(8):101-107.

[233] 黄胄.介绍农村画家赵望云先生.寰球,1947(19).

[234] 凌承纬.波澜壮阔的历史画卷:抗战时期重庆的新兴版画运动.美术,2005(9):47-53.

[235] 凌承纬,李亚萍.抗战时期的"中华全国木刻界抗敌协会"述略.中国美术馆,2013(6):96-101.

[236] 凌承纬,思扬.抗日救亡文艺战线上的先锋队:抗战时期重庆的木刻运动.美术教育研究,2010(6):17-20.

[237] 凌承纬,张怀玲.抗战漫画运动的演进及其社会功用.重庆社会科学,2012(12):88-93.

[238] 段文杰.临摹是一门学问.敦煌研究,1993(4):11-18.

[239] 庞薰琹.抗战时期成都的美术活动//庞薰琹文选:论艺术设计美育,南京:江苏教育出版社,2007.

[240] 阳翰笙.回忆文化工作委员会//潘光武.阳翰笙研究资料.北京:知识产权出版社,2010.

[241] 邹雅.晋冀鲁豫解放区的木刻活动//李桦,李树声,马克.中国新兴版画运动五十年.沈阳:辽宁美术出版社,1981.

[242] 第三厅在汉活动概况//李泽.武汉抗战史料选编.武汉市档案馆.1985.

[243] 郭沫若.第三厅工作报告.郭沫若学刊,2011(3):66-71.

[244] 老吉.赵望云画松.民言画刊,1930(21).

[245] 皮明庥.黄鹤楼下的抗战大壁画.长江日报,2005-7-29.

[246] 黄宗贤.成都在二十世纪中国美术史上的地位.美术,2000(4):64.

[247] 茅盾.沈逸千及其画展.新文学史料,1985(4).

[248] 范建华.从《四阿罗汉》获民国第三届全国美展第一奖看当时绘画评价标准.文艺评论,2007(3):85-87.

[249] 凌承纬,张帆.前哨的进行:陈烟桥早期木刻艺术研究.中国美术研究,2013(1).

[250] 龚敬威.抗战时期的四川漫画社//成都市政协文史学习委员会.成都文史资料选编 抗日战争卷上:救亡图存.成都:四川人民出版社,2007.

[251] 人物：平民画家赵望云先生.平民月刊,1936(7).
[252] 赵望云：三个叫卖人.宇宙风,1936(14).
[253] 盛成.赵望云的书：看了书展以后.宇宙风,1936(12).
[254] 需人.田园画家赵望云出身皮臭匠.周播,1946(20).
[255] 赵望云：西北农村写生画.雍华图文杂志,1947(4/5).
[256] 刘仑.我们的画展：×战区湘北写生队.广西日报,1941-02-23.
[257] 艺术消息：赵望云旅行印象画展览.中国美术会季刊,1936,1(2).
[258] 艺人剪影：画家赵望云.良友,1936(116).
[259] 名画家赵望云在京展览作品备得佳评.天津商报画刊,1936,16(41).
[260] 战地写生队：由成都到西安.抗战画刊,1940,2(2).
[261] 战地写生：鄂西前线.大战画集,1945(5).
[262] 赵望云氏作一家之迁移.天津商报每日画刊,1937,23(3).
[263] 沈逸千.战地写生队作品一斑.中华(上海),1940(96).
[264] 艺坛消息：一湘北战地写生队返韶后.艺术轻骑,1942(3).
[265] 陆无涯.俘虏群像(湘北战地写生习作).艺术轻骑,1942(5).
[266] 胡蛮.抗战以来的美术运动.中国文化,1941(2/3).
[267] 艺坛消息：画家彭华士随战地写生队远游内蒙古一带.抗战画刊,1941,2:(5).
[268] 龙廷坝.回忆抗战期间桂林的美术活动.桂林艺术,1982(秋季号).
[269] 沈逸千君.中国画刊,1940(4).
[270] 大任.沈逸千的旅行漫画个展.漫画之友,1937(3).

[271] 野士.观沈逸千蒙绥察画展.新闻报, 1937-04-26(13).

[272] 徐心芹.我忘不了沈逸千.涛声, 1937, 1(5).

[273] 大任.沈逸千的旅行漫画个展.漫画之友, 1937(3).

[274] 野士.观沈逸千蒙绥察画展.新闻报, 1937-04-26(13).

[275] 题沈逸千骏马图.中华乐府, 1945, 1(2).

[276] 沈逸千察绥画展.中国美术会季刊, 1937, 1(4).

[277] 刘仑.给部队的美术工作同志.艺术轻骑, 1942(1).

[278] 万湜思.张乐平浙西战地素描展.大风(金华), 1939(107).

[279] 战地素描.浙江妇女, 1939(5).

[280] 漫画示范(十二幅).刀与笔, 1940(2).

[281] 曹若.美术工作在前方.救亡日报.1940-03-11.

[282] 抗战声中艺坛动态：漫画界救亡协会赴华北前线工作人员离沪前在西站留影.抗日画报, 1937(3).

[283] 倔强.抗战漫画, 1938(7).

[284] 踏平三岛，痛饮倭奴血.半月文摘(汉口), 1937, 1(3).

[285] 候敌深入，一鼓歼灭！抗战漫画, 1938(9).

[286] 敌空军的基本练习.抗战漫画, 1938(6).

[287] 刘仑.在南战场的十三个月.耕耘, 1940(2).

[288] 刘仑.把青春付与战场.战时南路, 1940(7/8).

[289] 廖冰兄.抗战建国四周年纪念特辑：抗战四年来木刻活动的回顾新建设, 1942-02(6/7).

[290] 丰子恺.谈抗战艺术//丰子恺近作散文集.成都：成都普益图书馆, 1941.

[291] 任真汉译.日本漫画家眼中的中国抗战漫画：日本漫画家座谈会.工作与学习·漫画与木刻, 1939(4).

[292] 王琦.美术活动在延安.战斗美术, 1939(2).

[293] 陈叔亮.回忆延安.美术, 1962(3).

[294] 袁桂海.抗日战争时期中共在晋察冀根据地的文艺宣传：以西北战地服务团为考察中心.党史研究与教学，2006(2)：70-76.

[295] 余所亚.漓江烟雨夜：记新波在桂林及其画.画廊，1980(2).

[296] 阳太阳.关于夜萤画展.广西报日，1943-07-10.

[297] 鲁飞.评关山月的画.扫荡报，1941-03-18.

[298] 欢迎一个漫画战士的归来·介绍张乐平的"八年战地展".海风(上海1945)，1945-12-22(4).

[299] 夏衍.关于关山月画展特辑.救亡日报，1940-11-05.

[300] 胡一川.回忆鲁艺木刻工作团在敌后.美术，1961(4)：45-48.

[301] 彦涵.忆太行山抗日根据地的年画和木刻活动.美术，1957(3)：33-35.

[302] 欢迎李桦先生.广西日报，1937-07-15.

[303] 陈晓南.美术走向健康之路.艺新画报，1945(3).

[304] 充满汉口市街上的抗战漫画.中国画报(上海)，1938，2(4).

[305] 陈明道.目前中国绘画的动向.音乐与美术，1940，1(4).

[306] 江夕.怀念沈逸千先生(附图).雍华图文杂志，1947(7).

[307] 李桦.木刻运动十三年.新华副刊，1943-10-16.

[308] 密林.抗战中的美术工场(本报特写).新华日报(武汉)，1938-09-26(3).

[309] 美协会昨庆祝美术节.新新新闻(成都)，1944-02-14.

[310] 黄新波.曹若和他的画.广西日报，1940-11-30.

[311] 田汉.全国美术家在抗战建国的旗帜下联合起来.抗战漫画，第8号"全美术界动员特刊"，1938-04-16.

[312] 王琦.漫画联展给了我们什么.新华日报,1945-03-20(2).

[313] 陆无涯.湘北战地写生归来.艺术轻骑,1942(3).

[314] 战斗在敌后方的"战地漫画队".战斗美术,1939(4).

[315] 文工会昨举行聚餐.新华日报,1945-04-02(3).

[316] 徐悲鸿.全国木刻展.新民报,1942-10-18.

[317] 汪子美.国共合作下"皇军"的窘态.抗敌画报,1937(8).

[318] 杨家骆,马衡,傅振伦,等.大足石刻图征初编.中国学典馆北泉分馆,1945.

[319] 土方定一,任秉义.中国的木刻(节译).美苑,1980(2):25.

附录四
参考文献

[1] 中国人民解放军文艺史料编辑部.中国人民解放军文艺史料选编:抗日战争时期:第1册[M].北京:解放军出版社,1988.

[2] 中国人民解放军文艺史料编辑部.中国人民解放军文艺史料选编:抗日战争时期:第2册[M].北京:解放军出版社,1988.

[3] 王扆昌.中华民国三十六年美术年鉴[M].上海:上海中国图书杂志公司,1948.

[4] 教育部教育年鉴编纂委员会.第二次中国教育年鉴:第三分册[M].上海:商务印书馆,1948.

[5] 李桦,李树声,马克.中国新兴版画运动五十年:1931—1981[M].辽宁:辽宁美术出版社,1982.

[6] 中国革命博物馆.抗日战争时期宣传画[M].北京:文物出版社,1990.

[7] 李伯钊.敌后文艺运动概况[M]//李伯钊文集.北京:解放军出版社,1989.

[8] 丰子恺.子恺近作散文集[M].成都:成都普益图书馆,1941.

[9] 蔡子人,郭淑兰,中华人民共和国文化部教育科技司.中国高等艺术院校简史集[M].杭州:浙江美术学院出版社,1991.

[10] 中国第二历史档案馆.中华民国史档案资料汇编:第一、二辑[M].南京:江苏古籍出版社,1991.

[11] 中国第二历史档案馆.中华民国史档案资料汇编:第五辑[M].南京:江苏古籍出版社,1991.

[12] 孙新元,尚德周.延安岁月:延安时期革命美术活动回忆录[M].西安:陕西人民美术出版社,1985.

[13] 萧峰,等.艺术摇篮[M].杭州:浙江美术学院出版社,1988.

[14] 吴冠中,李浴,李霖灿.烽火艺程:国立艺术专科学校校友回忆录[M]杭州:中国美术学院出版社,1998.

[15] 王培元.抗战时期的延安鲁艺[M].桂林:广西师范大学出版社,1999.

[16] 朱泽,等.新四军的艺术摇篮:华中鲁艺生活纪实[M].南京:江苏文艺出版社,1992.

[17] 王子云.从长安到雅典:中外美术考古游记[M].西安:陕西人民美术出版社,1992.

[18] 阮荣春,胡光华.中华民国美术史:1911—1949[M].成都:四川美术出版社,1992.

[19] 王璜生,胡光华.中国画艺术专史·山水画[M].南昌:江西美术出版社,2008.

[20] 李宝泉:鲁迅美术学院校友录[Z].鲁迅美术学院纪念建校六十周年,1998.

[21] 黄仁柯.鲁艺人:红色艺术家们[M].北京:中共中央党校出版社,2001.

[22] 辽宁延安文艺学会.鲁艺在东北[M].沈阳:辽海出版社,2000.

[23] 王昙.革命干部的熔炉:延安时期的干部学校[M].西安:陕西人民教育出版社,1991.

[24] 延安鲁艺校友会.中国革命文艺的摇篮[Z].1998.

[25] 杨益群.抗战时期桂林美术运动[M].桂林:漓江出版社,1995.

[26] 黄镇.西行漫画[M]北京:人民美术出版社,1958.

[27] 孙志远.感谢苦难:彦涵传[M].北京:人民文学出版社,1997.

[28] 凌承纬.战火硝烟中的画坛[M].重庆:重庆出版社,2013.

[29] 凌承纬.生机盎然的花鸟园[M].重庆:重庆出版社,2013.

[30] 凌承纬,张怀玲.刀与笔的战斗:抗战大后方美术史研究[M].重庆:重庆出版社,2021.

[31] 晋察冀革命文化史料征集协作组.晋察冀革命文化艺术大事记[M].石家庄:花山文艺出版社,1998.

[32] 朱琦.香港美术史[M].成都:四川美术出版社,2007.

[33] 许志浩.中国美术社团漫录[M].上海:上海书画出版社,1994.

[34] 许志浩.中国美术期刊过眼录:1911—1949[M].上海:上海书画出版社,1992.

[35] 黄宗贤.大忧患时代的抉择:抗战时期大后方美术研究[M].重庆:重庆出版社,2000.

[36] 周爱民.庞薰琹文集[M].济南:山东美术出版社,2018.

[37] 黄可.中国新民主主义革命美术活动史话[M].上海:上海书画出版社,2006.

[38] 萧曼,霍大寿.吴作人[M].北京:人民美术出版社,1988.

[39] 叶浅予.叶浅予自传:细叙沧桑记流年[M].北京:中国社会科学出版社,2006.

[40] 黄小庚,吴谨.广东现代画坛实录[M].广州:岭南美术出版社,1990.

[41] 叶宗镐.傅抱石美术文集[M].南京:江苏文艺出版社,1986.

[42] 刘海粟.海粟黄山谈艺录[M].福州:福建人民出版社,1984.

[43] 吕澎.20世纪中国艺术史[M].北京:北京大学出版社,2007.

[44] 茅盾.茅盾全集:小说二集[M].北京:人民文学出版社,1984.

[45] 丰一吟.我的父亲丰子恺[M].北京:团结出版社,2007.

[46] 中国人民政治协商会议四川省重庆市委员会文史资料研究委员会.重庆抗战纪事:1937—1945[M].重庆:重庆出版社,1985.

[47] 唐正芒,等.中国西部抗战文化史[M].北京:中共党史出版社,2004.

[48] 萧默.一叶一菩提:我在敦煌十五年[M].北京:新星出版社,2010.

[49] 中共重庆市渝北区委宣传部,等.艺为人生·弦歌不辍:2018巴山蜀水中国画展作品及论文集[M].重庆:重庆出版社,2019.

[50] 王琦.艺海风云:王琦回忆录[M].北京:人民美术出版社,1998.

[51] 岳南.1937—1984:梁思成、林徽因和他们那一代文化名人[M].海口:海南出版社,2007.

[52] 李廷华.王子云评传[M].西安:太白文艺出版社,2005.

[53] 文欢.行走的画帝:张大千漂泊的后半生[M].石家庄:花山文艺出版社,2006.

[54] 李永翘.张大千全传[M].广州:花城出版社,1998.

[55] 石志民.晋察冀画报文献全集[M].北京:中国摄影出版社,2015.

[56] 黄永玉.无愁河的浪荡汉子:朱雀城[M].北京:人民文学出版社,2013.

[57] 庞薰琹.论艺术 设计 美育:庞薰琹文选[M].南京:江苏教育出版社,2007.

[58] 李琦.抗战剧团的美术工作[M]//中国人民解放军文艺史料编辑部.中国人民解放军文艺史料选编(抗日战争时期):第一册[M].北京:解放军出版社,1988.

[59] 成都市政协文史学习委员会.成都文史资料选编抗日战争卷上 救亡图存[M].成都:四川人民出版社,2007.

[60] 中国新兴版画五十年选集编辑委员会.中国新兴版画五十年选集:1931—1981[M].上海:上海人民美术出版社,1981.

[61] 中国第二历史档案馆.中华民国史档案资料汇编:第五辑:第二编:文化:一[M].南京:江苏古籍出版社,1998.

[62] 黄茅.刺穿人生面幕,剥下社会衣裳——漫画艺术.《绘画书简》第16节[M].春草书店,1943.

后记

中国抗日战争的胜利,是中华民族伟大复兴的历史转折点,同时也是世界反法西斯战争胜利的历史标志。中国抗日战争美术,既是抗日战争时期中国美术家以艺术作为战胜穷凶极恶的日本帝国主义的侵略、争取国家独立和民族解放的武器,又是中国抗日战争与世界反法西斯战争历史的图像见证,取得了灿烂辉煌的艺术成就,在中国现代美术发展史上,具有划时代的历史研究价值和深远的理论研究意义。

为了全面深入探讨研究中国抗日战争美术,我从1988年与阮荣春先生合著完成《中华民国美术史(1911—1949)》后,对抗战美术进行了20多年的系统研究。又与阮荣春先生合作《中国近代美

术史（1911—1949）》《中国近现代美术史（1911—1949）》等专著，发表了《美术救国》《论抗日战争时期的中国美术教育》《论徐悲鸿与抗战时期中央大学艺术系中国画教育》《20世纪前期中国美术留（游）学生与中国近现代美术教育》《中国近现代雕塑艺术的崛起》《"只今妙手跨前哲"——论滑田友的雕塑艺术成就》《王子云的绘画与雕塑研究》《澳门——中国"新国画"的诞生地》《论张书旂及其"现在派"花鸟画》《肇艾黎之性 成造化之功——韩乐然的油画〈露易·艾黎肖像〉品析》等20多篇论文，相继完成了"中国近现代美术院校发展史研究""民国美术教育史""中国油画通史""澳门绘画史"等一系列与抗战美术有关的课题，进一步加深了对抗战美术的研究。2015年，迎来庆祝中国人民抗日战争胜利70周年。在中共中央政治局就中国人民抗日战争的回顾和思考进行集体学习时，习近平总书记提出"要注重研究九一八事变后14年抗战的历史"，这触动了我下决心做《中国抗日战争美术研究》丛书。于是，我与东南大学出版社编辑张丽萍联系，邀请她到上海来商讨这个选题，得到了张编辑及东南大学出版社的大力支持。本选题2017年获批为"十三五"国家重点出版物规划项目，2020年获批为国家出版基金项目。

在这套丛书著作之始，庆幸胡艺博士正在暨南大学国际关系学院做博士后的抗战美术外交与雕塑课题，这缓解了我做这套丛书的巨大压力。特别感激四川美术学院中国抗战大后方美术研究所所长凌承纬教授多次邀请我到重庆参加中国抗日战争美术研讨会并慷慨提供相关研究文献资料，感谢良师益友林木、陈池瑜、殷双喜、黄宗贤、刘伟冬、孔新苗、樊波、常宁生、王璜生、郑工、梁江和吕澎等教授给予我的学术支持与文献资料的帮助，鸣谢中国第二历史档案馆、国家图书馆、上海图书馆、南京大学图书馆、南京艺术学院、华东师范大学图书馆和中国抗战烟标收藏协会姚辉总经理提供的文献资料，铭谢我的夫人罗丹为我查找文献和校对书稿，深谢责任编辑张丽萍、设计师周曙与东南大学出版社其他编辑的辛苦付出！

<div style="text-align:right">
胡光华

2022 年 12 月于上海
</div>

· 敬 告 ·

 本丛书为了响应习近平"让历史说话，用史实发言，深入开展中国人民抗战研究"的号召，在著作中以科学求真的态度，致力于发掘美术领域的珍稀抗战历史文献、档案和图像等大量资料，结合图文互证、以史释图和以图证史等研究方法展开抗战美术的六大学术专题研究，以展现中国抗日战争美术的辉煌艺术成就，弘扬中华民族伟大的全民抗战精神、爱国主义思想和国际主义格局。为了完整地达到上述学术目标，在丛书的每部著作编排中，我们选择了一些堪称"让历史说话，用史实发

言"的短篇优秀抗战美术历史文献为附录，与著作正文相呼应，使广大读者能够更全面地了解、更深入地认识、更准确地把握和系统地研究抗战美术史，从而贯彻习近平对抗战历史研究提出的"总体研究要深、专题研究要细"的学术要求。由于其中部分历史文献的作者信息不详，一时未能取得联系，我们按照《中华人民共和国著作权法》《中华人民共和国著作权法实施条例》《著作权集体管理条例》以及国家版权局《使用文字作品支付报酬办法》已经将文字作品稿酬向中国文字著作权协会提存，委托其收转，敬请相关著作权人联系领取。电话：010-65978917，传真：010-65978926，E-mail：wenzhuxie@126.com。

我们向所有热忱支持和慷慨授权本学术著作使用文献的作者及相关人士致以衷心的感谢！特此声明。

东南大学出版社

作者简介

胡光华，美术学博士，从2000年起历任华南师范大学美术学院教授、华南师范大学首批特殊岗位教授和特聘岗位教授，上海大学艺术研究院教授、博士研究生导师，华东师范大学艺术研究所和美术学院教授、博士研究生导师，华东师范大学美术学学位委员会副主席，泰国宣素那他皇家大学教授、博士研究生导师，暨南大学客座教授，四川美术学院中国抗战大后方美术研究所特聘研究员，上海市学位委员会美术学科评议组委员，中国航海博物馆文物鉴定专家，《中国美术研究》副主编等职。

著有《中华民国美术史（1911—1949）》（获江苏省普通高等学校人文社会科学优秀研究成果一等奖、教育部颁发第二届全国普通高等学校人文社会科学优秀研究成果三等奖）、《中国近代美术史（1911—1949）》、《中国明清油画》、《中国近现代美术史（1911—1949）》、《澳门绘画史》（获澳门特别行政区政府学术研究奖学金）、《八大山人》、《中国画艺术专史·山水卷》、《中国设计史》等20余部著作，在《文艺研究》《美术研究》《美术观察》《美术与设计》《美术》《装饰》和澳门《文化杂志》、台湾《艺术家》等艺术类核心期刊上发表学术论文150余篇。

图书在版编目（CIP）数据

国共合作与抗战美术运动 / 胡光华著 .— 南京：
东南大学出版社，2022.12（2024.1 重印）
（中国抗日战争美术研究）
ISBN 978-7-5641-9342-3

Ⅰ.①国… Ⅱ.①胡… Ⅲ.①美术史 – 中国 – 1937—1945 Ⅳ.① J120.95

中国版本图书馆 CIP 数据核字（2020）第 264624 号

国共合作与抗战美术运动
Guogong Hezuo Yu Kangzhan Meishu Yundong

著　　　者	胡光华
责 任 编 辑	张丽萍
责 任 校 对	张万莹
责 任 印 制	周荣虎
书 籍 设 计	周曙　李晓璐
装 帧 指 导	南京凡高装帧有限公司
出 版 发 行	东南大学出版社
社　　　址	南京市玄武区四牌楼 2 号，邮编 210096
网　　　址	http://www.seupress.com
印　　　刷	南京新世纪联盟印务有限公司
开　　　本	700 毫米 ×1000 毫米 1/16
印　　　张	30.25
字　　　数	528 千字
版 印 次	2024 年 1 月第 1 版第 2 次印刷
标 准 书 号	ISBN 978-7-5641-9342-3
定　　　价	350.00 元

本社图书若有印装质量问题，请直接与营销部联系。电话（传真）：025-83791830